新时代
艺术学丛书

彭吉象 总主编

中国古代画学

贾涛 著

中国教育出版传媒集团

高等教育出版社·北京

作者简介

　　贾涛，河南省尉氏县人，原籍河南杞县。河南大学美术学院教授，博士生导师。中国美术家协会会员。

　　2018 年河南省教育厅人文社科学研究项目"于安澜与 20 世纪上半叶中国画学研究"阶段性成果［批准文号：2018-22JH-060］。

　　2020 年国家社科基金艺术学重大招标项目"中国画学研究"阶段性成果［批准文号：20ZD12］。

图书在版编目（ＣＩＰ）数据

　　中国古代画学 / 贾涛著. -- 北京 : 高等教育出版社，2022.10
　　（新时代艺术学丛书 / 彭吉象主编）
　　ISBN 978-7-04-058869-9

　　Ⅰ．①中… Ⅱ．①贾… Ⅲ．①中国画-绘画理论-中国-古代 Ⅳ．①J212

　　中国版本图书馆CIP数据核字（2022）第109021号

中国古代画学
ZHONGGUO GUDAI HUAXUE

| 策划编辑 | 蒋文博　贾　雯 | 责任编辑 | 贾　雯 | 封面设计 | 姜　磊 | 版式设计 | 张　杰 |
| 责任校对 | 张慧玉　窦丽娜 | 责任印制 | 赵义民 | 标识设计 | 黄　鑫 | | |

出版发行	高等教育出版社	网　　址	http://www.hep.edu.cn
社　　址	北京市西城区德外大街 4 号		http://www.hep.com.cn
邮政编码	100120	网上订购	http://www.hepmall.com.cn
印　　刷	北京盛通印刷股份有限公司		http://www.hepmall.com
开　　本	710 mm×1000 mm　1/16		http://www.hepmall.cn
印　　张	20		
字　　数	280 千字	版　　次	2022年10月第 1 版
购书热线	010-58581118	印　　次	2022年10月第 1 次印刷
咨询电话	400-810-0598	定　　价	66.00 元

本书如有缺页、倒页、脱页等质量问题，请到所购图书销售部门联系调换
物 料 号　58869-00

总序

习近平在《在哲学社会科学工作座谈会上的讲话》中强调，要加快构建中国特色哲学社会科学。他还进一步明确指出，中国特色哲学社会科学应该具有三个方面的主要特点，包括"体现继承性、民族性""体现原创性、时代性"和"体现系统性、专业性"。毫无疑问，新时代艺术学的教学和研究工作也应该遵循习近平提出的这三项原则，尽快构建具有鲜明时代特色和民族特色的中国艺术学的学科体系、学术体系和话语体系。

新时代艺术学体系，首先必须继承与弘扬中华优秀传统文化，体现出继承性和民族性，体现出鲜明的中华美学精神；与此同时，我们在强调"体现继承性、民族性"的同时，要注意学习和借鉴外国优秀的艺术成果和艺术理论。至于"体现原创性、时代性"，更是摆在新时代艺术学建设面前的一项主要任务，如何创建具有鲜明时代特色并且具有原创价值的艺术学，同样是新时代艺术学领域需要重点关注和重点研究的重要问题。新时代艺术学体系的"体现系统性、专业性"，主要是如何构建中国特色、中国风格、中国气派的学科建设、学术建设、话语建设这"三大体系"的建设。这个任务任重道远，既是时代发展的必然要求，也是学科发展的迫切需要，更是我们几代学人义不容辞的义务与责任。

基于以上几点，高等教育出版社策划推出"新时代艺术学丛书"，主要围绕艺术史、艺术理论、艺术批评、艺术鉴赏，以及艺术管理、艺术教育、比较艺术学等多个方面，集聚国内外优秀学者的学术研究成果，充分展现新时代以来我国艺术学的研究现状和我国学者对于艺术学未来发展的设想，以期为建设富有民族特色和时代特色的中国艺术学"三大体系"作出贡献。本系列丛书计划分阶段推出，希望得到高等院校、艺术领域和各界朋友的关注与支持。是为序。

丛书总主编　北京大学彭吉象教授

2022 年 8 月于北京

中国画学述略（代序）

　　中国画学即中国绘画的知识体系，是中国画论在现当代的学科化称谓。以画学名之，旨在突出中国古代画论的学科性与系统性。从东晋画家顾恺之始，中国画论代代传承、代代增益，渐渐汇成理论的江河，汪洋恣肆，蔚为壮观。作为学科体系，中国画学经过千百年的孕育、积蓄，到明代初见端倪，至清代已顺理成章。又经过 20 世纪上半叶诸多学者、画家的不懈探讨，中国画学的学科特征更加明朗，为今天画学学科的建设奠定了坚实的学术基础。

　　中国画学的主体无疑是中国画论。作为独具民族特色的艺术理论，中国画论呈现出系统性、丰富性、完整性、实践性与学科性等特征，有时还能超越绘画艺术的单一局限，论及艺术的共性、普遍性。从这个意义上说，中国画论兼有中国艺术理论的部分功能。中国画论不仅是人类艺术理论的重要组成部分，还是中国绘画实践的基石。从最初的只言片语，到后来的自觉、自发写作，再到今天的学科化、体系化，中国画论是一个学术理论认识、发展、成熟的过程，更是中华民族宝贵的精神财富。中国画学学科体系在 20 世纪初步形成与建立，主要得益于中国古代画论的成熟与丰富，具有划时代的意义。

　　"画学"一词在宋代就已经出现，当时有两种含义：一是指宋朝特殊

的绘画教育机构，相当于西方的皇家美术学院，是为当时的翰林图画院输送绘画人才的培训基地，虽然时间不长却广为人知 ①；二是指绘画创作、绘画收贮、绘画学习、绘画知识总结等一系列绘画活动，既有理论的，也有实践的。如郭思在纂辑其父郭熙的绘画言论《林泉高致集》时提到"家中无画学"，这里的"画学"指的便是这一含义。无论如何，宋代的"画学"已经具备关于绘画理论认识、学习的基本含义。

宋代对书法的理论研究，被称为"书学"，宋人袁裒曾撰写《书学纂要》一书。元代将这一概念传承下来，元人唐怀德著有《书学指南》，缪贞著有《书学明辨》，刘维志著有《字学新书摘抄》等。书学又称为"字学"，与之相对应的就是"画学"。从唐代起人们已经充分认识到"书画同体，用笔同法"的道理，书画二字自然联结，互相比衬，相互融会。因此，"书学"理论在宋代及以后的发生与发展，自然而然启迪、影响着与之相关联的"画学"理论。从明代开始，将中国绘画理论称为"中国画学"时有所见，尽管这种称谓仍然包括一定的绘画实践含义。到了清代，人们对画学的认知程度明显提高，用"画学"命名画论著作者屡见不鲜。如清人秦祖永撰有《画学心印》，郑绩著有《梦幻居画学简明》，从中可见一斑。

不知是学科理论的朦胧性自觉，还是观念认识的偶然巧合，明清之际将中国画论称为"中国画学"成了一种风气和普遍现象。之所以称它是一种"学科理论的朦胧性自觉"，是因为恰恰就在明代，人们开始对中国画论进行系统化辑录、整理工作——这是标志。明代较早辑录中国画论著作的理论家有王世贞（《王氏画苑》）、詹景凤（《画苑补益》）等。但是他们所辑录的画论文章数量不多，且不够系统。时至清代，对画论的辑录整理工作才有所进展。清代康熙时期成书的《佩文斋书画谱》多达百卷，内容浩繁，应有尽有，谓为巨著，但是任意割裂原文现象严重，个别篇目不足为凭。与之同时期的《古今图书集成》同样是篇目众多，不尽完备。清人张祥河编纂的《四铜鼓斋论画集刻》（四卷），只辑录清代的画论著作，可

① 参见张自然：《北宋国子监画学办学规模的变化及原因考略》，《美术研究》2017 年第 3 期；李方红：《宋代画学考》，《故宫博物院院刊》2019 年第 11 期。

视为断代性画论集刻，存在一定的局限。影响广泛的《四库全书提要》一书，在辑录古代篇章方面最为知名，该书虽优于考订、辨证，却乏于专业选择，作者对书画论著缺乏一定的判辨能力，真伪混淆。总之，清代辑录画论的著作非常之多，但鱼龙混杂，各有优劣；辑刻的热情虽然很高，而关于画论著作的评价、研究鲜见。总之，明清画论基本处于画论篇章的编纂、辑录、出版等文献资料整理之初级阶段。

然而这是一个非常必要的基础。正是在此基础之上，从19世纪末至20世纪前几十年，中国画学才能形成一股研究热潮，中国画学学科化的自觉程度得到很大提升，中国画学研究表现出一种走强趋势，其学科轮廓、学术面目日益清晰。

20世纪上半叶，中国画论研究的强势呈现，还有特殊的社会历史文化背景。进入20世纪之后，中国的政治、经济、军事、文化等都在发生转折性改变。一股与旧形态决裂、与新时代亲善、寻求治国强邦新路的潮流激荡于各行各业。作为文人士大夫心仪的传统审美样式、游赏对象，中国绘画同样受到了来自西方文化和中国内部变革两股思潮的强烈冲击。传承与革新，继承与改良，否定与肯定，纯化与融合等论争纷至沓来，它们彼此矛盾、相互交织，又各自独立，呈现一派既丰富多彩、活力四射，又莫衷一是、各自为战的复杂状态。在中国画界，康有为提出"以复古为更新"的观点，倡导引进西方绘画，或者回归唐宋传统；吕澂高喊"美术革命"；陈独秀则主张"改良中国画"；徐悲鸿称"素描是一切造型艺术之基础"，将西方古典绘画奉为法宝，并把几十年间各种改革观点整合在一起，形成了摧枯拉朽式的写实主义美术潮流。在绘画创作与教学方面，素描被广泛引入中国画的课程体系中，并且逐渐替代中国书法，成为中国画教学的基础。这种融汇，使得中国画在写实造型上的面貌耳目一新。然而，也正是如此，中国传统绘画的审美观念与价值观念在新与旧两种思想的碰撞中显得岌岌可危。

中国绘画这一特殊的艺术样式是文人学者们重要的抒怀方式，历经上千年的探索积累和积淀研究，历代画人学者的不懈努力，以及明清两

代绘画的沉浮之后，在 20 世纪初期遭遇了强大寒流，出现了前所未有的危机。这种危机意识触动最深的是那些深谙中国绘画传统、熟知中国绘画审美意旨的画家和学者。他们放眼中国绘画发展的全过程，认识到对中国绘画传统的简单否定不是中国画乃至中国文化的未来。他们深感许多革新者的热情可嘉，但是其中许多人并不精通、也不会珍惜民族的智慧创造，一味否定显然轻率、匆忙。他们认为革新、尝试不是坏事，但是因为求新而忽视传统，亦不可取。因此，以黄宾虹、余绍宋、于安澜、郑午昌、滕固、俞剑华、潘天寿、傅抱石等为代表的一大批画家、理论家，身处中西文化交汇的大潮中，充分认识到提高国人认识传统绘画艺术水平的重要性，认识到深化中国绘画理论研究的现实价值，认识到系统研究、整理中国绘画史论的必要性，他们用不同方法、从不同角度，不约而同地开启了中国画学研究的新模式，从而掀起建构现代画学学科的高潮。

由于黄宾虹、余绍宋、于安澜三位学者在 20 世纪最初的几十年间成就卓著，因此他们被誉为 20 世纪上半叶中国画学研究的"三大重镇"。黄宾虹的画学研究重在整理出版传统画论篇章著作，规模宏大；余绍宋的画学研究侧重于对传统画论典籍的点评概括或技法提炼，时有真知灼见；于安澜的画学研究着眼于对中国画论篇章的凝练与校勘，治学严谨。三者成掎角之势，将这一时期的中国画学研究推向了高潮，堪与革新者的改革洪流相媲美。

具体而言，作为美术史家的黄宾虹在中国近现代画学研究史上的贡献，主要体现为 1911 年《美术丛书》的整理与出版。这一系列刊物刊载的内容十分丰富，其中最引人注目的是对传统中国画论篇章的选载与推介。可以说，历史上著名的画论篇章，无论过去是否刊印发行过，《美术丛书》几乎悉数刊出。尽管有些篇章在文字校勘、版本选择上有所疏忽，刊载的内容随得随发、不够连贯，也因此常常为画学专家所指诉，但是，它的规模及全面性、系统性都是无与伦比的。黄宾虹的画学研究在无形中起到了宣传推广作用，并为中国画学研究提供了详实资料。这种基础性整理研究

是对历史的延续，更是学术研究、学科建设的基石。不仅如此，黄宾虹以其丰富的美术史知识与深入的绘画实践，提出了"五笔七墨""浑厚华滋"等绘画审美主张，成为中国画论的重要延伸。

在余绍宋的画学研究活动中，最具影响的是 1931 年出版的画论著作《书画书录解题》。该书评述了东汉以来的书画类著作共 860 多种，或精或简，或略或详，或评或议。该书的学术价值主要有三点：一是将传统绘画学术篇章进行了系统性编辑。古今画论文章浩如烟海，且散见于各种典籍之中，如何分类、归纳，不仅是一项浩大工程，而且具有学科意义。余绍宋根据古代书目解题惯例，参照《四库全书》，将画论文章分为史传、作法、论述、品藻、题赞、著录、杂训、丛辑、伪托、散佚十个种类，著成《书画书录解题》，该书不仅丰富多彩，而且恰如其分，是近代画学研究自觉化的体现。二是推介书画理论篇章，摄要点评，具有导读性质。余绍宋以自己的学识修养，为他人树了一块认识上的界标，在书画理论界实属难能可贵。三是提炼学术观点，议论文献优劣，发掘画论篇章的价值所在，为中国画学研究提供重要的认识基础。林志钧为该书作序，对该书的特色、价值总结得十分简明，即"正体例""辨疏舛""重考证""存珍本"。①

除《书画书录解题》外，余绍宋还著有《中国画学源流之概观》《画法要录》等书，题中所用"画学"一词尤其值得关注。显然，通过对中国历代绘画理论篇章富于个性的挖掘与解读，余绍宋为中国画论理出了一条清晰的线索，所以，林志钧在为《书画书录解题》所作序言中说："士夫以笔墨为稗贩者，比比皆是，其能从容岁月，沈精研讨，克尽其术者，盖鲜耳。"②的确，站在中国画学的学术高度，点评各种著作的观点，梳理源流脉络，概括研究方法，其价值是显而易见的。

与黄宾虹、余绍宋的画论研究不同，作为文字学家的于安澜在画学研究中充分发挥了其专业优势。于安澜是六朝音韵学的专家，文字学功底扎实，画学研究更为精确、严谨，他于 1937 年出版的《画论丛刊》一书，

① 余绍宋：《书画书录解题》，杭州：浙江人民出版社，1982 年版，林序，第 1 页。
② 余绍宋：《书画书录解题》，杭州：浙江人民出版社，1982 年版，林序，第 1 页。

所选画论篇章精彩、典范，其中有几种著作还是第一次刊出，极具学术价值。《画论丛刊》补充了余绍宋《书画书录解题》中精于评介却乏于选编的不足，又弥补了黄宾虹《美术丛书》丰富多彩却散漫杂陈的缺陷，是中国画论的一个优选本。更重要的是，于安澜在之后的几十年间，通过《画论丛刊》和另外两部与之关联的文献著作——《画史丛书》《画品丛书》（第一册），自觉建构起中国现代画学的基本学术框架，显得尤其珍贵。如果将这三种画学著作作为一个学术整体去看待，那它们既便于读者阅读原文原作，又可从中把握到主题要旨。于安澜画学研究的最大特点是精于校勘。《画论丛刊》书前有所刊篇章作者简介，书后附有校勘记，于安澜将几种版本对比研究，将最优版本作为底本，再校以他本；对于以往历史上以讹传讹的字句、署名，于安澜能够从文字学等角度予以订正。因此《画论丛刊》一经出版，立即在中国美术界引起极大反响，直至今日，该书还是中国画专业师生的必读书，更是中国画论研究的权威性著作。新中国成立前后，该书影响即已达东南亚、日本、韩国等地。尽管《画论丛刊》精简有余，繁富不足，且侧重山水画论而略于其他画科，但是它的出版，的确是中国现代画学学科体系化建设中的一大亮点。

就在上述三种画论著作先后出版之后，另一位美术史大家俞剑华以其别具一格的画学研究方法，引起学术、艺术界的重点关注。1957年俞剑华出版的《中国古代画论类编》一书，筑基于黄宾虹、余绍宋、于安澜三人著作之上，斟酌选用，去粗取精，进一步发展了中国画学分类研究，使传统中国画论的研究方法有了一个新的定位。《中国古代画论类编》规模与《画论丛刊》相当，分类方法与《书画书录解题》不同。它更加关注理论认识本身，以论述内容为主，分泛论、品评、人物、山水、花鸟畜兽、梅兰竹菊、鉴藏、装裱、工具、设色等类别，且各种类别又以历史年代顺序排列，绘画认识的产生、发展、沿革一目了然。这种分类方式与宋代《宣和画谱》的体例类似，但是作为学科体系建设的一部分，其意义又与纯然的史论研究有很大不同。况且，俞剑华所选篇章有校勘，有按语，有作者传略，无疑是研究、学习中国古代画论的理想版本之一。

由此可知，在中国现代学术史上，中国画学研究呈现出一派喜人景象，画论研究者济济，画论名家辈出，画论文章不胜枚举，画论名著掷地有声。这一时期堪称中国画学研究的高峰。此际的画论家利用各自的优势，从不同角度、用不同方法对传统中国画论进行研究、挖掘、整理，互相补充、遥相呼应，构成了中国现代画学研究的精彩奇观，是我国当代画学研究的主要着眼点和切入点。然而，由于时局突变，日本侵华，国家危难，20世纪上半叶中国画学研究的兴盛之势未能继续下去，这种状况一直持续到新中国成立。新中国成立之后，百废待兴，对传统艺术文化的重视值得一提。之后十余年，以人民美术出版社为龙头的国内各大出版社出版了不少传统经典画学文献单行本，还出版或再版了俞剑华的《中国古代画论类编》（1957年）、于安澜的《画史丛书》（1963年）等一些重要画学文献著作，可视为中国画学学科建设的新气象。尽管之后由于各种客观原因，学术研究深受影响，画学研究成果稀少，但仍不乏如于安澜的《画品丛书》（第一册）（1982年）、王伯敏的《中国绘画史》（1982年）等有分量的画学著作。近年来，随着学术研究在逐渐走强，中国画论的研究也出现不少新气象，研究队伍不断壮大，学术成果不断丰富，使当代中国画学学科体系化建设跃上了一个新台阶。

显然，20世纪是中国画学学科发展中的黄金时期。作为中国美术史论研究的重要组成部分，这一时期的画论研究不仅内容丰富，补充了中国美术史论，而且在此基础上渐渐形成一门独具特色的新学科。这主要是指中国画学在这一时期的体系化建设，尽管这一体系化建设在那个阶段并没有彻底完成，却成为我们今天进行中国画学研究的重要任务之一。

概括地看，20世纪中国画学体系化建设呈现出下述几种态势：首先，它基本确立了中国画学这一特殊理论学科的研究范畴。中国画学的研究范畴包括中国绘画历史上的所有的理论观点与主张，即中国画的画理、画法、画评（又名"画品"）、画史、画科、画材、画技等方面。当然，与上述各部分相关的理论，比如中国绘画与中国建筑、中国绘画与中国文化的关系也在研究之列。其次，中国画学学科具体研究对象的梳理与确立。由于种

种历史的、学科认识的原因，中国画学的理论主张、学术思想大多隐没于卷帙浩繁的古代典籍之中，不突出、不系统、不规范。正是近现代中国画学家探赜钩沉，荐优汰劣，正本清源，科学归类，悉心校勘，才明确了中国画学的具体研究对象，使之与中国美术史学相区别。最后，进一步延伸了中国画学发展的历史脉络，使中国画学的学科雏形渐趋明晰，并有效地提升了中国画学的学科地位。

总之，作为中国画论的学科形态，中国画学从发生、发展，再到初步成形，是一个历史的承继过程，它从自发到自觉，从个体行为到集体努力，展示了中国世代绘画理论家深厚的学术素养和宏阔的理论胸怀。今天，中国画论研究与中国画学学科体系建设进入新的时期，人们对这一理论体系的价值认识更客观、关注程度更高。无论对民族传统文化艺术的继承与发展，还是对高等美术教育知识学养的培育，中国画学无疑都占据着特殊重要的位置。因此，探讨中国画论发生发展的源流，理清它的历史脉络，学习其中的观点主张，对于整体建设与发展中国画学学科，完善独具民族特色的学科体系，具有重要的现实意义与学术价值。

据此，我们试图沿着历史的脉络梳理中国画论的发生、发展与演变，还原人们从古至今的绘画认识过程，概括分析其中的理论观点，把握中国画学积久成科的曲折历程，让中国绘画的爱好者、学习者以及研究者把握中国画论、中国画学的整体面貌，既提升民族文化自信心、自豪感，更为新文化、新艺术的发展创造贡献力量。

目　　录

引论

　　中国画学的发展历程，和中国历史文化发展紧紧相随，走过了由萌芽到壮大、由涓涓细流到波澜壮阔的过程。从先秦时期的只言片语、一鳞半爪，以及那种似是而非的论述，到渐渐地转入"正题"，再深入、再丰富、再壮大，令人钦佩。中国画学的开端是与人类的"和谐"观念联结在一起的，或者说"和"与"谐"是中国绘画的一个核心命题。《尚书》当中的"八音克谐"与"神人以和"，既是音舞的审美要求，也是绘画的最高准则。之后，绘画便与社会的发展密不可分，直接关系并影响了人伦、教化等社会治理与精神追求。"使民知神奸"的经典概括与"近取诸身，远取诸物""铸鼎象物"的创作原则，遥相呼应。人们对绘画功能的基本认识一旦确立，绘画这一特殊艺术类型才得到足够重视，并为之后绘画的发展争得了社会支持。

　　在蛮荒时代，在文明初创的岁月，图画这种形式也许是最好的教育工具、认识平台，因此，绘画不自觉地被重视，中国历代众多思想家、政治家都或多或少地对此进行了阐释与解读。在老子、孔子、庄子、孟子的著述中，都有过关于绘画的经典论述。其中老子在色彩方面的独特认识、对五色观念的否定以及对素朴色彩观的倡导，使中国绘画先天具有去色彩的倾向。孔子对《考工记》中关于"绘事后素"的引述，使得这一说法家喻

户晓，尽管他把绘画原理问题只是作为一种比喻的话题、引子，但是绘画在那个时代的本来面目被清晰勾勒了出来。庄子的意义在于他用那种诙谐幽默、超乎想象的寓言故事去讲述绘画的问题，尤其是"解衣般礴"的精彩描绘，让人们看到了绘画在自由奔放、无拘无碍状态下的真实效果，为后来众多的仁人达士不苟常理、不拘小节提供了一个参照的依据。

孟子似乎没有过多关注绘画本身，但是他关于"美"的概念阐述，使得绘画审美有了一个比较丰富的解释。孟子说："可欲之谓善，有诸己之谓信，充实之谓美，充实而有光辉之谓大，大而化之之谓圣，圣而不可知之之谓神。"[①] 在孟子眼里，神是最高的美，是美之上的升华。在孟子的审美原则里，"美"仅仅是精神升华过程中的一个阶层，美之下还有"信"有"义"，美之上更有"大、圣、神"，尤其是"神""圣"概念的提出，为中国绘画的形神关系勾勒了一个如何发展的清晰轮廓。其实，在老庄和孟子那里，形与神的问题已经被纳入讨论的视野，尤其是庄子，对神韵这一内在生命力的关注已经是十分突出了，他以小猪离开死母猪为例，说明神是生命的特质，形神之间的正确关系是"形固可使如槁木，而心固可使如死灰乎"。战国时期的这种形神认识，尤其是对形体物质性的超越，对神的无限崇尚，为之后中国画论的形神关系订立了基本认识框架。

回顾整个中国绘画历程及理论体系，其实就是形和神关系不断调整、倾斜、完善的过程。对形神关系的处理，直接影响着绘画的风格审美和标准，所以先秦时期的思想认识已经为我们的绘画美学勾勒了一个范本和宏大蓝图。如果和西方绘画相比，我们会很容易发现，中国绘画之所以由开创之初的绘色绘形到后来的文人水墨，其实就是形神关系变化的结果。西方绘画向来是在理想和现实之间进行度的把握。古希腊时期关于形象模仿的阐述，其实已经规定了西方绘画不可能超脱现有物象本身，去追求更多的精神性，比如神。理想化的模仿也是模仿，只有去除了模仿的规制，才可能走向意象绘画的审美样式，所以西方绘画几千年来一直在模仿、写实

① 杨伯峻：《孟子译注》，北京：中华书局，1960 年版，第 334 页。

的轨道上发展，甚至把模仿做到了极致。直到西方现代艺术的兴起，他们突然发现这种精致主义的模仿艺术，恰恰是没有价值的——因为照相术比画家的模仿更具有仿真性。由此可以看出中国绘画的文化土壤是多么的深厚和丰沃。它在源头上并没有将绘画局限于形体本身，而是在物形之上、之外，留置了更高、更多、更宽广的空间。形是有限的，而神是无限的。由此，中国绘画得以在无限的道路上越走越宽广。

有了这样的文化基础和审美导向，秦汉绘画在实践上就有了明确的追求方向。画家对人物造型的摸索、对神采气韵的追求并行不悖。春秋战国时期，人们对形神关系的辩证认识直接体现在绘画的创作实践上，我们从现存战国时期的线描画作品中可以轻易找到依据。比如《人物御龙图》《人物龙凤图》几乎形成了一种传统，直接引领秦汉绘画的审美追求，在墓室壁画、雕刻、漆器图案等方面都有所体现（见图0-1）。

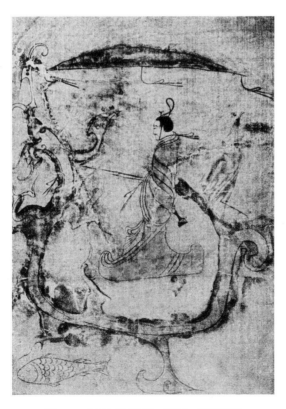

图 0-1 《人物御龙图》 战国 楚墓帛画

　　魏晋南北朝显然是一个特殊的社会时期，政治动荡，民族融合，南征北战，东西交融，乱象丛生。汉代形成的独尊儒术的社会认识渐行渐远，老庄思想、达观无为风格、特立独行处世方式等精彩纷呈。知识分子不再把"学而优则仕"作为唯一的人生追求，反而将著书立说、张扬个性视为最有效的出名方式。他们对书画艺术、音乐艺术等的偏好和介入，助推了这些艺术的迅速发展。顾恺之等名流以其文化修养为基础，亲善绘画书法，给书画艺术注入了新的内涵，抬升了书画的地位。绘画不再局限于工匠式的谋生手段，一跃成为文人修养、志趣、才华的表现形式。顾恺之在作画之余，将其对绘画的认识、理解、评价、创作体会汇成文章，开启了中国画论的自觉写作模式。顾恺之因此成为中国画学的开山鼻祖。

　　顾恺之的价值还不止于此，他将前朝提出的形神关系放在更恰当的位置，以画家的敏感和专业的视角阐述了"以形写神""传神写照"这些经典概念，把"传神论"由先秦时期的思想认识转化为绘画实践。其实秦汉时期对形神的讨论远比先秦更为深入，尤其是淮南王刘安组织编纂的《淮南子》一书，对形神关系的阐述可谓深刻。该书把形、气、神作为一个有机的整体看待，认为三者相互联动，"一失位则三者伤"。还认为"形"就是基本支撑，而"气"则是"形"的一种充实，"神"才是"形"的核心。这与今天的认识略无二致。形神关系的进一步确认，使中国绘画有了一个根本的依据。秦汉时期重视图画，尤其重视图画的功能，功能性认识使绘画在生活领域占据不可或缺的地位。文人的介入，使这一不被看好的谋生方式变得独特起来，画家的身份开始有所改变。

　　顾恺之的三篇画论文章，开启了中国画论自觉写作的序幕，也使得魏晋南北朝这个时代有了耀目的亮点，那就是中国书画理论。该时期形成了中国画论的第一次高潮，并且确立了之后中国绘画认识的诸多原则和标准，是中国画论发展的基石、张本。之所以说魏晋南北朝是中国画论发展的初步高峰，有以下几方面理由。

　　一是该时期产生了大批卓有成就的画论家。比如顾恺之、宗炳、谢赫、王微、姚最，还有梁元帝萧绎、书画家王廙等。这些人物都是社会精

英，是社会名流，是文人达士，他们的所作所为、一言一行都牵动着社会的神经，也是他人纷纷效仿的对象，因此，他们在绘画领域里的言论和成就，对这种艺术样式的提升有质变作用。

二是上述画家、理论家以自己切实的实践感受，著书立说，产生了一批传承后世、流布四海的画论篇章，并在其中提出了诸多影响深远的画论观点。顾恺之的三篇画论文章及"以形写神""迁想妙得"观点自不必说，南北朝时期宗炳的《画山水序》，第一次将中国山水画理论阐述得头头是道，并且提出了诸多本体性问题，如写实与形问题、畅神或畅意问题、山水画的透视比例问题等。谢赫《古画品录》以一部小书的规模对中国当时著名的画家画作进行了点评，是一个画品式的著作，也是一部了不起的画史，尤其是书中提出以"气韵生动"为核心的"六法论"，历久弥新，使他名垂画史。姚最也是不可多得的画论家，他在《续画品》中对谢赫评论的抨击和对顾恺之的偏爱给人留下深刻印象。更重要的是，他在这本著作里提出了一个十分有价值的绘画审美原则，即"心师造化"学说。这一言论是对中国绘画审美特征的高度概括，也是对画家如何作画、如何把握形神分寸的一个经典总结。可以说，正是姚最将南北朝时期的绘画理论推向了一个新的高潮。萧绎的《山水松石格》虽然是一部后人托名的伪作，也足见南朝这位对书画艺术钟爱有加的皇帝在其中所起的推动作用。

越过隋代这个短暂的王朝不说，历史进入唐宋，迎来了中国画论的又一次高峰。唐宋时期的书画艺术是无可比拟、精彩绝伦的，是时代的艺术，空前绝后。有什么样的艺术实践，就需要有什么样的理论概括。中国画论在唐代确实有着巨大的成就。首先是画评画品类著作颇多，像裴孝源的《画品录》、张怀瓘的《画断》、窦蒙的《画拾遗》、僧彦悰的《后画录》、张璪的《绘境》等，在当时颇有影响，只是由于这些著作的亡佚，后人不能见出全貌，从仅存的一些记录来看，精彩不断。

之所以说唐代是中国画论的又一个高峰，还在于它在画史著述方面的巨大成就。在此之前，还没有一本像样的中国画史，而在唐代后期，两部画史类著作横空出世，一部是朱景玄的《唐朝名画录》，一部是张彦远

的《历代名画记》。《唐朝名画录》的价值在于作者提出了以"神妙能逸"为标准的新的四格评价体系，从而开启了一个新的品评时代，其次是他在书中记录了唐代绘画的盛况，并以"四格"为标准进行了精彩细致的记述和点评。张彦远的《历代名画记》被后人誉为"画界的《史记》"，其分量可见一斑。张彦远在书中记述了自传说中的黄帝开始，一直到唐朝当时的全部绘画史，上下数千年，其史料价值是确定无疑的。同时，该书还具有特殊的文献价值。即是说，它在记述历史的同时，还全文抄录了历史上最著名的画论篇章。比如上述魏晋南北朝著名的画论文章和著作，大多得益于这部画史才保留至今。《历代名画记》的理论价值无与伦比，其中张彦远用不少篇幅阐述了自己的绘画认识、绘画观念以及相关的传承、创作问题，尤其是对谢赫"六法论"的阐释。他对"六法"进行了新的深入解读，这是自谢赫"六法论"产生以来从来没有过的。在这里，张彦远首先论述了绘画中形与神的问题，而且强调形似，把形似视作绘画创作的根基。同时他把形神的建立落实在用笔方面，特别强调用笔的价值和作用，这是一个真正的专业画家才有的角度和眼界。他将"书画同体，用笔同法"这个概念提炼出来，强化了绘画对书法的包容作用，强调了书画之间的互通作用，从而扩展了绘画的审美领域。书法的写意特征与绘画的写实特征结合起来，会极大提升绘画的表现力，可以说"书画同体"理论是对中国绘画的有效"扩容"，是张彦远绘画理论的第一大贡献。同时，张彦远还阐述了绘画用笔与立意、形神之间的关系，分析了"顾陆张吴"等几位代表性名家的用笔特征、作画风格，并表彰了顾恺之和吴道子的绘画成就，为后人树立了学习典范。另外，张彦远所阐述的自然、神、妙、精、谨细五种绘画层次，即"五等论"，同样是不可忽视的绘画品评理论，是继朱景玄"四格论"之后的又一个重要审美标准。他将"自然"标准作为最高等级，有其独特的价值和意义，凸显了老庄审美思想的持续作用。

另外值得一提的是，唐代的绘画理论不只是上述专业人士一家之言，许多诗人名流也加入欣赏绘画、评论绘画的行列，李白、杜甫、白居易、元稹等诗人以诗论画，独具特色，充分说明了这一时期绘画与诗歌艺术盛

况空前。

在唐与宋间隔的短短60年中，五代绘画因为有唐代巨大的惯性依旧不同凡响，理论也是如此。五代时期最值得一提的是荆浩。这位画家创作的《匡庐图》至今被奉为经典，成为开启五代及北宋大山大水全景式山水画的经典图式，其中对皴法的运用和崇山峻岭、奇峰林立的描绘，令人印象深刻。荆浩的巨大贡献还在于他的山水画理论著作《笔法记》，其中，荆浩详细阐述了山水画领域的"六法"——他称之为"六要"，尤其是他把"笔墨"观念引入到"六要"之中，把"笔墨"追求有意识地作为一个绘画的审美目标，这在历史上是开创性的。"笔墨"观念的确立，使中国绘画的特色更加鲜明，并与西方绘画的文化差距越来越明显。中国画能够在自己的文化领域里特立独行到今天，这个概念的提出与实践十分关键。目前"笔墨"一词几乎成了中国绘画的代名词。

宋代绘画及其理论是我国绘画史上的又一次高峰。宋代不仅在画理上有所挖掘有所发现，而且在画史、画评，尤其是在文人画精神方面都有独特表现。郭熙的《林泉高致集》对山水自然观察方法的阐述理论长盛不衰，其中"三远法"对中国绘画的特殊透视原则进一步明确，将山水画推向了一个意境塑造的特色位置，可以说是继宗炳《画山水序》、荆浩《笔法记》之后的又一经典论著。宋代的画品画论以著作、短文、诗词等形式出现。前者如郭若虚的《图画见闻志》《宣和画谱》、刘道醇的《五代名画记》，后者如董逌的《广川画跋》、米芾的《画史》等。其中提出的各种绘画观点是对中国画学的深入解读，如郭若虚人品与画品关系的阐述，非常富有特色；邓椿在《画继》中对"四格"论进行了重新排序和论述，他将逸品提到首位，极大提升了中国绘画的文化气息和人文品格。

尤其值得一提的是，以苏轼为代表的文人绘画理论的出现，使得中国绘画在形神关系的认识和论述上又有了一个新的突破。之前的形神关系，虽然强调神的主导地位，但是基本建立在形神兼备的原则基础上。这与以苏轼、欧阳修、沈括、晁补之、黄庭坚等人为代表的文人画主张有所不同，自此，形神兼备的平衡关系发生位移，以形为基础追求神采表现的造

型认识发生改变，以神为主或重神轻形的观念逐步确立起来。与此同时，苏轼将"诗画一律""诗书画一体"作为文人绘画的另一个支撑，丰富了文人绘画的基本内涵。可以说，时至宋末，文人画的观念已经深入人心，随后它的影响才会越来越显现出来。尤其是到了元代科举取士的途径被堵塞之后，文人知识分子报国无门、晋升无路的时候，以书画自娱、放纵江湖的生活状态使得写意绘画精神恰逢其时，因此，写胸中之逸气，书内心之豪情，追求旷远、简淡、萧瑟、荒寒的绘画意境，成了元代山水、花鸟、竹木等绘画题材的一个特色。在理论上，这一时期进一步强化了文人写意观念，尽管赵孟頫的"古意论"多少还有一点回潮、做样子的意味，而他一再强调的"书画同源"艺术主张，却成了文人画审美的一大支柱。倪瓒的"逸气说"更助推和确认了文人绘画在元代的特色和位置。除此之外，元代文人还在笔法、技巧、题材方面有所拓展，如人们对写像、写山水、写竹等问题的讨论文章大量出现，其实也是时代风候的一种反映。

宋代"画学"一词的创建具有教育价值与学科意义。"画学"作为皇家教育机构在世界上也是创举，其培养模式至今还有借鉴意义，培养效果更是助推宋代绘画繁荣的重要因素，以王希孟为代表的画院学生留下了不少千古佳作，如《千里江山图》（见图 0-2）。如前所述，"画学"作为绘画的学问这一概念在宋代同时诞生，从《林泉高致集》中这一词语的出现，到 20 世纪初期作为学科的"画学"广泛应用，不仅是一个概念的历史传承、延展，还是新型学科体系逐渐明朗化的过程。

明代绘画与理论所呈现的主要特色就是宗派上的分野，这跟当时的社会形势有关，也是绘画发展的必然。一方面，官方的画院画家要适应统治者的认识需求，要避免元代的逸笔草草、不求形似；另一方面，那些在野的文人画家开始走向书画市场，走向民间文化需求，与院体绘画拉开距离是自然而然的事。总体上明代绘画被分为两派：一个是南宗文人写意绘画，一个是北宗写实绘画；一个以文墨气韵见长，一个以扎实功大著称。董其昌、莫是龙等是画分南北宗论的倡导者和推行者。绘画领域南北宗论的提出，其目的不过是倡导以不求形似为特色的南宗文人写意风格，

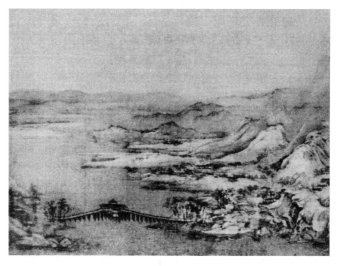

图 0-2 《千里江山图》（局部） 北宋 王希孟 故宫博物院藏

倡导从前人笔墨当中寻找经典，将古人经验作为绘画的有效资源。尤其是董其昌，他以自己独特的身份和丰富的收藏为基础，将前人的笔墨经验归纳提炼为一种有效的程式，从而形成了中国绘画创作的新的知识体系。这种体系不是从自然中来，不是从生活中来，而是从前人经典中总结、从别人经验里概括而来，仅仅是"胸中山水""胸中丘壑"，说它脱离实际也不过分。

　　总之，由于社会现实生活的影响，南宗文人画在明末及清初盛极一

时，许多名家大师在这个领域里摩肩接踵，也确实产生了一些著名的大家和画作，董其昌是其中杰出的代表。毕竟，这种在前人笔墨里讨生活的绘画追求不能行稳致远，理所当然受到当时以及后来一些画家的反对和抵抗。这些另有主张的画家们提出，画要自然，画要生活，画要突出创新，与摹袭成风的南宗文人画主张形成鲜明对比，王履、唐志契、徐渭可谓北方画派的极力倡导者，其后继者包括清代的石涛、郑燮等。"画分南北宗"论显然把中国绘画创作的两种模式在无形中提炼了出来。

其实，这两种形式的结合，才是中国绘画学习与创作发展的基础，是艺术的两翼。中国绘画向来就要求先有经典的图式，先学习前人，要胸有笔墨，要意在笔先，功夫在握，然后结合实践、结合生活体会感受进行创造，既要读万卷书，又要行万里路。读书就是接受知识积累的过程，行路就是实践应用；将二者结合起来，才能打破局限，达到内外统一、心物相应。如果将二者截然分开，人为对立，则必然会导致绘画体系中认知上的缺陷、实践上的偏差。因此，从明代末期一直延续到清代初期和中期的南北宗论，到后来渐行渐远，以致为人们所清理。对南北宗画派的辩证认识，纠正了南宗绘画理论上的偏差与误导，是有清一代画家、画论家如石涛、郑燮、恽格、金农、邹一桂等的基本操作。

明清画论除了以上所述，画论家对中国画学文献著作的整理与编纂也很关键。明代以来掀起了画学文献热潮。林林总总的画论编纂虽然鱼龙混杂、泥沙俱下，但也不乏一些经典，由文献编纂所展现出来的朦胧的学科意识更值得一提。明代王世贞、汪珂玉、张丑等的画论辑录著作或有开创之功，或有整理之劳，为清代更为夸张的画学著作编纂打下了基础，之后清代编纂的《四库全书》（艺术编）、《佩文斋书画谱》等对书画著述的辑录更为系统、全面，是中国画学现代体系建设的基石，其学科基础价值不言而喻。

此外，清代绘画理论亦不乏经典用心之作，其中对绘画理论的认识和总结也时见精要。石涛的《苦瓜和尚画语录》旗帜鲜明地提出画要创造，

要有自我，要感受生活；郑燮强调书画一体的价值与胸有成竹的辩证，以理论与实践双重印证来提振清代日渐萎靡的文人绘画。以方薰、包世臣等为代表的理论家虽无更多创新，却在某种程度上对中国绘画理论的终极关怀进行总结与梳理，提炼认识，明确中国绘画的核心追求及人文关怀，这种提炼与强调具有一定价值。

中国画学从它的源头到清代末期，一路走来，就像一条艺术之河，曲曲折折、上上下下，既有波澜壮阔，也有平缓流淌，时而潮头迭起，时而波澜不惊，整体看来，仍然惊心动魄，精妙绝伦。中国画虽然被古人视为"壮夫不为"的"小道"，而它的理论总结却是中华民族社会、政治、审美文化、思想观念的一个缩影，是历代画家、理论家实践经验与文化认识的结晶，是古代中华文明丰富宝库中的优秀典藏。中国古代画论的产生、发展与传承，是智慧硕果，更是我们今天、今后学习创造的必要参考。

第一章　早期论画言论

中国绘画艺术历史悠久，源远流长。从无年代记载的原始岩刻、岩画开始，历经新石器时代，到夏、商之际，绘画已初具艺术形态。早期绘画虽造型拙劣，但是人们已经形成了通过观察生活，抓取意象，来传递情感、信仰的意识。这种意识即后来绘画理论形成的基础。然而能够对思想形态做出揭示，只能发生在殷商时期文字产生之后。纵使文字产生了，这种珍贵的信息工具，开始记录的一定是国家大事，绘画显然还不在其列。因此，今天要考察绘画理论，最早可以追溯到文字广泛应用的先秦。

先秦是指西周至秦代建立（约前 11 世纪—前 221 年）这一历史时期。此时，中国绘画现象已经较为常见，并且具有了系统的文字，但是直至西周时期绘画仍然为实用服务，纯粹审美意义上的绘画作品并不多见，更不用说建立在实践基础上的绘画理论。在早期文献资料中能找到的绘画言论一鳞半爪，大多还是涉及一般审美的言论。如我国现存最早的史籍《尚书》中已经有了关于"和""谐"的论述，并且有"以五采彰施于五色作服，汝明"的记载，说明在夏商时期，绘事不仅已经存在，还具有了一定的社会意义。到春秋战国之际，随着绘画实践的增多，绘画理论渐渐丰富起来，见于诸子百家所著篇籍的只言片语或简短论述中。然而，其思想观

点多半是对早期文献中某些论述的继承与扩展，体现出早期中国画论的一些基本审美意识倾向，尚未构成系统的理论形态，如《周易》《左传》《韩非子》等。同时，这些有关美术的论说又往往与其他理论，如哲学理论、史学理论、治国方略等交织在一起，评论者不专门从事绘画或美术，对绘画的认识与魏晋以后有很大差别。另外，在所论及的内容上，诸子的本意并不在艺术，只是把绘画或美术作为一种佐证，用以说明或比喻所要论说的学术观点、政治主张。

西周时期，壁画、章服以及青铜器、玉器上已经出现大量装饰性纹饰。宫室外门上，或画虎的形象，或画龙的形象，还在扆（即屏风）上面画斧形装饰，甚至出现了彩绘的丝织物和刺绣印痕。同时，由于建筑的发展，壁画开始兴盛，这些都促进了人们对绘画功用的认识。可以认为，西周、春秋时期，绘画已经应用于生活的主要领域，人们开始关注绘画，对绘画的认识初具理论形态，是中国画论的萌芽期。

比如，周代已经出现了"缋事"一词，即今天所谓的绘画，并论及"五色"问题。相传孔子参观周代的明堂，见到壁间画有"尧舜之容、桀纣之像"，而且还画出了"善恶之状"。还传说孔子见到过一幅图画，内容为周公相成王，"抱之，负斧，南面以朝诸侯"[1]，即周公抱着周成王朝见诸侯。有记载说在周代盛期，为了褒赏功德，就将周公的形象绘于明堂之墉。这些记载可以说明两个问题：一是此时的绘画已被广泛应用，描绘手段、方法有了相当大的进步，能够感动人、教育人，为先秦时期绘画理论的发生提供了实践基础；二是说明绘画进入阶级社会之后，与其他艺术如乐舞、文学等艺术样式一样成为上层建筑的一个重要环节，具有明显的工具性能，有宣传、教育作用，是之后"成教化，助人伦""扬善诫恶""见贤思齐"等绘画理论认识的雏形。

春秋战国时期是中国文化核心思想形成及独特审美意识确立的时期，孔子、老子、庄子、墨子、韩非子等大思想家层出不穷，他们著书立说，

① 高尚举等：《孔子家语校注》，北京：中华书局，2021 年版，第 156 页。

从而形成学术流派。其中流传最广、影响最大的，包括儒家、道家、法家、墨家、阴阳家、名家等，他们各自的理念主张，成为中国艺术、审美、文化乃至政治、哲学、人伦道德的基石。在绘画上，这一时期仍没有专门的绘画著述，对绘画的理论总结还只是只言片语，但正是这些只言片语，却具有发微探幽、启开先河的作用。老子的真朴观念、玄素意识，孔子的"绘事后素"功能理论，孟子的"充实之谓美"审美言论，以及庄子放达无拘的艺术状态、自然真挚的美学标准、生动形象的绘画寓言故事，对后世的绘画理论与实践都产生了这样或那样的影响。

战国以至秦汉，中国绘画及其理论进一步发展。战国时期的帛画如《龙凤人物图》《人物御龙图》、缯书四周的画像等，秦代的宫室壁画、漆绘、瓦当，汉代的帛画，如长沙马王堆一号汉墓帛画、山东临沂银雀山九号汉墓帛画等，木板画、木简画、壁画、画像石、画像砖等都各具特色，是先秦绘画实践的进一步发展。这一时期对绘画教育教化功能的认识，沿袭了"恶以诫世、善以示后"的基本理论，为魏晋南北朝乃至隋唐绘画的理论概括，打下了基础。虽然这一时期在画论上还没有形成具体明确的认知形态，但是夹杂在各类文章、著作中的绘画观点、主张，已经相当深刻有趣。《韩非子》《淮南子》及《论衡》等著作开始自觉不自觉地涉及绘画现象，甚至触及"形、神、气"等关系认识问题，汉代王延寿有关绘画作用、功能的论述更加肯定与明确，这些为魏晋南北朝中国画论大幕的开启做好了铺垫。

第一节 早期典籍中的绘画言论

尽管现存先秦时期关于美术与绘画的理论、论说屈指可数，但是，在一些早期文献资料中仍然可以寻找到人们对绘画认识的蛛丝马迹，尽管这些观点大多零散支离，不成篇章；这些论说往往旁敲侧击，其用意往往借画作比。这些文献包括《尚书》《周易》《左传》等。

一、《尚书》论和谐

迄今为止，我国流传后世最古老的历史文献是《尚书》，其中以绘画艺术为代表的早期审美标准问题已经出现并被清晰表述。《尚书》是儒家学派的经典著作，被尊为"五经"之首，多记载历史类内容。所记史实始于尧舜，历经夏、商、周三代，终于春秋中前期，其思想观点简明扼要，对后世文化政治影响甚大。《尚书》中关于艺术审美标准的论述，尽管是针对乐舞，并非专指美术而言，但从早期艺术特有的共通性来说，乐舞的审美问题就是艺术的审美问题，也就是绘画的审美问题。这不是牵强附会地推演，而恰恰说明了中国早期绘画产生的真实美学背景。如《尚书·舜典》中说："帝曰：'夔！命汝典乐，教胄子：直而温，宽而栗，刚而无虐，简而无傲。诗言志，歌永言，声依永，律和声。八音克谐，无相夺伦；神人以和。'夔曰：'于！予击石拊石，百兽率舞。'"① 从这段记载看，当时的人们对诗、歌、乐、舞等艺术样式的特征、区别及联系已经有所认识，而且大多从它们的教育意义出发，虽然没有论及绘画，但是其中所包含的"直""温""宽""刚""和""谐"等审美标准，不仅成了中国艺术的基本审美格调，而且也是之后绘画艺术的审美典范，对后世的绘画理论认识有着潜在的影响。尤其是关于"和""谐"的阐述，说明中和观念、和谐意识在早期中国人心目中已经生根发芽了。

比较凑巧的是，从《尚书》记载的另一段文字中已经可以清晰看出"绘画"的印迹了，说明人们在关注诗、歌、乐、舞等艺术样式的同时，绘画艺术也进入到人们的视野："帝曰：'臣作朕股肱耳目。予欲左右有民，汝翼。予欲宣力四方，汝为。予欲观古人之象，——日、月、星辰、山、龙、华虫，作会；宗彝、藻、火、粉米、黼、黻、绨绣；——以五采彰施于五色作服，汝明。'"② 这里详细记述了制作一件仿古礼服的图案内容以及所用材料。显然，它是绘在布帛上的一幅图画，这是关于绘画创作的最早

① 陈戍国：《尚书校注》，长沙：岳麓书社，2004年版，第11页。
② 陈戍国：《尚书校注》，长沙：岳麓书社，2004年版，第20页。

记述。从中可知，这种图绘还没有从艺术角度去认识，绘画的内容出于实用目的，所绘图案是一种装饰，所制服装与祭祀活动有关，也是一种宣传方式。下文即说"弼成五服，至于五千。州十有二师，外薄四海，咸建五长，各迪有功"，说明描绘这样的五彩服饰可以到各地"巡展"，甚至可以到达五千里之外的地方。同时它也说明，此时"绘事"已经进入到人们生活的主要领域，成为传达思想观念的一种重要方式，并且是以对自然、事物的真实观察和真实表现为主，这里的日、月、星辰、山龙、华虫等是生活中所有，而宗彝、藻、火、粉米、黼、黻、缔绣也是日常所用。这样一幅复杂的图画以自然物象为主，加以想象，至今仍然可以理解、可以接受。所以，从源头上看，中国绘画的"自然忠实"已经成为一种深入人心的观念。

另需关注的是，上述提到"五色"问题——这是我国早期绘画的重要信息。它说明早期绘画所使用的材料主要是颜色，当时所画应为彩绘，无色不成绘。而我们今天所讲的绘画是一个合成词，绘即绘色，画乃画线，这是绘画的两大基本构成。《周礼·考工记》中记述："设色之工：画、缋、钟、筐、㡛。"[①] 又说："画缋之事，杂五色。东方谓之青，南方谓之赤，西方谓之白，北方谓之黑，天谓之玄，地谓之黄。青与白相次也，赤与黑相次也，玄与黄相次也。青与赤谓之文，赤与白谓之章，白与黑谓之黼，黑与青谓之黻，五采备谓之绣。土以黄，其象方。天时变。火以圜，山以章，水以龙，鸟、兽、蛇。杂四时五色之位以章之，谓之巧。凡画缋之事，后素功。"[②] 以天之玄、地之黄构成整个色彩的基础，具体呈现为四方四色——东青、南赤、西白、北黑。既是方位的东西南北，又是时间的春夏秋冬，这样的四时循环产生出冕服十二章的具体色彩，正色在运行相生相克中形成间色。可以看出，虽然这时的绘画以实用为目的，表现仪礼、伦常精神是其主要功能，并成为历代画论的出发点和策源地，但同时，从中已经能够看出当时人们对于色彩理论的初步认识，"五色成文"的观念

① 《周礼》，徐正英、常佩雨译注，北京：中华书局，2014年版，第868页。
② 《周礼》，徐正英、常佩雨译注，北京：中华书局，2014年版，第939页。

由此确立。这一总结为以后中国绘画的色彩观奠定了基础，并对中国民间绘画（如年画、版画等）、宗教绘画的实践有相当大的影响。从某种意义上，可以将之视为初具画论形态的史料性记录。

二、《周易》论画卦

《周易》是儒家学说中的重要经典之一，它对绘画的记载、论述显得更直接、更深入一些。《周易》分《易经》与《易传》两部分。《易经》，简称《易》，是古代一部算卦（卜筮）的书，包括八卦推演出来六十四卦的卦象、卦辞和三百八十四爻的爻辞，大约萌芽于殷周之际。《易传》是借《易经》框架建立起来的一个以阴阳学说为核心的哲学体系，保留了《易经》的宗教巫术形式，扬弃了宗教巫术内容，大抵系战国或秦汉之际的儒家作品。

《周易》通过八卦形式的象征手法，用以推测自然、社会的变化，对后世各种理论认识都具有一定影响，绘画也不例外。《周易》中有与绘画直接相关的议论，尤其是在《周易·系辞》中谈到"象"这一重要概念，说："《易》者象也，象也者像也。"认为物"象"就等同于形"像"，说的是生活图像的凝练。谈到"象"的形成，说："圣人有以见天下之颐，而拟诸其形容，象其物宜，是故谓之象。"[1] 意思是说圣人由于见到天下的事物复杂纷扰，难以置辩，因而就用《易》卦比拟其形态，以象征各有其宜的事物形容状态，因此把卦体称为"象"。这里的"象"就是高度抽象化的卦画，进而演化为众所周知的八卦图，有人说八卦图就是我国早期最成熟的绘画，而这一图画的目的即拟真象形，展现天地万物所包含的精微、深奥的道理。可见图画从一开始无论出于实用还是其他目的，都有一定的精神指向，这也是绘画在早期备受人们喜爱的原因之一。

为什么绘画会先于文字而生，并能伴随人类文明的发展？最主要的原因是它所独有的认识、教育功能。《周易·系辞》云："古者包牺氏之王

① 周振甫译注：《周易译注》，北京：中华书局，1991 年版，第 237 页。

天下也，仰则观象于天，俯则观法于地，观鸟兽之文与地之宜，近取诸身，远取诸物，于是始作八卦，以通神明之德，以类万物之情。"① 这段文字为以后历代画论家所反复引用，并被视为关于中国绘画起源与目的的权威论述。它一方面反映出绘画是观察自然的结果，是从自然万物中提炼出来的；另一方面说明绘画的目的在于"通神明之德""类万物之情"，具有主观目的与社会功利意义。"通神明之德"是道德教育，这种认识，可以视为后世绘画"社会功能论"的滥觞；"类万物之情"是情感交流，即"怡情娱性"，是南北朝时期"畅神论"的萌芽。在此方面《周易》还进一步予以挖潜："子曰：'书不尽言，言不尽意。'然则圣人之意，其不可见乎？子曰：'圣人立象以尽意，设卦以尽情伪，系辞焉以尽其言。变而通之以尽利，鼓之舞之以尽神。'"② "是故形而上者谓之道，形而下者谓之器。化而裁之谓之变，推而行之谓之通，举而错之天下之民谓之事业。"③ 从中可以看出，圣人立象的根本目的在于"以尽意"，即表达一定的思想意愿，它比单纯探索自然事理更多了一层含意。可见，在《周易》所记载的历史时期里，绘画已经为人们所了解，并有了初步的创作，对绘画的基本功能、作用有所认识，认为它既有社会教化的一面，又有"尽情伪"的一面。对绘画社会价值的认识是推动绘画向前发展的最大、最直接动因。社会教育作用、认识作用和审美娱乐作用，是构成绘画艺术的三大基本要素，这种思想的萌芽，为之后中国画论各种学说的进一步丰富发展提供了思想基础。

三、《左传》论神奸

对绘画社会教育功能的直接、深刻论述，当数春秋末期成书的《左传》，其中有关青铜器制作的言论可以视为我国早期美术理论的经典。《左传》中说："楚子伐陆浑之戎，遂至于雒，观兵于周疆。定王使王孙满劳

① 周振甫译注：《周易译注》，北京：中华书局，1991年版，第257页。
② 周振甫译注：《周易译注》，北京：中华书局，1991年版，第250页。
③ 周振甫译注：《周易译注》，北京：中华书局，1991年版，第250页。

楚子。楚子问鼎之大小、轻重焉。对曰：'在德不在鼎。昔夏之方有德也，远方图物，贡金九牧，铸鼎象物，百物而为之备，使民知神、奸。故民入川泽、山林，不逢不若。魑魅魍魉，莫能逢之。用能协于上下，以承天休。'"①显然，《左传》对"铸鼎"的议论并不是对绘画知识的专门介绍，而是将它作为"在德不在鼎"的佐证材料加以引用的，但其中有两点值得重视。

第一，它提出了"使民知神奸"的理论观点，是对《周易》中有关艺术或绘画社会功能论的进一步明确。这一理论使中国艺术一开始便与社会政治联系在了一起，突出了艺术的社会教育意义，使其意蕴的成分在源头上就占有压倒性优势。明末董其昌对此有过精辟议论，他说："杜东原先生尝云：'绘画之事，胸中造化，吐露于笔端，恍惚变幻，象其物宜，足以启人之高志，发人之浩气。晋唐之人，以为玩物适性，无所关系，若曰黼黻皇猷，弥纶治具，至于图史以存鉴戒，岂无所关系哉！'陈后山云：'晚知诗画真有得，却悔岁月来无多。'亦此意也。"②从中不难看出抒情与教化并不矛盾，"启人高志""发人浩气"与"存鉴戒"是相辅相成的，该理论的深远影响可见一斑。

第二，《左传》还涉及艺术本体性问题："远方图物"与"铸鼎象物"。"图物"是按事物原有的样子去描绘；"象物"是描绘的原则与目的，即接近原物，与描绘对象一致。这显然是对上述早期文献中绘画本体认识的继续，美术与绘画中的模仿、写真性质初露端倪，它为其后的中国绘画创作与绘画理论定下了主基调：无论如何，绘画都不能脱离具体的物象，绘画效果都要接近于"象物"。如果再进一步，就是中国绘画的核心理论之一——形与神的关系问题，形神兼备是基础，不同的时代、不同的追求可以有偏重，但是不能偏废。事实也是如此，中国此后的绘画取向，恰恰在上述两种认识之间游弋，根据社会的需要与时代背景，艺术家、理论家可以随时调整自己的艺术理想，要么重写实，忠实于物象，如唐代绘画与宋

① 杨伯峻编著：《春秋左传注》（修订本），北京：中华书局，2016 年版，第 731~732 页。
② 董其昌：《画旨》，于安澜编：《画论丛刊》（上），北京：人民美术出版社，1960 年版，第 94 页。

代院体绘画；要么重写意，忠实于自我，如元代之后延续至明、清的文人画，并由此产生"意""象""境""境界"等美学概念。

总之，基于这样的认识，历代画家、画论家有了理论遵循和审美主线，同时也有观念、主张方面选择的自由：或者将绘画的社会功能看作首选，或者将抒情达意当作重心——在缺乏个性自由、厚古薄今的中国古代社会，这是绘画艺术的坚实盾牌，其源头正在这些早期著作的简要论述中。

第二节　老庄谈艺论画

一、老子的玄素观

老子大约与孔子同时代，是中国古代历史上一位神秘的思想家（见图1-1）。之所以神秘，是因其生年不详、卒年未知，且去向不明。关于老子生活的年代，大致有春秋末年、战国初期、战国中期三种说法。关于其姓

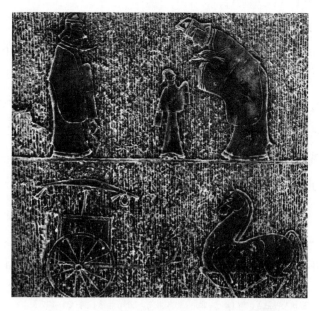

图1-1　孔子见老子　汉代画像石　山东博物馆藏

名，司马迁的《史记》里就有三种不同的记载。大多数人认为老子姓李名耳，字老聃，又字伯阳，楚国苦县（今河南鹿邑县东）厉乡曲仁里人。曾任周守藏室之史，为管理藏书的官吏。曾著《老子》一书，又名《道德经》，共81章，该书言简意赅，理深意玄，所论涉及社会政治生活各个方面，是我国古代最重要的典籍之一。老子是中国文化史上首位可以确定的著书立说者，他的许多艺术审美观点对中国绘画乃至整个艺术领域都有深刻影响。

《老子》中有不少关于绘画的论述，其理论特点是：第一，注重对绘画要素的论述，确立了早期中国人的"玄素"色彩观，这是最为直接的绘画理论；第二，画论观点往往与其哲学思想互为印证，体现出哲学对其他意识形态的导向制约作用和间接影响作用。如玄素色彩理论虽然涉及形式，可老子的认识恰恰是透过形式表达"素朴"之人生观念。因而讨论老子的艺术主张必须密切联系其哲学观点。

老子认识的核心是"道"。"道"有着不同的属性和形态，在他的观念里，"道"是万物之始，是世界本源。《老子》第25章说："有物混成，先天地生，寂兮寥兮，独立而不改，周行而不殆，可以为天地母。吾不知其名，强字之曰'道'。"[①]因此，"道"成了老子认识世界的根本依据。由于"道"高深莫测，变幻不居，它还是任何事物，包括艺术、绘画的出发点。"道"虽单一却不单纯，虽概括却不空泛。老子认为，"道"与"一"是可以互相置换的，它们同是"万物之母"，是世界万物的本源："'道'生一，一生二，二生三，三生万物。"[②]对世界本源的这种概括，直接影响了后世对艺术与绘画的认知。譬如绘画，既然世界的出发点是"一"，绘画也不能例外，晋代王献之有过"一笔书"的议论，之后陆探微则提出"一笔画"理论，直至清代，石涛则倾尽笔墨畅论"一笔画"。按照石涛的认识，一切以"一"为本，那么"一"就是绘画的起点，也是它的终点。"一画者，众有之本，万象之根。"一画是形、神存在的依据，更是绘画的归宿，万点笔墨无不从"一"开始，又从"一"而终。同时由"一画"又可自然生

① 《老子》第25章，陈鼓应：《老子注译及评介》，北京：中华书局，1984年版，第163页。
② 《老子》第42章，陈鼓应：《老子注译及评介》，北京：中华书局，1984年版，第232页。

发出"一笔""一法"。在一定层面上，石涛的"一"与老子的"一"略无二致，石涛之"一"不过是老子道家文化思想在绘画领域里的具体化、形态化。这样，尽管老子没有直接论述绘画的起源，却说明了绘画的思想根源或认识根源。

更重要的是，老子的"道"不是不可捉摸的玄虚之物，它还以普通的形态体现出来，这样就使得玄奥的"道"有了着落。他认为"道"通常以两种形态出现，一是"无"，一是"有"，"道"即"无"与"有"的统一、"虚"与"实"的统一。老子说："'无'，名天地之始；'有'，名万物之母。""天下万物生于'有'，'有'生于'无'。"① 可见，"无"或"有"其实就是"道"的变体，是它的两种存在形式；这种变化并不意味着重复，"有""无"比"道"更具体、更辩证，更具有可操作性。同时，"有"和"无"又是相互生成的，互为条件，互相补充，互相转化。这里的"无"不是消极的虚无，而是积极的空缺，是主动退让，是虚怀若谷，是与"有"一样"有用"的存在。据此他又提出"无为而无不为"的政治主张，因为这种"无为"也是积极的、主动的，是以守为攻、以逸待劳，其最终的形态、最佳的结局恰恰是"无不为"。

"无"既是"道"的特性，又是体现"道"的坦途。那么，具体到传统中国画的状态，恰恰是这种思辨哲学的体现。中国书画向来不追求满眼笔墨，而是空灵深邃、有无互映。一幅好字画，应当是有笔墨处是字是画，无笔墨处同样是字是画。中国画与西画不同，中国画的一大特点就是留白、留空，而且空白的艺术恰恰又是极高极妙的艺术。因此，元代画家饶自然的《绘宗十二忌》中第一忌即为"布置迫塞"，认为"若充天塞地，满幅画了，便不风致"。既然"有"与"无"是相互的，着笔与空缺同样具有真实意义。画面中的"虚""无"绝不是一片空洞，它可以代表云气、水气、雾气、神气乃至天空、大地，是遮蔽、隐约、含蕴。这种"虚""无"一方面表示着朦胧的物象，一方面隐藏着更多的哲思，尽管没有具

① 《老子》第1章、第40章，陈鼓应《老子注译及评介》，北京：中华书局，1984年版，第53、223页。

体的指象，却有着实际的效用。所以说，"有""无"认识观念为绘画艺术提供的不仅是一种辩证观念，还是具体方法，在某种意义上说，老子的道学理论还是中国绘画艺术的方法论。

因此，之后的历代画家将老子的"有""无"观念运用在绘画上，解放了视觉画面的局限性，将欣赏者的视线引向了更为广阔的想象空间，这正是中国画在唐宋以后弃真求写、偏重神似、逸笔草草的重要出发点。正因为如此，"计白以当黑""挂一而漏万"才成为中国画创作的基本法则，成为真情实景的补充和升华，而"笔不周意周"则自然成了中国画最终异于西方式写实追求的又一精神基础。此后中国画所不懈追求的笔外之韵，所体现"气韵生动"的虚灵精神、似与不似的意境观照，以及文人绘画中"逸笔草草，不求形似"的审美指向，都在不知不觉中将老子哲学里的"有""无"观念贯穿其中。

与西方传统中团块的、求真的、写实的审美追求相比，中国画中的空灵、虚无、萧淡，富有更多的想象空间和精神意味，而这些恰恰是西方现代艺术所十分钟爱与极力追求的。在某种意义上说，西方现代艺术的现代性，其认识根源正与几千年前的老子契合一致。如果说古代西方画家看到的是事物的正形（即"有"），中国画家恰恰同时又看到了它的负形（即"无"）；如果说西方绘画长于对某种现象、形似的挖掘，中国绘画恰恰擅于整体观察与手法变幻。这样两种不同的认识态度与表现方法，导致两种不同艺术系统的形成，不能不说是各自文化基础、哲学观念的直接反映。西方绘画流光溢彩，构图饱满，造型准确，追求视觉官能刺激；中国画则用色单纯而内涵丰富，"笔才一二，象已应焉"，通过有限的笔墨线条，引导人们体悟无穷的精神意向。对中国画的审美理解靠的不仅仅是眼睛，还有内在的心神，乃至对生活、对生命的体验和感悟；由此而得到的审美感受绝不是单纯的感官愉悦，更多的是对生命、对生活、对世事的深思与觉悟；如果说中西绘画在漫长的发展过程中互不沟通、各表其意的话，那么到了现代，西方现代艺术反而与中国画的传统追求不谋而合、殊途而同归了。

《老子》对绘画理论的最直接论述是玄素色彩问题，尽管他无意于色

彩这一重要绘画形式而另有所图。在色彩观念上，老子重玄、素，这与其朴、淡的哲学思想相一致，并且成为中国水墨精神的审美根源。老子在开篇中即说："道可道，非常'道'；名可名，非常'名'。'无'，名天地之始；'有'，名万物之母。故常'无'，欲以观其妙；常'有'，欲以观其徼。此两者，同出而异名，同谓之玄。玄之又玄，众妙之门。"①在古汉语里，"玄"共有三种解释：一是指黑色，二是内涵深奥，三是指事情"玄虚"，即靠不住。《老子》一书开宗明义，指出"玄"是众妙之门，将这个与色彩相关、含义深刻的词语看作是世界的根本，与"道"或"有""无"相当。可以认为，老子立足于"无为而无不为"的道家哲学思想，对极其单纯又深不可测的黑色十分钟爱。在这篇简明的经典性著作里，有十几处论及"玄"，如"涤除玄览""微妙玄通""是谓玄同""是谓玄德""玄德深矣"等。"玄"在老子那里是当作与"道"同义的哲学概念加以论述的，但是并没有因此排除色彩这一层意义。"玄"这一词语虽然多义却相互联系，正是出于对"道玄"这一根源的器重，因而"黑色"在众多色彩中才显得更基础、更稳定、更重要。

《老子》第12章中说："五色令人目盲。"认为越是绚丽的颜色越令人眼花缭乱、不知所措，体现了明显的重单一色彩、轻繁复华滋的审美观念。在第28章中说："知其荣，守其辱，为天下谷。为天下谷，常德乃足，复归于朴。"②"知荣守辱"与"知白守黑"近义，从处世角度讲是甘受委曲或委曲求全；而从绘画角度讲则是黑白相守、相得益彰。其根本是归于"朴""素"。老子说："见素抱朴，少私寡欲，绝学无忧。"③理解老子的艺术思想不能断章取义，"见素抱朴"的认识与其治国安邦的理想信念是相一致的，但是，从绘画理论的角度看，它在经意与不经意之中给后人树立了一种追求朴素、单一、静谧的审美理想。老子在第16章中说："致虚极，守静笃。万物并作，吾以观复。夫物芸芸，各复归其根。归根曰静，

①《老子》第1章，陈鼓应：《老子注译及评介》，北京：中华书局，1984年版，第53页。
②《老子》第28章，陈鼓应：《老子注译及评介》，北京：中华书局，1984年版，第178页。
③《老子》第19章，陈鼓应：《老子注译及评介》，北京：中华书局，1984年版，第136页。

静曰复命。"① 在第 26 章中又说："重为轻根，静为躁君。"② 显然，"玄"与"素"、"质"与"朴"、"静"与"虚"是老子审美精神中的基本因素，同时也成为了之后中国绘画实践与绘画理论的核心，并直接影响着中国画空灵、虚静、含蓄等审美标准的建立。

在此后的画论中，墨法成了人们关注的焦点，如果说谢赫"六法"中的"随类赋彩"尚以色彩为主、有不少客观因素，那么荆浩"六要"中的"墨"法就带有更多的主观色彩。宋代郭熙在其《林泉高致集》中重申了荆浩的理论，将墨法与笔法结合，阐述得十分深入具体。明清理论家更是达到极致，清代画论家恽格认为"画法不离纵横聚散四字，所谓一阴一阳谓之道"；石涛的《画语录》第五部分专论"笔墨"；清人唐岱在其《绘事微言》中提出要以"笔墨之自然合天地之自然"，并认为所谓气韵乃由笔墨而生；清代画学家沈宗骞在《芥舟学画编》中用相当大的篇幅来论述作画的笔墨问题，认为从杜甫"元气淋漓障犹湿"一诗起，人们已经开始很好地认识绘画用墨了，还说董源的画"皆墨为之主"。清人张庚在《国朝画征录》一书中，引古人语云："墨晕既足，设色亦可，不设色亦可。"说明墨可以代色，但色不能替墨。可见，中国画家对墨色的特殊爱好具有历史承继关系，其源头正在老子的色彩理论中。

老子的玄素色彩观与其顺任自然的思想观念一脉相承，对中国画的审美追求有重要影响。《老子》第 25 章中说："人法地，地法天，天法'道'，'道'法自然。"③ 这便是自然高于一切的思想根源。在这里，"自然"是至高无上的"道"所师法的对象，高于"道"又大于"道"，是人类一切行为的基础。《老子》第 51 章中说："'道'之尊，'德'之贵，夫莫之命而常自然。"④ 即指，道之所以受尊崇，德之所以被珍贵，就在于它不加干涉，顺任自然。在第 23 章中老子说"希言自然。故飘风不终朝，骤雨

①《老子》第 16 章，陈鼓应：《老子注译及评介》，北京：中华书局，1984 年版，第 124 页。
②《老子》第 26 章，陈鼓应：《老子注译及评介》，北京：中华书局，1984 年版，第 171 页。
③《老子》第 25 章，陈鼓应：《老子注译及评介》，北京：中华书局，1984 年版，第 163 页。
④《老子》第 51 章，陈鼓应：《老子注译及评介》，北京：中华书局，1984 年版，第 261 页。

不终日"①。也就是说，在天、地、人三者的关系之中，"自然"是最终的、最根本的，是人类一切行为的终极标准。因此，作为满足人类精神需求的艺术审美，"自然"理所当然地要高于其他一切标准。顺应自然的道家思想，还体现在老子"无为""真朴""弱水"等概念上，它们无不是自然的、不加雕饰的。与"玄素"色彩观相联系，老子重自然而然，在道家哲学占主导地位的时候，"自然"便成了中国画审美的最高标准，"自然"追求也同样为历代画家的不懈追求。

虽然先秦时期并不排斥绚丽的色彩表现，但从魏晋开始，老子的自然观逐渐为中国画实践所接受，并且渐渐发展成为一种高蹈远举的审美理想，成为历代艺术家孜孜以求的美学境界。南齐谢赫在"六法论"中首次提出"气韵生动"，它是创作原则，同时也是中国绘画史上第一个重要审美准则。气韵与神采虽然与佛学观念有着这样或那样的联系，但在人物画创作上又与老子的道家学说不谋而合，二者都对主体精神给予了充分肯定。可以认为，道玄哲学与宗教佛学共同影响了"气韵生动"这一评画标准的建立。当人物画极盛而衰，山水画、花鸟画等独步一方时，人们对作品的评价标准便发生了变异，以老子为代表的道家"自然"观取代"神""韵"，重新占据优势。如果说谢赫的绘画标准里还有相当多的人为因素，那么，朱景玄就已经有很大程度的改观。朱景玄论画将画家定为"四格"——"神、妙、能、逸"，其中逸品虽位居第四，但并不与前三者并列，它"格外不拘常法"，与其他标准难分伯仲，其代表画家王墨"应手随意，倏若造化"，显然具有师法自然的典型特征。张彦远将画体分为"自然、神、妙、精、谨细"五等，认为"自然者为上品之上"，堂而皇之地位居第一，自然标准最终走上中国画审美的巅峰。

这种追求自然的审美要求在中国画中还有许多体现。姚最的"心师造化"，是创作源泉上的自然；沈括认为"自然景在天就，不类人为"，是选材上的自然；米芾说"董源平淡天真"，是格调上的自然；倪瓒的"逸笔草

① 《老子》第 23 章，陈鼓应：《老子注译及评介》，北京：中华书局，1984 年版，第 157 页。

草，聊抒胸中之逸气"，是情感的自然；石涛的"我自用我法"，是个性上的自然，他的"误墨论"则又是方式方法的自然……自然标准使中国画进一步摆脱了"形似"束缚，使气韵神采一脉相承，在写意的轨道上渐走渐远；自然标准还使得中国画突出强调用意，"笔不周而意周"成为理解欣赏中国画的金钥匙；自然标准使画家的生活态度与艺术创作紧密结合，人格即画格、画品即人品，任性、放达、怡然自得的行为方式，使画家最终成为一个特殊的群体，论画与论人皆不可或缺。

　　总之，以老子为代表的道家审美思想、朴素的艺术观念，不仅对中国的政治理想、人生哲学、审美态度有巨大影响，而且对绘画实践与绘画理论同样富于启示。这一思想既有与众不同之处，又与其他学派的绘画理论相互映照、共同作用。其中，道家哲学美学思想与儒家哲学美学思想的互补关系，构筑了中国文化艺术的基本框架。

　　二、庄子绘画寓言

　　《庄子》一书的作者为庄周（约前369—前286），通常称为"庄子"，名周，战国时期哲学家、思想家，宋国蒙（今河南商丘东北）人。幼年家贫，靠打草鞋为生，后做漆园吏，因厌恶政治而归隐。庄子是老子道家哲学、美学的继承人（见图1-2）。曾著《庄子》，分内、外、杂三部分共52篇，以内篇较为可信，其他真伪莫辨。《老子》言简意赅，《庄子》则瑰丽多变，以"寓言十九"著称。《庄子》中的很多寓言故事成了中国古代文化艺术的精华，如"解衣般礴""庄周梦蝶""庖丁解牛"等，其中有关绘画的论述鞭辟入里，发人深思。

　　庄子以寓言的方式论及绘画，比老子、孔子更直接、更生动，但是同老子、孔子一样，这种论述只是其哲学、人生思考的一种佐证。但恰恰

图1-2 《庄子像》

是这种简明扼要、无心插柳式的讲述，却道出了中国绘画的深刻道理。其中"解衣般礴"就是突出的一例："宋元君将画图，众史皆至，受揖而立，舐笔和墨，在外者半。有一史后至者，儃儃然不趋，受揖不立，因之舍。公使人视之，则解衣般礴羸。君曰：'可矣，是真画者也。'"[1]庄子在这里肯定了那位迟到而不拘常礼的画家，他没有像其他画史那样噤若寒蝉地侍奉君王、表现出跃跃欲试的样子，而是缓步进宫，从容不迫，领命拜揖之后便返回居所，交脚箕坐，宽衣露体，姿态随意而自若。兴之所至，竟然脱掉衣服，裸体而画，因而被宋元君赞为"真画者"。

庄子的这则寓言原本意在说明道家所奉行的人生态度，即要自然而然，不受礼规束缚，不受外界干扰，就像那位画家那样，画到兴浓之时，衣服都可以不穿。庄子讲绘画的故事只是一种借喻，可它却同时说明了在绘画创作中应持有的两种正确心态：一是要有自己的个性，并张扬这种个性，这样才能创作出真正的好作品；二是要能够不同流俗，舒展胸襟，敞开怀抱，排除杂念，不受功名利禄、仁义礼智等因素困扰，保持一种自如真淳的精神状态。可以说"解衣般礴"的故事道出了艺术创作的真谛。无论是作画还是习书，心理上都应放松自然，局限太多、顾虑太多、条条框框太多，就不容易发挥创作者的主观能动性，就会陷入前人或他人的窠臼。因而"解衣般礴"的艺术解放思想为历代艺术家、理论家所推重。如东汉书法家蔡邕在论及书法创作时曾说："书者，散也。欲书先散怀抱，任情恣性，然后书之；若迫于事，虽中山兔毫不能佳也。夫书，先默坐静思，随意所适，言不出口，气不盈息，沉密神彩，如对至尊，则无不善矣。"[2]这一观点可视为"解衣般礴"的另一种表述，具体描述了书法家沉静、从容，任性、恣意的创作状态。南朝画家宗炳在《画山水序》中主张"澄怀味象"，实际上与"解衣般礴""任情恣性"的观点一脉相承。北宋欧阳修在《集古录》论唐代怀素法帖时说："予尝谓法帖者，乃魏晋时人，施于家人朋友，其逸笔余兴，初非用意，而自然可喜。后人乃弃百

[1] 曹础基：《庄子浅注》，北京：中华书局，1982 年版，第 315 页。
[2] ［东汉］蔡邕：《笔论》，黄简编：《历代书法论文选》，上海：上海书画出版社，1979 年版，第 5~6 页。

事，而以学书为事业，至终老而穷年，疲弊精神，而不以为苦者，是真可笑也。"①"不刻意""自然"才能更吸引人，它指明了艺术创作中不拘常礼、自然而然的精神状态与作品优劣的内在联系。恽格说："作画须有解衣般礴旁若无人意。然后化机在手，元气狼藉，不为先匠所拘，而游于法度之外矣。"②可以看出，恽格深领庄子寓言故事的主旨，强调绘画应不拘法度、痛快淋漓。清代方薰的解释同样明确、具体，他认为：如果作画时想着如何胸次寥阔，欲画时想着如何解衣磅礴，既画时想着如何经营惨淡、如何纵横挥洒、如何泼墨设色，一定要心会神谋，提笔时张僧繇、吴道子、董源、巨然如在上下左右，那么，就不可能有佳作出现。说明"解衣般礴"的放松态度对绘画创作全过程多么必要。

这一观点直接影响着之后的绘画、书法艺术实践。传说王羲之乘酒兴写完《兰亭序》后，还试图再写得更好一些，尝试上百遍后均不如当时的那一幅理想。据传苏轼写《赤壁赋》也是第一次写得最好……究其原委，可能都可以用庄子这一简短的"解衣般礴"绘画理论来解释。在漫长的中国封建时代，各种虚伪礼仪桎梏着艺术家的创作，它与艺术的规律恰恰背道而驰。艺术家用"解衣般礴"理论去解脱自己，无疑是一种行之有效的方法。"李白斗酒诗百篇"之所以传为佳话，正在于是酒解除了他精神上的警戒，狂放自然，文思泉涌。"解衣般礴"的艺术主张是老子"自然"审美标准的延伸，对我们今天的绘画实践仍然具有启示意义。

"庄周梦蝶"的故事则从另一个角度揭示了庄子等是非、齐生死、平美丑的思想观点与艺术主张，对中国绘画同样有极大的影响。在《逍遥游》一文中他说："昔者庄周梦为胡蝶，栩栩然胡蝶也。自喻适志与！不知周也。俄然觉，则蘧蘧然周也。不知周之梦为胡蝶与？胡蝶之梦为周与？周与胡蝶则必有分矣。此之谓物化。"③庄子说梦中自己变成了蝴蝶，醒来后蝴蝶又变成了庄周，一时竟搞不清庄周与蝴蝶哪一个是真实的。看

第一章　早期论画言论

① [宋]欧阳修：《欧阳修全集·集古录》，香港：广智书局，第38~39页。
② [清]恽格：《南田画跋》，于安澜编：《画论丛刊》（上），北京：人民美术出版社，1960年版，第179页。
③ 曹础基：《庄子浅注》，北京：中华书局，1982年版，第41页。

似说梦，其实在说人生、说生死。他认为梦和醒、生和死都是相对的，梦就是生，生就是梦；死就是梦，梦就是死。既然人生如梦，生死一体，还有什么不可以释怀呢？显然这是对道家人生哲学的一种注解，是"道"的另一种体现。因为"道"是"一"、是本源，由此才分化出"有"与"无""是"与"非"。在这一不可分割的整体中，矛盾、对立都是相互的、相对的，恰如阴与阳组成的太极图一样。因而是非、利害无所谓好坏、对错，它们原本就是一回事；人们的生死、祸福、穷通、得失、美丑在"复通为一"的"道"面前也无所谓优劣、高下。

美与丑是艺术追求的两个端点，不同的追求会带来不同的艺术风格与审美效果。庄子等美丑——即美丑不分的观点，显然有助于艺术风格审美的多样化。这样庄子就完全颠覆了儒家学说中目的性、功利性等人生标准、价值观念，仅就审美而言，它完全不同于孔子的"尽善尽美"，而是为人们提供了另一种评价视角，使人更加关注事物的对立面。历代画家从"美丑齐等"的寓言中领悟到的，当然是艺术的辩证，是有与无、浓与淡、干与湿、满与残、黑与白、形与神的一致性和相对性，而非对立。中国画从初兴时的魏晋直到现在，从审美形态到构成因素，从创作到欣赏，无不带有庄子这一审美思想的印迹。顾恺之的"以形写神"，宗炳的"含道映物"，张彦远的"书画同源"，苏轼的"常形常理"，石涛的"一画说"，齐白石的"似与不似"，哪个不是站在相对论的角度阐说的？

"庖丁解牛"的寓言故事，既是上述自然观念的延伸，又具有更深的寓意。由于取消了是非、美丑标准，模糊了二者的界限，"真"与"自然"便成了人们最终的、根本的审美追求，这是庄子美学思想影响绘画理论的又一重要方面，用庄子的话说叫"和之以天倪"："和之以天倪，因之以曼衍，所以穷年也。忘年忘义，振于无竟，故寓诸无竟。"[1]"天倪"就是自然而然的天道，"和"就是顺应、契合，他认为只有如此，才可以穷年忘义，才可能不争不斗，实现真正的和谐。他以故事为例说："庖丁为文惠

[1] 曹础基：《庄子浅注》，北京：中华书局，1982年版，第40页。

君解牛，手之所触，肩之所倚，足之所履，膝之所踦，砉然响然，奏刀騞然，莫不中音，合于桑林之舞，乃中经首之会。"① 这么高超的技艺，引得文惠君追问如何才能达到？庖丁的解释是："臣之所好者道也，进乎技矣。始臣之解牛之时，所见无非全牛者；三年之后，未尝见全牛也；方今之时，臣以神遇而不以目视，官知止而神欲行。依乎天理，批大郤，导大窾，因其固然。技经肯綮之未尝，而况大軱乎！良庖岁更刀，割也；族庖月更刀，折也；今臣之刀十九年矣，所解数千牛矣，而刀刃若新发于硎。彼节者有间而刀刃者无厚，以无厚入有间，恢恢乎其于游刃必有余地矣。"②

这段议论对绘画艺术来说至少有四重内涵：其一，技进乎道。原文意思是说"当某项技艺达到巅峰，再进一步便接触到了'道'"，而在绘画艺术中，即理论的、精神的、思想的东西要远远超过技巧本身，技术只有提升到审美的、精神的境界才更有价值。其二，游刃有余。这一概括生动地阐明了包括绘画在内的艺术中技术与艺术的辩证关系。技术是艺术必经的阶段，即只有技术熟练，将技术训练化为艺术本能，才能谈到道与神。从中不难看出，艺术有其自身的方法论，技术是基础，是臻于妙境的手段，借此才可能出神入化，但是，如果仅仅是技术熟练，没有"神欲行"的精神化境，也是表面化的、工匠似的。六朝时谢赫将"气韵生动"作为"六法"之冠，宋代以后文人画家对神似的不懈追求，都充分显示了庄子这一艺术思想的影响力。其三，绘画艺术的感受领悟方式：见山不是山。庖丁所说"始臣之解牛之时，所见无非全牛者；三年之后，未尝见全牛也"，正映射出中国传统的感悟方式是有一个过程的：比如画山，初开始正如庖丁所见一样，见山是山，见什么画什么；当领悟了绘画的概括方式之后，却将山分解开来，心中之山已经不是自然之山；而后又将分解之山整合，胸中自存山水，这就是庄子所谓"方今之时，臣以神遇而不以目视，官知止而神欲行"的境界了，其所见者是变化之山、认识之山，是靠感受得来，当此之时又见山是山了。这时的山与初开始时的山迥然不同，后山是

① 曹础基：《庄子浅注》，北京：中华书局，1982 年版，第 43 页。
② 曹础基：《庄子浅注》，北京：中华书局，1982 年版，第 43~44 页。

经过精神升华了的艺术之山，而前者不过是自然山石而已。这种感悟方式与庄子所说的全牛与非全牛道理完全相同，是之后中国绘画观察感受方式的思想基础与审美原则，庄子艺术理论在绘画领域的影响可见一斑。其四，也是最为重要的一点，它强调了"神"在其中的重要性，在形与神的关系上第一次有了明显的侧重。庖丁解牛的成功秘诀在于"以神遇而不以目视，官知止而神欲行"，以"神"引领着感官，最终达到了"以无厚入有间，恢恢乎其于游刃必有余地"的地步。它说明"神"在人类各种活动中的统领作用，同时也间接说明一切事物最重要的是"精神"，这就直接触及了令后人纠缠不清的绘画形神关系问题。庄子认为，对人来说，外在形体是次要的，最重要的是内在精神，只要顺乎自然，内在的真实比什么都珍贵。他曾用另一则寓言来说明神与生机的重要性："丘也尝使于楚矣，适见独子食于其死母者。少焉眴若，皆弃之而走。不见己焉尔，不得类焉尔。所爱其母者，非爱其形也，爱使其形者也。"[①] "使其形者"就是神韵，可见，没有生机与精神，连动物也不会问津的。庄子注重神采、轻视外形的观念与其道家哲学观念不可分割，他曾说："道不可闻，闻而非也；道不可见，见而非也；道不可言，言而非也！知形形之不形乎！道不当名。"[②] 这里不过是在说明道的神秘与神圣。"形形之不形"是说对外形是不能用形象去描述的，描述出来的形已经不是原来形的样子了。这里的"形"与"道"一样，它们是存在的，同时又是不可捉摸的。从另一个角度看，它说明一味地追求形象就会失去形象自身，只有神采才是人与绘画追求的核心。显然，庄子有意无意间触及了形与神的关系问题，或者说这一影响中国绘画审美的重要概念，被庄子以寓言的方式较为清晰地勾勒了出来，为此后《淮南子》有关形、气、神关系的阐述奠定了认识基础。

庄子真朴、自然的审美关怀，对内在神韵的核心追求，对美丑观念的颠覆式等同，以及重客观自然规律、游心于道的领悟方式，很容易引导中国绘画从写实走向写意。重神轻形、重写轻绘是自顾恺之、谢赫之后绘画领域的

① 曹础基：《庄子浅注》，北京：中华书局，1982 年版，第 81 页。
② 曹础基：《庄子浅注》，北京：中华书局，1982 年版，第 336 页。

普遍审美倾向，重神轻形更是文人画在宋元以后独占鳌头的重要创作动向。由魏晋至南宋，对景物的描绘还没有达到巅峰式的完美写实，就被以形写神、意象化的绘画理想所取代。虽然其中有社会、政治、经济、科技发展等多种因素，但庄子追求自然、注重内在、重视神韵的审美思想，无可辩驳地发挥着主导作用，是之后中国绘画价值取向的关键。

第三节　孔子说诗论画

孔子（前 551—前 479）名丘，字仲尼，鲁国陬邑（今山东曲阜）人，先世是宋国贵族（见图 1-3）。孔子是春秋末期思想家、政治家、教育家，儒家学派创始人。孔子幼年生活贫困，学无常师，相传曾问礼于老子（见图 1-1），整理《诗》《书》，编《春秋》，有《论语》一书传世。[①] 在中国的封建时代，孔子被尊为"圣人"，其儒学思想被历代统治者奉为正统，对中国的文化艺术及审美影响巨大，对世界文化的影响同样令人惊叹。[②] 孔子说诗论画的主要言论集中于《论语》一书当中。《论语》是辑录孔子思想言论的重要典籍，是儒家哲学思想、治国方略与美学、艺术

图 1-3 《孔子像》 南宋 马远
故宫博物院藏

① 据司马迁《史记》记载，孔丘少小贫贱，年长为鲁国司寇，为推行自己的政治主张而周游列国，不被重用。归故里后致力于教育和古籍整理。

② 墨西哥《永久》周刊在 2001 年刊载了一篇题为《从儒教受益》的文章，说："如果人类想在 21 世纪生活下去，那就必须倒退回去，回到公元前 6 世纪，以便从生活在 2500 年前的孔子的智慧中受益。至少有 75 位诺贝尔奖获得者在不久前举行的一次讨论新世纪的前途会议上是这样说的。"见《参考消息》，2001 年 8 月 19 日。

思想的集散地。除《老子》外，在先秦对绘画理论最有影响的著作当属该书。

孔子与老子一样，并不是专门的绘画理论家，尽管在其著作中涉及绘画艺术。与老子过多关注于朴素辩证的哲学思想、无为而治的政治主张不同，孔子更为关注艺术、强调"艺"是每个人生活中必须具备的，这就给艺术留下了很大的发展空间，尽管他论说的根本出发点仍然是人生与社会治理。孔子对音乐有着很深的修养，对艺术审美有着特殊的眼光，因此他对艺术审美的各个方面几乎都做了深刻探讨，提出了不少有价值的观点，对后世产生了极大影响。孔子的绘画或艺术审美观点，多半是在阐明其政治主张时而作的旁证，但非常富有启示意义。

一、游于艺

作为儒家思想的象征，孔子个人的行为方式同样会影响人们对艺术的认知态度。综合考察，不难发现，孔子的人生是理性的、思索的，同时还是艺术的、情感的，这与传统认识有所不同。在人们的观念中，普遍的看法是孔子儒雅博学、不苟言笑，文质彬彬，严于为师。其实不然，从他的言论中可知，孔子的人生中还具有乐观、艺术、情感化的一面。他对艺术的态度很明确，那就是将艺术作为一种游赏的方式与对象。"子曰：'志于道，据于德，依于仁，游于艺。'"[1] 他认为艺术与道、德、仁是并列的，是生活的主要方面，不可或缺，并应当"游"于其中。同时，"子曰：'兴于诗，立于礼，成于乐。'"[2] 孔子认为审美和艺术在社会生活中具有举足轻重的作用，艺术是一个人兴发的基础，礼数是他立于不败之地的依据，幸福、快乐才是最后的归宿。从孔子编订的"六艺"中可以看出，"礼、乐、书、数、御、射"，都是周代教育体系中一个学生所需要学习并具备的技能。

在孔子看来，必要的艺术修养有助于实现一个人的政治理想，这就改变了"德成而上，艺成而下"的一贯认识。孔子说："求也艺，于从政乎

① 《论语》，杨伯峻：《论语译注》，北京：中华书局，1980 年版，第 67 页。
② 《论语》，杨伯峻：《论语译注》，北京：中华书局，1980 年版，第 81 页。

何有？"意思是说冉求那么钟爱艺术，治理国家还有什么问题吗？同时他还充分认识到艺术与审美对人的道德修养作用。"子贡曰：'贫而无谄，富而无骄，何如？'子曰：'可也；未若贫而乐，富而好礼者也。'"①"贫而乐，富而好礼"是高于其他的人生标准，孔子的艺术生活观点十分明确。"子谓伯鱼曰：'女为周南、召南矣乎？人而不为周南、召南，其犹正墙面而立也与？'"②在孔子看来，一个人如果不学习艺术，不懂得《诗经》中的《周南》《召南》，就像一个面墙而立的呆子一样。可见如《诗经》之类的艺术，是开阔眼界的良方，如果连《诗经》等艺术都不懂，才是真正的鼠目寸光。

　　《论语》中有这样一段记载："子曰：'以吾一日长乎尔，毋吾以也。居则曰："不吾知也！"如或知尔，则何以哉？'"孔子让经常牢骚满腹、怀才不遇的弟子们谈谈各自的理想抱负，子路有志于千乘之国，冉求想治理五六十里的小国，公西赤甘作小国的小司仪。孔子问长于音乐的曾皙："'点，尔何如？'鼓瑟希，铿尔，舍瑟而作，对曰：'异乎三子者之撰。'子曰：'何伤乎？亦各言其志也。'曰：'莫春者，春服既成，冠者五六人，童子六七人，浴乎沂，风乎舞雩，咏而归。'夫子喟然叹曰；'吾与点也！'"③孔子对其他人"为政治而政治"的理想并不以为然，而唯独赞扬曾点艺术性地生活——"风乎舞雩，咏而归"，孔子说我也愿意像曾点一样艺术式地生活，这充分反映出孔子个人的艺术理想与生活理想。在实际生活中，他的确是这样做的："子与人歌而善，必使反之，而后和之。"④当听到优美的歌咏时，孔子反复让人咏唱，自己还慢慢跟着学，对艺术的爱好达到了如醉如痴的程度。孔子不仅喜爱艺术，并且深通艺术，常常为艺术所陶醉。"子曰：'师挚之始，关雎之乱，洋洋乎盈耳哉！'"⑤另一段记述刻画得更为形象："子在齐闻韶，三月不知肉味，曰：'不图为乐之至

① 《论语》，杨伯峻：《论语译注》，北京：中华书局，1980 年版，第 9 页。
② 《论语》，杨伯峻：《论语译注》，北京：中华书局，1980 年版，第 185 页。
③ 《论语》，杨伯峻：《论语译注》，北京：中华书局，1980 年版，第 118~119 页。
④ 《论语》，杨伯峻：《论语译注》，北京：中华书局，1980 年版，第 75 页。
⑤ 《论语》，杨伯峻：《论语译注》，北京：中华书局，1980 年版，第 83 页。

于斯也。'"① 听了齐地的《韶》乐,连他自己都感叹说:想不到音乐这么迷人! 这是只有内行才可能产生的体验、发出的感叹。

孔子曾说:"饭疏食饮水,曲肱而枕之,乐亦在其中矣。不义而富且贵,于我如浮云。"② 为了正义而安贫乐道的精神跃然纸上。实际上,无论富贵穷窘,都不能改变他对生活的乐观、对艺术的钟爱:"子食于有丧者之侧,未尝饱也。" 就是说别人伤心难过有灾难,他感同身受,食不甘味。《论语》记载:"子于是日哭,则不歌。"③ 这一方面表彰了孔子的人性道德——别人难过得在哭泣,我怎么能高兴得起来;另一方面反映出:除此不欢之外,其他的日子里,孔子的生活是与歌声相伴的。

由此可知,孔子的生活是思想的、理性的、积极的、温和的,同时也是乐观的、感性的、艺术的、情感的。他的这种生活境界与艺术态度,不能不影响到后人的生活与对艺术的认识。为什么中国古代的绘画艺术那么丰富多彩? 为什么那么多人对绘画终其一生而痴心不改,甚至连高高在上的皇帝都因它废政? 为什么许多画家安贫乐道,甘于寂寞,创作了大量的不朽杰作? 为什么中国古代画家、画论家大多是政客、文人骚客? 为什么中国画论将人品与画品、生活与艺术结合得那么紧密、看得那么重要? 上述种种现象,无不可以从孔子的理论主张中寻到源头、找到答案。所以,孔子游于艺、以艺术为乐的言论与行为,对后世绘画实践与理论的影响是十分深远的。

二、绘事后素

孔子涉及中国画论的言论主要有两个方面,包括对绘画的直接性评述,以及对审美思想的间接性表达。关于前者,《论语》中有明确记载,如他对穿衣着色的论述:"君子不以绀緅饰,红紫不以为亵服。"④ "绀"是

① 《论语》,杨伯峻:《论语译注》,北京:中华书局,1980 年版,第 70 页。

② 《论语》,杨伯峻:《论语译注》,北京:中华书局,1980 年版,第 70~71 页。

③ 《论语》,杨伯峻:《论语译注》,北京:中华书局,1980 年版,第 68 页。

④ 《论语》,杨伯峻:《论语译注》,北京:中华书局,1980 年版,第 99 页。

略微带红的黑色；"緅"为赤青色。在孔子看来，这些颜色都不能用来做衣服的镶边，君子不穿用这种东西装饰的衣服。红色与紫色的衣服，同样不能作为丧服。这种认知在生活中运用了几千年，几乎成了社会规范。孔子这种对色彩的社会象征意义的认识，虽然出于社会礼仪而非绘画本身，却直接影响到了绘画的本体因素——用色。他将服饰色彩与人的道德修养、行为准则——礼与仪——联系起来，与人的官职地位联系在一起，给自然的颜色赋予了社会文化内容。在这方面孔子是位开拓者，之后的中国封建社会服饰与官职地位之间的规定极为严格，什么样的人只能穿什么样的衣服，配什么样的装饰，用什么颜色的布料，几乎不能越雷池一步，否则就可能面临不测。据画史记载，明初画家戴进很想进入宫廷画院供职，因为画考的时候画了一个穿红袍的人垂钓水次，被宫廷画家谢廷循谗陷，说他有辱朝官，以屈原喻己，因此"放归以穷死"。[①] 显然，不论进谗人还是当朝皇帝，都有一种共识，即穿红服的垂钓者肯定不是平头百姓，而是暗指怀才不遇、遭遇昏君的楚国大夫屈原，肯定另有寓意在里边。

关于绘画，孔子有过直接而经典的论述。《论语》记载："子夏问曰：'"巧笑倩兮，美目盼兮，素以为绚兮。"何谓也？'子曰：'绘事后素。'曰：'礼后乎？'子曰：'起予者商也，始可与言诗已矣。'"[②] "绘事后素"并不是孔子关于绘画的原创性论述，他只不过是引述了前人的一种观点，这在《周礼·考工记》中曾有过记载："凡画绘之事，后素功。"两者含义近似，只不过孔子所论另有寓意。其中，子夏首先向孔子提出了诗歌欣赏的问题，问他《诗经》中的"巧笑倩兮，美目盼兮，素以为绚兮"是什么意思，孔子就用绘画的作画程序、方式做了回答，认为绘画是有秩序的，应当先有白色的底子，然后才能描绘绚丽的色彩。显然素在前、绘在后，素为先，彩为后，是谓"绘事后素"。

从上下文看，这种比喻式的回答并不是孔子议论的中心，孔子主要想以之阐明"仁"与"礼"的先后关系。孔子的认识主张中最重要的是

① 参见王伯敏：《中国绘画通史》（下），北京：生活·读书·新知三联书店，2000年版，第10页。
② 《论语》，杨伯峻：《论语译注》，北京：中华书局，1980年版，第25页。

"仁"，其次才是"礼"，二者有先有后、有重有轻，不能乱，也不能颠倒。在这段对话中，孔子并没有直接回答子夏的问题，而是用"绘事后素"作比喻，来说明之。在孔子看来，"仁"是内在的、根本的、首要的，而表现为外在的"礼"虽然重要但却居于"仁"之后。假如"仁"是内容、本质、实质的话，"礼"则为形式、表象。孔子对子夏的赞扬和对"礼后乎"的默许正说明了这一点。他显然是用绘画的程式次序来说明"仁"与"礼"孰先孰后、孰重孰轻。

对于这一认识，孔子还从"文"与"质"的角度做了清晰阐述。"子曰：'质胜文则野，文胜质则史。文质彬彬，然后君子。'"[1]"文"与"质"既可以看成艺术的两个方面——形式与内容，又可以看成一个人修养的两个组成部分——思想和风度。"文"是形式，是修饰，是外在的；"质"是内容，是品格，是内在的。一个人、一件艺术作品只有形式，而缺少必要的内容，即"文胜质"，就会显得粗野；而只有内容、没有必要的外在形式，即"质胜文"，同样浮泛，不能动人。绘画艺术何尝不是如此：思想内容是主，形式是辅；绘画的目的性是根本，然后才是形式。此种议论已经涉及绘画构成的两个基本要素——内容与形式，为此后中国画论的展开开列了方向性清单。同时，这一论述还突出了绘画内容的重要性，强调绘画的社会教育价值，与前述"在德不在鼎""使人知神奸"的观点异曲同工。

在此基础上，孔子对艺术当中的"美"与"善"的关系又做了进一步阐述。

三、尽善尽美

孔子认为，"美"与"礼""文"一样是外在的、形式的，"善"与"仁""质"一样是内在的、蕴含的，"美"是手段，"善"才是目的，它们是艺术与人格的重要组成部分。"子谓韶，'尽美矣，又尽善也。'谓武：

① 《论语》，杨伯峻：《论语译注》，北京：中华书局，1980年版，第61页。

'尽美矣，未尽善也。'"① 后人将之概括起来形成一个成语：尽善尽美。在孔子看来，"美"与"善"必须相辅相成，才能相得益彰。作为艺术作品，既要有美的形式，又要有善的内容。作为政治家、思想家、教育家的孔子，对艺术的影响主要体现在各种审美标准上。孔子的艺术审美标准包括审美的社会标准与审美的艺术标准两个方面，它们相互联系、相互转化。孔子的艺术审美标准很明确，那就是"尽善尽美"。"善"是一种道德规范，是社会性的美学标准。"美"的形式只有与"善"相统一，才是完美的艺术。孔子的社会审美标准与艺术相联系，因为"美"与"善"不仅是艺术的，还是人格的，它们与"仁"、与"礼"的人格标准直接统一。孔子说："人而不仁，如礼何？人而不仁，如乐何？"② 如果说"善"是艺术作品的内容、"美"是形式规范，那么"仁"即为人的内在品德，"礼"则是人的外在行为方式，它们是相互关联、相互统一的。一个人如果不"仁"，"礼"或"乐"的形式对他就失去了意义。在二者的关系中孔子显然更注重内在的"仁"或"善"，更注重人的修养与艺术的教化作用、社会效果，为此后人品与画品、书品乃至文品的结合埋下了认识"伏笔"，对中国画创作与画论思想影响深远。历代的艺术家、理论家无不从形式与内容、"文"与"质"的关系上着眼，而优秀的、经得起历史检验的文艺作品无不是二者的高度统一。中国绘画所不懈追求的和谐、蕴藉，所释放出来的言外之意、韵外之致，同样与之密切相关。

　　孔子"尽善尽美"中的"善"是首要的。"善"即是思想好、品格高，即对人类、对社会有价值、有意义，此后盛行中国的"文以载道"思想即是"尽善"的具体呈现。这种认识在《孔子家语》有关绘画的直接论述中体现得更为充分。有人认为《孔子家语》这本书是伪作，但其中的一些观点主张确有一定参考价值："孔子观乎明堂，睹四门墉，有尧舜之容，桀纣之像，而各有善恶之状，兴废之诫焉。又有周公相成王，抱之，负斧扆，南面以朝诸侯之图焉。孔子徘徊而望之，谓从者曰：'此周之所以盛

①《论语》，杨伯峻：《论语译注》，北京：中华书局，1980 年版，第 33 页。
②《论语》，杨伯峻：《论语译注》，北京：中华书局，1980 年版，第 24 页。

也。夫明镜所以察形，往古者所以知今。'"① 这段文字虽然只是叙述了孔子的一些言行，却隐含着这样的道理：即绘画具有强烈的社会功能，是教化人、启发人的有力工具，能"明善恶""诫兴废"。生动的艺术作品可以形象直观地感动人、感染人，可以"明镜察形""往古知今"，可以从内到外地教育人，明显地带有"文以载道"的艺术思想。至此，绘画作品的社会教育功能基本明确，为魏晋南北朝时期绘画"成教化，助人伦"观点的确立做了理论上的铺垫。

总之，孔子"尽善尽美"的艺术思想使人们充分认识到绘画不可替代的教育作用，并且开始追求绘画品格与画家人格的统一。也正是从魏晋开始，中国绘画在追求画品的同时，更追求人品与画品结合，二者相互生成，认为人品不高，画品不高；人品既高，对画格亦有助益。南北朝时姚最在《续画品》中对谢赫关于顾恺之的评价极为不满，说："至如长康之美，擅高往策，矫然独步，始终无双。"② 并抱怨谢赫的评价掺入了个人情感好恶，其依据是顾恺之这样品格高雅的文士，绘画艺术岂能落后？唐代杜甫在诗作《丹青引赠曹将军霸》中盛赞画马的能手曹霸，称之为"将军下笔开生面"，"意匠惨淡经营中"；然而纵使如此，仍然"途穷反遭俗白眼"，原因是"世上未有如公贫"，体现出唐代"以人论画"的不良风气，引起杜甫为他鸣不平。③ 人品即画品的认识到了宋代文人画论渐成气候之后，尤其被强化、强调，甚至成了品画论人中不可或缺的重要一极。苏轼赞美善画竹子的文同，正是因为文同高尚的人格正如竹子一样，心手一致，其他人则"既心识其所以然而不能然者，内外不一，心手不相应，不学之过也"④。黄庭坚评赵大年、赵希鹄时同样结合了人格标准，说"胸中万卷收，车辙迹马半天下"。元代以后，梅、兰、竹、菊成了人们热衷的题材，其原因正在于它们是个人品格的一种象征，是人生高洁、清雅、不落

① 高尚举等：《孔子家语校注》，北京：中华书局，2021年版，第156页。
② ［南朝·陈］姚最：《续画品》，于安澜编：《画品丛书》，上海：上海人民美术出版社，1982年版，第18页。
③ 《杜甫诗选》，北京：人民文学出版社，1980年版，第241~242页。
④ ［宋］苏轼：《苏轼全集》，上海：上海古籍出版社，2000年版，第885页。

凡俗理想生活的寄托。清人刘熙载在《艺概》中说："书重用笔，用之存乎其人，故善书者用笔，不善书者为笔所用。"①认为用笔与为人是一样的，与其性情相一致，还说："笔性墨情，皆以其人之性情为本。是则理性情者，书之首务也。"在他看来，艺术家首要的任务是涵养性情，而不是锤炼笔墨，更说："书，如也。如其学，如其才，如其志，总之曰如其人而已。"②持同样观点的还有清代画论家王昱，他在《东庄论画》中说："学画者先贵立品。立品之人，笔墨外自有一种正大光明之概。否则画须可观，却有一种不正之气，隐跃毫端。文如其人，画亦有然。"③这样就将人品与画品的密切关系推向极致，以人论画蔚然成风。如此等等，无疑是对孔子"尽善尽美"艺术审美标准与社会审美标准相统一思想的一种折射和呼应。

第四节　韩非等论绘画

先秦时期，儒家与道家是诸子百家中最有影响、最突出或最为人们所认可的两家。其他各家理论如法家、墨家、阴阳家等并有可取之处，其中亦有涉及绘画或音乐的，如《韩非子》《荀子》，有些观点、记述颇有理论价值。至汉代，以《淮南子》为代表的一些著述对涉及绘画认识的形、神、气等，论述更为充分，具有承上启下之作用。

一、韩非论画难易

韩非（约前280—前233），世称"韩非子"。战国时期韩国人，与李斯同学于荀子门下，著名思想家、政治家，法家学派代表人物。在人与自然的关系上，他主张"人定胜天"，为反对当时人们所普遍接受的"天命论"，较早地将人视为世界的主宰。在实践与认识的关系上，将认识视为实践的

① ［清］刘熙载：《艺概》，黄简编：《历代书法论文选》，上海：上海书画出版社，1979年版，第708页。
② ［清］刘熙载：《艺概》，黄简编：《历代书法论文选》，上海：上海书画出版社，1979年版，第715页。
③ 王昱：《东庄论画》，于安澜编：《画论丛刊》（上），北京：人民美术出版社，1960年版，第258~259页。

前提，认为对于事物没有观察便下结论，是愚蠢的。韩非的哲学思想，唯物论成分占主导地位，同样影响着他的艺术观。但是，其思想主张并没有像儒家、道家那样成为中国古代政治哲学思想的主流。其主要观点保存于《韩非子》一书中。

关于绘画，韩非在该书中曾有过精彩描述："客有为齐王画者，齐王问曰：'画孰最难者？'曰：'犬马最难。''孰易者？'曰：'鬼魅最易。'夫犬马，人所知也。旦暮罄于前，不可类之，故难。鬼魅，无形者，不罄于前，故易之也。"[①] 这则故事是中国画论中对绘画与现实关系问题的最早论述，后来汉代的刘安、张衡对这一观点做了充分肯定，使之成为现实主义艺术创作的理论基础，颇具意义。表面看绘画的难易是以人们熟悉的程度为标准，说明写实难、想象易，但潜在的含义是：写实难在对神情气韵的传达表现，否则，同为"旦暮罄于前"的人与花鸟、山水，还有高低贵贱之分，所以南宋陈郁在此基础上更进一步说："写照非画物比，盖写形不难，写心惟难也……盖写其形，必传其神；传其神，必写其心，否则，君子小人貌同心异，贵贱忠恶，奚自而别？形虽似何益？故曰写心惟难。"[②] 这种论调几乎是韩非上述理论的解读版。

韩非还论述到雕刻的方法，颇有启发性："桓赫曰：刻削之道，鼻莫如大，目莫如小。鼻大可小，小不可大也；目小可大，大不可小也。"[③] 并由此得出结论，认为做事情也是如此，如果不能留有余地、想好补救的办法，那么事情很难成功。韩非是借用雕刻艺术实践这一现象来说明为人处世的道理，主张凡事要留有余地，不能太绝对、太过分。这一理论的指向虽然不是雕刻，但却第一次阐明了古代雕塑艺术的技法要领、方式特点，在不经意中深入到了绘画的本体，即雕刻的基本道理：刻鼻子宁肯大一些，而刻眼睛宁肯小一些，这样才便于修改，否则就成死结了。

① 《诸子集成（二）·韩非子集解》，北京：中华书局，2006 年版，第 202 页。
② [宋] 陈郁：《藏一话腴》，[清] 王祁原等编：《佩文斋书画谱》（卷十四），杭州：浙江人民出版社，2014 年版，第 372 页。
③ 《诸子集成（二）·韩非子集解》，北京：中华书局，2006 年版，第 137 页。

韩非另一段关于"客为周君画筴"的故事，也颇有意思："客有为周君画筴者，三年而成。君观之，与髹筴者同状，周君大怒。画筴者曰：'筑十版之墙，凿八尺之牖，而以日始出时加之其上而观。'周君为之，望见其状，尽成龙蛇禽兽车马，万物之状备具。周君大悦。此筴之功，非不微难也，然其用与素髹筴同。"① 战国时漆器大为发展，日常各种器具都要以漆画装饰，当周君要漆工为他"画筴"时，发现漆工只是在上面涂了黑漆，因此"周君大怒"。工人说在日光照射下观赏，便可看到"龙蛇禽兽车马"，试之果然，于是"周君大悦"。韩非认为，画筴与不画筴，表面看没有什么区别，而观赏角度不同，其效果则大不相同。

韩非关于绘画难易的议论在后世颇有影响，并引发形似难易的讨论。如北宋欧阳修在《题薛公期画》时曾说："善言画者，多云鬼神易为工，以谓画以形似为难。鬼神，人不见也，然至其阴威惨淡，变化超腾，而穷奇极怪，使人见辄惊绝。及徐而定视，则千状万态，笔简而意足，是不亦为难哉！"② 这显然是对韩非论画观点的解读、阐发，意在强调"笔简而意足"而已。

二、《淮南子》论形神

秦汉时期，在绘画理论方面卓有建树的当数《淮南子》。《淮南子》又名《淮南鸿烈》，是汉高祖刘邦少子厉王的长子淮南王刘安（前206年—前123年）招致宾客集体编写的。该书以道家自然天道观为中心，综合了先秦道、法、阴阳各家思想，保存了比较丰富的古代艺术思想资料。该书还提出了关于"道""气"的朴素唯物主义观点，对于宇宙生成演化做了详尽论述，其中涉及绘画的地方有十几处，有独到见解的是关于"形神关系"的论说以及"谨毛而失貌"的理论。

《淮南子》中首先提出了"君形者"这一概念，显然与庄子寓言"所爱其母者，非爱其形也，爱使其形者也"中"使其形者"的概念相似。

① 《诸子集成（二）·韩非子集解》，北京：中华书局，2006年版，第202页。
② [宋] 欧阳修：《欧阳修全集·卷三》，香港：广智书局，第137页。

《淮南子》中说："画西施之面，美而不可说，规孟贲之目，大而不可畏；君形者亡焉。"① 意思是说如果画美女西施的面孔漂亮而不让人喜悦；画勇士孟贲的眼睛大而不令人敬怕，那么这样的画就是失败的。为什么呢？"君形者"丢失了。什么是"君形者"？说白了就是"神"。其实该书对形神问题有较多的关注，多处使用"君形者"这一词语并论及它与"形"的关系。如："使但吹竽，使工厌窍，虽中节而不可听。无其君形者也。"② 还说："夫无形者，物之大祖也；无音者，声之大宗也。其子为光，其孙为水。皆生于无形乎！"③ "所谓无形者，一之谓也。所谓一者，无匹合于天下者也。卓然独立，块然独处。上通九天，下贯九野。员不中规，方不中矩。大浑而为一，叶累而无根。……是故视之不见其形，听之不闻其声，循之不得其身；无形而有形生焉，无声而五音鸣焉，无味而五味形焉，无色而五色成焉。是故有生于无，实出于虚，天下为之圈，则名实同居。"④ 在这里，"形"与"无形"是与其道家思想主张联系在一起的，"无形"即是"道"。显然，"形"是外在的、表面的、具体的，而"无形"才是内在的、主导的、根本的。"无形"与"君形"含义既接近又不同。"色者，白立而五色成矣；道者，一立而万物生矣。"⑤ 显然，白是色之神，道是物之神，形，不过是它的外在表现罢了。

将这一思想与画西施与孟贲的论述联系起来可知，所谓"君"在这里作动词用，意即"管理""统领"，"君形"即管理形的、统帅形的东西。也可以将"君"理解为中心的、主要的部分，如君臣关系，就是主与次的关系。"君形者"就是指画中的"神韵"，是统摄形体的核心——神。其实，撇开"君形者"与"道"的纠缠，在该书中已经明确提出了"形""神"概念，并阐明了二者之间的关系，如在《原道训》中说："夫形者，生之舍也；气者，生之充也；神者，生之制也。一失位，则三者伤矣。是

① 《淮南子》，杨有礼注说，开封：河南大学出版社，2010 年版，第 547 页。
② 《淮南子》，杨有礼注说，开封：河南大学出版社，2010 年版，第 566 页。
③ 《淮南子》，杨有礼注说，开封：河南大学出版社，2010 年版，第 139 页。
④ 《淮南子》，杨有礼注说，开封：河南大学出版社，2010 年版，第 140 页。
⑤ 《淮南子》，杨有礼注说，开封：河南大学出版社，2010 年版，第 141 页。

故圣人使人各处其位，守其职，而不得相干也。故夫形者非其所安也而处之则废，气不当其所充而用之则泄，神非其所宜而行之则昧。此三者，不可不慎守也。"^①由此可知，"形""气""神"三者是生命机体当中的几个关键因素："形"像房子一样，是生命寄寓的地方，"气"是生命的内容与存在方式，它与"神"一样存在而不可视，"神"则是一个生命机体中最富于生机的关键，是"形"与"气"的控制者，在"形""气""神"三者的关系中，"神"的主导作用是不言而喻的。但是三者各司其职，只能相谐而不能相夺，即使处于主导地位的"神"，当其"非其所宜而行"也会出现暧昧不清的状况。所以该书又说："今人之所以眭然能视，营然能听，形体能抗，而百节可屈伸，察能分白黑、视丑美，而知能别同异、明是非者，何也？气为之充而神为之使也。"^②一切的一切都是"神"的主导、"气"的体现而已。

具体到绘画上，它无疑表达了这样一种基本认识：绘画形式的好与坏、所绘人物的美与丑，形象是否准确不是最重要的，关键要看它是否有神韵，是否得"气"得"神"，用后来的话说就是"神似"，也即该书中所讲的要体现出"君形者"。画西施虽然姣美但不使人欢喜，画孟贲眼睛瞪得很大却不令人生畏，原因就在于没有找到"君形者"，没有神采，没有表现出人物的内在精神状态。在另一处《淮南子》还提道："故以神为主者，形从而利；以形为制者，神从而害。"^③还举例说："万乘之主卒，葬其骸于广野之中，祀其鬼神于明堂之上，神贵于形也。故神制则形从，形胜则神穷。"^④显然，该书对形与神的关系的表达是清楚的，也十分重视。它认为无论生人与绘画，形与神有主次之别，甚至说只要将"神"表现出来了，"形"准不准倒无关紧要；相反，如果将二者轻重位置颠倒，以形为主以神为次，即"重形轻神"，那么对形反而有害。《淮南子》以"神"为

① 《淮南子》，杨有礼注说，开封：河南大学出版社，2010 年版，第 149 页。

② 《淮南子》，杨有礼注说，开封：河南大学出版社，2010 年版，第 149 页。

③ 《淮南子》，杨有礼注说，开封：河南大学出版社，2010 年版，第 150 页。

④ 《淮南子》，杨有礼注说，开封：河南大学出版社，2010 年版，第 499 页。

主以形为辅、重神轻形思想相当突出。这一理论在东晋时期的顾恺之那里得到进一步明确与阐释,他在绘画理论文章中明确提出"以形写神""传神写照"的观点,认为形只是传神的基础,而神才是绘画的根本追求,传神理论日臻成熟。这样绘画领域里的形神关系不仅备受重视,而且基本定型,影响之后中国绘画近两千年。可以认为,《淮南子》对形与"君形"的论述,是中国绘画理论中关于形神关系最早、最明确的阐述,中国绘画重写意、轻写实的思想观念日渐明晰,而之后愈演愈烈就并非偶然了。

《淮南子》中另一段关于绘画的论述同样耐人寻味:"明月之光,可以远望,而不可以细书;甚雾之朝,可以细书,而不可以远望寻常之外。画者谨毛而失貌,射者仪小而遗大。"① 即是说在朦胧的月光之下,可以观看物体的大致轮廓却不能查看细节;在浓雾弥漫的早晨,可以近处仔细书写而稍远一些的东西就看不清楚了。绘画如果拘谨于细节就会失于全貌,正如射箭一样,靶子小了误差就会加大。这一论述无论目的何在,其价值在于它涉及绘画的创作原则——局部与整体的关系问题,即绘画不能拘于细小之处而不顾大局,要注重整体,要处理好局部与整体的关系,达到二者的和谐统一。这一认识符合中国绘画创作的实际,是适应于一切艺术创作的基本原则,因而备受历代画家、画论家及其他理论家重视。

总之,成书于汉代的《淮南子》阐述了形、神、气的基本关系,是对庄子形神观念的进一步确认,为之后此方面的论述奠定了认识基础。

三、王充论画

同样是汉代,王充的《论衡》也对绘画问题做了个性化解读。王充(27—约97)字仲任,会稽上虞(今浙江上虞)人,东汉时期杰出的哲学家,著名的思想家、文艺批评家。王充出身寒门,曾师事班彪,好博学而守章句,任过地方官吏,因与当权者不合,罢职家居,从事教学著述,著有《论衡》等书。王充主张唯物论与无神论,开创了以"天"为天道观的

① 《淮南子》,杨有礼注说,开封:河南大学出版社,2010年版,第567~568页。

最高范畴，以"气"为核心范畴的元气自然论，其思想属于道家，却与先秦老庄思想有区别。

王充认为天地万事万物都是由"元气"构成，"元气"是一切原始的物质元素。从这个意义上，"天""地"和"气"都是无意识的存在，天地通过"气"对万物产生的影响也都是自然的。"气"的本质是特定的、不变的，而"气"的状态又是不断运动变化的。从"气"的本源性来讲，"气"又称为"元气"。世界万物之所以有多种多样的形态，是由于各自禀受的元气厚薄精粗不同，人所禀受的是元气中最精微最多的部分，即精气，所以人有智慧。由于元气厚薄不同，人性善恶贤愚不同。元气自然论反对将道德属性加到天地万物上，强调天道自然。王充的自然论认为，一切事物的产生都是一种自然过程，一切事物的变化都是客观的、真实的、必然的，从而反对董仲舒的"天人感应"神学论说。因此，出于这种坚定的无神论哲学思想，王充反对在绘画中宣扬神仙鬼怪，主张反映现实。他在《论衡·无形篇》中说："图仙人之形，体生毛，臂变为翼，行于云、则年增矣；千岁不死，此虚图也。世有虚语，亦有虚图……"①这一主张与他重当下、反尊古的思想是相一致的，其出发点仍然是哲学上的唯物论。从战国木胎漆绘（见图1-4）和营城子汉墓壁画可知，社会上的迷信思想较重，图画虚诞的仙人神圣甚为流行，对现实生活的反映必然受到阻碍。王充提倡绘画反映生活有积极意义。

图1-4　执戟翼人（局部）战国木胎漆绘　湖北随县曾乙侯墓出土

此外，王充还重文学轻绘画，认为绘画的作用不如文字显著。他说：

① 《诸子集成（七）·论衡》，北京：中华书局，2006年版，第14页。

"人好观图画者，图上所画，古之列人也。见列人之面，孰与观其言行？置之空壁，形容具存，人不激劝者，不见言行也。古贤之遗文，竹帛之所载粲然，岂徒墙壁之画哉！空器在厨，金银涂饰，其中无物益于饥，人不顾也。肴膳甘醲，土釜之盛，人者乡之。古贤文之美善可甘，非徒器中之物也；读观有益，非徒膳食有补也。故器空无实，饥者不顾；胸虚无怀，朝廷不御也。"[①] 这大概是我国现存资料中关于文学艺术与绘画艺术两相比较最早的记录。无论其观点正确与否，有一点是值得肯定的，即在东汉时期，绘画的发展能够充分地反映（或直接或间接）并影响人们的生活，否则，王充不会给绘画以足够的重视，不会将之与规模宏大的文学艺术相比较。这一观点可以在《论衡》中得到进一步证实："宣帝之时，画汉列士，或不在于画上者，子孙耻之。何则？父祖不贤，故不画图也。"[②] 它说明绘画与人们的生活、认识已经十分密切，绘画开始影响人们的日常生活了。

由于历史的局限性，王充关于文学与绘画的比较性论述存在着明显偏颇。从今天的认识出发，一幅好的绘画作品不仅能描绘出人物的外貌特征，更能深入到人物的内心，突出反映人的精神世界和思想感情。文学传记与绘画是两个不同领域里的艺术，各有所长并各有所短，正确的态度当然不能厚此薄彼。王充的这一思想代表了艺术史发展的一个必然时期，如实地反映了绘画在当时的处境地位。到了晋代，人们对文学与绘画的认识就相当清楚了，从实践与理论两个方面全面提升绘画的地位与品位，成了当时画家、画论家的首要任务。

先秦至两汉时期的这些有关绘画的言论具有一定的历史价值，原因在于它较早地提出了有关美术、绘画的一些根本问题，无论是出于自觉还是非自觉。这些问题包括以下几个方面：第一，提出了艺术与政治的关系问题，或者说艺术的社会作用问题。在早期文献中已经明确指出绘画的功能不外乎两点：一是教化百姓，让人们识善恶，知美丑；二是教育统治者，让其明白如何以史为鉴，如何更好地治理国家。可以说，社会性既是人类的

① 《诸子集成（七）·论衡》，北京：中华书局，2006 年版，第 132~133 页。
② 《诸子集成（七）·论衡》，北京：中华书局，2006 年版，第 197 页。

首要属性，同时也是艺术第一位的属性。对这一问题的阐述，说明此时人们已经开始从绘画的本质的层面来认识社会属性。第二，提出了艺术与现实生活的关系问题，即怎样用艺术反映社会生活、表情达意的问题。这是艺术的基本规律，更是之后中国绘画发展、成熟、壮大的重要因素之一。早期文献中有关绘画之类的论述，在有意与无意之中透露出绘画应基于现实，"近取诸身，远取诸物"，然后成画。就是说绘画不是人类的主观臆造，是从生活中来并加以提炼概括的，这一观点在今天仍具讨论价值。第三，提出了艺术本体规律问题，包括艺术创作中作者的思想感情与作品的关系问题。比如：如何观察自然？如何进行绘画创作？怎样将繁杂的生活变成艺术形象？如何放松自我，作一个真纯的画家？如何运用色彩？怎样将作者的情感思想在形象中充分恰当地体现？等等。这一问题其实是上述第二方面的深入与具体化，对它的思索与探究，说明人们对艺术的认识没有仅仅停留在精神的或技术的单一层面，而是更注重二者的有机结合。第四，早期文献的记录中，还涉及艺术风格问题、审美取向问题。比如我们是将五彩斑斓的色彩用于绘画，取其热闹痛快，还是以素朴自然为特征，展示艺术的高雅？是将形体形象作为描绘的核心要素，还是将神采气韵作为根本加以关注，等等。这些关乎后世绘画艺术走向的大问题令人惊奇地在这一时期出现了。所以说，这些言论虽然是一鳞半爪、零零碎碎的；虽然是漫不经心、无心插柳的；虽然是过于节要、未尽其详的，但它毕竟起到了开路奠基作用，对后世的绘画理论影响巨大。

最值得关注的是上述以老子为代表的道家思想学说与以孔子为代表的儒家思想学说。儒、道哲学是中国古代人生观、价值观的立足之本，也是中国画审美标准建立的基础。儒家与道家在人格理想上既有分野，又有联络，二者共同构建了古代中国的人文价值体系。儒家以"仁义礼智"为本，倡导个人融入社会，社会是一，个人是二，个人服从社会；道家以"道"为本，重自我放逸，重人性自然，以独善为旨归，个人是一，社会是二，追求个人与社会的分离。一个是积极的、入世的、慎笃的，一个是消极的、出世的、放达的。两种截然不同的价值观，在不同的社会背景下

使中国画及中国画论体现出不同的功能思想：或者以社会为己任，"成教化，助人伦"，经世致用；或者以宣示内心自我为旨归，畅神怡志，悦情悦性。儒、道思想体系有极强的互补性，正是这种互补，才使得之后的中国画论在发展过程中呈现出多姿多彩的精神风貌。

第二章　魏晋南北朝画论

　　艺术的发展往往与社会政治经济的发展成正比，即社会稳定、经济繁荣能够极大地促进艺术发展繁荣，反之亦然。然而在三国、魏晋南北朝时期这种正比关系却被打破，成了一个特例。这一时期是中国文化发展过程中的重要阶段，是"人的自觉""文的自觉"与"艺术自觉"时期，也是中国绘画理论的奠基期。由于长期战乱与国家分裂，生灵涂炭，民不聊生，加重了人们对苦难现实的感受。这种痛苦经历促使人们对精神文化寄予厚望，从而给宗教、文学、艺术包括绘画的迅速发展带来了无穷动力，并独具时代特色。

　　艺术因建筑在社会政治基础之上而受它制约。整个魏晋南北朝时期，绘画与画论受到儒、道、佛三种文化思想的交互影响，形成了中国绘画史上的独特面貌。东汉时期从西域传来的佛教信仰，经过几百年的生长、传播，与儒道观念相融会，为人们所广泛接受，经魏晋至南北朝已然发展成为一种普众化的宗教文化。魏晋前期，儒家学说与儒家伦理思想带着巨大的惯性，仍然影响着当时的文化艺术思潮。在绘画上出现了卫协、曹不兴等不少优秀画家；在绘画理论概括上，曹植、陆机将儒家的功能论进一步凝练提升，成为绵延至唐宋的重要艺术认识理论。

　　随着社会政治经济的进一步衰微，战乱的加剧，生命更加孱弱，人生更加无常，自汉武帝以来实行的"罢黜百家，独尊儒术"文化政策出现断裂，文人士大夫原本入世之路中断，儒家思想精神渐渐失去了理想光芒——尽管它的影响尚有余续，但毕竟已经退居其次；以儒道释三家合流、主要以道家玄学为主的思想观念、生活态度应运而生。道家玄学带有一定的宗教色彩，其终极关怀仍然是对人生的追问。为了与残酷的现实生活相对抗，这一时期产生了历史上无与伦比的、强烈的个人意识，人的主体精神前所未有地膨胀、张扬。在此背景下产生的"魏晋风流"与"文的自觉"，为绘画与绘画理论的生长提供了新的形式与内容。书画家王廙曾自述"自画《孔子十弟子图》以励之（指王羲之）"，并提出"画乃吾自画，书乃吾自书"的口号。这种对内在自我精神的追求、对艺术自由的超越，为之后宗炳、王微、朱景玄等人"畅神""自娱"等绘画主张的提出奠定了思想基础。

　　在道家精神渐入佳境的同时，自汉代起便传入中国的佛教也发挥着越来越大的影响作用。作为人的异化与苦难生活的精神慰藉和补偿，佛教比道家学说更具有普遍适用性。如果说道家学说是知识分子的精神鸦片，而佛家理想无疑是寻常百姓的心灵安慰，连当时的最高统治者同样乐此不疲。佛教在魏晋南北朝时期发展迅猛，"南朝四百八十寺，多少楼台烟雨中"是它的真实写照。无论佛、道，它们对人类精神的推崇，对形神关系中神采气韵这一现象的无限关注，都直接影响了当时的艺术理论与审美取向。就绘画而言，顾恺之、谢赫、宗炳、王微等人的画论观点无不带有明显的佛教与道家思想的印迹，在此基础上形成的"心师造化""迁想妙得""以形写神""气韵生动"等理论，在中国画论史上具有里程碑意义，直接影响了当时以及之后的绘画创作，有些理论直到今天还具有实践意义。产生于魏晋时期的许多绘画理论，其影响甚至超越了绘画、美术的范畴，成为姊妹艺术如音乐、文学等共同的精神财富。

　　艺术理论的发展离不开艺术创作的繁荣。两汉以来绘画实践的长足进步，为绘画理论的概括总结提供了坚实土壤，以至到魏晋时期出现了中国

绘画创作与中国画论研究的第一个高潮，前者有曹不兴、戴逵、陆探微、张僧繇、曹仲达，后者有顾恺之、宗炳、王微、谢赫、姚最，形成绘画史上群星灿烂、争奇斗艳的可喜局面。除上述社会政治、思想认识等因素之外，文人关注绘画、参与绘事并自觉地进行理论总结、著书立说，是绘画繁荣的另一个重要因素。一直以实用为目的出现的绘画一旦渗入了文化色彩，无形中会改变绘画队伍中纯工匠性质的局面，作为谋生手段退居其次，提高画家的基本素养、重树新的审美标准、提升艺术中的文化含量实属必然。唯其如此，绘画的艺术品位客观上提升了，同时，中国绘画与中国画论的神韵意境追求、内在自我实现，远远超越技术规范本身，成为民族性极强的艺术种类。

文人对绘画的参与改变着中国绘画的进程与方向，对中国绘画理论的发展来说更富于意义。文人利用自己的知识学养对绘画实践进行理论概括、总结、分析与探究，增强了画论研究、写作的自觉性，从而与整个时代风尚相呼应，形成画论领域里的"文的自觉"，并增加了向认识深度与广度上开拓的可能性。魏晋南北朝时期出现了一大批卓有成就的画论家，创作了不少卓有成就的画论篇章，提出了许多影响深远的画论观点，由此，中国画论在这个时期刚刚萌生，就进入了一个全新的领域，从而形成绘画创作与理论研究并行不悖的良好局面。

第一节 教化功能论

艺术是社会的产物，艺术与政治、与社会的关系是每个历史时期、每一位画家、每一位画论家必须面对的问题。中国绘画从开始出现，就不是具有独立审美意义的艺术形式，这一观点可以追溯到早期的文献资料。上文提及，春秋战国时期，孔子主张"绘事后素"，《左传》中有"使民知神奸"的论点，"惩恶扬善""劝诫教化"的绘画功能论思想一直都很明朗，它与儒家积极入世的哲学观念、人生理想有直接关系。

　　到了汉代，尤其是儒家思想占据主导地位之后，绘画的教化功能认识更为明确，如东汉的王延寿在颂扬灵光殿时，自然将这一观点表述了出来。他在《鲁灵光殿赋》中写道："图画天地，品类群生。杂物奇怪，山神海灵。写载其状，托之丹青。千变万化，事各缪形。随色象类，曲得其情。上纪开辟，遂古之初。五龙比翼，人皇九头。伏羲鳞身，女娲蛇躯。鸿荒朴略，厥状睢盱。焕炳可观，黄帝唐虞。轩冕以庸，衣裳有殊。上及三后，淫妃乱主。忠臣孝子，烈士贞女。贤愚成败，靡不载叙。恶以诫世，善以示后。"① 在这里，他首先梳理了绘画产生的原因，认为托之丹青的目的不过是"写载其状"，其次总结了绘画功能思想发展的脉络，最后将绘画的作用价值归结为"恶以诫世，善以示后"，水到渠成。"恶以诫世，善以示后"显然是以教化、教育为目的。在此基础之上，此后的曹植直接将绘画的功能作用提到了更高的高度。

　　东汉末年曹操专权，文武并用，武则"挟天子以令诸侯"，南征北讨；文则主张以孝治天下，杀伐由之。于是，儒家的德孝思想在统治者眼里就成了一种法宝，图绘宣传，无不所用，曹植可谓这个统治集团的特殊代表。曹植（192—232），字子建，三国谯（今安徽亳州）人，曹操之子，曹丕的同母兄弟，封陈王，是三国时期著名文学家，代表作为《洛神赋》。曹植对绘画的认识是："盖画者鸟书之流也。"即绘画是书法的别种类型，当然应具有书写的功能。他说："观画者，见三皇、五帝，莫不仰戴；见三季异主，莫不悲惋；见篡臣贼嗣，莫不切齿；见高节妙士，莫不忘食；见忠节死难，莫不抗节；见放臣逐子，莫不叹息；见淫夫妒妇，莫不侧目；见令妃顺后，莫不嘉贵。是知存乎鉴戒者图画也。"② 这种"存乎鉴戒"的观点与《左传》中关于绘画是"使民知神奸"的思想一脉相承，同时还是孔子绘画是"兴废之诫"教育思想的一种延续，它没有脱离儒家进取向上、流芳千古的思想轨迹，是汉代儒家思想惯性作用的结果。曹植的这一

① 《文选·鲁灵光殿赋》，俞剑华编著：《中国古代画论类编》（上），北京：人民美术出版社，2000年版，第10页。

② ［唐］张彦远：《历代名画记》，于安澜编：《画史丛书》，上海：上海人民美术出版社，1963年版，第2页。

认识与其远大的政治理想有密切关系。作为大权在握的曹氏父子，"建永世之业，流金石之功"的想法，正与其绘画主张相吻合。只是曹植因功利目的而忽略了绘画自身的发展轨迹，他直接把文学、绘画理解为政治的工具，足见其志向不在艺术，艺术只不过是他政治理想的一种补给。而其兄魏文帝曹丕的认识就深刻得多。

曹丕（187—226），字子桓，沛国谯（今安徽亳州）人，三国时期政治家、文学家，曹魏开国皇帝，史称"魏文帝"，曹操次子。曹丕在位期间（220—226），采纳吏部尚书陈群的意见，制定实施九品中正制，成为魏晋南北朝时期主要的选官制度，对其后诗歌、书法、绘画等艺术样式品评制度的建立有直接影响。曹丕认为："盖文章，经国之大业，不朽之盛事。年寿有时而尽，荣乐止乎其身，二者必至之常期，未若文章之无穷。是以古之作者，寄身于翰墨，见意于篇籍，不假良史之辞，不托飞驰之势，而声名自传于后。"[①]从中可知，曹丕是将翰墨、篇籍作为名标青史的方式途径加以理解的。它一方面说明曹丕对艺术的重视程度超过了曹植，更远胜于汉代的王充；另一方面还表明了其昭然若揭的名利意识。只是他没有像曹植那样将艺术工具化，而是在尊重艺术的前提下将名利寄托其中。这些恰恰证实了魏晋早期的认识还有相当多的儒家色彩，他们重视绘画的目的，无外乎是看到了绘画艺术的功能作用。虽然这种认识存在一定的片面性，但在某种程度上却有利于绘画艺术的发展及绘画理论的探讨。

绘画的功能与作用在西晋陆机那里又有另一种解读。陆机（261—303），字士衡，吴郡吴（今江苏苏州）人，西晋太康年间著名作家。陆机出身于东吴世家，祖父陆逊是东吴丞相，父陆抗是东吴大司马。陆机有《陆士衡集》传世，其代表作《文赋》是中国古代重要的文学理论著作。他第一次把创作过程、方法、形式、技艺等问题纳入文学批评的范畴。陆机对绘画的论述独步一方，而"宣物莫大于言，存形莫善于画"的观点，明确指出了文学与绘画的区别，说明了两类艺术各自的特点与优势，与王

① ［魏］曹丕：《典论·论文》，郭绍虞：《中国历代文论选》，上海：上海古籍出版社，1979 年版，第 61 页。

充的观点截然相反。

陆机认为："丹青之兴，比雅颂之述作，美大业之馨香。宣物莫大于言，存形莫善于画。"[1] 将绘画与《诗经》中的"雅颂"相提并论，大大提升了绘画艺术的地位，这在当时来说是难能可贵的，是绘画创作发展的结果，是时代认识深化的结晶。在此之前，徐干（170—217）[2] 继王充之后发表过反对包括绘画在内的一切美术的看法，他说："故学者求习道也。若有似乎画采，玄黄之色既著，而纯皓之体斯亡。敫而不渝，孰知其素与？"[3] 徐干以为学者只应追求朴素的道，不应注意玄黄的色彩，若玄黄的色彩显著，而朴素纯洁的本体就会灭亡。他看到了二者的矛盾，却不明白彼此还能相得益彰。因此，陆机的论述对纠正类似极端的绘画认识是有积极意义的。当然，陆机对绘画的理解同样存在不全面的问题，他将功能性放在第一位，仅仅将绘画视为"美大业之馨香"的工具，这是历史的局限，也是儒家思想的一种延续，体现了这一时期人们对绘画认识的普遍状况。

第二节　顾恺之论画

顾恺之（约348—405，一作348—409），字长康，小字虎头，晋陵无锡（今江苏无锡）人，东晋时期画家、绘画理论家、诗人。史籍记载顾恺之博学有才气，为人迟钝而自矜尚，为时人所笑。据《历代名画记》记载："曾以一厨画暂寄桓玄，皆其妙迹所珍秘者，封题之。玄开其后取之，诳言不开，恺之不疑是窃去，直云：'画妙通神，变化飞去，犹人之登仙也。'故人称恺之三绝：画绝，才绝，痴绝。"[4] 又曾在桓温手下任参军，桓

① ［唐］张彦远：《历代名画记》，于安澜编：《画史丛书》，上海：上海人民美术出版社，1963年版，第2页。
② 徐干字伟长，北海（今山东寿光）人，"建安七子"之一。
③ 俞剑华编著：《中国古代画论类编》（上），北京：人民美术出版社，2000年版，第11页。
④ ［唐］张彦远：《历代名画记》，于安澜编：《画史丛书》，上海：上海人民美术出版社，1963年版，第67页。

温死后在祭拜桓温墓时有诗云："山崩溟海竭，鱼鸟将何依。"事后有人问他哭泣之状，他说："鼻如广莫长风，眼如悬河决溜。"或曰"声如震雷破山，泪如倾河注海。"① 十分浪漫与夸张。曾任散骑常侍等职，出身士族，多才多艺，工诗词文赋，尤精绘画。擅绘肖像、历史人物、道释、禽兽、山水等题材。绘画作品无真迹传世，流传至今的《女史箴图》《洛神赋图》《列女仁智图》等均为唐宋摹本（见图 2-1）。

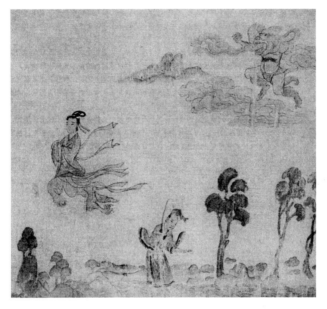

图 2-1 《洛神赋图》（局部） 东晋 顾恺之（宋摹本） 故宫博物院藏

据史料记载，顾恺之著有《启蒙记》3 卷，文集 20 卷，均已佚，但仍有不少诗文名句流传后世。据《世说新语》记载："顾长康从会稽还，人问山川之美，顾云：'千岩竞秀，万壑争流，草木蒙笼其上，若云兴霞蔚。'"② 另有"春水满四泽，夏云多奇峰，秋月扬明辉，冬岭秀孤松""遥望层城，丹楼如霞"等，③ 皆脍炙人口，显示出其多方面的才能与深厚的艺术修养。

① 徐震堮：《世说新语校笺》，北京：中华书局，1984 年版，第 83~84 页。

② 徐震堮：《世说新语校笺》，北京：中华书局，1984 年版，第 81 页。

③ 徐震堮：《世说新语校笺》，北京：中华书局，1984 年版，第 7 页。

顾恺之的绘画艺术在当时即负有盛名。张彦远曾记载道:"兴宁中瓦棺寺初置,僧众设会,请朝贤鸣刹注疏,其时士大夫莫有过十万者。既至长康,直打刹注百万。长康素贫,众以为大言。后寺众请勾疏,长康曰,宜备一壁,遂闭户往来一月余,日所画维摩诘一躯,工毕,将欲点眸子,乃谓寺僧曰:第一日观者请施十万,第二日可五万,第三日可任例责施。及开户,光照一寺,施者填咽,俄而得百万钱。"① 说明顾恺之的绘画水平让人惊异,其名望影响也足见一斑。

顾恺之还是自觉进行绘画理论总结、评论写作的第一人,其绘画理论成就与其绘画创作一样十分突出。现存其绘画理论文章共有 3 篇:《魏晋胜流画赞》《论画》《画云台山记》。这些画论篇章由于唐代张彦远《历代名画记》的征引才得以流传。《魏晋胜流画赞》是对魏晋名流画家如卫协、戴逵等人作品的评论。《论画》专谈临摹画的知识,又涉及绘画理论。②《画云台山记》是以云台山为创作题材的一幅山水画构思设想。顾恺之的画论观点十分突出,他抓住了中国绘画审美的要害,提出传神写照、迁想妙得等重要观点,影响广泛。他的其他一些论画言论散见于《晋书·顾恺之传》和南朝刘义庆的《世说新语》等书中。

一、以形写神

顾恺之的绘画理论主要针对人物画和肖像画而言,他明确提出了绘画中的"以形写神"论,尽管他的本意是论摹画而非创作。由上述可知,早在战国时期,庄子在《齐物论》一文中就谈论过形与神的关系问题,说"形固可使如槁木,而心固可使如死灰乎",说明他对心神的认识已经高于形体之上。成书于汉代的《淮南子》进一步提出绘画或音乐演奏中的"君形"问题,初步阐明了形与神的辩证关系,并将"神"的主导地

① [唐] 张彦远:《历代名画记》,于安澜编:《画史丛书》,上海:上海人民美术出版社,1963 年版,第 68~69 页。

② 据唐张彦远《历代名画记》(卷五) 记载:顾恺之曾 "著《魏晋名臣画赞》,评量甚多。又有《论画》一篇,皆模写要法"。

位突出，可以视为"传神论"的雏形。与顾恺之同时期稍早的僧人慧远（334—416）也曾论及形与神的问题。关于神，慧远在《形尽神不灭》一文中说："夫神者何耶？精极而为灵者也。"又说："神也者，圆应无生，妙尽无名，感物而动，假数而行。感物而非物，故物化而不灭；假数而非数，故数尽而不穷。有情则可以物感，有识则可以数求。"① 慧远议论神与形的关系目的在于阐明自己的生死观，在于证实生与死其实是一回事，是庄子"大块劳我以生，息我以死"观念的延伸，因此他将生死比喻为"火之传于薪，犹神之传于形"，"神之处形，犹火之在木，其生必存，其毁必灭。形离则神散而罔寄，木朽则火寂而无托"。他同时还提出"以神传神"的观点："若受之于神，是以神传神，则丹朱与尧帝齐圣，重华与瞽叟等灵。"② 不妨认为，从慧远的"以神传神"论到顾恺之"以形写神"论，其间应有认识推进的必然性。

"以形写神"理论是对古今中外绘画艺术的经典概括，它与"传神写照"认识一起共同展现了绘画的本质。与"以形写神"直接相关联的即"传神论"，"传神"是"写形"的归宿和核心。与慧远相比，顾恺之的"传神论"不仅更为具体、深入，而且更为专业，它成了中国画论中第一个重要命题，是人物画乃至其他画种评判中一条颠扑不破的标准。将汉代的"君形说"与顾恺之的"传神论"相比，前者因为绘画实践不够深入等缘故反响较小，而后者的影响却与日俱增。

顾恺之认为，画家在反映现实时不仅要追求外在的形象逼真，还应追求内在真实的精神本质。"神"应以"形"为依据，"若长短、刚软、深浅、广狭与点睛之节，上下、大小、浓薄，有一毫小失，则神气与之俱变矣。"③ 但是，如果仅仅做到形似，不能反映出绘画对象的特定神气，如画蔺相如"有骨俱，然蔺生恨急烈不似英贤之概"，画秦王之于荆轲"及复大闲，凡此类，虽美而不尽善"，就不能算成功。一幅好的作品如《小列

① ［清］严可均：《全晋文》（卷一百六十一）。北京：中华书局，1958 年版，第 2394 页。

② ［清］严可均：《全晋文》（卷一百六十一）。北京：中华书局，1958 年版，第 2395 页。

③ ［唐］张彦远：《历代名画记》，于安澜编《画史丛书》，上海：上海人民美术出版社，1963 年版，第 71 页。

女》，好就好在"衣髻俯仰中，一点一画，皆相与成其艳姿"，使细节的刻画有助于传达出人物的神气。顾恺之还认为，在画群像时，必须刻画出各个人物的不同神态。《小列女》这幅画之所以"难可远过之也"，因为图中人物"尊卑贵贱之形，觉然易了"，而《孙武》一画的妙处，正在于"二婕以怜美之体，有惊剧之则"——神态毕现，惊心动魄而已。[1]

那么，"传神"的关键是什么？顾恺之有明确回答。首先，他认为在绘画中对眼睛的处理最为重要。据《历代名画记》卷五记载，顾恺之"画人尝数年不点目睛，人问其故，答曰：'四体妍蚩，本无关于妙处，传神写照，正在阿堵之中。'"[2] 这段论说十分著名，《世说新语·术解》《历代名画记》中均有引述。顾恺之非常喜读嵇康的一首诗《赠秀才入军》："息徒兰圃，秣马华山；流磻平皋，垂纶长川。目送归鸿，手挥五弦；俯仰自得，游心太玄。嘉彼钓叟，得鱼忘筌；郢人逝矣，谁与尽言！"顾恺之读此诗后，叹息说："手挥五弦易，目送归鸿难。"[3] 对于画家来说，运笔作画并不难，而要表述出"目送归鸿"的情态，一旦涉及人物的神态，就远非易事了。顾恺之是以能否充分表现人物的心神即内在性格、情感特征，作为判断绘画难易的标准。手的动作能反映人物的思想心理，西方画家认为手是人物的第二面孔；但与手相比，眼睛更能够表情达意。刘劭《人物志》中有"征神见貌，情发于目"的说法，谚云"眼睛是心灵的窗户"，成语中有"眉目传情""暗送秋波"等词语，都说明了眼睛在表情达意方面的重要作用。刘义庆曾记述说："顾长康好写起人形。欲图殷荆州，殷曰：'我形恶，不烦耳。'顾曰：'明府正为眼尔。但明点童子，飞白拂其上，使如轻云之蔽日。'"[4] 它从一个侧面证明，在绘画实践中，顾恺之同样注重对眼睛的刻画修饰，使之"化腐朽为神奇"，其理论与实践是统一的。

① 以上并见［唐］张彦远：《历代名画记》，于安澜编：《画史丛书》，上海：上海人民美术出版社，1963年版，第70页。

② ［唐］张彦远：《历代名画记》，于安澜编：《画史丛书》，上海：上海人民美术出版社，1963年版，第68页。

③ ［南朝·宋］刘义庆著，［南朝·梁］刘孝标注，曲建文、陈桦译注：《世说新语译注》，北京：北京燕山出版社，1996年版，第520页。

④ 徐震堮：《世说新语校笺》，北京：中华书局，1984年版，第387页。

"传神论"带有汉末魏初名家"言意之辨"和魏晋玄学的色彩。顾恺之生活在玄风盛行的东晋，与许多谈玄论道的名士相交往，自然会接受王弼等人的"得意忘言"思想。不仅顾恺之，同时代的陶渊明诗作中有也"得鱼忘筌""得意以忘言"等诗句。顾恺之认为"四体妍蚩，本无关于妙处"，重在强调"传神"之难。绘画作品精妙与否不在形体而在于内在精神气质，显然是由"得意忘言"演化而来的。

　　顾恺之认为，绘画传神的第二个要点是对人物与环境关系的刻画描绘。人们都生活在一定的社会环境中，最容易受自然环境和各种社会关系的影响，由于传统的"天人合一"观念深入人心，人与自然、社会环境的关系尤其受到关注。环境不同，人物所体现出来的精神面貌、地位、处境都会有所变化，因此在艺术理论中提倡对"典型人物、典型环境"的塑造。所谓"典型环境"，就是指人与人、人与物之间的关系，它能更有效地衬托人物的精神气质，为"传神"服务。

　　在魏晋这一特殊历史时期，文人士大夫慵于仕途，心向山林，采取的是一种退避与保全态度。身在丘壑进而使胸有丘壑是修养与品格的象征，因此人们对自然的亲近从来都没有像此时备受关注。著名的"竹林七贤"就是一个时代风尚的典型符号。出土于南京的模印砖画《竹林七贤与荣启期》，在描绘人物的同时，总将人物置于一定的风物环境中（见图 2-2）。顾恺之的《洛神赋图》同样置人物于自然山水之间，就连《女史箴图》，为了表达人物内在品质，同样带有情节性、故事性，并配以必要的道具。这些都在说明：传神不是空洞的，而是有具体的手段，注重人物与环境的关系是一种行之有效的方法。因此顾恺之说："凡生人无有手揖眼视而前无所对者，以形写神而空其实对，荃生之用乖，传神之趣失矣。空其实对则大失，对而不正则小失，不可不察也。"[1] 如此强调以眼睛传神、以景物达意，实在是因为"一像之明昧，不若悟对之通神"。

　　显然，注重人物与环境的关系就是为了"以形写神"。人物画的静态

[1] ［唐］张彦远：《历代名画记》，于安澜编：《画史丛书》，上海：上海人民美术出版社，1963 年版，第 71 页。

图 2-2 《竹林七贤与荣启期》 南朝 砖印壁画 南京博物院藏

性特征局限了传神达意的客观容量，突破这种局限的有效方法，即表现出人物的典型状态与人物所处的典型环境，使观者产生对所绘人物的联想、想象。"空其实对则大失"就是对单纯为刻画人物而刻画的批评，"对而不正则小失"说明了创作思想与技法相比主观情趣的重要性。由于"神本亡端"，不可捉摸，它必然有所寄托，诚如慧远所议，表现人物之神采如"火之传于薪"，因此顾恺之在《论画》一文中论及《北风诗》一画时说："神仪在心而手称其目者，玄赏则不待喻。不然，真绝夫人心之达，不可或以众论。"①

在创作中，顾恺之对人物与环境的关系十分重视，力求使环境能恰如其分地反映人物的内心、性格。《世说新语》中记载说："顾长康画谢幼舆在岩石里。人问其所以，顾曰：'谢云："一丘一壑，自谓过之。"此子宜置丘壑中。'"② 这里虽然多了一些调侃、幽默，但却说明顾恺之的确试图利用

① ［唐］张彦远：《历代名画记》，于安澜编：《画史丛书》，上海：上海人民美术出版社，1963 年版，第 70 页。
② 徐震堮：《世说新语校笺》，北京：中华书局，1984 年版，第 388 页。

自然环境来表现烘托人物性情。

从顾恺之对魏晋名流画家作品的评论中，同样可以看出他对这一关系的重视。《列士》一画反映的是蔺相如因和氏璧与秦昭王争斗一事，顾恺之评价说："有骨俱，然蔺生恨急烈不似英贤之慨，以求古人、未之见也。于秦王之对荆卿，及复大闲……"① 意思是画面表现蔺相如这样一位英雄人物过于急躁、暴烈、鲁莽，没有体现出他智谋、胆略等贤达的一面来。"于秦王之对荆卿，及复大闲"与上文似不相关，疑为对下述《壮士》一画评论的窜入，但是它却提出了一个至关重要的问题：秦王面对刺杀他的荆轲，怎么能有安闲的神态呢？"大闲"不仅不符合人物的性格，还与所描写的环境气氛不相吻合。在评价《壮士》即荆轲刺秦王一画时，顾恺之评论说，"有奔腾大势，恨不尽激扬之态"② 即认为画面虽有气势，但人物动态举止却处理得不够恰当，没有体现出慷慨激昂、视死如归的凛然气概。可见，顾恺之强调环境、关系的目的，恰恰是为了更充分地表现人物的性格特征，为主题思想服务。

顾恺之认为，绘画传神的第三个要点是对"骨气"的表现。魏晋品藻人物，大多以气、骨为依据，骨气是一个人品格、涵养乃至命运的凝聚。据《世说新语》记载："旧目韩康伯：将肘无风骨。"意思是说，过去有人评价韩康伯："肥得没有骨头。"一个人如果没有"骨"，就显得庸俗、轻贱、没有神气，这是"魏晋风骨"的核心标准之一。"神"是寄寓于"骨"之中的，有无骨气，亦是有无神气的判断标准。因此，顾恺之论画多着眼于"骨"，将它视为传神的重要手段。在《论画》一文中，就所绘人物"神"与"骨"的议论俯拾皆是。如在评《周本记》时说："重叠弥纶有骨法。"评《伏羲神农》时称："虽不似今世人，有奇骨而兼美好，神属冥芒，居然有一得之想。"论《孙武》一画时说："大荀首也，骨趣甚奇。"《醉客》评价中有："作人形骨成而制衣服慢之，亦以助醉神耳，多有骨俱，然蔺生变趣佳作者矣。"《列士》中也有"有骨俱"的评价。不仅以

① ［唐］张彦远：《历代名画记》，于安澜编：《画史丛书》，上海：上海人民美术出版社，1963 年版，第 70 页。
② ［唐］张彦远：《历代名画记》，于安澜编：《画史丛书》，上海：上海人民美术出版社，1963 年版，第 70 页。

"骨"论人，顾恺之还以"骨"论马，在评《三马》一画中他说："隽骨天奇，其腾罩如蹑虚空，于马势尽善也。"[①]

人物画中对骨气的认识自然根源于社会政治中品评人物的标准，与当时以骨相论人的阴阳术亦不无关系。后来，骨气几乎成了不屈与傲岸的象征，因而人物画中"骨法用笔"就显得尤其重要。此后不久，谢赫的"六法论"将"骨法用笔"列为仅次于"气韵生动"的第二法，显示出骨法与传神之间密不可分的联系。在评价画家时，谢赫极重骨法，说张墨、荀勖，"风范气候，极妙参神，但取精灵，遗其骨法"，因而"若拘以体物，则未见精粹"；论及江僧宝，则"用笔骨梗，甚有师法"。[②] 这样，谢赫将顾恺之提出的与神韵相关联但却无从捉摸的"骨气"，直接转换成了具体可见、能够从容把握的线条形态——"骨法用笔"，使神情气韵有了强有力的物质依据。接着，张彦远更进一步，说："夫象物必在于形似，形似须全其骨气；骨气形似，皆本于立意，而归乎用笔。故工画者多善书……"[③] 这种议论不仅一语中的，而且又完成了从"神"到"骨"、从"骨"到"笔"的另一种转换。如果说谢赫对"骨法"的论述还稍显生硬的话，那么，张彦远将之归结为用笔就再明白不过、再具体不过了，从而还将绘画中的书法地位极大地抬升，因为书法关乎的不只是造型，还关系到统率神韵气质的"骨"。

二、迁想妙得

顾恺之画论第二个极富价值的观点是"迁想妙得"。他在《论画》一文中开宗明义，说："凡画，人最难，次山水，次狗马，台榭一定器耳，难成而易好，不待迁想妙得也。"[④] 从上下文关系看，"台榭"是定型之器

① 本段引文并见［唐］张彦远：《历代名画记》，于安澜编：《画史丛书》，上海：上海人民美术出版社，1963年版，第70页。

②［南朝·齐梁］谢赫：《古画品录》，于安澜编：《画品丛书》，上海：上海人民美术出版社，1982年版，第7~8页。

③［唐］张彦远：《历代名画记》，于安澜编：《画史丛书》，上海：上海人民美术出版社，1963年版，第15页。

④［唐］张彦远：《历代名画记》，于安澜编：《画史丛书》，上海：上海人民美术出版社，1963年版，第70页。

物，用不着、也不可能"迁想妙得"。它讨论的是画家与描写对象之间的关系问题，也是可不可以有所发挥的问题。顾恺之认为：在所有的绘画题材中，人物最难画，因为对人的了解、考察最困难，尤其是做到"传神"更不容易；台榭等最容易，因为它只有外在的固定形象，因此难成而易好。此论有先秦时期《韩非子》、汉代《淮南子》对写真与抽象难与易相比较的影子。

　　"迁想妙得"是中国绘画美学上的一个重要概念，主要指基于生活体验之上的精思熟虑、绝想佳构，既反映了主观与客观的联系，又对画家提出了精于思索、捕捉精髓的更高要求。所谓"迁想"，可以理解为画家作画之前，先要观察、研究所描绘的对象，深入体会、揣测对象的思想情感；所谓"妙得"，即通过"迁想"、实践，正确把握、理解客观对象的性质特征，经过分析、提炼，获得生动的艺术构思，做到心中有数。学者陈传席曾对这四个字逐一进行过解释，说："迁"字是变动不居，有上升之意，如古时称官职提升为"迁"；"妙"字就是《老子》书中"玄之又玄，众妙之门"的"妙"，顾恺之所谓绘画的奥妙就是"传神"；"得"字在《老子》《韩非子》书中颇为常见。顾恺之评《伏羲神农》："居然有得一之想"，可知"得一"就是《老子》三十九章中"侯王得一以为天下贞"的"得一"，顾恺之是赞美这幅作品的作者画出了伏羲、神农这两位古代"侯王"有为"天下贞"的气魄、神态。因此他认为："'迁想妙得'，指画家在努力观察对象的基础上，根据'传神'的原则，反复思索包括对对象的分析理解，必得其传神之趣乃休。"①

　　李泽厚、刘纲纪从美学意义上对"迁想妙得"有独到理解，可资参考。他们认为"迁想"是借用佛学的术语、思想，指被一种不可见的形象所拘束，超于可见的形象之外的想象。而"妙得"，是得超于象外的"神"的微妙，即"象以求妙，妙得则象忘"。并认为"迁想妙得"的认识价值有两点：一是它指出了这种想象带有不为某一具体对象所拘束的特点，亦

① 陈传席：《陈传席文集》（第一卷），郑州：河南美术出版社，2001年，第73页。

即是一种自由的想象；二是这种想象的最终目的是在直观地领悟与把握，由想象所得的形象量观出来的某种微妙的"神"。所以，这种想象同时是一种充满精神性的感悟，不同于为某种功利目的所进行的纯理智的想象："上述两点，即想象的自由和伴随想象的精神感悟，都是包含在顾恺之'迁想妙得'中的，对于艺术想象的深刻理解。"①

某种程度上，"迁想妙得"绘画理论可以说是现实主义与浪漫主义创作手法的有机结合，是中国古代艺术"意境"审美的另一种表述方式，顾恺之在绘画创作实践中有过具体的运用。《世说新语》中云："顾长康画裴叔则，颊上益三毛。人问其故，顾曰：'裴楷俊朗有识具，正此是其识具。看画者寻之，定觉益三毛如有神明，殊胜未安时。'"②从中还可以看出，"迁想妙得"是与他"以形写神"传神理论相一致的，都是从表现人物精神状貌方面着眼，挖掘人物的内心世界，不为外界形势所拘束。同时，顾恺之在突出"传神"的重要性的同时，并没有舍"形"而去，"形体"依然是"传神"的重要依据，形与神相互映照，是绘画中相互平行、共同推进的两条主线。

"迁想妙得"的意义在于突出了画家的主观创造性，源于物象又高于物象，与"艺术源于生活又高于生活"的观点相一致，对后世的绘画、创作方法影响很大。南北朝时期姚最的"心师造化"，唐代张璪的"外师造化，中得心源"理论，都可视为对"迁想妙得"的进一步拓展。许多画家钟情于观察自然，并从中获得"妙悟"。宋代郭若虚记述过画家易元吉的故事："又尝于长沙所居舍后，疏凿池沼，间以乱石丛花，疏篁折苇，其间多蓄诸水禽，每穴窗伺其动静游息之态，以资画笔之妙。"③另据宋代罗大经《鹤林玉露》记载：画家曾云巢自少时便取草虫笼而观之，穷昼夜不厌。又恐其神之不完，复就草地之间观之，于是始得其天。"通笔之妙"与"始得其天"的基础正是对所绘之物的细心观察，观察体验是"迁想妙

① 李泽厚等主编：《美学百科全书》，北京：社会科学文献出版社，1990年版，第363页。
② 徐震堮：《世说新语校笺》，北京：中华书局，1984年版，第387页。
③ ［宋］郭若虚：《图画见闻志》，于安澜编：《画史丛书》，上海：上海人民美术出版社，1963年版，第59页。

得"的源泉。明代画家王履"吾师心，心师目，目师华山"的慨叹，仍然是这一理论的延伸。"迁想妙得"正确地阐明了生活实践与艺术想象的关系，揭示了艺术创造的基本规律。

顾恺之是中国古代绘画理论的积极开拓者，还是这些理论的积极实践者，无论对绘画创作实践还是对绘画理论总结，顾恺之都是一座不朽的丰碑，他在画史上的影响是有目共睹的。

第三节　宗炳、王微论画山水

东晋时期，顾恺之就已经写出了《画云台山记》这一关于山水画题材的创作笔记，其构思之巧妙、情节之完整堪称典范，说明在那个时期，山水画已经成为文人画家的一种题材，可惜没有相关画作流传下来。傅抱石根据该文还原创作的《云台山图》，仍不失其丰富与精彩（见图2-3）。今人从汉代画像砖、画像石、魏晋墓葬壁画及石窟壁画中发现，山水题材早已在绘画中呈现，顾恺之的创作构思不是偶然现象。

图2-3 《云台山图》 现代　傅抱石　水墨画　图片引自《中国古代山水画史》

　　如果说顾恺之是中国古代画论自觉写作的第一人，那么宗炳就是中国古代山水画论的开创者。在我国绘画史上，宗炳的《画山水序》具有重要的地位，被视为中国山水画的宣言书和第一个美学纲领。它不仅确立了山水画的基本创作规范，还实现了人们对绘画功能认识的转变。文中所倡导的对绘画审美个性的自觉追求，标志着山水画理论由此走向成熟，具有里程碑意义。

一、宗炳序画山水

　　宗炳（375—443），字少文，涅阳（今河南南阳镇平）人。虽出身官宦家庭，却对做官毫无兴趣，屡屡拒绝朝廷的征召。《宋书》本传记载："祖承，宜都太守，父繇之，湘乡令，母同郡师氏，聪辩有学义，教授诸子。"[1] 东晋末，刘毅、刘道怜等先后召用，皆不就。入宋后，朝廷又多次征召，仍不就。在他 28 岁左右，不远千里跑到庐山脚下，"就释慧远考寻文义"。几个月后，在哥哥的逼迫下下山，居住于江陵，仍然闲居无事，游历山川。之后兄长卒，生活无依，"家贫无以相赡，颇营稼穑"，这样也不去为官。宗炳"好山水，爱远游"，"每游山水，往辄忘归"。他所处之地山水相连，为他游览名山大川提供了便利条件。妻子亡故后，他只身无碍，时常远游，"西陟荆巫，南登衡岳，因而结宇衡山，欲怀尚平之志"。后来因年老多病，复归江陵，叹曰："老病俱至，名山恐难遍睹，唯当澄怀观道，卧以游之。"[2] 因此将平生所游履之山水，皆图之于室。而恰恰是宗炳这样一种不平常的游历，使得他对绘画功能的认识并不同于往常的鉴戒说，而是充满美学意味。作为画家的宗炳依佛学角度和庄玄之趣，以澄怀味象、神超理得的认知论述山水画创作心态，尤其以应对无人之野的逍遥游精神，玄对山水，倡导艺术创造的任性率真以及与日常生活的完美结合，以体现艺术人生的非功利性，最终将绘画艺术提升到内心澄静与适意自然的人性高度，由此开创了绘画审美的新境界。

① ［南朝·梁］沈约：《宋书》（卷五十三），北京：中华书局，1974 年版，第 2278 页。
② ［南朝·宋］宗炳：《画山水序》（标点注译本），北京：人民美术出版社，1985 年版，第 1 页。

宗炳修养全面，更喜好音乐。《南史》称他"妙善琴书图画，精于言理"。相传古代有乐曲《金石弄》，至桓氏而绝，仰赖宗炳传于人间。绘画方面，宗炳以山水画闻名于世，但并无一幅山水画迹流传下来。张彦远《历代名画记》中著录的皆是他的人物画。同时期并稍晚的画家、画论家谢赫在《古画品录》中将宗炳列为第六品，也是最后一品，说："炳明于六法，迄无适善；而含毫命素，必有损益。迹非准的，意足师仿。"[①] 可见谢赫对宗炳的画艺评价并不高，批评多于褒扬，认为宗炳虽然明了画理，但最终不能在创作时很好地运用；这样的画家用今天的标准来衡量是技术不过关，基本功不扎实，造型能力较差；之所以能列入品级，最根本的原因在于他"明六法"而且"意足师仿"。在以道释人物画为主流的年代，这样的品位已经不错了，但是，张彦远对此评价表示不满，说"谢赫之评，固不足采也"，认为"宗公高士也，飘然物外情，不可以俗画传其意旨"，对宗炳极为推崇。可以看出，绘画的审美标准随着时代的转换会有较大改变，同时也说明，谢赫以人物画的标准评量宗炳，当然有失公允；山水画在唐代的地位比之南朝已经有所提高。

任何艺术理论的产生都是建立在艺术实践基础之上的，中国山水画理论的逐步完善与系统化，不仅标志着山水画创作在逐渐走向成熟，还说明人们对艺术的认识已经达到了自觉的程度。就以宗炳的《画山水序》而言，它不但是对山水画的认识，还是对整体绘画艺术的认识，在某种程度上，它的观点成了绘画艺术的基本准则，并且直接影响着之后山水画理论的基础走向——恰如中国山水画理论的"序言"。

宗炳的绘画理论最主要集中于其画论文章《画山水序》中。该文又名《山水画叙》，于宗炳晚年写成，是关于中国山水画艺术的重要文献之一。虽然该文不足 500 字，却把山水画作为一种独立画科之状貌如实地反映了出来。与西方第一次以独立艺术样式出现的风景画相比，这种理论的成熟早了一千多年。

① ［南朝·齐梁］谢赫：《古画品录》，于安澜编：《画品丛书》，上海：上海人民美术出版社，1982 年版，第 10 页。

　　宗炳在《画山水序》中提出了"求真""求本""求心"等几个主要绘画命题。"求真"即对观念的探问，阐明的是山水绘画的认识理论。真即理，就是山水绘画的思想性。宗炳在文中开宗明义，说"圣人含道映物，贤者澄怀味象"。所谓"含道映物"是其论题的基本出发点和着眼点。绘画如果不能体现思想内涵——"道"，即如果没有对宇宙、人生的认识与体悟，就失去了它的深层次意义，就等同于工匠者流的图画样式。对于魏晋时期言理成风、追求神采气韵、追求精神富足的时代来说，对于如宗炳这样热心老庄之学的人来说，这种以"理"为先的思想是理所当然的。然而，无论有意无意，它的确切入、命中了艺术的一个本质，即体现一定的意旨，反映所处的时代生活，甚至于干预社会、政治。用今天的话说，它是艺术的主题，是内容的部分，是艺术作品的必然的、重要的一极。对绘画艺术的这种认识并不始于宗炳，早在《左传》中就提出了"铸鼎象物""使民知神奸"的理论；到了宗炳之前的曹植，更明确地说"存乎鉴戒者图画也"。宗炳只是将上述认识引入了山水画理论，同时，这种引入并非机械地抄录，而是转化为山水画创作认识，其中的道、理，也迥异于此前的阐述。宗炳在山水画中所倡导的"道"，不是教化他人，而是出于自我的"澄怀味象"，是为了使自己"应目会心"，甚至于在观赏作品时，能够洞见圣贤映于绝代的思想光辉从而达到自我精神的畅快。更难能可贵的是，这种对"真"的追求，不是生搬硬套，不是游离于艺术之外，而是融化于作品之中，在人们"披图幽对"、畅情悦性的同时，"用心取予"，从而"应会感神"、超然物外。可以说这是对绘画艺术的高要求，是优秀艺术作品应该具有的品质。

　　"求本"即对绘画本体予以关注。如果"求真"是对绘画所蕴含的思想认识的探讨，那么"求本"就是对绘画自身的关注，这两种认识遥相呼应，构筑了绘画艺术的两大基本结构，完成了绘画艺术质的飞跃。在此之前，人们论及绘画或艺术，要么用来作比，如孔子的"绘事后素"、庄子的"解衣般礴"；要么出于实用，将之视为教化人民、统治思想的工具。因此他们不甚关注绘画的本体问题，即绘画的形式自身——包括用线、布

色、构图等。即使论及方法，也是在寻找一般规律，如《韩非子》中关于"刻削之道"的阐述。所以宗炳的意义正在于他开始关注以往人们从不关心的形式问题，开始探讨艺术创造的方法论，这是绘画艺术发展的必然，更体现出艺术的"自觉"。

宗炳首先阐述了观察方法与表现形式之间的对应关系，研究了我们今天概念上的"透视"学。他说："昆仑山之大，瞳子之小，迫目以寸，则其形莫睹，迥以数里，则可围于寸眸。"因为有了这样的认识，所以在创作构图时需要近观远睹、投射映照，这样绘画艺术的"真实"才显得有了生活依据。绘画的平面性、假定性曾经一度被以西方为代表的写实主义所蒙蔽，中国古代绘画也因此曾经为不少人所不齿。直到现代艺术的崛起和一统天下，焦点透视的视觉假象才被重新评价，当代对绘画平面性、假定性的还原，使中国传统绘画的散点透视法、观察法有了无可比拟的原创性和现代性，这正是宗炳"竖划三寸，当千仞之高，横墨数尺，体百里之迥"的价值所在。

同时，宗炳对"以形写形，以色布色"的阐述，明显具有一定的方法论意义，同样是"求本"的一种表现。这时的山水绘画显然还处于初始阶段，对形似的关注、追求是必经的过程。作为造型艺术的绘画，任何深邃的思想、观点，都必然通过形象进行有效的负载，否则便入旁门左道。因此，宗炳才不惜笔墨，用大量篇幅来谈方法问题、形象构造问题。另外，以"写"为核心的论说方式，虽然带有顾恺之"以形写神""传神写照"的影子，尽管不是第一次将绘画艺术的文化性、情感性表现了出来，但是，"写"与"画"的区别恰恰是艺术与匠术的区别，或许这正是谢赫将宗炳列为末品，并说他"明于六法，迄无适善；而含毫命素，必有损益"的原因所在。但是，对"写"这一创作思想的强化，无疑推动着绘画风格的发展走向，此后中国绘画史蓬勃兴起的"写意"之风，包括写意人物、写意花鸟、写意山水等，无不在顾恺之、宗炳的这一理论中找到了依据。而且，这种认识立即得到同时代人的回应和认可，谢赫在"六法论"中两度强调"写"的重要：一是"骨法用笔"，这是一种对暗含书法用笔

之"写"法的进一步认识；一是"传移模写"，是对宗炳笔法观念的另一种延伸。

"求心"是宗炳在此篇短论中的另一个亮点，其基本表述为"畅神"。宗炳在叙述完创作方法之后，欣赏作品时说："于是闲居理气，拂觞鸣琴，披图幽对，坐究四荒，不违天励之丛，独应无人之野。峰岫峣嶷，云林森眇，圣贤映于绝代，万趣融其神思。余复何为哉？畅神而已。神之所畅，孰有先焉！"①文中他反复强调"畅神"的观点，或称"神之所畅"，用今天的话说就是审美精神的愉悦。从创作论角度讲，这恰恰是"求真""求本"之后的一种精神升华，是《画山水序》的落脚点，恰好在文章的结尾处点明，并与绘画的切入点——"含道映物"遥遥相对，形成了一个完整的认识体系。我们不妨称之为"畅神论"。

其实"畅神论"又一次切入了绘画艺术的本质问题，是艺术之所以成为艺术的关键所在。以往人们对艺术的认识总是停留在社会教化功用价值上，这是艺术发展的必然。因为艺术大多最先起源于实用目的，绘画也不例外。上文已经有详细论述。直至宗炳稍后不久，谢赫还说："图绘者，莫不明劝戒，著升沉，千载寂寥，披图可鉴。"唯独宗炳不这样认识，通篇贯穿的是山水画对自我个性的张扬，对内心情感的发抒，对精神"道""理"的自觉追求。艺术史告诉人们，艺术的发生有一个漫长的历史过程，按照"二次发生"理论，审美是艺术发生的下限，也是它的飞跃，因为在某种意义上，自我情感与审美目的的有无，是区别艺术与"准艺术"的唯一标准。因此，宗炳山水画论中对艺术功能认识的转变，对审美性与个性的自觉追求，标志着绘画作为艺术样式的真正独立，具有划时代意义。这一思想认识，受到同时期另一位山水画家、理论家王微的高度认同，他在《叙画》一文中豪迈地说："望秋云，神飞扬，临春风，思浩荡。"进一步张扬了山水画艺术的情感性、审美性。至于后世苏轼、倪瓒等人逐神忘形、追求"逸气"和"逸笔"的议论，虽然强化了艺术的自主性，具有西

① [南朝·宋] 宗炳：《画山水序》(标点注译本)，北京：人民美术出版社，1985 年版，第 3 页。

方现代艺术所苦苦追求的"现代性"色彩，但同时也开始使绘画艺术风貌发生了另一种位移。

不难看出，宗炳的《画山水序》文词虽短，但在中国绘画史上却具有开创性意义，概括起来体现在下列几种"转化"上：第一，实现了绘画社会功能论向人的本体的转化，其具体体现就是"求本"，所谓"圣人含道映物，圣者澄怀味象"是也。第二，实现了绘画客观性向主观性的转化，即从对自然"象"的描述向"道""理"精神性探索的转化，所谓"夫理绝于中古之上者，可意求于千载之下；旨微于言象之外者，可心取于书策之内"是也。第三，实现了绘画语言从属性向独立性、专业性的转化，即山水画透视规律的发现。它改变了过去画家对"象""类"等形而下的追求，即摆脱纯粹摹形追求的同时，促成了绘画语言的主观化、独立性，使用笔、赋形等绘画技法与绘画自身的关系更加密切，并成为"画则"，"且夫昆仑之大，瞳子之小，……可围于寸眸"是也。尤其是对山水画中"写"法的关注（如"诚能妙写"），既是顾恺之"以形写神"思想的延伸，又是对绘画用笔重要性的强调，对之后谢赫"骨法用笔"以及张彦远"书画同体，用笔同法"观点的提出，具有承上启下之意义。第四，实现了绘画艺术教化功能性向审美个性的转化，所谓"畅神"是也。同时它还实现了绘画技术性向人文性的转化。过去重技轻艺、重术轻文等工匠性质的绘画现象，在顾恺之、宗炳等文人画家的参与下，开始具有了思辨性质。绘画文化内涵的显著增加，使绘画与诗、文等的结合成为可能，不仅开拓了绘画艺术的表现领域，而且极大地增加了绘画艺术的表现力，此后绘画与书法、音乐等的结缘，无疑使这一艺术样式更加具备了无可限量的开阔性，将它与媒介材料与表现方式都很接近的书法艺术相比，绘画在容量、方法手段的丰富性上，都占有绝对优势。

绘画这种人文性的转变，使得画品与人品无形中挂起钩来，人品在绘画中的潜在价值跃出水面，不仅影响着绘画艺术自身的发展，还使宗炳所极力倡导的"自娱"精神带上了更多的社会内涵。他在强化山水画艺术个性观念的同时，进一步提升了绘画的社会功能。尤其在唐宋时代，艺术

家对内在情感的珍视、对人格理想的抒发达到了一种超然的境地，颜真卿、柳公权是其中的代表，而苏轼评文同之德与绘画的关系，使得绘画史上对一些艺术水平很高、但品行存异的艺术家，有许多不公的对待，如赵孟頫、蔡京等。总之，无论从何种意义上说，1500年前宗炳的理论智慧，依然放射着动人的光彩。

二、王微画叙

论起南北朝时期的山水画理论，不能不提到另一位山水画家王微。王微（415—453），字景玄，琅邪临沂（今山东临沂）人，善书画，师承西晋荀勖、卫协。出身官僚家庭，据记载："微少好学，无不通览，善属文，能书画，兼解音律、医方、阴阳术数。年十六，州举秀才，衡阳王义季右军参军，并不就。"[①]王微做过几任官，因父丧去职，后屡召皆不就，素无宦情，长期幽居独处，曾居一室之中，读书玩古，达10余年，足不出户。王微虽然做过小官，实际上与宗炳一样是一位隐士。王微性格笃诚，其弟王僧谦生病，他"躬自处治"，因服药失度，弟病卒。王微因之十分痛苦，"深自咎怅，发病不复自治"，于其弟死后4年殂殁，享年不足40岁。

王微不仅能画，还能诗，以文名重于当时。诗论家钟嵘认为其五言诗在班固、曹操、曹丕之上。王夫之评其诗"寄托宛至，而清亘有风度"。王微的画作没有流传于世，画史不曾著录。谢赫的《古画品录》将之列在第四品末，高于宗炳，与史道硕共评为"并师荀卫，各体善能。然王得其细；史传其真。细而论之，景玄为劣"。[②]这一评价并不甚高，从中可知王微的绘画属于工细一路。张彦远在《历代名画记》中把他与宗炳并列，可见其历史价值。

王微的山水画理论集中体现在《叙画》一文中。这是一篇简短的书信，寥寥数百字，而其中所论述的山水画观点却异常引人注目。在文中王

① ［南朝·齐梁］王微：《叙画》，北京：人民美术出版社，1985年版，第1页。

② ［南朝·齐梁］谢赫：《古画品录》，于安澜编：《画品丛书》，上海：上海人民美术出版社，1982年版，第9页。

微直入主题，说："以图画非止艺行，成当与《易》象同体。"首先肯定了绘画的认识价值。之后说："夫言绘画者，竟求容势而已。且古人之作画也，非以案城域，辩方州，标镇阜，划浸流。"[①]他肯定地认为绘画是"求容势"的艺术，与"案城域，辨方州，标镇阜，划浸流"等工具性地图不同。因而，创作山水画不能像画地图那样亦步亦趋。可见，在当时，作为艺术审美的山水画与作为阴阳术数的景观地理图有密切联系。可以认为，山水画起源于实用，或作军事地图，或作水域地理图，或作阴阳风水图，是在实用基础上发展起来的。作为"能书画，兼解阴阳术数"的王微，比别人更多地认识到山水画的艺术价值远远高于其他实用价值，体现了王微不同寻常的艺术自觉性。

王微认为山水画起源于景观地理图与阴阳术数图的理由在于：第一，当时不乏把地理图与山水画等量齐观的人，否则，王微不会无的放矢。第二，王微所排斥的地理图，按古代地图功用及表现形式而言，明显是行政区域、郭邑等重在人文的地图，以计里划方、符号标志等方式绘制，并没有"本乎形者，融灵而变"的因素，它只是包括山川景观的地理图。王微所谓"披图按牒，效异山海"，指的是与当时流布很广的《山海经图》迥异的一种山水图画，它显然不同于"案城域，辨方州"的图牒，而是具有审美移情作用，这正是山水图画的艺术性所在。

地理图、阴阳术数图与山水画并存并不止于王微。时至宋代，郭熙与韩拙论画仍然在阐述山水画与地理图的区别。郭熙在《林泉高致集》中说："何谓所取之不精粹？千里之山，不能尽奇；万里之水，岂能尽秀？太行枕华夏，而面目者林虑；泰山占齐鲁，而胜绝者龙岩，一概画之，版图何异？凡此之类，咎在于所取之不精粹也。"[②]"版图"即规规矩矩的地图，绝非艺术，认为山水画不能等同于"版图"，否则就是所取不精粹，这说明在当时还存在着这两种功用不同的图画形式。之后，韩拙在《山水纯全集》中说："若不从古画法，只写真山，不分远近深浅，乃图经也，焉得

① ［南朝·齐梁］王微：《叙画》，北京：人民美术出版社，1985年版，第1页。
② ［宋］郭熙：《林泉高致集》，于安澜编：《画论丛刊》上，北京：人民美术出版社，1960年版，第21页。

其格法气韵哉！"① 又说："然古今山水之格，皆画也，通画法者，得神全之气，攻写法者，有图经之病，亦不可以不识也。"②"图经"包括王微所论的"山海图"之类，可见包含艺术情感在内的山水画与实用的地理图不仅并存，而且并存相当长时间。张彦远在《历代名画记》卷三中，依然把诸如《山海经图》、张衡《地形图》、裴秀《地形方丈图》、宇文恺《洛阳图》等数十幅地理图，以"述古之秘画珍图"的理由而收列。因此，艺术山水观念的产生，王微功不可没。③

阴阳风水讲究环境地理与人生、子孙祸福盛衰寿夭的关系，是远古巫术心理的一种表现，起源于日常生活的山水画艺术，不能不带有它的影子，这是可以理解的。作为早期山水画论者，王微的《叙画》提供了两点重要认识：一是作为怡情悦性的山水画艺术与图经、阴阳术数不同，虽然二者曾经长期并存；二是研究古代画论要将其放在特定的历史时期，不能以今天的眼光想当然。孟子说："诵其诗，读其书，不知其人，可乎？是以论其世。""知人论世"对于画论研究同样必要。

王微重情认性的山水画理论，进一步将对主观与客观、现实与艺术的提炼、加工有机地结合起来，提升了山水画的艺术价值。他说："本乎形者融灵，而动变者心也。"即是说主观情感以客观对象为基础，但又不拘

① [宋] 韩拙：《山水纯全集》，于安澜编：《画论丛刊》上，北京：人民美术出版社，1960 年版，第 44 页。

② 王伯敏、任道斌主编：《画学集成》，石家庄：河北美术出版社，2002 年版，第 616 页。

③ 由于科学认识的阶段性，当时人们普遍迷信阴阳术数，阴阳术士用作范本的地形图画，应当是山水画的另一种来源，并且在之后的山水画论中时有体现，以至于今人对此感到莫名其妙。比如郭熙在《林泉高致集》一书中曾说："画亦有相法。李成子孙昌盛，其山脚地面皆浑厚阔大，上秀而下丰，合有后之相也。非特谓相，兼理当如此故也。"俞剑华对此特加按语，说："画论相法，殊不合理，不可为古人所误。"殊不知古人的山水画与相术关系十分密切！《林泉高致集》中还有一论："学画花者，以一株花置深坑中，临其上而瞰之，则花之四面得矣。"这种学习画花的方法既笨又不实用，实在不可取，今天看来亦不可思议，其实这正是相术中求取环境形势的一种做法，郭熙作为通于术数、曾以"道术游"的画家、理论家，有此议论，实不足为怪。况且这种认识又不止于郭熙。宋代韩拙在《山水纯全集》中说山有主客尊卑之序，阴阳逆顺之仪，即是相地观念的一种体现。元四家之一的黄公望在《写山水诀》中说："李成画坡脚，须要数层，取其湿厚。米元章论李光丞有后代儿孙昌盛，果出为官者最多，画亦有风水存焉。"时至明代莫是龙，在《画说》一书中亦说："画之道，所谓以宇宙在乎手者，眼前无非生机，故其人往往多寿。至如刻画细碎，为造物役者，乃能损寿，盖无生机也。黄子久、沈石田、文徵明皆大耋，仇英知命，赵吴兴止六十余。仇与赵虽品格不同，皆习者之流，非以画为寄、以画为乐者也。寄乐于画，自黄公望始开此门庭耳。"认为绘画的目的性与画家的命运、寿夭密切相关，宿命论的绘画认识观念在当时影响明显。

于具体形体，因感而发、因情而变，体现了绘画的自由自觉性以及人的主观性情的重要性，是山水画摆脱实用性极强的景观地理图而独立为艺术欣赏对象的关键所在。

不仅如此，对山水画的表现方法王微亦有所论述。他认为针对自然要根据不同的对象、运用不同技法来表现："于是乎以一管之笔，拟太虚之体，以判躯之状，画寸眸之明。曲以为嵩高，趣以为方丈。以叐之画，齐乎太华，枉之点，表夫龙准。眉额颊辅，若晏笑兮；孤岩郁秀，若吐云兮。横变纵化，故动生焉，前矩后方出焉。"[1] 这段论述可以视为对宗炳山水画表现手法的深化，展现出早期中国山水画意象塑造的思想萌芽，它迥异于西方近代写实风格，带有更多的象征性和浪漫色彩。对山水画技法、表现的进一步研究，说明山水画在当时已经是引人注目的画种，并且山水画创作已经开始成为一种较为自觉的艺术行为。

在这篇画论文章中，王微还将宗炳的"畅神说"更加直截了当地表述出来，是他山水画"效异山海"主张的升华。他说："望秋云，神飞扬；临春风，思浩荡。虽有金石之乐，珪璋之琛，岂能仿佛之哉！"[2] 王微认为，绘画的功能，是从观赏表现春秋美景的山水画那里得到精神享受，是音乐、宝玉所不能比拟的。"绿林扬风，白水激涧。呜呼！岂独运诸指掌，亦以明神降之。此画之情也。"[3] 王微明确指出，画面上美好的风光，激动人心的景致，不仅仅局限于手段技法所表现出来的情状，更是放情丘壑，达到人与自然相契合，领悟天地之道，进而完成其人格之修养的重要途径。

这一认识与宗炳"卧游""畅神"审美思想有共通之处，他们都以山水画作为引发美好情思的基础，用来修身养性、畅情抒怀。"畅神论"艺术观点不仅与历史上倡导的社会教化功能思想大异其趣，而且直接促成了作为审美艺术的山水画与作为实用景观地理、风水图的分道扬镳。

①［南朝·齐梁］王微:《叙画》，北京：人民美术出版社，1985年版，第1页。

②［南朝·齐梁］王微:《叙画》，北京：人民美术出版社，1985年版，第1页。

③［南朝·齐梁］王微:《叙画》，北京：人民美术出版社，1985年版，第1页。

第四节　谢赫论画六法

魏晋南北朝时期（220—589）是中国绘画实践与理论的初步成熟期，它不仅体现在以顾恺之为代表的文人画家开始了绘画理论文章的自觉写作，而且体现在这一时期已经出现了名标史册的理论家与理论著作。其中南朝谢赫及其《古画品录》堪称杰出代表。

谢赫（459—502，一说 479—502）先世陈郡阳夏（今河南太康）人，迁居会稽（今浙江绍兴）。其活动时期，约在南齐末期到梁武帝之间。陈隋之际的姚最在《续画品》中对谢赫的艺术成就有详细记载，称他有高度的写实功力和深厚的默写功夫："貌写人物，不俟对看，所须一览，便工操笔。点刷研精，意在切似。目想毫发，皆无遗失。"[①] 即是说在刻画人物方面只需一瞥就能抓住描绘对象的特点，下笔精准，没有半点差失，但是他的问题有两点，一是对人物精神状态表现欠佳，二是用笔力度不够，"笔路纤弱，不副壮雅之怀"。张彦远在《历代名画记》中将谢赫列为中品下，评价不低。谢赫传世作品有《安期先生图》《晋明帝步辇图》等。

谢赫对中国绘画的贡献主要在绘画理论上，他所提出的"六法论"是中国绘画审美中极其重要的标准，几乎成了一条恒定的法则。而他在画论著作《古画品录》中所使用的绘画"品评"体例，开创了后世书画评论的先河，具有划时代意义。因此，也有人认为中国画论的真正自觉应始于谢赫。

谢赫的《古画品录》是我国第一部具有科学性、系统性的绘画批评著作，成书于梁武帝大通四年至太清三年（530—549）间。它是一部专门品评自三国孙吴至南朝萧梁三百年间 27 位（原 28 位）著名画家艺术优劣的著作。《宋史·艺文志》称之为《古今画品》，清代卞永誉在《式古堂书画汇考》中引用该书，名之为《古画评》。该书原名应为《画品》，从开篇第一句可知："夫画品者，盖众画之优劣也。"对书名进行解题，是当时为文

① [南朝·陈]姚最：《续画品》，俞剑华编著：《中国古代画论类编》（上），北京：人民美术出版社，2000 年版，第 371 页。

的习惯，刘勰的《文心雕龙》第一句也是"夫文心者，言为文之用心也"，与之类同。谢赫著书受《文心雕龙》影响甚深，因此推断，该书的真正名称应为《画品》。另从姚最的继书《续画品》看，也应当是《画品》，否则姚最该将续书命名为《续古画品录》。后来之所以称《古画品录》，当为后人在抄录《画品》时尊之为"古"，郭若虚即是如此。而在唐代，无论张彦远还是其他著述者均提到过"谢赫著《画品》"一事，说明原书名应为《画品》。为习惯计，今仍以《古画品录》名之。该书对姚最等人的续书起着重要的典范与启示作用，在中国画论史上具有极高的地位。

谢赫在《古画品录》中共评论了27位画家，将他们分为6类，是为"六品"。这种以品分类的方法同样是受时代审美风气影响的结果。品评法首先受到当时政治上选人荐才采用"九品中正制"的影响，此种用人制度起着巩固士族统治的作用，移位到书画评价之上，水到渠成。其次，这种方式还受到当时书法评价风气的影响。据《历代名画记》"叙画之兴废"记述："南齐高帝科其尤精者，录古来名手，不以远近为次，但以优劣为差，自陆探微至范惟贤四十二人为四十二等，二十七秩，三百四十八卷。"① 谢赫同样以"优劣为差"，把所录的画家不以先后顺序分为六品，显然是在萧道成品画基础上发展而来，但却具有开创性质。之后以品评定优劣的绘画评论大多不出其窠臼。最后，这种品评方法与同时期的品评文风相关。刘勰的《文心雕龙》、钟嵘的《诗品》、庾肩吾的《书品》等，都在不同程度上相互影响，尤其是庾肩吾的《书品》。庾肩吾（487—551），字子慎，一字慎之，南朝梁代书法评论家、文学家，南阳新野（今属河南）人，著《书品》一卷，载录汉代至齐梁间真书、草书家123人，分为九品，每品各系以论，又有总序冠于前面。庾肩吾与谢赫几乎处于同一时代，《书品》成书与《古画品录》难分前后，它们之间的相互影响肯定是存在的。

当时无论品人、品书，习惯上皆列为九等或九品，为何谢赫的画品只

① [唐]张彦远：《历代名画记》，于安澜编：《画史丛书》，上海：上海人民美术出版社，1963年版，第3~4页。

有六品？"六品"与"六法"是巧合还是故作安排？从《古画品录》里的某些叙述看，似乎"六品"并不完整。如在评论第一品第一人陆探微时，谢赫说："非复激扬所能称赞，但价重之，极乎上上品之外。"既然有"上上品"，按照时例，就是九品划分法，即先分出上、中、下三大品，各品中再分出上、中、下三品，是为九品，它与"九品中正制"选才用人制度吻合，与其他书品、文品体例吻合。在其后姚最的《续画品》中，姚最对谢赫将顾恺之列为第三品第二人表示强烈不满，说"谢云'声过于时'，良可于邑，列于下品，尤所未安"。显见，姚最认为依顾恺之的成就声望应该列为上品上，即第一品，而谢赫只将顾恺之列为"上品下"，即第三品，由此引起姚最的不满。它从侧面证明《古画品录》的分等方式应该是九品、九等而非六品。

再从张彦远在《历代名画记·历代能画人名》中的记录看，谢赫所评的27名画家中，属上品上或上上品者3人，上中品者0人，上品下或上下品者1人；中品上者6人，中品者2人，中品下者2人；下品上者1人，下品中者10人，下品下者0人；不列品者2人。可见谢赫采用的应当不是"六品"而是"九品"；问题在于为何谢赫的"九品"中唯独缺少"上品中、下品下"？是故意遗漏还是因故缺失？尚待进一步研究。

一、六法论

谢赫最重要的贡献是在《古画品录》中明确提出了绘画"六法"论。谢赫说："六法者何？一、气韵生动是也；二、骨法用笔是也；三、应物象形是也；四、随类赋彩是也；五、经营位置是也；六、传移模写是也。"[①]

在"六法"中，"气韵生动"居于首位，意味着绘画创作上表现对象的精神状态最为关键，是"六法"中最重要的一法，它概括了"骨法用笔"及以下几法的表现特质。对"气韵生动"的理解可以从谢赫对许多画家的评论中找到答案。如他评卫协、顾骏之、晋明帝、戴逵等，分别用了

① ［南朝·齐梁］谢赫：《古画品录》，于安澜编：《画品丛书》，上海：上海人民美术出版社，1982年版，第6页。

"壮气""神气""神韵""神韵气力"等词,指的是作品形象所呈现出来的、感动人的一种力量,同时还指形象所表现出的和谐节奏与悦人风致。上述画家都是谢赫列入三品以上的著名画家,尤其是卫协,谢赫的评价是"陵跨群雄,旷代绝笔",是第一品的画家。而在评第六等、也就是所有画家中最差的一位丁光时,说他"非不精谨,乏于生气",即是说丁光绘画之所以殿后,原因是生气不够,气韵不足。显然,气韵在谢赫的评价中占据着核心地位。张彦远在论及谢赫的"六法"时也说:"今之画,纵得形似而气韵不生,以气韵求其画,则形似在其间矣。"[1]说明一幅作品仅有形似不一定就有气韵,但"气韵生动"的作品必然造型准确,位置经营巧妙、完美。

谢赫重"气韵"的绘画认识同样受世风影响。从《世说新语》可知,当时人物品藻成为风气,"美风仪"是一种时尚,而"气韵"气质同样是评价人物优劣美丑的首要标准。如论嵇康:"嵇康身长七尺八寸,风姿特秀。见者叹曰:'萧萧肃肃,爽朗清举。'"论潘岳:"潘岳妙有姿容,好神情。少时挟弹出洛阳道,妇人遇者,莫不连手共萦之。左太冲绝丑,亦复效岳游遨,于是群妪齐共乱唾之,委顿而返。"这里"好神情"即是气韵殊胜的体现。又如:"有人语王戎曰:'嵇延祖卓卓如野鹤之在鸡群。'""时人目'夏侯太初朗朗如日月之入怀,李安国颓唐如玉山之将崩。'""裴令公目王安丰'眼灿灿如岩下电'。"[2]如此等等,可以看出,此类人物品评不做具体的形象刻画,而是以较为抽象的神情气质作为标准。这种人物评价风气直接影响着绘画作品的品评标准。尽管谢赫人不属于魏晋,而"魏晋风流"的影响是不会戛然而止的。

"气韵"是一个抽象的概念,概指人的优良气质、气息和昂扬向上的精神状貌。"气"在先秦时期是作为哲学范畴而出现的,到魏晋南北朝时期转化为美学范畴,成为概括艺术本源的命题。宇宙元气构成万物生命,推动事物变化从而感发人的精神并产生艺术,因而艺术作品不仅要描写

①［唐］张彦远:《历代名画记》,于安澜编:《画史丛书》,上海:上海人民美术出版社,1963年版,第15页。
② 本段所引并见徐震堮:《世说新语校笺》,北京:中华书局,1984年版,第333~342页"容止"部分。

物象，还要描写宇宙万物本体和生命的气。曹丕在《典论·论文》中说："文以气为主，气之清浊有体，不可力强而致。譬诸音乐，曲度虽均，节奏同检，至于引气不齐，巧拙有素，虽在父兄，不能移子弟。"①刘勰在《文心雕龙》中说"才有庸隽，气有刚柔"，"风趣刚柔，宁或改其气"。可以认为，"气"是文学创作的基础，是文艺批评的核心，是高爽出众的精神气概，它贯穿于艺术作品之中，是隐性的纲领。比如曹丕评徐干的诗"时有齐气"，应场则"和而不壮"，刘桢则"壮而不密"，孔融则"体气高妙"。②韵本指音韵声韵，转而指一个人的风神、风韵，是其内在个性的显现。气和韵不可分割，韵由气来决定，气是韵的本体和生命，在绘画中，气表现于整个画面，并不是孤立的人物形象，而是在自然形象之外的一个人的风姿神貌。"风范气候，极妙参神"，是谢赫在《古画品录》中对画家形而上的评价，从这个意义上讲，"气韵生动"可以说是贯穿于整个"六法"的总原则和总要求。因此，谢赫将它列为"六法"之首是自然而然的。

　　"六法"中的第二法"骨法用笔"，是一种创作方法，其重要性仅次于"气韵生动"，是对顾恺之以"骨"论画认识的延续。对于"骨法"有两种解读。首先指用笔的力度，要像骨头一样硬朗，即用笔要肯定有力，这是书法用笔的一个重要特征。传统书论上有"入木三分""力透纸背""折钗股""锥画沙"等比喻、描写，均可视为"骨法"用笔的别种称谓。所谓"丰筋隆骨"正是强调用笔力度的重要性。谢赫评价画家常以骨力、笔力强弱为标准，如评毛惠远"纵横逸笔，力道韵雅"，评夏瞻"虽气力不足，而精彩有余"，评江僧宝"用笔骨梗，甚有师法"，这里的"骨梗"与"骨法用笔"内涵更近。谢赫在评论第五品的刘瑱时，说他"用意绵密，画体简细，而笔迹困弱，形制单省"，所以只列为第五等；评丁光，也因为"笔迹轻赢"而列于末位，这些都是"骨法用笔"未到的反例。显然，

① [魏] 曹丕:《典论·论文》，郭绍虞:《中国历代文论选》，上海:上海古籍出版社，1979 年版，第 60~61 页。

② [魏] 曹丕:《典论·论文》，郭绍虞:《中国历代文论选》，上海:上海古籍出版社，1979 年版，第 60 页。

无论上等的画家还是下等的画家，笔力强弱是谢赫做出评价的重要判断标准。

"骨法用笔"的第二个含义应该与人物造型的准确度有关，即民间所谓"骨相"，是以人的骨骼结构为依据的形貌气质，与第一法的"气韵生动"有直接关联。若与当时人物品藻中对人的骨气、骨象论说联系起来（如顾恺之论画中的"奇骨""天骨""俊骨"等），则"骨法用笔"在力度之外尚有以描绘人物的笔墨线条去表现俊朗、硬铮神气的意思，与"气韵生动"一脉相承又各有侧重。后世所谓"颜筋柳骨"不仅仅指用笔的力度问题，还包含有风格气韵等精神内涵。

"骨法用笔"这一理论的意义在于，它确立了中国绘画与中国书法不可分割的密切关系，从此，画家与书法家、画家与诗人之间的角色转换变得非常自然。在汉末及魏晋南北朝时期，就有许多集诗人、文人画家与书法家等身份于一身的艺术家，如蔡邕、王廙、王羲之；后世更不胜枚举，如苏轼、赵孟頫、董其昌等。"书画同体""书画同源"理论虽然到张彦远时才明确提出，但其实践源头却在魏晋南北朝。因此"文人画"成为中国绘画的主流并长盛不衰就水到渠成了。另外，传统中国绘画中的"笔墨"论，在谢赫的时代就出现了重要一极——用笔，至于用墨，则要到五代时期的荆浩"六要"中才在理论形态上予以确立。

第三法"应物象形"意味着绘画创作要选择合适的对象，观察与塑造形象应深入细致、准确、概括。它说明中国绘画在发端期非常重视造型准确，谢赫评"迹非准的"就是这一标准的具体体现。象形之论是传统上"铸鼎象物"认识的深化，它与"骨法用笔"之"骨法"都有形体要求，表明谢赫在强调神韵的同时，同样强调描绘物象的真实准确。第四法"随类赋彩"指绘画创作必须根据具体对象正确地施色，与前文所述宗炳的"以色貌色"有相似之处，是"应物象形"的更进一步，表明绘画在形体、色彩造型追求方面的一致性，说明谢赫在形似追求上多么重视、多么用心。第五法"经营位置"意味着绘画创作对素材的取舍与组织，画面的构思与安排，与今天所谓绘画创作的结构构图类似。这一法亦可视为以上二

法在构成方面的体现，即绘画象物，不仅要求形体准确，色彩类同，在物象位置关系方面也不苟且，要做到苦心经营。第六法"传移模写"则专指古代绘画中的模仿技术，《古画品录》称刘绍祖精于此道："善于传写，不闲（闲）其思。至于雀鼠，笔迹历落，往往出群。时人为之语，号曰：移画。"① 说明这是与绘画相关但没有创造性的技巧，因此谢赫评价说："然述而不作，非画所先。"即它不是绘画中的头等大事，但是不可或缺。

如果将上述"六法论"加以归纳，可以大致分为三类或三个层面：第一类是主体层面的，即第一法"气韵生动"，表现精神的、内在的东西，是绘画的最高境界和终极关怀，但它又寓于其他几法之中。第二类属于本体层面的，即是对表现手段、绘画方法的要求，是物质的、外在的、可视的，其中包括"骨法用笔""随类赋彩""应物象形"和"经营位置"等法。这一层面是绘画表现的核心，带有更多的技术因素，是体现"气韵生动"的途径方法，因此，从某种角度看它比"气韵生动"更为重要——气韵毕竟过于抽象、无从捉摸。第三类是技术层面，即无关于气韵，也无关于笔法。所以"传移模写"在"六法"中属于另类，似乎有"凑数"之嫌。作为艺术的绘画只能涵盖思想的与方法的两个方面，至于"模写"，虽然在那个时代为必须，是学习绘画技术、保存古画的最佳途径，但是它毕竟少有创造，与其他五法不能相提并论，因此有牵强附会之感，将它归为第三类就是把它打入"另册"。

总体来看，谢赫的"六法论"实际上是针对当时占据主流的人物画创作提出来的。它不单单是品评标准的艺术内容，还含有一定的认识倾向。谢赫在《古画品录》中对绘画的社会功用问题阐述得十分明确。在序文中他说："夫画品者，盖众画之优劣也。图绘者，莫不明劝戒，著升沉，千载寂寥，披图可鉴。"② 说明"六法论"与当时艺术教化思想是分不开的。

① ［南朝·齐梁］谢赫：《古画品录》，于安澜编：《画品丛书》，上海：上海人民美术出版社，1982年版，第10页。

② ［南朝·齐梁］谢赫：《古画品录》，于安澜编：《画品丛书》，上海：上海人民美术出版社，1982年版，第6页。

由于绘画艺术的教化功用远在先秦便已提出，因而，谢赫的论述只具有强调或延续作用，只有到唐代张彦远那里才更为引人注目。

二、六法之争

谢赫的"六法论"是中国画论形成初期提出的重要理论，因此，对于该理论的研究相当深入，仁者见仁，智者见智。其中的分歧非常值得关注。分歧之一就是关于句读。古人不用标点符号，用之乎者也等虚词断句，断句不同，会产生语义上的分歧。"六法论"的断句也是如此。比如现代学者钱钟书就认为，张彦远在《历代名画记》中引用"六法"时所做句读有误，后世相与沿用并没有加以订正。他说："谢赫《古画品》，按论古绘画者，无不援据此篇首节之'画有六法'。然皆谬采虚声，例行故事，似乏真切知见，故不究文理，破句失读，积世相承，莫之或省。"[1] 因此，钱钟书对"六法"重新标点断句为："六法者何？一、气韵，生动是也；二、骨法，用笔是也；三、应物，象形是也；四、随类，赋彩是也；五、经营，位置是也；六、传移，模写是也。"[2] 并认为先前断句方法脱胎于张彦远，张彦远"每'法'胥以四字俪属而成一词，则'是也'岂须六见？只在'传移模写'下一之已足矣。"[3] 这种句读方法和言之凿凿的理由，使人们在理解"六法"时产生了较大歧义。以第一法"气韵生动"连读为例，它与"气韵，生动是也"所强调的重心不同，含义亦不相同。"气韵生动"可以视为统一而明确的审美标准，而"气韵，生动是也"则可以将"生动"视为对于"气韵"的解释，翻译成今天的话说："气韵，就是生动"。明显地，用生动解释气韵一是含义过于狭隘、直白，同时也有重复累赘之嫌。气韵包含着精神的、整体的面貌，不是简单的生动可以概括的。"气韵生动"就有所不同，它是指气韵这种无形的效果在画面当中的流动与充盈，内涵显得更为宽阔。其他几法也有类似问题。另外，这种标

① 钱钟书：《管锥编》（第四册），北京：中华书局，1999 年版，第 1352 页。
② 钱钟书：《管锥编》（第四册），北京：中华书局，1999 年版，第 1353 页。
③ 钱钟书：《管锥编》（第四册），北京：中华书局，1999 年版，第 1353 页。

点断句方法的不当之处在于，当用这种断句法解释第六法时，即"传移，模写是也"，即是说"传移"就是模写，同义重复，毫无必要；而当"传移模写"作为整体出现时，它就是指临摹古画这一方法，还是比较令人信服的。

然而钱钟书这一观点却得到现代学者伍蠡甫的支持，后者在《漫谈"气韵、生动"与"骨法、用笔"》一文中大加肯定并加以阐释，其实并无新意。[①] 在此不过多讨论。

"六法论"的第二个争执焦点是这一理论是谁先提出来的，是中国本土产生的，还是从国外引入的？有人认为，早在东晋时期，顾恺之就已经率先提出了"六法"，而且谢赫在序文中明确表明了这一点，即"虽画有六法，罕能尽该，而自古及今，各善一节"，文中所谓"虽画有六法"，意即在谢赫之前"六法"已经存在了。但是该句也可以理解为：绘画本身就存在六种要法。如果说谢赫之前"六法"已经存在，那么又是谁率先提出的六法？

有学者认为"六法论"并非谢赫的首倡，且其来源与印度佛教理论与艺术的传入有关。如范瑞华认为，早在4世纪，印度的艺术家就已经总结出了美术创作中的"六法"理论，它们是："一、形态与外观之别，二、量，规模均衡，三、感情与表现，四、雅美之具现，五、形似，六、用笔用具。"范瑞华也认为，远在谢赫之前，顾恺之等人已提出过人物绘画的六种要素，这六种要素同样称之为"六法"：它们是："一、神气，二、骨法，三、用笔，四、传神，五、置陈，六、模写。"如果将顾恺之提出的"六法"的内容与印度的"六法"内容加以比较，二者之间的联系比较密切："这就足以证明，远在谢赫之前，顾恺之已经首先吸收了外来艺术的经验，并将其融会贯通于本民族艺术之中，而造就出顾恺之一代伟大的中国艺术家。"[②] 所以范瑞华强调，"六法论"并不是谢赫的发明，在谢赫的"六法论"当中不仅可以看到佛教艺术的影响，还可以看出他吸收了

① 详见伍蠡甫：《中国画论研究》，北京：北京大学出版社，1983年版，第22页。
② 以上所引并见范瑞华：《中国佛教美术源流》，北京：国际文化出版公司，1996年版，第24页。

前人（顾恺之）的理论精髓。谢赫所提出的"六法"是在总结了中外前人经验的基础再次归纳、发挥的结果，使其"六法"之说更系统、更完美、更中国化。同时，范瑞华还评价说，谢赫在中国绘画史上所作的贡献是不容否认的。

如果将钱钟书对"六法"的解释与范瑞华对"六法论"的论述联系起来，似乎可以看到二者的不谋而合处。"六法论"源于佛教乃至西方的说法由来已久，学术界曾对此进行了批驳，并认为"六法论"完全是地道的中国绘画理论，该说源于印度或西方的说法毫无根据。范瑞华的观点与英国学者勃朗（Percy Brown）的著作《印度绘画》（*Indian Painting*）的观点如出一辙。勃朗在该书中提道：谢赫的"六法论"来自印度，原因在于印度的《欲经》（或称为《欲论》）中曾经出现过绘画"六支"。所谓"六支"即六个部分或六项、六条，其内容为："形别与诸量，情与美相应，似与笔墨分，是谓艺六支。"[1] 其具体含义可以概括为：（一）"形别"，即各种不同形象的差别；（二）"量"，即大小远近等各种不同的比例；（三）"情"，即心情、情调等；（四）"美相应"，"美"有文雅、优美之意，"相应"意为联合、结合，"美相应"总起来说即加上"美"、具有"美"；（五）"似"，即相似；（六）"笔墨分"，即用笔设色。

可以看出，印度的"六支"尽管与谢赫的"六法"有某些关联之处，但差别还是显而易见的。从内容上来说，印度的"六支"包括：形别，即不同形象间的差别；量，即大小远近比例；情，即情调；美相应，即文雅、优美相联系的一类；似，即相似；笔墨分，即用笔设色。"形别"与"应物象形"根本就不是一个概念，而最关键的"气韵生动"，印度六支中就没有一个词与之相对应，"骨法用笔"也是如此，"笔墨分"颇有现代语词的味道，且不论它翻译的准确性，只以方法要领看，它与"骨法用笔""随类赋彩"根本不在一个等量级上。即以敦煌石窟佛教题材壁画而言，其中国文化特色或本土化技法特征非常明确，印度早期无此画迹（见图2-4）。

① 刘墨：《中国画论与中国美学》，北京：人民美术出版社，2003年，第120页。此"六支"的解释是根据金克木的翻译而成。

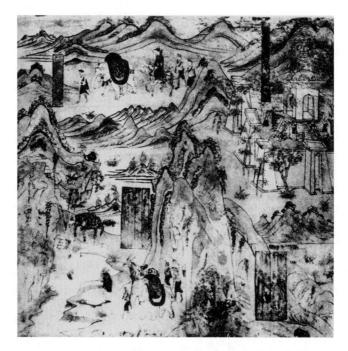

图 2-4　幻城喻品（局部）　唐　敦煌石窟 103 窟

因此，从本质上说二者并没有必然的承继关系，尤其没有文化审美上的可比性。在没有确切证据的情况下主观判断谁是源、谁是流，不能令人信服。

　　从时间上看，如果说顾恺之已经总结出了"六法"，"六法论"也并非谢赫首创，那么一是目前的文献中没有此类记载，二是即使如此，也无以说明顾恺之的绘画六要素与印度佛教画像理论有任何渊源。顾恺之主要生活于 4 世纪后半叶（约 348—405 或 409），范瑞华说在 4 世纪印度的艺术家就总结出了"六支"，也就是说印度"六支"的产生与顾恺之同时代。以古代的文化传播速度，顾恺之不可能迅速接触刚刚出炉甚至还没有开始广泛传播的印度"六支"，更何况任何外来理论都有一个消化、吸收过程，顾恺之连这样的准备过程都没有。

　　所以我们认为，对待这类问题应当冷静、客观，需要进一步落实、论证、澄清，范瑞华、勃朗等人的观点暂时并不能成立，今后能否有所改变、甚至取代传统认识，还有待进一步研究。

第五节　姚最论画

姚最（535—602，一说 537—603），字士会，吴兴武康（今浙江德清）人，父姚僧垣为梁太医。姚最是魏晋南北朝时期著名的绘画批评家。其《续画品》是对谢赫《古画品录》的补充和发展，是南北朝后期著名的画学论著之一。余嘉锡《四库提要辩证》云：“最生于梁，仕于周，殁于隋。”从现有的史料，无法证实姚最是不是画家，又为什么会写出一部慷慨激昂的绘画评论著作。据载，姚最在写成《续画品》一书时，尚不满 20 岁。

一、推崇顾恺之

据《历代名画记》记载，《续画品》又称《画评》，或《后画品录》，显然是谢赫《古画品录》的续书。从书中可以看出，姚最对绘画批评的态度十分严肃，他说：“凡斯缅邈，厥迹难详。今之存者，或其人冥灭。自非渊识博见，孰究精粗，摈落蹄筌，方穷致理。”[1] 时代久远又无原作保存下来的古代画家的艺术作品，要准确地评论是困难的，而对于现有作品，则必须深入研究，不能任意批评。姚最这种批评态度无疑是恰当的，但是他还另有所指。姚最对谢赫在《古画品录》中过分贬低顾恺之、将其列为第三品（即上品下）的做法十分不满，反其道而行之，给予顾恺之以很高的评价。他在该书短短数百字的序文中，用大量篇幅来为顾恺之鸣不平。姚最说：“至如长康之美，擅高往策，矫然独步，始终无双。有若神明，非庸识之所能效；如负日月，岂末学之所能窥？……谢陆声过于实，良可于邑，列于下品，尤所未安。”[2] 在这里，姚最开门见山，直接挑战前代“权威”，对谢赫的评价予以“矫正”，甚至讥讽谢赫为“庸识”“末学”，并进一步说“凡厥等曹，未足与言画矣”。

从中可以看出姚最对顾恺之的艺术十分敬仰，还说明，随着时代变

① [南朝·陈] 姚最：《续画品》，于安澜编：《画品丛书》，上海：上海人民美术出版社，1982 年版，第 18 页。
② [南朝·陈] 姚最：《续画品》，于安澜编：《画品丛书》，上海：上海人民美术出版社，1982 年版，第 18 页。“陆”字疑有误，应为“云”字，即谢赫说。

化，人们评价、认识艺术的审美标准有很大改观。由于年代久远，无作品可考，我们已经无法判定谢赫、姚最二人的评价孰是孰非、孰优孰劣，但是从与之稍近的画论家的批评中仍然可以略分高下。有学者认为对顾恺之绘画的评价，谢赫的结论是可信的，姚最带有偏见。谢赫将顾恺之列在第三品，并说他"深体精微，笔无妄下"，这是顾恺之的优点；同时说"迹不逮意，声过其实"，又从反面加以论述，比较客观、辩证。"迹不逮意"说明思想大于表现，即今天所谓的眼高手低，作为文人画家，顾恺之"迹不逮意"完全可能，从后人临摹顾恺之的作品（如《女史箴图》《列女仁智图》）看，无论构图还是用笔，的确不像人们想象得那么精到。其次，从写作年龄上看，《古画品录》作于谢赫的晚年，而姚最写《续画品》时尚不足 20 岁，按照常理（虽然也不尽然），从对绘画认识的成熟程度看，谢赫的评价也许更客观、更中肯、更公允一些。此外，谢赫是专业画家，是内行，张彦远在《历代名画记》中将他列为中品下，姚最在《续画品》中说他"写貌人物，不俟对看，所须一览，便工操笔。点刷研精，意在切似；目想毫发，皆无遗失"[1]，评价亦相当高。著名画家去评论画家，会更专业，更关注艺术本身。而姚最却没有这种殊荣，画史没有记载他是否是位画家，更不知他能不能作画、懂不懂绘画。再联系到张彦远对顾恺之的评价，同样能看出姚最偏激的一面。张彦远是书画家，画史是有记载的。即是说，张彦远对谢赫的评价同样是客观公允可信的。张彦远在《历代名画记》卷五"顾恺之"条下写道："多才艺，尤工丹青，传写形势，莫不妙绝。"[2]"多才艺，工丹青、妙绝"等评语实在太一般、太平常了。比较可知，如张彦远评吴王赵夫人："善书画，巧妙无双，能于指间以彩丝织为龙凤之锦，宫中号为机绝。"[3]其实她的才能只是能织龙凤图案，还为孙权绣了幅具有"江湖九州山岳之势的"军事地形图，又号为"针绝""丝绝"，实际只是绝活巧艺。又如张彦远评晋代的画家康昕："画又为妙

① ［南朝·陈］姚最：《续画品》，于安澜编：《画品丛书》，上海：上海人民美术出版社，1982 年版，第 20 页。
② ［唐］张彦远：《历代名画记》，于安澜编：《画史丛书》，上海：上海人民美术出版社，1963 年版，第 67 页。
③ ［唐］张彦远：《历代名画记》，于安澜编：《画品丛书》，上海：上海人民美术出版社，1963 年版，第 63 页。

绝。"① 这些都是画史上影响一般的画家，张彦远评其为"妙绝"，显然是平平之词。况且"传移摹写"在谢赫"六法"中列在最末位，他所品评的画家中只有第五品的刘绍祖善于此道，并被批评为"述而不作，非画所先"，即由于缺乏创造性，只会祖述，不是绘画的要务，顾恺之仅仅妙于"传写形势"，的确算不上旷代高手。在这里，张彦远反而间接地矫正了姚最的不满，认可了谢赫对顾恺之的评价。

对顾恺之的评价无论确凿与否，姚最在画论上的贡献是不可小觑的。该书虽名为《续画品》，但并没有照搬《古画品录》的做法，在评论从梁元帝萧绎到解蒨的20名画家时，不像谢赫那样列品次、论优劣，其意图在序言中说得很明确："人数既少，不复区别其优劣，可以意求也。"② 让人们从字里行间琢磨意思是一方面，另一方面，它与当时政治上荐才举能的"九品中正制"已接近尾声有关。此外，姚最的行文受六朝骈体文风影响甚深，引经据典，十分华丽艰奥，是时代特色的一个缩影。

二、心师造化与逐妙求真

姚最《续画品》最有价值的理论是第一次提出了"心师造化"的绘画观点。这一说法本不是姚最议论的重心，而是在评价湘东殿下（即后来的梁元帝萧绎）时偶然提及的。他说："右天挺命世，幼禀生知，学穷性表，心师造化，非复景行所能希涉。"③ 可这一概括与评价，却成了中国绘画理论的重要命题，被视为对中国画审美特征的高度概括。"造化"原指自然界，泛指一切客观事物。唐代诗人杜甫有"造化钟神秀，阴阳割昏晓"的诗句，正为此意。"心师造化"，即以自然对象为师，阐明了画家与客观自然之间的正确关系，是独具中国文化特色的绘画创作理论基石。"心师造化"与西方早期的"摹仿说"相比，更加重视内在与外在的融会交流，更加看重心灵的主观作用；而西方早期的"摹仿说"则更多的是客观描摹，

① [唐] 张彦远：《历代名画记》，于安澜编：《画史丛书》，上海：上海人民美术出版社，1963年版，第67页。
② [南朝·陈] 姚最：《续画品》，于安澜编：《画品丛书》，上海：上海人民美术出版社，1982年版，第19页。
③ [南朝·陈] 姚最：《续画品》，于安澜编：《画品丛书》，上海：上海人民美术出版社，1982年版，第19页。

很难体现出"心"这一主观因素。

"心师造化"理论对后世画家、画论家影响至深，在此基础上，张璪提出了"外师造化，中得心源"的著名观点，并成为此后画家们身体力行的一条重要艺术原则。唐宋时期的画家画马以马为师，画猿以猿为师。如李成、范宽长期深入自然山川，乐而不疲。赵孟頫有诗说"久知图画非儿戏，到处云山是我师"，显然是这一理论的深化与具体化。王履在《华山图》序文中说"吾师心，心师目，目师华山"，石涛则主张"搜尽奇峰打草稿"并作为画题，如此等等，都可以从姚最这一理论中找到根据。为后人奉若教条的"读万卷书，行万里路"，同样有姚最"心师造化"的影子。更为重要的是，这一理论至今仍具有无穷的效力，现当代画家在创作实践中十分重视生活体验，创作之先经常写生、采风，力图将主客观有机结合起来，可见，"心师造化"的理论仍然充满活力。

将"心师造化"与"逐妙求真"结合起来，是姚最山水画理论的又一贡献。求"真"、求"像"是绘画初创时期人们孜孜以求的目标之一，也是写实艺术的重要手段，它显示了人类的智慧与创造力。顾恺之的"以形写神"将写形作为前提，就包含着重"形似"这一强烈的信息。姚最贵"真"的审美观点，同样是顾恺之写实绘画观念的延伸，并且时时在他对画家的品评中有所流露。如在评萧贲时，姚最说："含毫命素，动必依真。"这是一种褒扬，体现了对能够"写真"者的赞赏。在评嵇宝钧、聂松时说："右二人无的师范，而意兼真俗。"这里的"真"，同样有接近自然造化、形象逼真的内涵。在论释僧珍、释僧觉时说："珍乃易于酷似；觉岂难负析薪？"[1]"酷似"之似就不是一般的真实了，姚最同样没有批评的意思。相反，当评价画家毛棱时，姚最说："便捷有余，真巧不足。"[2]如果不能达到形似，再巧妙投机也是一种缺陷。可见，姚最"心师造化"的主

① [南朝·陈] 姚最：《续画品》，于安澜编：《画品丛书》，上海：上海人民美术出版社，1982 年版，第 20~22 页。析薪：有继承之意。南朝·梁人刘勰《文心雕龙·论说》："是以论如析薪，贵能破理。"此处乃是以劈柴作比，即论说像劈柴一样纹理清晰。

② [南朝·陈] 姚最：《续画品》，于安澜编：《画品丛书》，上海：上海人民美术出版社，1982 年版，第 21 页。

张并不因为特别强调"心"而忽略对造化"真"的追求。

"逐妙求真"审美观念对后世的影响可谓巨大。唐宋时期是我国绘画历史上院体写实绘画发展的黄金时期，在写意文人画尚未形成气候的时候，写真求似几乎是绘画创作的一条恒定法则，以至于朱景玄把善画泼墨山水的王墨、"落托不拘捡"的李灵省等列为"逸品"。逸品与神品的差别是显而易见的，朱景玄在《唐朝名画录》一书最后还标注说："此三人非画之本法，故目之为逸品，盖前古未之有也，故书之。"[1] 这种评价，无所谓褒贬，但打入另类，足以说明朱景玄评画遵守的原则，依然是姚最所倡导的"逐妙求真"。

无独有偶。荆浩对"真"作了更为充分的论述。他在《笔法记》中说："画者画也，度物象而取其真。"并对"似"与"真"加以区别，认为："似者得其形，遗其气；真者气质俱盛。"[2] 从而将姚最"逐妙求真"的理论进一步发扬光大。

《续画品》为文虽简，但意蕴颇深，包含着大量对后世具有启示意义的绘画观点，显示了艺术理论的自觉与自律。如姚最在开篇即论："夫丹青妙极，未易言尽。虽质沿古意，而文变今情。"[3] 这里明确提出了当今人们仍十分珍视的艺术继承与革新关系问题。"质"为内容，可以沿用古意，即艺术继承；"文"即形式，应随着时代变化而变化，就是艺术"创新"。这种既要继承又需创新的精神意识始终是艺术发展的纲领。在论及解蒨时，姚最认为："通变巧捷，寺壁最长。""通"即是通古，即是继承，"变"即是"变化、变革"，就是说解蒨善于继承与创新，这也是姚最品评画家的一条重要标准。"通变"意识到了清代石涛等人那里就更加明确了，如石涛提出"笔墨当随时代"，几乎成为时代艺术的最强音。直至今日，因为社会审美的需要，继承与变革创新的问题仍然是艺术界的重要命题。

① ［唐］朱景玄：《唐朝名画录》，卢辅圣主编：《中国书画全书》（第一册），上海：上海书画出版社，1993 年版，第 169 页。

② ［五代］荆浩：《笔法记》，于安澜编：《画论丛刊》（上），北京：人民美术出版社，1960 年版，第 8 页。

③ ［南朝·陈］姚最：《续画品》，于安澜编：《画品丛书》，上海：上海人民美术出版社，1982 年版，第 18 页。

第三章　唐代画论

魏晋六朝之后，由杨坚建立起统一的隋朝政权，结束了长达360多年的分裂割据对峙状态，促使社会发展走向稳定与繁荣。可惜隋炀帝奢侈无度，刚愎自用，隋朝仅存续30多年即行覆亡（581—618）。由于时间过于短暂，绘画艺术创作与理论没有得到充分发展，还没有形成本朝特色。但30多年间亦产生了一些著名画家，如"董展"并称的展子虔、董伯仁，还有郑法士、孙尚子等。其中，展子虔的《游春图》被誉为山水画成熟的标志性作品（见图3-1）。但隋代艺术成就要么与前朝重叠，如以树石闻名的郑法士；要么被归入后起的唐代，如以青绿山水为重的李思训。因此，整个隋代的绘画创作与理论，几乎可以忽略不计。

唐代（618—907）是古代中国版图广大、国势强盛、经济发达的朝代。唐代善于吸收外来文化艺术营养，积极开展对外对内文化艺术交流，为丰富本民族的文化艺术创造了条件。丝绸之路开辟了唐朝与西域、东亚与西亚，乃至与欧洲文化交流的主渠道；玄奘、义净西涉印度取经，带来了不少异域文化；鉴真和尚东渡日本，以及日本、新罗大批遣唐使、留学生来到中国，将中国与世界紧紧联系在一起，这些交流不仅扩大了本土艺术视野，还极大地开阔了自身的文化胸怀。

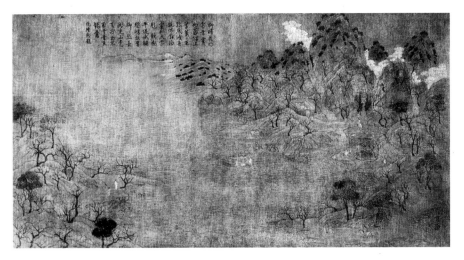

图 3-1 《游春图》 隋 展子虔 故宫博物院藏

在文化艺术领域，唐代诗歌、书法都达到了新的高度，绘画实践继魏晋南北朝之后走向繁荣，绘画理论同样大发展、大提高、大收获，堪称另一座高峰。诗歌、音乐、书法、石窟造像、建筑等艺术在唐代全面展开，为绘画艺术的成熟提供了良好的艺术环境。艺术是相通的，中国绘画与中国书法、中国诗歌在民族趣味上的接近，使彼此的沟通变得方便而且顺理成章。唐代诗歌、书法空前绝后的成就，拓展了绘画的新领域，诗词中的意境美塑造，直接转化成为绘画审美的新亮点。

就绘画自身而言，在唐代有文献记载或有迹可查的知名画家近 400 人，阎立本、李思训、吴道子、王维、曹霸、韩干、张萱、周昉、边鸾等在绘画的各个领域都取得了重大成就，留下了一大批脍炙人口的作品。在人物形象塑造上，吴道子的"气雄磊状，笔迹磊落""浅深晕成，敷粉简淡"，曹霸"意匠"的"惨淡经营"，以及在山水意境营造上，王维的"诗中有画，画中有诗"等，都在证明着唐代绘画艺术的高度繁荣。此时，绘画的分科更为具体，人物、山水、花鸟、鞍马、屋宇等已各归其类，各科类都涌现出不少成就卓著的画家及作品。尤其是唐代山水画的异军突起，为我国山水画理论的勃兴奠定了基础。

唐代绘画发展大致可分为三个时期。唐初（618—712）的画坛，盛行

以耀武与奖功为主题的人物画、故事画及宗教道释画，另有不少反映人们生产生活的壁画。作品总体风格趋于雄健，一改南朝刻画谨细的遗风。著名画家有阎立本阎立德兄弟、尉迟乙僧等。这一时期较为著名的画论著作有：僧彦悰的《后画录》、裴孝源的《贞观公私画录》、窦蒙的《画拾遗录》（已佚）、李嗣真的《画后品》（唐代已佚，仅存个别条目）。这些著作立足本朝，上溯前代，既有画理画法的总结概括，也有画史画作的记载评论。缺少大作巨著，多经典式议论。

盛唐时期（713—756）绘画创作上人才辈出，作品繁多，涌现出吴道子、李思训、王维、韩干等杰出画家。题材上山水、鞍马开始占据优势。山水画风格多样，如吴道子的疏体、李思训的密体、王维的破体山水等，而且雄伟壮健。王维的作品在"安史之乱"之后才有所变化，显得飘逸疏朗。与绘画创作渐趋繁荣相适应，该时期出现了较为著名的绘画理论著作，如张怀瓘的《画断》（已佚，只存个别条目），托名王维的《山水诀》与《山水论》，同时还有李白、杜甫等诗人的一些论画诗作，从不同侧面丰富了人们对绘画的认识。从画理上，他们主张作品要兼备描绘对象的形神和主体的情思，尤其强调传神，强调画家在熔铸绘画对象时的主观情感与创作激情，轻视对形似的单纯追求。在"景"与"意"的关系中，"意"的成分增强，为宋代之后的绘画"意境"追求、"诗意"描绘打下了理论基础。

中、晚唐（756—907）以"安史之乱"为界线，是唐代社会政治经济开始滑坡、衰落的时期。这一时期绘画创作成就不高，花鸟题材及卷轴人物画有所进展，较著名的画家有周昉、戴嵩等。然而，经过200多年的积淀孕育，唐朝后期绘画理论开始发力，成就卓著，出现了朱景玄的《唐朝名画录》、张彦远的《历代名画记》等史论巨著，白居易、元稹等的论画诗作也时有所见。尤其是张彦远的《历代名画记》，涉及内容十分丰富，几乎涵盖了绘画的全部领域，其中提出并讨论了中国绘画中存在的许多关键问题，保留了绘画史上不少珍贵的文献资料。

总之，唐代是中国古代绘画创作实践、绘画理论发展的重要时期，唐

代画论既有对前代画论的概括总结，也有时代影响下特殊的理论认识，起到了承前启后的作用。

第一节　王维、张璪论画

山水画兴起于魏晋六朝，到了隋末、唐代已很有起色。除出现许多卓越的山水画家如李思训、李昭道外，还有一些画家在创作的同时，探讨山水画画理、画法，自觉总结创作经验，促进了山水画审美认识的发展。其中比较突出的有王维和张璪。

一、王维论画山水

王维（约701—761），字摩诘，原籍太原祁（今山西祁县）人，其父迁居蒲州，遂为河东（今山西永济）人。21岁进士及第，从此出入仕途，但宦海沉浮，几多曲折，佛禅思想浓重。王维以诗闻世，晚年隐居蓝田辋川，以琴书诗画自娱。善画山水，张彦远在《历代名画记》中评之曰："有高致，信佛理。蓝田南置别业，以水木琴书自娱。工画山水，体涉今古。……清源寺壁上画辋川，笔力雄壮。""余曾见破墨山水，笔迹劲爽。"[1] 由此可知，王维的山水画通古贯今，分工细与粗放两类，均笔力胜人。"工画山水，体涉古今"的评价，说明他的山水画在形式风格上不拘于一格，青绿（古）、水墨（今）兼作。尤其他创制的"破墨"山水技法，大大发展了山水画的笔墨意境，对山水画的变革作出了重大贡献。其水墨山水一派，对后世影响最炽，五代时董源是他的直接继承者。北宋郭若虚在论及董源时曾说："善画山水，水墨类王维，着色如李思训……"[2] 苏轼亦曾将王维视作文人画的旗帜，评论道："味摩诘之诗，诗中有画。观摩诘之画，画中有诗。诗曰：'蓝溪白石出，玉川红叶稀。山路元无雨，空

① ［唐］张彦远：《历代名画记》，于安澜编：《画史丛书》，上海：上海人民美术出版社，1963年版，第117页。
② ［宋］郭若虚：《图画见闻志》，于安澜编：《画史丛书》，上海：上海人民美术出版社，1963年版，第37页。

翠湿人衣。'此摩诘之诗。或曰非也。好事者以补摩诘之遗。"[1] 王维以诗入画,创造出简淡抒情的意境,被奉为中国文人画派的先声。到了明代,王维被尊为"南宗画"的始祖,董其昌说他"始用渲淡,一变勾斫之法"。唐代以后山水画风格趋于多样并逐渐走向成熟之境,王维无疑起着继往开来的作用。

关于绘画理论篇章,传为王维的有《山水诀》《山水论》两篇。这两篇文章的作者,画学界向来说法不一,有人认为是托名王维所作,有人认为《山水诀》是宋代画家李成所作,而《山水论》即五代荆浩的《山水赋》。《四库全书提要》从文字方面考订后认定这两篇文章非王维所为,俞剑华则批评说:"《四库》本不知画,专以文字优劣定书之真伪,殊未可信。"但他又说:"至于说明画法之文字与高谈玄理之文字,必有不同,此篇(指《山水诀》)与后来专讲构图之《山水论》与《山水松石格》均系画家相传口诀,平正通达,切于实用,自非定系王维所作,以王维始画水墨山水,推为宗派,后来画家遂将口诀敷会于维以取重,亦非事之不可能。"[2] 最终还是肯定署名王维名不副实。徐复观在《中国艺术精神》一书中认为:"所谓王维的,荆浩的,或李成的,称为《山水论》、或《山水诀》及《山水赋》的三个名称,实际只是一部书。"并且说:"宋初山水画大行,这是由今日不能知道姓名的一位北宋画家所编纂出来的一部书。最初是托名王维。"[3] 种种情况表明,《山水诀》《山水论》或为宋人托名王维之作。

《山水诀》和《山水论》两篇画论文章总结了山水画的创作方法,是继宗炳《画山水序》、王微《叙画》、托名萧绎《山水松石格》后更为深入、具体、实用的山水画理论。作者首先提供了观察事物、艺术表现的具体方法,认为:画家在观察自然景物时应细致入微,应对早景、晚景、春景、夏景、秋景、冬景、有雨之景、雨霁之景、有风无雨之景与有雨无风

① [宋]苏轼:《苏轼全集》,上海:上海古籍出版社,2000年版,第2189页。

② 俞剑华编著:《中国古代画论类编》(上),北京:人民美术出版社,2000年版,第595页。

③ 徐复观:《中国艺术精神》,沈阳:春风文艺出版社,1987年版,第241页。

之景，以及远水、近水、远山、近山、远树、近树等细心观察，理解其规律，神与物游，心与物化，把自然丘壑化为画家胸中的丘壑，从而创造出笔墨形象。"远岫与云容交接，遥天共水色交光。""有雨不分天地，不辨东西。有风无雨，只看树枝。有雨无风，树头低压，行人伞笠，渔父蓑衣。雨霁则云收天碧，薄雾菲微，山添翠润，日近斜晖。"① 这些方法与道理，在宋人山水画中都有具体的体现。

其次，作者认为，画面布局要合理。唐代至北宋，山水画多为"全景"式布局，景物繁多，它要求画家精心结构，巧妙布置，这样才能层次分明，繁而不乱。文章说："主峰最宜高耸，客山须是奔趋。回抱处僧舍可安，水陆边人家可置。""渡口只宜寂寂，人行须是疏疏。""远山须要低排，近树惟宜拔进。"② 这些安排布陈方法为人们习画山水提供了便利，同时亦易造成程式化、雷同化之积弊。

另外，作者还就"近大远小"的透视规律做了进一步总结，说："凡画山水，意在笔先。丈山尺树，寸马分人。远人无目，远树无枝，远山无石，隐隐如眉；远水无波，高于云齐。"③ 这些具体方式方法的概括，可以看作对宗炳、王微等人的山水画透视原理的进一步提炼与发展。

最后，注重绘画的诗意表现。从《山水论》中可知，此时诗情画意已为作者所重视，诗、书、画、印的合流将成为必然趋势。"或曰烟笼雾锁，或曰楚岫云归，或曰秋天晓霁，或曰古冢断碑，或曰洞庭春色，或曰路荒人迷。——如此之类，谓之画题。"④ 上述画题带有浓厚的抒情气息，为两宋时期的诗意追求、命题绘画打下了理论基础。

总之，虽然托名王维的这两篇画论文章明显有后人思想的窜入，但的

第三章 唐代画论

① ［唐］王维：《山水诀》，俞剑华编著：《中国古代画论类编》（上），北京：人民美术出版社，2000 年版，第 597 页。

② ［唐］王维：《山水诀》，俞剑华编著：《中国古代画论类编》（上），北京：人民美术出版社，2000 年版，第 592 页。

③ ［唐］王维：《山水论》，俞剑华编著：《中国古代画论类编》（上），北京：人民美术出版社，2000 年版，第 596 页。

④ ［唐］王维：《山水论》，俞剑华编著：《中国古代画论类编》（上），北京：人民美术出版社，2000 年版，第 597 页。

确为人们正确地认识自然、体验生活、积极思考总结提供了有益参考。其中"山分八面，石有三方""意在笔先"等议论，渐渐变为了传统画法的共识。

二、张璪论画

张璪（约735—785），字文通，吴郡（今江苏苏州）人，主要活动于8世纪中后期，官至祠部员外郎、盐铁判官。撰有《绘境》一书，已佚，其绘画思想只能从仅存的一些记载中概括。张璪是当时著名的山水画家。张彦远在评价他的绘画艺术时说："尤工树石山水，自撰《绘境》一篇，言画之要诀，词多不载。"① 据唐代诗人符载记载，② 张璪作画，"箕坐鼓气，神机始发。其骇人也，若流电激空，惊飙戾天，摧挫斡掣，扚霍瞥列。毫飞墨喷，摔掌如裂，离合惝恍，忽生怪状。及其终也，则松鳞皴，石巉岩，水湛湛，云窈眇。投笔而起，为之四顾，若雷雨之澄霁，见万物之情性"③。由此可知张璪应是一位激情奔放、笔墨不拘的画家。在创作手段上，张璪采用了新的山水画法——破墨，在当时"以形写神"占主导地位的情况下，这种创作无疑是需要勇气的。它符合张彦远的绘画思想，因而褒奖之意溢于言表。

据张彦远记载："初毕庶子宏擅名于代，一见惊叹之，异其唯用秃毫，或以手摸绢素。因问璪所受。璪曰：'外师造化，中得心源。'毕宏于是阁笔。"④ "外师造化，中得心源"是继姚最"心师造化"之后的又一重要理论，可以看作是对姚最学说的扩展与推进。"外师造化，中得心源"概括了从客观物象到艺术意象、再到艺术形象创造形成的全过程，说明绘画艺术美的真正源头是现实美、自然美。由于画家主观能动性的作用，绘画高于现实，是现实与画家主观情思相熔铸的结晶，是二者的有机统一。作品

① ［唐］张彦远：《历代名画记》，于安澜编：《画史丛书》，上海：上海人民美术出版社，1963 年版，第 121 页。
② 符载，生卒年不详，约 750 年前后，字厚之，四川人。
③ ［唐］符载：《观张员外画松石序》，俞剑华编著：《中国古代画论类编》（上），北京：人民美术出版社，2000 年版，第 20 页。
④ ［唐］张彦远：《历代名画记》，于安澜编：《画史丛书》，上海：上海人民美术出版社，1963 年版，第 121 页。

在反映客观物象的同时，必然带有画家的主观情感因素。张璪对艺术形象形成过程的这一简要总结，揭示了艺术创造的基本规律，历百代而弥新，并为现代艺术创作理论所继承。

张璪以自己的绘画实践验证了这一理论的科学性。因此，同时代的符载在《观张员外画松石序》中说："当其有事，已知夫遗去机巧，意冥玄化，而物在灵府，不在耳目。故得于心，应于手，孤姿绝状，触毫而出，气交冲漠，与神为徒。若忖短长于隘度，算研蚩于陋目，凝觚舐墨，依违良久，乃绘物之赘疣也，宁置于齿牙间哉？"[1]这里不仅生动地记录了张璪所强调的"外师造化"，同时还突出表现了他"中得心源"的绘画认识。只有不斤斤计较于一事一物，才能有宽阔的艺术胸怀，才能如张璪一样得心应手。"外师造化，中得心源"对后世的绘画创作影响甚深，对其他艺术样式的创作实践同样具有积极的指导意义。

第二节　朱景玄论画

从南齐到唐初，评论绘画优劣的标准一直比较具体、明确，所参照的即是谢赫的"六法论"。而到了中晚唐时期，朱景玄虽然没有改变这一品评方式，却提出了一个新的、远较"六法"更为直观的品评标准，他将绘画列为"四格"：神、妙、能、逸。从此，"格法"成为中国画理论中的又一重要术语，对后世产生着这样或那样的影响。

朱景玄（约785—848），吴郡（今江苏苏州）人，主要活动在唐宪宗元和至唐文宗大和年间（806—835），工诗文，善评赏书画。元和初（806）应举，官至翰林学士、太子谕德。朱景玄有较高的文学修养，《全唐诗》存其诗一卷共15首，其中不乏佳构，如《远闻本郡行春到旧山二首》，与绘画创作有直接关联，其一云："清风借响松筠外，画隼停晖水

① ［唐］符载：《观张员外画松石序》，俞剑华编著：《中国古代画论类编》（上），北京：人民美术出版社，2000年版，第20页。

石间。定掩溪名在图传，共知轩盖此登攀。"① 朱景玄最著名的著作是画史《唐朝名画录》（又名《唐朝画断》，或《唐画断》，或《画断》），成书时间略早于张彦远的《历代名画记》。《唐朝名画录》的写作非道听途说或转述其他史料，主要根据作者亲眼目睹过的画作写成，所以朱景玄在序文中说："景玄窃好斯艺，寻其踪迹，不见者不录，见者必书。推之至心，不愧拙目。"② 这种严谨的著述态度与上述姚最相仿，虽然属一家之言，却有较高的可信度。书中共收录、评述了125名画家，仅占有姓名可考唐代画家的三分之一，因此有人认为该书不宜视为绘画断代史，而应作为绘画批评著作看待，书中确实有一些重要的绘画观点呈现，如在该书序引中所提及的四格问题及万类由心问题。

一、四格论

明确提出以"神、妙、能、逸"为主的"四格"评价标准，并在记载评述画家画作时加以运用，是朱景玄最主要的理论贡献。我们知道，以品第、层次评定绘画优劣的批评方法始于南朝谢赫的《古画品录》，其时还有庾肩吾的书评著作《书品》。这两部著作，体例上明显沿袭了班固的《汉书·九品人表》。谢赫将画家分为"六品"或"三品九等"，是魏晋以来政治上以品论人即"九品中正"制在美术批评上的反映。随着时代及文化背景的变迁，这种品评方法与品评标准逐渐过时，理论家们力求寻找更新、更符合时代要求的评画方式。在朱景玄之前，张怀瓘著有《书断》《画断》，他在以"格"论书、论画方面有初创之功，并在标准上有所改易。《书断》将174名书家列为"神、妙、能"三品，初唐李嗣真在《书后品》中曾将李斯等五人列为逸品。朱景玄合张、李两家于一体，将绘画定为"神、妙、能、逸"四格，这种分类方法虽然借鉴了书法评论方法，有前人的印迹，但是已经有所改变。四格论的特色在于等级本身就是品评

① ［清］彭定术等编：《全唐诗》（中），郑州：中州古籍出版社，1996 年版，第 3432 页。

② ［唐］朱景玄：《唐朝名画录》，卢辅圣主编：《中国书画全书》（第一册），上海：上海书画出版社，1993 年版，第 161 页。

的内容标准，不同于以往一二三式的简单排序。到了稍后的张彦远，在谈到画体时又将绘画分为"自然、神、妙、精、谨细"五等，明显吸收了朱景玄的评画方式。

　　无论"四格"或是"五等"，作为批评标准，它们与谢赫的"六法论"并不矛盾，甚至可以视为"六法论"的进一步展开。张彦远认为"予今立此五等，以包六法，以贯六妙"，可见他立"五等"的目的是要把"六法"概括进去。朱景玄在评论画家画作时，同样注意作品是否做到了"形神兼备"。他认为杰出的艺术作品，不但要表现对象的"形似"，还要做到"神似"，并且认为"神似"是由"形似"来体现的。可以阎立本《萧驿赚兰亭图》为例，其中人物的形神刻画既符合身份，又生动有趣 [见图 3-2（a）、（b）]。在评论韩干、周昉的艺术时，朱景玄借别人之口说"两画皆似，后画优佳"，原因在于二人画郭子仪女婿赵纵时所体现出的神似与形似不同："云前画者空得赵郎状貌，后画者兼移其神气，得赵郎情性笑言之姿。"① 能做到"形神兼备"，就是出神入化，故朱景玄将周昉列为"神品"。

　　"妙品"的评价标准在于作品是否能够抓住对象的特征来表现。如韦无忝的艺术"皆称妙绝"，"景玄案以百兽之性，有雄毅逸群之骏，有训狎顺人之良，爪距既殊，毛鬣各异。前辈或状其怒则张口，状其喜则垂头，未有展一笔以辨其情性，奋一毛而知其名字。古所未能也，惟韦公能之"。② 评韦偃时，朱景玄说："思高格逸。居闲尝以越笔点簇鞍马人物、山水云烟，千变万态，或腾或倚，或龁或饮，或惊或止，或走或起，或翘或跂，其小者或头一点，或尾一抹，山以墨斡，水以手擦，曲尽其妙，宛然如真。"③ 论韩滉，朱景玄则说："六法之妙无逃笔精。能图田家风俗人

① ［唐］朱景玄：《唐朝名画录》，卢辅圣主编：《中国书画全书》（第一册），上海：上海书画出版社，1993年版，第164页。

② ［唐］朱景玄：《唐朝名画录》，卢辅圣主编：《中国书画全书》（第一册），上海：上海书画出版社，1993年版，第166页。

③ ［唐］朱景玄：《唐朝名画录》，卢辅圣主编：《中国书画全书》（第一册），上海：上海书画出版社，1993年版，第166页。

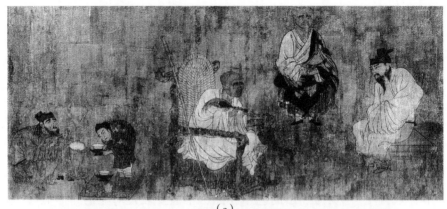

（a）

（b）

图 3-2 《萧驿赚兰亭图》 唐 阎立本 台北故宫博物院藏

物，水牛曲尽其妙。"[1]这里反复出现了"妙"这一判词。"妙"是较为模糊的评论标准，没有实指但可以体味，如"妙不可言"。它比出神入化的"神品"稍逊，但又绝不流俗。以"妙"为评价依据并非自朱景玄始，此前的谢赫、宗炳、姚最等均有所涉及。如谢赫在《古画品录》中评卫协"虽不说备形妙"，宗炳在《画山水序》中说"诚能妙写，亦诚尽矣"等，姚最也有类似议论，只是朱景玄使之更加明确罢了。也有人认为"妙"这

[1]［唐］朱景玄:《唐朝名画录》，卢辅圣主编:《中国书画全书》（第一册），上海:上海书画出版社，1993 年版，第 166 页。

一词语略带禅道思想的印迹。

以"形似"为基本标准，但还不够神妙的，是为"能品"。在朱景玄看来，仅有"形似"的能品，其艺术性一般不会太高，因而在评语上似乎无话多说。至于逸品"则有出类拔萃之处"，"应手随意，倏若造化""得非常之体，符造化之功"，极尽溢美之词。朱景玄所论的"逸品"与张彦远"五等"中的第一等"自然"有相似之处。谢赫在"六法论"中首次提出的"气韵生动"，是创作原则，更是人物画的重要审美标准；到了唐代，当人物画由盛转衰，山水、花鸟画独步一时时，作品的评价标准便发生了变异，道家哲学意味浓重的"自然"思想占据优势。如果说谢赫的评价标准里人的因素是主要的，"自然"还在其次，那么，朱景玄已经把它们并置在一起了。

在"神、妙、能、逸"四格中，"逸品"虽位居第四，但并不与前三者类比，更无优劣差别，而是别具特色的特殊类型。"逸品"之作"格外不拘常法"，在方法上"非画之本法"，应视为具有创新精神且属于和谐、自然的作品，与神、妙等标准难分伯仲。如在评画家王墨时，朱景玄说："性多疏野，好酒，凡欲画图幛，先饮醺酣之后，即以墨泼，或笑或吟，脚蹙手抹，或挥或扫，或淡或浓，随其形状为山为石为云为水。应手随意悠若造化。图出云霞染成风雨宛若神巧，俯观不见其墨污之迹，皆谓奇异也。"[1]显然朱景玄是带着称赏的口吻加以记述的，认为王墨的作品是自然与自我融会的结果。之后，与朱景玄的"逸格"还有内在联系的是，张彦远在"自然、神、妙、精、谨细"五等画作中，提出"自然者为上品之上"，"自然"出类拔萃。由笔墨技法达到极致而产生无法之法的这一境界，即"画到生时是熟时"，反映出古代中国"天人合一"哲学观念开始向绘画艺术领域里渗透，这一评画标准随后走上了中国画的审美巅峰。

因此，朱景玄的"四格论"既是前人书论画评的集大成，又具有创建性，是符合时代特征的新的绘画批评标准。从此，"四格论"盛行于宋、

① ［唐］朱景玄：《唐朝名画录》，卢辅圣主编：《中国书画全书》（第一册），上海：上海书画出版社，1993年版，第168页。

元、明、清各朝代，对后世的影响远远大于张彦远的"五等"说。如宋代黄休复在其《益州名画录》中重述"四格"，并极力推重逸品。对此宋人邓椿有过详细记述："自昔鉴赏家分品有三：曰神、曰妙、曰能。独唐朱景真（玄）撰《唐贤画录》，三品之外，更增逸品。其后黄休复作《益州名画记》，乃以逸为先，而神、妙、能次之，景真虽云'逸格不拘常法，用表贤愚'，然逸之高，岂得附于三品之末？未若休复首推之为当也。"[1]不仅如此，邓椿还对"四格"进行了重新排序，将逸格列为第一，依次为"逸、神、妙，能"，并详加解读，之后我们将专节阐述。

二、万类由心

超逸、自然的绘画审美并不等于自然主义的描绘，也不是对自然的简单再现，而是"万类由心"，这是朱景玄画论思想的又一重要组成部分。朱景玄认为绘画是很神圣的事情，它能"穷天地之不至，显日月之不照"，因此，"挥纤毫之笔则万类由心，展方寸之能而千里在掌"[2]。"万类由心"是朱景玄论画的基本点，也是对前人重气韵、重神采的一种更准确表达。汉代扬雄关于"言，心声也；书，心画也。声画形，君子小人见矣"的论述，指明了书画与内在心神之间不可分割的关系。东汉蔡邕在论书法时曾说："书者，散也。欲书先散怀抱，任情恣性，然后书之。"同样看到了心胸、性情与艺术表现之间的密切联系。如果说姚最的"心师造化"、张璪的"外师造化，中得心源"较多地侧重于主客体之间的联络，那么朱景玄的"万类由心"则更加倾向于主体的内在表现，而前者无疑是"万类由心"理论先导。

在强调主观表现、意气抒发方面，朱景玄与前人一脉相承并有所区别。"万类由心"对客观自然的进一步忽略，对主观情感的进一步强调，更便于绘画臻于艺术创造的精神境界，更利于绘画接近写意作品"似是而

① ［宋］邓椿：《画继》，黄苗子点校，北京：人民美术出版社，1964 年版，第 114 页。

② ［唐］朱景玄：《唐朝名画录》，卢辅圣主编：《中国书画全书》（第一册），上海：上海书画出版社，1993 年版，第 161 页。

非"的本体实质。朱景玄说："至于移神定质，轻墨落素，有象因之以立，无形因之以生。"[1]"移神"即对内在精神的转化，是艺术创造的本源，是"心"的变易。朱景玄认为只有利用墨、素以"移神"，才能将形象表现出来，从而产生感人的气势、韵致。

朱景玄绘画"万类由心"的思想认识直接影响着后世的绘画主张，宋人有"画乃心印"的议论，郭若虚在《林泉高致集》中说："蕴古今之妙，而宇宙在乎手；顺造化之源，而万化生乎心。"[2]基本是对朱景玄理论的解读式阐述。清人刘熙载在《艺概》中说："笔性墨情，皆以其人之性情为本。是则理性情者，书之首务也。"[3]康有为在论书时认为能移人情，乃为书之至极，如此等等，均带有朱景玄"万类由心"的影子。结合西方艺术史，不难发现：产生于10世纪之前的这一中国绘画理论，居然与20世纪西方盛行一时的"移情说"有许多相似之处，不为巧合，乃属创造。

第三节　唐代诗人论画

唐代已经出现诗书画合流之迹象，除专业画家、史论家论画外，诗人还从另外一个角度对绘画艺术进行批评，诗人论画不仅以诗的艺术形式出现，还为人们欣赏、理解绘画提供了别样的视角，形成了以诗论画的独特风气，对后世颇有影响。其中以李白、杜甫、白居易、元稹等人的画论观点尤为突出。

一、李白诗论画

李白（701—762），字太白，号青莲居士，绵州昌隆（今四川江油）

① ［唐］朱景玄：《唐朝名画录》，卢辅圣主编：《中国书画全书》（第一册），上海：上海书画出版社，1993年版，第161页。
② ［宋］郭若虚：《林泉高致集》，于安澜编：《画论丛刊》（上），北京：人民美术出版社，1960年版，第49页。
③ ［清］刘熙载：《艺概》，黄简编：《历代书法论文选》，上海：上海书画出版社，1979年版，第715页。

人，祖籍陇西成纪（今甘肃秦安），先世隋时因罪徙西域，生于安西都护府之碎叶城（今巴尔喀什湖之南），唐代著名诗人。李白少时博览群书，才华横溢，长而善诗书，有《上阳台帖》传世。元代书法家欧阳玄观赏该帖后赋诗曰："唐家公子锦袍仙，文采风流六百年。可见屋梁明月色，空余翰墨化云烟。"[①]可见李白的墨迹如他的诗篇一样令人赏心悦目。李白的诗中多藏画意，如《望天门山》："天门中断楚江开，碧水东流至此迴。两岸青山相对出，孤帆一片日边来。"[②]这本身就是一幅立意、造境绝佳的山水画：画面中有远景，有近景，有阔远，有纵深，有动有静，不一而足。

李白的论画诗作并不多，且多数为论说山水画而作，如《观博平王志安少府山水粉图》《莹禅师房观山海图》等。看李白的评画诗，直如观他所描绘的画，不仅历历在目，而且意味隽永。如《观元丹丘坐巫山屏风》中说："昔游三峡见巫山，见画巫山宛相似。……高咫尺，如千里，翠屏丹崖粲如绮。苍苍远树围荆门，历历行舟泛巴水。水石潺湲万壑分，烟光草色俱氤氲。溪花笑日何年发，江客听猿几岁闻。使人对此心缅邈，疑入高丘梦彩云。"[③]如梦如幻，如醉如痴。李白以诗论画，一是从画面本身出发，注重绘画形式表现所带来的意境美感；一是从绘画的审美功能出发，注重绘画带来的精神愉悦感，正如他在《莹禅师房观山海图》诗中所说："即事能娱人，从兹得消散。"[④]一改当时盛行的过分看重绘画服务于政治的风习。

李白的论画诗，往往在对绘画场景的描绘与赞扬中，透露出他绘画审美的基本倾向，那就是求真、图真，这与之前姚最的观点有相似之处。如《求崔山人百丈崖瀑布图》一诗说："百丈素崖裂，四山丹壁开。龙潭中喷射，昼夜生风雷。但见瀑泉落，如泻云汉来。闻君写真图，岛屿备萦回。石黛刷幽草，曾青泽古苔。幽缄倘相传，何必向天台。"[⑤]即认为绘画能够

① 黄惇等编著：《中国历代书法名作赏析》，南京：江苏美术出版社，1989年版，第100页。
② 朱东润主编：《中国历代文学作品选》，上海：上海古籍出版社，1980年版，第91页。
③［清］彭定求等编：《全唐诗》（上），郑州：中州古籍出版社，1996年版，第1025页。
④［清］彭定求等编：《全唐诗》（上），郑州：中州古籍出版社，1996年版，第1025页。
⑤［清］彭定求等编：《全唐诗》（上），郑州：中州古籍出版社，1996年版，第1025页。

如此生动地表现自然山川，石黛与曾青都能巧夺天工，又何必再去看真山真水呢。这当然是一种赞美与夸张，李白对自然山川的热爱与游历是众所周知的，也正是如此才产生了许多天才诗作。作为诗人，他对绘画的认识当然有欣羡之情。而图真、写真等求真的认识在李白诗中是一以贯之的。如"图真象贤，传容写法""粉为造化，笔写天真""爱图伊人，夺妙真宰"等①，从不同方面反映了李白的评画原则，即发挥绘画之长，描绘真切生动感人的场景。

又如在《同族弟金城尉叔卿烛照山水壁画歌》一诗中，他写道："高堂粉壁图蓬瀛，烛前一见沧洲清。洪波汹涌山峥嵘，皎若丹丘隔海望赤城，光中乍喜岚气灭，谓逢山阴晴后雪。回溪碧流寂无喧，又如秦人月下窥花源。了然不觉清心魂，只将叠嶂鸣秋猿。与君对此欢未歇，放歌行吟达明发。却顾海客扬云帆，便欲因之向溟渤。"②诗中主要是写诗人欣赏壁画的过程与感受。前几句详述鉴赏该画的观感：秋猿哀鸣、因欢放歌行吟、海客高扬云帆，极富想象，意象万千，读来如身临其境。他还描述了山水画的静态之美，同时凸显出山水的动态和山岚的明灭变化；不仅注意绘画与外物在外形上的相似，而且特别强调应活现其风采，追摄其神韵，捕捉其动态。恰如他在题《王右军》诗中所写："扫素写道经，笔精妙入神。"③笔精神妙也是他的一个关注点。李白以诗论画不从实处描摹，而从虚处传神，扬画之所长，避诗之所短，自由洒脱，无拘无束，并由此寄托"人生在世不称意，明朝散发弄扁舟"的隐逸观念，可谓别开生面。因此，李白评画诗中的"图真"与画家论画中的"图真"又有所不同，他是由描绘出来的真景而生出的真情实感，是一种精神超越的凭借。

二、杜甫诗论画

在唐代诗人中，知画最深、评画最切者当数杜甫。杜甫（712—770），

① 马河：《李白论画诗中的艺术见解》，《湖南社会科学》2003 年第 4 期。
②［清］彭定求等编：《全唐诗》（上），郑州：中州古籍出版社，1996 年版，第 935 页。
③［清］彭定求等编：《全唐诗》（上），郑州：中州古籍出版社，1996 年版，第 1011 页。

字子美，自号少陵野老，世称"杜少陵"，生于河南巩义，原籍襄阳（今湖北襄樊）。"安史之乱"之后曾在唐肃宗李亨的新政权中任检校工部员外郎，后世又称其为杜工部。杜甫生活在唐代由盛转衰的年代，见证过盛唐的繁华气象，也经历过中唐的社会动荡，尽管有着浓重的忠君爱国、经世致用思想，但是一生仕途失意，坎坷不断，他的诗歌也因此具有强烈的现实情怀，其论画诗亦不例外。

杜甫论画首先强调画家的艺术状态，应自然不拘，要不为功利目的所迫。他在《戏题王宰画山水图歌》中说："十日画一水，五日画一石。能事不受相促迫，王宰始肯留真迹。"① 看似作画态度，实则是他的艺术准则。只有从容不迫，有充分的自我，才能发挥主观作用，才能有高尚的艺术风范，才能画出好的作品，这与庄子的"解衣般礴"观念有共通之处。在《丹青引赠曹将军霸》中评曹霸画马时，他说："诏谓将军拂绢素，意匠惨淡经营中。"② "惨淡经营"体现了对画家主观上对描摹物象悉心追求的赞美。与其相关的是，杜甫主张画家要有自己独立的生活态度，为了艺术能够安贫乐道，不计富贵穷通。

"丹青不知老将至，富贵于我如浮云。"这是对画家曹霸的又一次赞美，而"即今漂泊干戈际，屡貌寻常行路人。穷途反遭俗眼白，世上未有如公贫。但看古来盛名下，终日坎壈缠其身"③，在强调要对苦难画家心怀同情的同时，还说明了艺术对艺术家生活的特殊要求，即，要创造不平凡的艺术，就要有不平凡的经历，从而更深刻地感受生活。杜甫认为，艺术家对艺术的执着追求不容许他们过平平淡淡的生活，因此"盛名"与"坎壈"总是相伴而生。这种深刻的认识，与其"诗穷而后工"一脉相承，只有如杜甫这样有真情实感的诗人才能够洞悉。

其次，杜甫论画强调气韵生动这一传统标准。在唐代，丰腴的艺术审美成为时尚，无论帝王图、仕女图，乃至书法艺术，丰腴之美普遍受欢

① 山东大学中文系古典文学教研室选注：《杜甫诗选》，北京：人民文学出版社，1980年版，第170页。
② 山东大学中文系古典文学教研室选注：《杜甫诗选》，北京：人民文学出版社，1980年版，第242页。
③ 山东大学中文系古典文学教研室选注：《杜甫诗选》，北京：人民文学出版社，1980年版，第242页。

迎。但是杜甫论画却极其强调神韵，他在《奉先刘少府新画山水障歌》一诗中说："元气淋漓障犹湿，真宰上诉天应泣。"① 说明"气韵"是他论画的一条主线，只有做到气韵生动，作品才能够感天动地。要体现气韵，杜甫认为绘画中的神、气必须由"瘦硬"来体现，而"丰腴"与"神韵"是有抵触的。他在评价著名画家曹霸的弟子韩干画马时批评说："干惟画肉不画骨，忍使骅骝气凋伤。"② 杜甫认为没有骨气、骨法，就会丧失气韵，就显得臃肿不雅。杜甫这种不同时风的审美标准不是偶然的，在评价书法时他同样使用过"瘦硬"一词，如在《李潮八分小篆歌》中他曾说"书贵瘦硬方通神"。可见"瘦硬"与"神气"是相辅相成的。

"瘦硬通神"的书画评价标准当然具有强烈的个性特色与时代因素，受到了其后唐代另一位诗人白居易的肯定，同时也遭到苏轼的反对。白居易在评价协律郎萧悦画竹时说："人画竹身肥臃肿，萧画茎瘦节节竦。"③ "瘦""竦"成了绘画的一种境界，与杜甫论画观点一脉相承。但是苏轼却说杜甫的这种评价有失偏颇、不够公允，他在《孙莘老求墨妙亭诗》中说："杜陵评书贵瘦硬，此论未公吾不凭。短长肥瘦各有态，玉环飞燕谁敢憎。"④ 从中反映出艺术审美标准的时代性差异。

最后，杜甫虽为诗人，论画却涉及绘画的本体问题，难能可贵。如他在《戏题王宰画山水图歌》中即涉及山水画的观察透视问题。其中说："十日画一水，五日画一石。能事不受相促迫，王宰始肯留真迹。壮哉昆仑方壶图，挂君高堂之素壁。巴陵洞庭日本东，赤岸水与银河通，中有云气随飞龙。舟人渔子入浦溆，山木尽亚洪涛风。尤工远势古莫比，咫尺应须论万里。焉得并州快剪刀，剪取吴淞半江水。"⑤ 此诗除上述对作画态度的肯定外，还强调了山水画中咫尺万里的象征性审美方式，"尤工远势古莫比，咫尺应须论万里"一句，无意中强化了宗炳此前提出的"竖划三

① 山东大学中文系古典文学教研室选注：《杜甫诗选》，北京：人民文学出版社，1980 年版，第 41 页。

② 山东大学中文系古典文学教研室选注：《杜甫诗选》，北京：人民文学出版社，1980 年版，第 242 页。

③ 俞剑华编著：《中国古代画论类编》（下），北京：人民美术出版社，2000 年版，第 1023 页。

④ ［宋］苏轼：《苏轼全集》，上海：上海古籍出版社，2000 年版，第 82 页。

⑤ 山东大学中文系古典文学教研室选注：《杜甫诗选》，北京：人民文学出版社，1980 年版，第 170 页。

寸，当千仞之高，横墨数尺，体百里之迥"山水画多点透视理论，具有相当高的审美认识价值。传为李昭道的《明皇幸蜀图》，就很好地展现了咫尺万里的透视规律（见图3-3）。

图3-3 《明皇幸蜀图》 唐 李昭道（传） 台北故宫博物院藏

可以说，杜甫以诗论画的认识观念，是相当专业的，这与他在诗歌方面上的成就交相辉映。

三、白居易诗论画

白居易（772—846），字乐天，晚号香山居士，原籍太原，后迁居下邽（今陕西渭南）。唐代著名诗人，号为"诗史"。[1]他的《画竹歌并引》同样是一篇经典性论画诗，虽然字句简短，理论容量却很大，涉及绘画中许多重要问题。

白居易诗中所体现的画学观点包括如下几种：其一，重形似。白居易

[1] 参朱东润主编:《中国历代文学作品选》（中编第一册），上海：上海古籍出版社，2000年版，第189页。

在诗中说:"植物之中竹难写,古今虽画无似者。萧郎下笔独逼真,丹青以来惟一人。"[1] 逼真、形似是他首先关注的要点。除题画诗外,白居易还有一篇短文《画记》传世,文中同样强调了绘画中"真"的重要性,他说:"画无常工,以似为工;学无常师,以真为师。故其措一意,状一物,往往运思中与神会,仿佛焉,若驱和役灵于其间者。"[2] 其中"画无常工""学无常师"也成了学界经典。

其二,重意境塑造。一句"不根而生从意生,不笋而成由笔成",不仅道出了主观创造在绘画中的作用,而且道出了中国绘画的审美特征在于"意",意境产生是笔墨作用的结果,与张彦远"本于立意而归乎用笔"有异曲同工之妙。当然,意境中最核心的还是神采气韵,它能给人如临其境、如闻其声的亲切感受,白居易充分认识到了这一点,"举头忽看不似画,低耳静听疑有声"的描绘,正是这一观点的诗性写照。

这里又不仅仅是一个意境美的问题,更关系到中国画审美的另一个重要现象——似与不似的关系问题。对似与不似"度"的把握是中国画家苦苦追求、却始终难以释怀的重要问题,也是中国画到底应该写实还是写意的艺术取向问题。清人陈撰在《玉几山房画外录》中直接论述了似与不似的关系,认为"变则不必似之而后是也",肯定了"不似"在绘画中的价值。稍后的画家石涛在一首题画诗中进一步说:"名山许游未许画,画必似之山必怪。变幻神奇懵懂间,不似似之当下拜。"[3] 说明"酷似"的绘画态度在山水画中不仅不必要,而且不可能,因为艺术本身就是一种象征,"似是而非"、恰到好处才是正途。在另一首题画诗中石涛更明确指出:"天地浑熔一气,再分风雨四时。明暗高低远近,不似之似似之。"[4]"不似之似"的绘画美学思想逐渐确立。说它确立,在于"不似之似"在此前的绘画实践中虽然一直占据着主动,但是作为审美理论并没有明确肯定,只

① 俞剑华编著:《中国古代画论类编》(下),北京:人民美术出版社,2000年版,第1023页。

② 俞剑华编著:《中国古代画论类编》(上),北京:人民美术出版社,2000年版,第25页。

③ 俞剑华编著:《中国古代画论类编》(上),北京:人民美术出版社,2000年版,第163页。

④ [清]汪绎辰辑:《大涤子题画诗跋》,上海:上海人民美术出版社,1987年版,第29页。

有白居易的论画诗里透露了这种观念。"不似之似"的绘画思想直接影响了近代绘画大师齐白石。齐白石对此表述得更为通俗，他说："作画妙在似与不似之间，太似为媚俗，不似为欺世。"[①]他的绘画创作充分实践了这一艺术主张，因此齐白石在教导弟子时强调说："学我者生，似我者死。"将"学"与"似"上升到了绘画存亡、成败的高度。尽管这里的"似"与绘画创作中的"似"尚有差别，但是作为一种艺术态度，其道理是一致的。

唐代诗家众多，论画的诗篇同样丰富多彩。除上述几位之外，还有元稹等诸多诗人论画，他们从不同角度、用不同观点参与绘画批评，各呈面目，从而极大地丰富了唐代的绘画实践与绘画理论，更为宋元以后文人及文人画家以诗论画树立了典范。但是，同时还应当看到：诗人由于长于辞令、乏于笔墨实践，论画评作往往主观、片面，时有似是而非、隔靴搔痒之感，甚至导致专业审美标准的旁落，走入误区。白居易曾说："至若笔精之英华，指趣之律度，予非画之流也，不可得而知之。今所得者，但觉其形真而圆，神和而全，炳然，俨然，如出于图之前而已。"[②]这是客观的事实而非客套。既然"非画之流"，其所论所评就应当细心甄别了，但是，论画能形神兼顾，其境界又非常人可比。

唐代诗人为宋代开辟了以诗论画风气之先河，此后精于此道的文人、诗人层出不穷，如苏轼、黄庭坚等，其中不乏经典之作。这种论画样式拓宽了诗的题材与意境，也扩展了绘画的内涵容量，使得"诗画一律"的观点有了现实依据，为其后诗、书、画的有机融合提供了便利条件。

第四节　张彦远画论思想

唐代是中国画论的高峰，其显著标志即出现了理论家张彦远的画论巨

① 周积寅、史金城编：《近现代中国画大师谈艺录》，长春：吉林美术出版社，1998年版，第111~112页。
② 俞剑华编著：《中国古代画论类编》（上），北京：人民美术出版社，2000年版，第25页。

著《历代名画记》。该书涉猎广泛，理论深邃，既有集大成之益，又有开创之功，为中国古代画论的典范之作。所谓集大成，在于该书引述充盈，保留了以往不少失传的著名画论篇章，如顾恺之的三篇画论文章、窦蒙的《画拾遗录》、李嗣真《画后品》中的个别条目，他还评述了谢赫的《古画品录》，相当于间接引述这一著作，因此被誉为唐代画界最重要的学术文库。同时，该书还对绘画的功能作用、技术方法、师承传授等方面做了详尽系统地阐述。所谓开创性，在于该书提出了诸如"书画同体，用笔同法""意存笔先，画尽意在""运思挥毫，意气成象"等有价值的绘画观点，评述了顾恺之、陆探微、张僧繇、吴道子等名家绘画的用笔方法、风格特点，比较了其优劣，极具参考意义。同时，该书还第一次系统评述、阐释了谢赫提出的"六法论"，明确了"六法"之间的相互关系。因此，认为张彦远《历代名画记》是一部影响巨大、价值颇高的画论著作实不为过，有人誉之为画界之《史记》，其学术分量可见一斑。

张彦远（约815—877，一说813—879），字爱宾，河东（今山西永济）人，一说蒲州猗氏（今山西临猗）人，官至大理寺卿，是我国晚唐时期著名的美术评论家、绘画理论家。其高祖、曾祖、祖父先后担当过宰相、国公、尚书等要职，世代均喜欢鉴藏书法名画，又与爱好艺术的李勉、李约父子世代交好，为其撰写《历代名画记》创造了良好条件。除《历代名画记》外，张彦远还著有《法书要录》《彩笺诗集》等书。

张彦远承继家传，见多识广且勤奋好学，自称："余自弱年，鸠集遗失，鉴玩装理，昼夜精勤，每获一卷遇一幅，必孜孜葺缀，竟日宝玩。可致者，必货弊衣、减粝食。妻子僮仆，切切嗤笑。或曰：终日为无益之事，竟何补哉！既而叹曰：若复不为无益之事，则安能悦有涯之生？是以爱好愈笃，近于成癖……"[1] 正是如此执着与痴迷，他才有条件著成《历代名画记》一书，该书被当代美学家宗白华誉为中国绘画史上"亘古不朽的著作"。

① [唐] 张彦远：《历代名画记》，于安澜编：《画史丛书》，上海：上海人民美术出版社，1963年版，第28页。

《历代名画记》是一部中国绘画史专著，成书于 874 年，时已为晚唐。全书共分十卷，结构宏大，内容精详。前三卷共十五篇，主要讨论画理、画法、画史方面的内容，另有记述古代"能画人名""跋尾押署""公私印记""两京州寺观画壁""秘画珍图"等文章，其主要画论观点多集中在前三卷里。第四卷至第十卷为历代画家评传，评述了自黄帝至唐代会昌年间画家共计 373 人。这一部分属于中国绘画史论性质，不仅记录了 3500 多年间画家的生平资料、艺术成就、风格和作品，而且引述和评论了唐代以前主要画论家包括顾恺之、谢赫、姚最、窦蒙、张怀瓘、孙畅之、李嗣真、裴孝源、朱景玄等人的画论文章或著作，具有极其珍贵的史料价值。

一、论绘画功能

在《历代名画记》中，张彦远对绘画艺术的许多重大问题都做了精辟论述，提出了自己的独到见解。最主要的是，他详尽阐明了绘画的社会功能问题，强调其社会教化意义。

绘画的社会功用一直为人们所熟知、所重视，而且一开始便定位在实用功能方面。《左传》提出绘画可以"使民知神奸"的观点；王延寿认为绘画能够"恶以诫世，善以示后"；曹植说图画是用于"存乎鉴诫"的；谢赫认为"图绘者，莫不明劝诫，著升沉"；朱景玄认为绘画可以"标功臣之烈""彰贞节之名"等。人们对绘画的社会教育功用越来越重视，论述越来越明确。可见，这一明劝诫、抑恶扬善的思想是一脉相承的。到了张彦远这里，更加宣扬绘画的社会教化作用，意味着绘画艺术社会地位的进一步提高。他说："夫画者：成教化，助人伦，穷神变，测幽微，与六籍同功，四时并运，发于天然，非由述作。"① 在张彦远看来，绘画的教化作用有助于人的发展和伦理道德的弘扬，与《诗》《书》《易》《春秋》《礼》《乐》这些儒家学说的经典著作功用相仿。将绘画与治国安邦、教化人才

① ［唐］张彦远：《历代名画记》，于安澜编：《画史丛书》，上海：上海人民美术出版社，1963 年版，第 1 页。

的"六经"相提并论，虽有夸大之嫌，却足见他对绘画的重视程度。

张彦远进一步说："图画者，有国之鸿宝，理乱之纪纲。"[1]意思是说绘画是治国的法宝，是治理乱世的根本，具有明显的社会政治价值。这种"工具论"在提高绘画文化地位的同时，却陷入了政治说教、政治图解的深渊，对后世乃至当下的绘画认识都有影响。历代都有置绘画艺术审美价值于不顾，刻意追求其社会教化功效的现象，如宋代《宣和画谱》中有云："是则画之作也，善足以观时，恶足以戒其后，岂徒为是五色之章，以取玩于世也哉！"[2]

张彦远又借助唐玄宗的话说："朕以视朝之余，得以寓目，因知丹青之妙，有合造化之功。欲观象以省躬，岂好奇而玩物。"[3]在认同绘画功利目的的同时，似乎又排除了其娱乐身心、增长知识的作用，虽然有美化艺术的一面，但毕竟走到了另一个极端。明代董其昌认为：绘画之事，足以启人高志，发人之浩气。"若说黼黻皇猷，弥征治具，著于图史，以存鉴戒"，其中的功利思想更为突出，绘画艺术具有了明显的排他性。如此等等，都带有浓烈的封建意识，其目的不外乎维护封建礼教、封建秩序，逢迎上层统治者。

难能可贵的是，张彦远在认识到绘画社会教育功用的同时，并没有像后来人那样排斥绘画的娱乐性。在论及山水画时，他说："图画者，所以鉴戒贤愚，怡悦情性。若非穷玄妙于意表，安能合神变乎天机。宗炳、王微，皆拟迹巢、由，放情林壑，与琴酒而俱适，纵烟霞而独往。各有画序，意远迹高，不知画者，难可与论。"[4]他一方面肯定了绘画的政治价值，一方面认为图画还具有"怡悦情性"作用，而且二者是并列的，不能偏废。肯定宗炳、王微，即是在肯定他们的"畅神论"主张，客观地说，这种一分为二的总结与阐述是比较全面的、充分的。

① [唐]张彦远：《历代名画记》，于安澜编：《画史丛书》，上海：上海人民美术出版社，1963年版，第2页。
② 俞剑华注译：《宣和画谱》，南京：江苏美术出版社，2007年版，第1页。
③ [唐]张彦远：《历代名画记》，于安澜编：《画史丛书》，上海：上海人民美术出版社，1963年版，第7页。
④ [唐]张彦远：《历代名画记》，于安澜编：《画史丛书》，上海：上海人民美术出版社，1963年版，第81页。

二、解读六法

张彦远对谢赫"六法论"的阐述解读，充分展示了他作为绘画理论家的深度与高度。谢赫是"六法论"的提出者，但对"六法"并未作具体的、进一步解释，以致造成不少歧义。张彦远是"六法论"最早、最有影响的解释者，从而明确了这一绘画理论的基本内涵，强化了以气韵为核心的中国绘画审美趋向。

张彦远对谢赫的"六法论"持肯定态度。他正是用"六法"的标准来评价画家、论说作品的。他首先以自己的认识解读了气韵与形神的关系问题。张彦远欣赏古人"以形似之外求其画"的观点，并称之为"遗其形似，而尚骨气"。同时认为，画家要达到形似比较容易，要做到"气韵生动"则很困难。他在《历代名画记》卷一中说："今之画，纵得形似而气韵不生，以气韵求其画，则形似在其间矣。"[1]张彦远依照谢赫的基本主张，将气韵视为绘画的核心、统领形似的纲领，认为只有做到神似与"气韵生动"，才能有形的准确。后人趋同此论者比比皆是，如宋代为黄休复《益州名画录》作序的李畋便批评说："大凡观画而神会者鲜矣，不过视其形似。"[2]元代汤垕即主张"气韵为先，形似为末"，认为："俗人论画，不知笔法气韵之神妙，但先指形似者。形似者俗子之见也。"[3]但是，后人亦有批评张彦远是评画而不懂画者，如邹一桂在《小山画谱》中便说："以气韵为第一者，乃赏鉴家言，非作家法也。"[4]又当别论。

张彦远第一次明确阐述了形似与用笔的关系，认为用笔是形似等一切造型的根本。这一问题直接关系到绘画中形、笔、意这一重大美学命题，其价值在于突出强调了用笔，是真正的行家言论。张彦远说："夫象物必在于形似，形似须全其骨气，骨气形似，皆本于立意，而归乎用笔，故工

①［唐］张彦远：《历代名画记》，于安澜编：《画史丛书》，上海：上海人民美术出版社，1963年版，第15页。

②［宋］黄休复：《益州名画录》，北京：人民美术出版社，1964年版，第1页。

③［元］汤垕：《画论》，于安澜编：《画论丛刊》（上），北京：人民美术出版社，1989年版，第61页。

④［清］邹一桂：《小山画谱》，于安澜编：《画论丛刊》（下），北京：人民美术出版社，1989年版，第792页。

画者多善书。"① 在进一步论证形神关系之后，张彦远将形神矛盾归结为立意用笔，颇有见地。用笔是造型艺术的基础，是形似的物质依据，用笔不准或笔不达意，则既无形似可言，更谈不上气韵生动。唐代的《宫乐图》可谓是形神兼备的代表作（见图 3-4）。

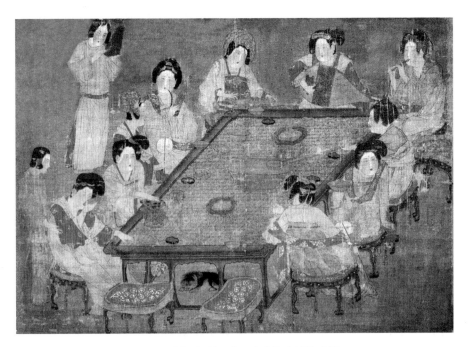

图 3-4 《宫乐图》 唐　台北故宫博物院藏

张彦远第一次确立了用笔在绘画表现中的基础作用，认为用笔是赋色造形的前提："至于神鬼人物，有生动之可状，须神韵而后全。若气韵不周，空陈形似，笔力未遒，空善赋彩，谓非妙也。"说明用笔是高于"应物象形""随类赋彩"等绘画因素之上的关键，将用笔与气韵并置，强化了用笔的价值和作用，从而肯定了谢赫将"骨法用笔"排在"六法"第二法、仅次于"气韵生动"，是恰如其分的。

结合用笔与形似，张彦远论述了用笔与立意的关系，说明他强调用笔的最终指向是表达情意。论及用笔必然涉及与绘画关系密切的书法问题。

① ［唐］张彦远：《历代名画记》，于安澜编：《画史丛书》，上海：上海人民美术出版社，1963 年版，第 15 页。

119

上述"本于立意，而归乎用笔"一语就明显地带有书法家的认识，是"书画同体""用笔同法"的一种表现，"用意"成了书画家共同关心的问题。如卫铄在《笔阵图》中说："意后笔前者败，意前笔后者胜。"说明"用意"是用笔成败的关键，而且"意在笔先"才是唯一正确的途径。张彦远的"本于立意，而归乎用笔"似乎比卫铄的论述更辩证一些。这里的"立意"是指落笔之前所形成的初步意象，即中国美学中的"意象思维"，它既关系到物体的形貌，又体现了物体的神、理、性，是主客体的结合，是画家对外界事物特殊的能动反映，是中国画"意境美"塑造的基本前提。

同时，张彦远还阐明了用笔与绘画风格之间的关系，强调了笔法的基础价值。张彦远认为，笔法不同，风格自然相异。他举例说，"顾恺之之迹紧劲联绵，循环超忽，调格逸易，风趋电疾"；而陆探微用笔则"精利润媚，新奇妙绝"；张僧繇用笔"点曳斫拂""钩戟利剑森森然"；吴道子用笔"虬须云鬓，数尺飞动，毛根出肉，力健有余"。① 通过对顾、陆、张、吴用笔特点的分析，张彦远指出他们的绘画风格与用笔关系直接相连。如上文所提及的："顾、陆之神，不可见其盼际，所谓笔迹周密也。张、吴之妙，笔才一二，像已应焉，离披点画，时见缺落，此虽笔不周而意周也。"② 这里实际上是将他们的用笔及风格概括为绘画中的疏、密二体。尤其是张僧繇、吴道子的线条造型，线条本身就已经具有形式美因素，为"笔不周意周"的写意风格创造了条件。这种对含蓄美、蕴藉美的追求，截然不同于"历历具足"的繁琐写实，使中国绘画走向笔简意永、画外有情的独特之路，同时还给欣赏者留下了更加广阔的想象空间。此种艺术追求看似简约，实则精炼，具有独特的民族文化审美心理特征，是含蓄的美，内在的美，放射的美，动态的美。后人对用笔愈发关注，五代荆浩，宋代郭熙，明代唐寅，清代笪重光、邹一桂、唐岱、沈宗骞等均有详细论述。随着绘画的发展，表现技法不断完善，用笔的重要性越来越突出。及

① [唐]张彦远:《历代名画记》，于安澜编:《画史丛书》，上海:上海人民美术出版社，1963 年版，第 21~22 页。

② [唐]张彦远:《历代名画记》，于安澜编:《画史丛书》，上海:上海人民美术出版社，1963 年版，第 23 页。

至明清，它几乎占据了绘画的核心地位，绘画理论多以论述、研究笔法技巧为主，如清代王翚在《与南田评〈画筌〉》中曾说："画家六法，以气韵生动为要。人人能言之，人人不能得之。全在用笔用墨时夺取造化生气。"①

张彦远不仅着力于"立意"，还强调"意"在绘画创作过程当中的主导作用，提出了"意存笔先，画尽意在"的审美命题。如上文所引："顾恺之之迹紧劲联绵，循环超忽，调格逸易，风趋电疾，意存笔先，画尽意在，所以全神气也。"②"意存笔先"是"本于立意"的必然要求，"画尽意在"则说明了用笔与用意之间孰先孰后、孰主孰次的问题，直指绘画的目的。作为艺术的绘画"传情达意"是其根本，用笔、形象只是载体，中国画审美主要是"审意"，而非单纯的审笔、审墨，笔墨只有与意象结合才具有更高的价值。因此作画之前首先要"得意"，要无意于画，抛开其他功利性意图，不使画家心为形役；反之，意在于画则失于画，这种得失认识明显受到了庄子哲学美学思想的影响。同时，为了上述目的，画家在"得意"之后还要"立意"，意立则"用笔"，"用笔"的目的主要还是表情达意，"意"寓于笔又不拘于笔，因此笔有尽而意无穷，笔可断而意不能断，笔不周而意不能不周。"画尽意在"与"笔不周意周"之间有着如此密切的、必然的联系。

"画尽意在"有两种表现，一是笔备而意在，一是笔不备意亦在。前者可解读为笔周而意周，后者可解读为笔不周而意周。两者相较，各有优势，但是张彦远对"笔不周意周"显然更加偏爱。他在评价顾恺之、陆探微、张僧繇、吴道子时说："顾、陆之神，不可见其盼际，所谓笔迹周密也。张、吴之妙，笔才一二，像已应焉，离披点画，时见缺落，此虽笔不周而意周也。若知画有疏密二体，方可议乎画。"③看似没有特别对哪一种

① 李来源、林木编：《中国古代画论发展史实》，上海：上海人民美术出版社，1997年版，第285页。

② ［唐］张彦远：《历代名画记》，于安澜编：《画史丛书》，上海：上海人民美术出版社，1963年版，第21~22页。

③ ［唐］张彦远：《历代名画记》，于安澜编：《画史丛书》，上海：上海人民美术出版社，1963年版，第23页。

风格作出抑扬，但从后文得知，张彦远对当时绘画发展中出现的新倾向予以了热情赞许，而且还结合重"意"理论，把得意、立意与崇尚自然、简淡的审美趣味联系起来，突出了绘画中意决定笔、意先于笔、意大于笔、意高于笔的审美观念。这种思想认识，对写意绘画的进一步发展，对唐末对逸品画风的特殊崇尚，对宋元以后文人画的创作发展，都有着推波助澜之效。

三、论书画关系

由于绘画与书法在工具材料，尤其是方式方法方面的相同相似之处，张彦远在强调用笔立意造型的同时，必然关注二者的关系。他在书中充分论证了书与画的密切联系，并且首次提出"书画同体""用笔同法"的重要观点。

在"叙画之源流"一节中，张彦远认为，在源头上"书画同体而未分"，此即至今仍存有争议的"书画同源"说。在张彦远看来，书画同源，但之后又各有侧重，"无以传其意，故有书；无以见其形，故有画。"[①]这是论述书法、绘画两类艺术在源头上相异的经典认识，它说明：书法与绘画的发展在唐之前即是并行的，已经形成不同的艺术样式，具有各自的审美功用、审美特征和审美方法，二者源相同，流相异；有过交叉，更有分野。接着，张彦远借用颜延之的观点对书画做了进一步区别："颜光禄云：'图载之意有三：一曰图理，卦象是也；二曰图识，字学是也；三曰图形，绘画是也。'"[②]即是说颜延之（字光禄）早就区分了作为艺术的书法、绘画与作为实用的卦象之异同，并且认为书法与绘画在表现对象上即已分道扬镳：书法是文字的，绘画是图像的。于是张彦远在《论名价品第》一章中又将书法与绘画的创作过程、特征、价值做了比较，他借唐人张怀瓘的话说："书画道殊，不可浑诘。书即约字以言价，画则无涯以定名，况汉、魏、三国，名踪已绝于代，今人贵耳贱目，罕能详鉴，若传授不昧，其物

① ［唐］张彦远：《历代名画记》，于安澜编：《画史丛书》，上海：上海人民美术出版社，1963 年版，第 1 页。
② ［唐］张彦远：《历代名画记》，于安澜编：《画史丛书》，上海：上海人民美术出版社，1963 年版，第 1 页。

犹存，则为有国有家之重宝。晋之顾，宋之陆，梁之张，首尾完全，为希代之珍，皆不可论价。如其偶获方寸，便可械持。比之书价，则顾、陆可同钟、张，僧繇可同逸少。书则逡巡可成，画非岁月可就。所以书多于画，自古而然。"① 从唐代张旭的《古诗四帖》中，确实能感受到书法艺术审美的独立性（见图3-5）。

图3-5 《古诗四帖》（局部） 唐 张旭（传） 辽宁省博物馆藏

明确区分书法与绘画，并不等于否定二者的内在联系。在"论顾陆张吴用笔"中，张彦远将书法与绘画融为一体，认为陆探微的一笔画直接发微于王子敬的一笔书。他说："昔张芝学崔瑗、杜度草书之法，因而变之，以成今草之体势，一笔而成，气脉通连，隔行不断，唯王子敬明其深旨，故行首之字，往往继其前行，世上谓一笔书。其后陆探微亦作一笔画，连绵不断。故知书画用笔同法。"② 通过分析陆探微的用笔特色、联系张僧繇与卫铄《笔阵图》的关系，更进一步证实"书画用笔同矣"。

书与画"用笔同法"的观点在张彦远画论中时时唱响，为后世"直以书法演画法"的实践打下了理论基础。宋元之后的绘画中书法的成分更重，有时画面以书法为主，诗、书、画的结合成为时尚。此后的中国"文人画"渐趋成熟与壮大，这一现象与张彦远的书画用笔理论不无关系。苏轼在《次韵水官诗并引》中说："高人岂学画，用笔乃其天。譬如善游人，

① ［唐］张彦远：《历代名画记》，于安澜编：《画史丛书》，上海：上海人民美术出版社，1963年版，第25页。
② ［唐］张彦远：《历代名画记》，于安澜编：《画史丛书》，上海：上海人民美术出版社，1963年版，第22页。

——能操船。"①"用笔乃其天"一语，把用笔提升到了绘画各元素中最重要的一环。元代赵孟頫更是曲尽其意，说"石如飞白木如籀，写竹还应八法通"②，并以一幅《秀石疏林图》来实践、印证"书画同源"理论，成为其绘画创作的一大特色。之后画家以书入画、书画互通的现象十分普遍，徐渭、石涛、"扬州八怪"等是其中的突出代表，他们的作品有时画意简淡而书作过半，难以区别到底是书法还是绘画。③

"书画同源"论与"用笔同法"论虽然在打造传统中国"文人画"方面功不可没，但当毛笔为现代书写工具所取代、书法的整体水平下降之后，便开始制约传统绘画的发展。有人认为当代中国画的停滞乃至倒退的重要原因之一，即是由于当代书法水平的停滞与倒退。这是一种颇为独特的认识，其可取之处在于，它认同了书法与绘画不可分割的亲缘关系，更是对传统"书画同体""用笔同法"思想的反思。

张彦远的《历代名画记》论述内容浩繁，涉猎广泛，绘画的师资传授与南北时代、山水画的演变、鉴识收藏、购求阅玩、跋尾押署、公私印记、装背裱轴等，无所不包。总而言之，《历代名画记》是中国画论史上不可多得的优秀著作，张彦远在其中提出并论述了许多绘画艺术中十分精到、十分重要的观点思想，对前代艺术和美学思想不但作了总结，而且在某些方面还有所丰富和发展，是一部极富价值的空前巨著，甚至被誉为"画界之《史记》"，张彦远自然成为卓有贡献的画论大家。

① ［宋］苏轼：《苏轼全集》，上海：上海古籍出版社，2000年版，第19页。
② 俞剑华编著：《中国古代画论类编》（下），北京：人民美术出版社，2000年版，第1069页。
③ "书画同源"有两层含义：首先，也是最主要的是笔法方面，指书画用笔方面的相似或相通；其次，是绘画画面对书法的直接借用，即书法题款，使书法成为画面章法布局的一部分。这亦如"诗画一律"之说，一方面指诗与画在内在意境方面的一致性、互通性，一方面指画面题诗，使诗歌直接成为画面的一个组成部分。

第四章 五代北宋山水画论

五代至北宋是中国文化的上升期，乃至盛期。五代社会动荡主要集中在中原及其周边区域，而如南唐、西蜀等偏远地区政局相对稳定，更有利于文化发展。如南唐，历三代而后没，为当地文学艺术的发展提供了良好环境。中原动荡，大批艺术家出走避乱，或隐于深山老林，或去往偏远地区，从而带动了所往地域的艺术发展。同时，一些独立政权的统治者对文艺有特殊偏好，是促进艺术发展的又一重要因素。如孟蜀还设立了历史上第一个宫廷画院，为北宋画院的建立与繁荣提供了有益借鉴。

五代绘画基于唐代丰富的传统，成就卓著，风格多样，花鸟、山水、人物均有所建树。著名画家有周文矩、顾闳中，更有后人并称的"山水四大家"荆（浩）、关（仝）、董（源）、巨（然）。荆浩的山水画首创全景式大幅制，是北宋大山大水全景绘画样式兴盛一时的张本，并由此涌现出一批著名山水画家，如李成、范宽、郭熙、李唐等。这些专业画家有着丰富的实践创作经验，并有理论概括、总结的自觉，以此为基础的山水画理论在五代以至北宋蔚为可观，其中以荆浩《笔法记》最为突出，它概括了山水画的许多创作方法，诸如"六要""四势""二病"等，还提出了绘画上的许多审美特质，如"气质俱佳""搜妙创真""有笔有墨"；紧随其后的是

北宋郭熙的《林泉高致集》，对山水画创作中的观察方法进行了系统的分析提炼，成为不可多得的山水画理论经典，其中的"三远法"既是一种创作方法又是一种审美标准。

山水画自汉魏萌生以来，不少画家孜孜以求，不仅在实践中加以推进，而且在理论上进行概括总结。东晋顾恺之的《画云台山记》是一篇山水画创作构思笔记，虽然没有更多的理论性，却开启了山水理论思考的模式。南朝宗炳的《画山水序》则是一篇开创性的山水画论文章，其中提出了不少经典观点。然而山水画的成熟却有一个过程，南北朝时期的理论先行多少有些让人费解，因为直至隋代，从现存的作品看，当时的山水画还处于"人大于山，水不容泛"的稚拙阶段。这一状况到唐代中期的李思训与吴道子那里才得以改观。随之，山水画理论又重新活跃，传为南朝萧梁时期的《山水松石格》，实际上是托名梁元帝萧绎的一篇山水画口诀，从文风上看，可能出于宋代。前文所述唐代王维的《山水诀》《山水论》两个短篇，托名的成分居多。但它说明一个问题：在唐代，山水画已经呈现独立成科的趋势，并且在理论上有所支撑。这种现象在五代发展得更为充分，荆浩的《笔法记》可称为山水画理论的奠基之作，是山水画理论与实践相得益彰的力证。

第一节　荆浩山水画论

山水画发展到明代才被认为是诸画之首，但在它刚刚起步的时期，存在人物画、山水画、花鸟画齐头并进现象，甚至鞍马画都比山水画更风光一些。唐代真正的专职山水画家很少，他们往往人物、山水、花鸟兼善，如李思训、李昭道、吴道子等。而真正将山水画作为专门描绘对象者，非唐末五代时期的荆浩莫属；深入研究山水画并加以理论总结的，同样非荆浩莫属。

荆浩（约855—?），字浩然，河南沁水（今河南济源）人，一作河内

（今河南沁阳）人，生于唐末，卒于五代后梁初年，[①] 曾说"水墨晕章，兴吾唐代"，即自称唐代人。唐末五代社会大动荡，为躲避战乱，荆浩一直隐居在太行山之洪谷，自号洪谷子，以山水画与山水画理论名重后世。关于荆浩的记载在宋代共有三处：一是成书于北宋仁宗时代的《五代名画补遗》，作者刘道醇说："荆浩，字浩然，河南沁水人，业儒，博通经史，善属文。"[②] 二是成书于北宋真宗时期的《图画见闻志》，其中称："荆浩，河内人。博雅好古，善画山水。自撰《山水诀》一卷，为友人表进，秘在省阁。"[③] 该书的作者郭若虚，精于绘画、画史，见闻多广，与荆浩所处时代相距较近，其说法相对可靠。三是北宋中后期官撰的《宣和画谱》一书，除将荆浩列为唐人外，其他记载与上述二书基本相似。

也许是常年隐居的缘故，荆浩的具体生平事迹，史料记录较少，而从有限的文献中可知，荆浩修养深厚，诗画并称。据刘道醇《五代名画补遗》记载：当时邺都青莲寺的沙门大愚曾以诗向荆浩乞画，云："六幅故牢建，知君恣笔踪。不求千涧水，止要两株松。树下留盘石，天边纵远峰。近岩幽湿处，惟藉墨烟浓。"[④] 显然这是一个知书懂画的僧人，对荆浩很了解，知道荆浩喜好水墨，笔墨纵逸，而松石最佳，所以特地提出创作要求。荆浩后来果真画了幅山水赠给大愚，同时还回作了一首诗："恣意纵横扫，峰峦次第成。笔尖寒树瘦，墨淡野云轻。岩石喷泉窄，山根到水平。禅房时一展，兼称苦空情。"[⑤] 从中可知，荆浩满足了大愚对绘画的所有要求，画面山水泉石、峰峦云树一应俱全，还根据大愚的身份加上禅房

① 荆浩生卒年说法不一，主要生活在唐末及五代初。据马鸿增在《北方山水画派》一书中推测，荆浩当生于公元850~856年前后，卒于后唐（923—936）；谢巍《中国画学著作考录》称荆浩生于唐广明至中和年间（880—885），卒于后晋高祖天福年间（936—941）；袁有根则判定荆浩生卒于公元833—917年，悬殊颇大。

② ［宋］刘道醇：《五代名画补遗》，于安澜编：《画品丛书》，上海：上海人民美术出版社，1982年版，第100页。

③ ［宋］郭若虚：《图画见闻志》，于安澜编：《画史丛书》，上海：上海人民美术出版社，1963年版，第19页。

④ ［宋］刘道醇：《五代名画补遗》，于安澜编：《画品丛书》，上海：上海人民美术出版社，1982年版，第100页。

⑤ ［宋］刘道醇：《五代名画补遗》，于安澜编：《画品丛书》，上海：上海人民美术出版社，1982年版，第100页。

花木，可谓景壮意深。

　　荆浩隐居深山数十年，专心研习山水画，创作与理论并盛，是我国山水画科逐渐成熟的关键人物。在绘画创作上，他取法吴道子、项容之所长，笔墨并重，进而形成独特风格。由于对北方雄伟自然山川有较深的认识和感受，荆浩笔下的山水大多是崇山峻岭，层峦叠嶂，气势宏伟壮观。荆浩在唐代发展起来的水墨山水基础上重新创造和突破，成为站在山水画巅峰的画家，《匡庐图》传为他的代表作品，另有《秋山瑞霭图》《崆峒访道图》等（见图4-1）。宋代周密在《云烟过眼录》中称："荆浩画《渔乐图》二，各书《渔父》辞数百字，类柳体。"又说："荆浩山水一轴，所

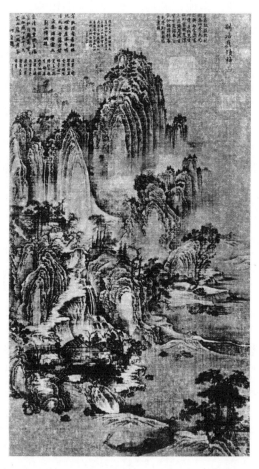

图4-1　《匡庐图》　五代　荆浩　台北故宫博物院藏

画屋檐皆仰起，而树石极粗，与尤氏者一类，然不知果为荆画否也。"①明代孙承泽（1592—1676）曾评荆浩山水画为："其山与树，皆以秃笔细写，形如古篆隶，苍古之甚。"可知荆浩作画用笔着力，用墨求趣，笔墨兼备，在当时可谓高屋建瓴。②

现存《匡庐图》为绢本，水墨而成，藏台北故宫博物院，在宋代就被认定为荆浩真迹，图上至今仍有宋人题写的"荆浩真迹神品"六字。这幅山水画是"全景山水"的成熟之作，也就是宋人口中的"大山大水"。整幅作品视野广阔，景分近、中、远三段，远山近水，曲折相属。山景自平地而至山巅，有宾有主，有曲有直，有开有合，有分有聚，层层叠叠，丰富多姿。云树、流泉、屋舍、人物点缀其间，相得益彰。最为可贵的是，恰如荆浩所持理论，该幅山水画以水墨为主，笔墨并重，一改此前山水画青绿面貌，并将唐代吴道子所尝试的墨迹山水丰富化，从而使水墨山水走向成熟。所谓"水墨晕章，兴吾唐代"，荆浩本人就是水墨山水画的推波助澜者。可以说荆浩的山水画前无古人，开创了北方山水画派，标志着中国山水画的真正成熟。

荆浩对中国山水画的影响不仅在于他的绘画创作，还在于他成熟的山水画理论。现在可以确定的荆浩绘画理论著作是《笔法记》，另有《山水节要》等。《笔法记》（又名《山水诀》《山水受笔法》《画山水录》），于安澜在《画论丛刊》中将之附在荆浩《画山水赋》后。该文可能有散佚，或曾经宋人傅益。《四库全书》评《笔法记》云："文皆拙涩，忽参鄙语，似艺术家稍知字义而不知文格者，依托为之，非其本书。"③以之定其为伪作，多显武断。对此书真伪及理论成就，谢巍《中国画学著作考录》一书概括得比较全面，可资参考。④作为山水画理论著作，《笔法记》比以往的山水画理论内容更加深入、细致、系统。它假托"笔法神授"，称其山水笔法

① [宋]周密：《云烟过眼录》，黄宾虹、邓实编：《美术丛书》（第一册），南京：江苏古籍出版社，1997年版，第730页。
② 详见贾涛：《荆浩及其艺术研究》，郑州：河南大学出版社，2015年版。
③ 《四库全书》文津阁本，第812册，第421卷。
④ 谢巍：《中国画学著作考录》，上海：上海书画出版社，1998年版，第92~95页。

为石鼓岩间一老叟所传，实际上则是作者毕生绘画实践之总结。

一、搜妙创真

荆浩的山水画理论贡献包括多个方面。他首先强调绘画"图真"的重要性。荆浩认为，绘画要反映现实，画面只有实现了"图真"，才能进一步达到"气质俱盛"，即自然真实与艺术真实的高度结合。高明的画家不能仅仅以"得其形，遗其气"的"似"作为追求目标，而应该"搜妙创真"，做到形神兼备，气质俱盛。这与此前姚最在《续画品》里的观点有一脉相承之处，又更加明确深入。姚最在评论画家萧贲时说："右雅性精密，后来难尚。含毫命素，动必依真。"[1]首次提出绘画要求"真"。随后在评论画家毛惠远之子毛棱时说："便捷有余，真巧不足。"说明没有对"真"的理解和提炼，绘画成就就会打折扣。这里，"真"是一个既来自现实又得自于精神的特殊审美概念，是超越了现实真实的真实，即艺术的真实。荆浩在《笔法记》中说："曰画者华也，但贵似得真，岂此挠矣。"即认为绘画的精髓是在"似"的基础上达到艺术之真实。绘画应重"真"而不浮华，重创造而不虚渺。他说："画者画也，度物象而取其真。物之华，取其华；物之实，取其实，不可执华为实。"[2]其中"度物象而取其真"的意思是在充分忖度客观物象基础上进行加工提炼，择取其最具代表性的部分。其精神实质与姚最一脉相承，说明"真"既是一种艺术追求，又是一种审美认识，是张璪所说"外师造化，中得心源"的直接结果，由此成为中国绘画史上传颂久远的重要审美命题。

荆浩阐述了真与似的关系，借以强调"创真"的重要性。荆浩说："似者得其形遗其气，真者气质俱盛。"显然，"似"仅仅是外在的、形体的，缺乏生动之气韵，是基本要求也是浅层次效果；而"真"却是形与神的高度结合，是气与质的完美展现，它不是一个简单的"形似"可以解决的。

①［南朝·陈］姚最：《续画品》，于安澜编：《画品丛书》，上海：上海人民美术出版社，1982 年版，第 20 页。
②［五代］荆浩：《笔法记》，于安澜编：《画论丛刊》（上），北京：人民美术出版社，1960 年版，第 7 页。

要达到"创真"这一艺术境界，荆浩还给出了实施途径，即在形似基础上净化心灵，去除杂欲。过于急功近利只会损害绘画之"真"，因此他认为，"嗜欲者生之贼也。名贤纵乐琴书图画，代去杂欲。"① "代去杂欲"是一种创作态度，又是一种艺术理想，它将绘画明确引向了自娱与娱人的纯粹精神境界，与宗炳提出的"澄怀味象"理论有相通之处。

在荆浩的山水画理论中，"创真""图真"显然是绘画的终极目标，它包含着一幅山水画中形、气、华、实、象等诸多因素。他认为画家要弄清"华"与"实"的主次关系，不能错乱。荆浩说："凡气传于华，遗于象，象之死也。"华就是华美，与之相对应的是"实"，华是由"实"而生发的艺术效果，这对绘画来说是必不可少的。但是"实"才是艺术的真身，是物之神、物之气、物之韵、物之源，因此他说，绘画"不可执华为实"，二者不可互相取代。

二、六要与笔墨

荆浩认为，达到"创真"的方式有六种，此即"六要"。"六要"是荆浩为山水画艺术制定的六条专门标准，在一定意义上，这不仅是对谢赫人物画"六法"的继承与发展，更是荆浩在山水画创作实践基础上，将人物与山水两个画种理论间的互相转换，是荆浩创造性的理论总结。它既继承了传统人物画理论，又开辟了一种山水画理论新认识。

荆浩在《笔法记》中说："夫画有六要：一曰气，二曰韵，三曰思，四曰景，五曰笔，六曰墨。"② 在这里，有别于谢赫"六法"中的"气韵生动"，荆浩将"气"与"韵"分为二法，认为"气者心随笔运，取象不惑"。即是说"气"来自客观，而在形象中又看不见、摸不着；它随笔而生，寓于象中，是画面的活力所在。如前所引，荆浩认为"凡气传于华，遗于象，象之死也"，说明"气"为六要之首，是由绘画的艺术性传递出来的，但是如果所绘物象不能很好地传达"气"，形象则会僵死无味，是

① ［五代］荆浩:《笔法记》，于安澜编:《画论丛刊》（上），北京：人民美术出版社，1960 年版，第 8 页。
② ［五代］荆浩:《笔法记》，于安澜编:《画论丛刊》（上），北京：人民美术出版社，1960 年版，第 7 页。

为"象之死"也。

"韵者隐迹立形，备仪不俗。""韵"与"气"在谢赫"六法"中合为"气韵"，荆浩则分而论之，认为其含义不过是将二者于山水画中的作用具体化、方法化。如果"气"以立形质的话，是物之实，则"韵"可传神姿，是物之华。如果说"气"是气骨，是绘画用笔之特质，那么"韵"就是韵姿，是绘画用墨之效果。实际上，"气"与"韵"二要就是画家运用笔墨所展现出来的山水画的形象美与精神美。

关于"思"，荆浩认为："思者删拨大要，凝想物形。"字面上看"思"有思索、思考、选择之意，可以决定画面的取舍去留，最后固定为一个完整的物象。这就是绘画创作中的位置经营、形象构思。画面构思经营是创作的基础形式，在人物画为主的阶段体现为布局关系，而在山水画中可能要考虑对物象的取舍所带来的效果。为什么荆浩用"思"来取代"经营位置"？也许因为与人物画相比，在山水画里形象所承载的思想性与精神性更加隐蔽，更需要"去粗取精""去伪存真"，即"删拨大要"，以达到既雕亦凿、返璞归真的效果。①

"景者，制度时因，搜妙创真。"这与荆浩追求艺术真实、主张"形神俱盛"的思想有密切关联。"制度时因"，即要求对自然景物的描绘应根据季节时间和环境条件变化来确定，不拘泥于形式规范；"搜妙创真"的目的正说明，艺术创作中选材取景要以妙为准，并非象形死摹，而是在"妙造"的基础上创制艺术真境，达到形神兼备。这既是绘画创作自身的要求，又与上述"创真"精神、气韵要素相互呼应。

关于"笔"，荆浩说："笔者虽依法则，运转变通，不质不形，如飞如动。"②这里的笔即用笔，也是谢赫"骨法用笔"的变通。从方法论角度看，山水画用笔在于灵活多变，不是人物画中一个"骨法"可以概括的，因此与"骨法用笔"相比，一个"笔"字反而有更多的技术内涵。荆浩认为绘

① 谢巍称荆浩的六要中的"思"是对谢赫六法中"经营位置"的炼言。见谢巍：《中国画学著作考录》，上海：上海书画出版社，1998年版，第95页。

②〔五代〕荆浩：《笔法记》，于安澜编：《画论丛刊》（上），北京：人民美术出版社，1960年版，第8页。

画用笔要遵循造型要求，并灵活运用，"不质不形"即不要受到形质的局限，应在静态画面上产生如飞如动的效果。

"六要"中的"墨"是荆浩的创建，谢赫的"六法"中没有墨的位置，也许是时代发展使然。[①]荆浩认为："墨者高低晕淡，品物浅深，文彩自然，似非因笔。"[②]意思是说墨的浓淡干湿，可以渲染出景物的高低起伏、前后深浅，是造型与构图的主要手段，并可达到自然生动、无雕琢痕迹的境界，它与用笔相关却不由用笔所直接决定。与谢赫人物画创作中的"随类赋彩"相比，荆浩的"墨"法理论更具有时代性、针对性，是创造性改进。用墨色表现物体色彩的深浅变化，实际上是以水墨取代了色彩，这正是水墨山水画在唐末五代兴起的理论依据。可以说，墨法的提出是对中国画色彩理论的丰富，因而荆浩说："夫随类赋彩，自古有能；如水晕墨章，兴我唐代。"[③]之后不久，论墨理论开始丰富，郭熙在其《林泉高致集》中对用墨方法做了进一步概括，将墨分为"淡墨""焦墨""宿墨""退墨""埃墨""青黛杂墨"数种。

在荆浩以往的绘画理论中，用笔一直备受重视，这也是中国绘画线性特色的一个缩影。在中国画早期创作中，多以墨笔勾写轮廓，以色彩绘制形象，水墨始终没有太多用场。从唐代王维、张璪、王墨、张志和等开始，才开始有了关于水墨创作的初步尝试，因此，荆浩"墨"法的提出肯定是水墨绘画创作实践丰富发展的结果。

假如说"笔""墨"作为"六要"中的二要素还停留在技法层面的话，那么，作为一个统一又整体的概念——"笔墨"，已经具有审美层次的意义。历史上用笔先于用墨，并更受重视，但同时将"笔"与"墨"联结起来，"笔墨"并用，荆浩是首创。作为中国画造型的两大关键要素，"笔墨"并称，不仅是山水画创作的新方法，更是山水画评价的新标准。

以此为准，荆浩对历史上著名的山水画家进行了评述，"笔墨"这一

① 参见贾涛：《唐代中国画用墨实践及用墨理论雏形》，《河南大学学报》（哲学社会科学版）2005年第6期。
② ［五代］荆浩：《笔法记》，于安澜编：《画论丛刊》（上），北京：人民美术出版社，1960年版，第8页。
③ ［五代］荆浩：《笔法记》，于安澜编：《画论丛刊》（上），北京：人民美术出版社，1960年版，第9页。

整体概念不仅有了理论形态，还直接运用于批评实践，见解深刻。如在评价项容的山水画时，荆浩说他"用墨独得玄门，用笔全无其骨"，有优有劣。评王维的画则是"笔墨宛丽，气韵高清，巧写象成，亦动真思"，是难得的笔墨双全的高手。评李思训则"理深思远，笔迹甚精，虽巧而华，大亏墨彩"，得一失一。

荆浩不仅提出"笔墨"理论，还以自己的创作实践来印证这一理论的妙处，自成一家，具体体现在《匡庐图》这一作品中。对此，郭若虚在《图画见闻志》中对荆浩的评价是："常自称洪谷子。语人曰：'吴道子画山水有笔而无墨，项容有墨而无笔，吾当采二子之所长，成一家之体。'"[①] 可见，笔墨成了荆浩论绘画成败的关键因素。他认为笔与墨二者相辅相成，不能偏废。一个优秀画家既要重视用笔，又要重视用墨，还要能将笔、墨有机结合起来，统一于画面之中。同时，荆浩还以自己的绘画创作来印证这一理论，这说明他并没有将笔墨理论停留在认识阶段，而是与绘画相结合，影响尤其深远。不仅在明清之际画家对笔墨趣味的追求达到极致，以至于使中国绘画走入以笔墨为核心的形式主义误区，而且到了当代，尤其是 20 世纪八九十年代，笔墨之争更成了社会关注的一大焦点，形成"笔墨等于零"和"无笔无墨等于零"两大派别。[②] "笔墨"一词渐渐演化为中国画的核心元素，甚至成了中国画的代名词，荆浩的开创性是不可忽视的。

在《笔法记》一书中荆浩依据"六要"与"笔墨"理论要求，还进一步提出了"神妙奇巧"这一新的品评标准。"复曰：神妙奇巧。神者亡有所为，任运成象。妙者思经天地，万类性情，文理合仪，品物流笔。奇者荡迹不测，与真景或乖异致，其理偏得。此者亦为有笔无思。巧者雕缀小媚，假合大经，强写文章，增邈气象，此谓实不足而华有余。"[③] 这四种品

① ［宋］郭若虚：《图画见闻志》，于安澜编：《画史丛书》，上海：上海人民美术出版社，1963 年版，第 19 页。《宣和画谱》亦有类似记载："吴道元有笔而无墨，项容有墨而无笔，浩兼二子所长而有之。盖有笔无墨者，见落笔蹊径而少自然，有墨而无笔者，去斧凿痕而多变态。"

② 参见贾涛：《中国画论论纲》，北京：文化艺术出版社，2005 年版，第 253~256 页。

③ ［五代］荆浩：《笔法记》，于安澜编：《画论丛刊》（上），北京：人民美术出版社，1960 年版，第 8 页。

评格式，显然是根据山水画的审美特征提出的，它不同于谢赫的"六法"、朱景玄的"四格"、张彦远的"五等"，但是与前者又有联系。如"神"格即借鉴了历史上对人物画的品评习惯，只是在内涵上有所针对，其中的"任运成象"是说绘画自然天成，不雕不凿，艺术与技术达到完美的融合，类似于张彦远的"自然"格。"妙"格虽不能完全融技术与精神于一体，却仍然"合仪""流笔"。"奇"格又下一层，指用笔变幻莫测，然而形象则与真景相左，与"创真"之"真"尚有距离。最末一等是"巧"格，这类作品"雕缀小媚，假合大经"，即从"创真"角度看是貌合神离，其可取之处在于还有一定艺术性，即"实不足而华有余"，虽雕虫末技，仍可纳入品第。

从中可知，荆浩关于品评山水画的四种格调，关注的还是内在表现与技术手段之间的关系，精神气韵表现是第一位的，这与传统认识一脉相承；用笔技巧均在其次，作品若神韵不能通达，技巧再高也只能居于末流。这种观念符合中国文人画的审美习惯，它对之后文人画理论与创作的影响是不可忽视的。

三、论画病

荆浩在《笔法记》中还提出并论述了山水画的"二病"理论，同样具有开创性。他说："夫病有二：一曰无形，二曰有形。有形病者，花木不时，屋小人大，或树高于山，桥不登于岸，可度形之类也。是如此之病，不可改图。无形之病，气韵俱泯，物象全乖。笔墨虽行，类同死物。以斯格拙，不可删修。"[1]荆浩认为，画之病有两种：有形之病和无形之病。"有形之病"即画面上的安排布置失宜，或形象不准，或时节不当，或结构欠妥，这类毛病是可以发现、可以改进的。至于"无形之病"，关涉气韵凋丧，寄托于物象之上，却是无法涂改的。总之，"有形之病"是局部的、细节缺陷，是造型问题、技术性问题，只涉及外部形态，通过努力可以克

① [五代] 荆浩：《笔法记》，于安澜编：《画论丛刊》（上），北京：人民美术出版社，1960年版，第8页。

服；而"无形之病"涉及神采、气韵以及笔墨等各个方面，关系到画家的整体艺术修养、审美境界、审美格调，是无法改变的。

"二病"理论进一步强调了画家自身修养、气质对绘画的决定作用，为宋元以后盛行的文人画思想开列了认识清单。在此基础上郭若虚提出"画有三病"，韩拙认为此外"画有礓病"，饶自然将山水绘画法列为"十二忌"，等等。从此绘画之病名目繁多，其实都是有关绘画的一些禁忌或注意事项，其源头却在荆浩这里。

此外，荆浩还论述了绘画用笔的要求，提出了包括"筋、肉、骨、气"的"四势"理论。他说："凡笔有四势，谓筋肉骨气。笔绝而断谓之筋，起伏成实谓之肉，生死刚正谓之骨，迹画不败谓之气。"[①]所谓"筋"之"笔绝而断"，即笔不到而意到，或笔断意足。所谓"肉"之"起伏成实"，即笔墨起伏，圆浑丰满。所谓"骨"之"生死刚正"，即用笔有力且有骨气。所谓"气"之"迹画不败"，即笔墨色泽富有生气，能支撑画面。在荆浩看来，画家只有具备了这些表现技巧，才能充分展现情景交融的景致。如若不然，创作出来的作品就会百病丛生："故知墨大质者失其体，色微者败正气，筋死者无肉，迹断者无筋，苟媚者无骨。"[②]

在"四势"中，荆浩认为筋、骨、肉都很重要，并把筋、骨、肉与气四者联系起来，认为缺少肉的表现，也难成为一幅好画，这与一般的认识不同，比如前述唐代杜甫。杜甫在批评韩干画马时说"干惟画肉不画骨"，认为画肉是一种弊病，缺少峻爽之气，这更多的是时代审美取向问题。杜甫以瘦硬为精神，荆浩以筋肉为丰满。同时还要弄清，荆浩的山水画"四势"之"肉"与书法上的"筋""肉"不同。卫铄在《笔阵图》中说："善笔力者多骨，不善笔力者多肉；多骨微肉者谓之筋书，多肉微骨者谓之墨猪；多力丰筋者圣，无力无筋者病。"[③]这里的"多肉"反而是一种毛病。可见，"骨、肉、筋、气"在书法与绘画两种艺术中有不同的妙用，欣赏

① ［五代］荆浩：《笔法记》，于安澜编：《画论丛刊》（上），北京：人民美术出版社，1960年版，第8页。
② ［五代］荆浩：《笔法记》，于安澜编：《画论丛刊》（上），北京：人民美术出版社，1960年版，第8页。
③ ［晋］卫铄：《笔阵图》，黄简编：《历代书法论文选》，上海：上海书画出版社，1979年版，第22页。

标准存在差异，它一方面体现出书与画的天然联系，同时展现出书画审美的丰富性。

作为绘画创作经验总结，荆浩的《笔法记》提出了有关山水画方面的诸多重要理论，值得一提的是，贯穿上述"六要""四格""四势""二病""笔墨"诸多理论的一条主线，即在充分的生活体验、感受中加工凝练，"搜妙创真"，将精神抒发置于笔墨技巧表现之上。尤其是他提出的"笔墨"理论具有划时代意义，更可贵的是，他在强调笔墨制胜的同时，又提出"忘笔墨而有真景"的观点，充满了中国传统哲学的艺术化辩证之思。

荆浩的《笔法记》在山水画领域有许多开创性理论，他对中国画论的贡献巨大，是继南北朝宗炳、王微之后最有建树的山水画理论家。基于这样的理论认识，在创作上荆浩别开生面。我国绘画史上有所谓的"三家山水"，美术史家论称"三家鼎峙，百代标程"。这里的"三家"，即师法荆浩、由五代至宋初的三大山水画家：关仝、李成、范宽。关仝为荆浩入室弟子，《宣和画谱》称："当时有关仝号能画，犹师事浩为门弟子。故浩之所能，为一时之所器重。"又云："范宽到老学未足，李成但得平远工。"[1]尽管没有说明范宽、李成是否入荆浩门室，但是学习荆浩是肯定的，以之为师是肯定的，其影响可见一斑。后世不少著名画家如黄公望、倪瓒、文徵明、唐寅等，均尊荆浩为山水画宗师，荆浩画理与画法之影响，十分久远。

第二节　郭熙论画山水

时至北宋，由荆浩开创的北方山水画派渐趋成形，大山大水、全景式山水画创作形成风气，出现了李成、范宽、郭熙等山水画名家。其中郭熙

[1] 俞剑华注译：《宣和画谱》，南京：江苏美术出版社，2007年版，第233页。

不仅绘画创作独具一格，引领时代，而且其山水画理论发前人所未发，对山水画的发展有着积极影响。

郭熙（约1000—1090），字淳夫，河阳温县（今河南温县）人。其子郭思记述道："先子少从道家之学，吐故纳新，本游方外，家世无画学，盖天性得之，遂游艺于此以成名。"[1]可见，郭熙深受道家学说影响，并对阴阳术数有所精通，他的绘画理论对此偶有体现。北宋神宗熙宁初，任职画院艺学，后任翰林待诏直长。郭熙虽身居画院，却是一个富于创新精神的山水画家，他善于吸收院外山水画家李成的画法，并加以熔炼发展，形成了自己独有的艺术风格。善画寒林，长于表现云烟出没、峰峦隐现等自然变化，布局、笔法等方面均有独到之处。郭熙著名的画作包括《早春图》《窠石平远图》《关山春雪图》等（见图4-2）。代表性画论著作是《林泉高致集》。

图4-2 《窠石平远图》 北宋 郭熙 台北故宫博物院藏

①［宋］郭熙：《林泉高致集》，于安澜编：《画论丛刊》（上），北京：人民美术出版社，1960年版，第16页。

《林泉高致集》又名《林泉高致》，前有序文，正文包括《山水训》《画意》《画诀》《题画》《画格拾遗》《画记》六篇。前四篇为郭熙所作，经其子郭思加以整理，而序文及后两篇是郭思所为。该书是我国画论史上又一部系统、完整地探讨山水画创作的专门性论著，对以往山水画创作实践经验进行了全面总结，代表了当时山水画理论的最高水准。

一、观察论

在《林泉高致集》中，郭熙提出了山水画家及山水画创作必须注意的几个重要方面，包括自身修养、艺术观察、透视表现等，其中对自然山水观察方法的总结概括尤其经典。

在论述具体的观察方式之前，郭熙首先阐述了画家修身养性、锤炼内心的必要性，认为绘画首先要养心，做到胸贮静气，然后才能下笔有得。他说，王维所论"诗是无形画，画是有形诗"极其精当，画家应该以之为师。一旦将绘画提高到诗的境界，对内心气质的修养便会成为必然。他谈到自己平时只要有闲暇便阅读晋唐古诗以及当时之诗，从诗作的佳句名言中体味画境。他感受到纵使是读诗品句，亦应当清心静对，并且说："然不因静居燕坐，明窗净几，一炷炉香，万虑消沉，则佳句好意，亦看不出；幽情美趣，亦想不成。即画之主意，亦岂易及乎？"[1]郭熙称这种对内心的修养为"境界"，并说如果"境界"已成，心手相应，画起来便能随心所欲，纵横中度，左右逢源。因此他论述道："世人止知吾落笔作画，却不知画非易事。庄子说画史解衣盘礴，此真得画家之法。人须养得胸中宽快，意思悦适，如所谓易直子谅，油然之心生，则人之笑啼情状，物之尖斜偃侧，自然布列于心中，不觉见之于笔下。"[2]

同时，由于对山水画创作的深刻认识和实践体验，作为山水画家的郭熙十分珍视山水画的艺术价值，试图改变它在人们心目中的位置。他认为由于山水画熔冶了画家的生活、体验、思想、情感，因而具有更高的精神

① ［宋］郭熙：《林泉高致集》，于安澜编：《画论丛刊》（上），北京：人民美术出版社，1960 年版，第 24 页。
② ［宋］郭熙：《林泉高致集》，于安澜编：《画论丛刊》（上），北京：人民美术出版社，1960 年版，第 24 页。

境界。郭熙从宗炳的"卧游"出发，将山水画视为可行、可望、可游、可居之所在，说："世之笃论，谓山水有可行者，有可望者，有可游者，有可居者。画凡至此，皆入妙品。"[①] 同时更进一步比较可行、可望、可游、可居之间的区别高下："但可行可望，不如可居可游之为得。"[②] 郭熙认为人世间可游可居的地方"十无三四"，无法满足君子对山石林泉的渴慕，因而才在画境中进行"意造"。可见，山水画在文人士大夫眼中是一种理想的替代品，是他们社会、政治、人格的理想化、牧歌化，自然山川背后有着深刻的思想情感内涵。这也是郭熙论述对自然山水要深入观察的前提。

在上述基础上，郭熙详细阐述了山水画创作的必要前提——观察自然山水。山水观察不仅必要而且有具体方法。郭熙认为，画山水者，必须深入大自然中深入细致地观察体验，对各地的山川胜景"饱游饫看"，只有这样才能胸贮五岳，做到"历历罗列于胸中，使所画磊磊落落"。郭熙强调山水画家观察自然山水一定要抱有"林泉之心"，然后才能有所得。他认为，对画家而言，观察山水是方法、态度的问题："看山水亦有体：以林泉之心临之则价高，以骄侈之目临之则价低。"[③] 充分说明了融会贯通、心感神受、谦恭真诚的必要，更表明了他力主摒去功利、静心相待、修身娱性、自然而然的艺术心态。因此，如何观察自然山水成了郭熙论画的重要立足点，论述得非常详尽周全，概括起来有如下几点。

第一，他强调远望与近观相结合的观察方法，对荆浩在《笔法记》中提出的山水画创作中"气质俱盛"的审美标准做了进一步发挥。他说："真山水之川谷，远望之，以取其势；近看之，以取其质。"[④] 要做到"气质俱盛"，则必须远望与近看结合。郭熙认为针对不同的自然景物，观察方法不尽相同。如对花卉竹石，一般而言只需近观无需远望，而对山水川谷就必须将二者结合。山水远望可以得其神，取其势，领其气概；近观则

① [宋] 郭熙：《林泉高致集》，于安澜编：《画论丛刊》（上），北京：人民美术出版社，1960 年版，第 17 页。
② [宋] 郭熙：《林泉高致集》，于安澜编：《画论丛刊》（上），北京：人民美术出版社，1960 年版，第 17 页。
③ [宋] 郭熙：《林泉高致集》，于安澜编：《画论丛刊》（上），北京：人民美术出版社，1960 年版，第 17 页。
④ [宋] 郭熙：《林泉高致集》，于安澜编：《画论丛刊》（上），北京：人民美术出版社，1960 年版，第 19 页。

可获其质，入其理，悉心赏玩。他说："真山水之风雨，远望可得，而近者玩习，不能究错综起止之势。真山水之阴晴，远望可尽，而近者拘狭，不能得明晦隐见之迹。"① 郭熙强调对真山水的远望，符合绘画中整体观察的规律，不如此便"不识庐山真面目"，不如此便会"只见树木，不见森林"。

第二，郭熙提出了山水观察中的"推移法"。要求着眼于全局、深入观察，其中"山行步步移""山形面面看"等主张，成为中国山水画审美的经典理论。郭熙认为："山近看如此，远数里看又如此，远十数里看又如此，每远每异，所谓山形步步移也。山正面如此，侧面又如此，背面又如此，每看每异，所谓山形面面看也。如此是一山而兼数十百山之形状，可得不悉乎？"② "山形步步移"，是从山的不同方位所观察到的不同效果，是"远望近取"观察方法的补充。"山形面面看"，是从山的不同角度观察到的不同效果，是对山前山后山左山右的周视。这样的观察方法带有研究性质，观一山可得到数十百山的形状，因而会产生迥然不同的感受，对自然山川的体验也会更进一步，从而了记于心，心领神会，为绘画创作积累丰富的素材。

第三，郭熙认为画家对自然山水要全方位观察，多角度体验。画家看山水不仅要着眼于方位、角度、距离，还要分不同季节、不同时令，使对山的感受置于时间的、空间的、立体的全方位、多角度观察之下，从而更接近生活，更充分地表现生活。郭熙认为："山，春夏看如此，秋冬看又如此，所谓四时之景不同也。山朝看如此，暮看又如此，阴晴看又如此，所谓朝暮之变态不同也。如此是一山而兼数十百山之意态，可得不究乎？"③ 郭熙的这种研究态度与观察方法，与张璪"外师造化，中得心源"理论是一致的，要求观者与自然相契合，将自然人格化，将人的情感自然化。在郭熙眼中，山有情有意，有姿有容，并与人心相通。"春山烟云连

① ［宋］郭熙：《林泉高致集》，于安澜编：《画论丛刊》（上），北京：人民美术出版社，1960 年版，第 19 页。

② ［宋］郭熙：《林泉高致集》，于安澜编：《画论丛刊》（上），北京：人民美术出版社，1960 年版，第 20 页。

③ ［宋］郭熙：《林泉高致集》，于安澜编：《画论丛刊》（上），北京：人民美术出版社，1960 年版，第 20 页。

绵，人欣欣；夏山嘉木繁荫，人坦坦；秋山明净摇落，人肃肃；冬山昏霾翳塞，人寂寂。"[①]并说："真山水之烟岚，四时不同：春山艳冶而如笑，夏山苍翠而如滴，秋山明净而如妆，冬山惨淡而如睡。画见其大意，而不为刻画之迹，则烟岚之景象正矣。"[②]从中可以明显感受到作者在观察、融入自然山水时产生的真切感受。

这些认知恰恰是中国民族文化的具体体现，不仅绘画创作如此，文学、书法等艺术创作亦如此。刘勰在《文心雕龙》中说："夫神思方运，万涂竞萌，规矩虚位，刻镂无形；登山则情满于山，观海则意溢于海，我才之多少，将与风云而并驱矣。"[③]对自然山水的情感化体验，当然会转化为艺术创作中的"情景交融"，中国诗词、散文、绘画中的"意境美"，皆突出体现了这一点。"意境"不同于自然主义的摹写或简单的自然忠实，也不同于抽象主义的不拘表现，而是寓情于景，景因情设，情因景生，从而产生出形象有限而意象无穷的艺术境界——"境"。郭熙的自然山水观察法无疑与上述理论相契合。

二、三远法

在充分阐明自然山水的观察方法基础上，郭熙提出了著名的"三远""三大"理论，充实并发展了传统山水画多点透视原理。

他说："山有三远：自山下而仰山巅，谓之高远；自山前而窥山后，谓之深远；自近山而望远山，谓之平远。"[④]这里的"三远"，包括高远、深远与平远，就像几何图形的长、宽、高一样，实际上就是中国山水画的空间立体构成，也是独特的中国式散点透视方法。它不同于此后的西方焦点透视。焦点透视有一个固定的视点，有视域、视角与灭点，是仿生性透视。而郭熙所论的散点透视（或称多点透视），没有固定的视点，视点是随着

① [宋]郭熙：《林泉高致集》，于安澜编：《画论丛刊》（上），北京：人民美术出版社，1960年版，第20页。

② [宋]郭熙：《林泉高致集》，于安澜编：《画论丛刊》（上），北京：人民美术出版社，1960年版，第19页。

③ [南朝·梁]刘勰著，周振甫注：《文心雕龙注释》，北京：人民文学出版社，1981年版，第295页。

④ [宋]郭熙：《林泉高致集》，于安澜编：《画论丛刊》（上），北京：人民美术出版社，1960年版，第23页。

观察位置改变而改变的，因此，它的视域是广阔的：画面可以聚光于一个局部，也可以描绘全局；可以表现眼前的一花一木，也能够放眼千里，表现大好河山。这种透视法的优势在于：不为生物性眼睛视域所局限，可以自由地联想与想象；亦不受画幅限制，可以竖幅，可以长卷，或方或圆，景随人动，步步移，面面观，以至无穷。

"三远法"理论既为山水画创作提出了更高要求，又与此前中国画多点透视原理契合一致，为山水画审美创造开拓了新的境界。稍后，宋代另一位画论家韩拙[①]在其《山水纯全集》中进一步发展了郭熙的"三远"法，提出了另一种"三远"，完善了山水画的审美意境。韩拙说："愚又论三远者：有近岸广水，旷阔遥山者，谓之阔远；有烟雾溟漠，野水隔而仿佛不见者，谓之迷远；景物至绝，而微茫缥缈者，谓之幽远。"[②] 后人将以上两种"三远"合称为"六远"。其实，这两种观察视角都是中国山水画透视的典型方法，二者的不同体现了人们审美态度、审美观点的差异。郭熙的"三远"，是以北方大山大水为中心的观察方法，体现出审美中的气势与雄浑；韩拙的"三远"，是以南方泅润山水为中心的观察体会，展现出中国画清幽、雅致的一面。若以审美范畴划分，前者类似于壮美，后者相当于优美。郭熙的"三远法"无疑是中国山水画技法理论的核心。

所谓"三大"，郭熙认为："山有三大：山大于木，木大于人。山不数十重如木之大，则山不大；木不数十百如人之大，则木不大。"[③]"三大"之说，是中国山水画的具体表现手法，正如"远山无皴，远水无波，远人无目"等理论一样，是符合人们欣赏习惯的有效手段，它与"三远法"一起，构成了中国山水画的科学空间。郭熙的《读碑窠石图》《早春图》很好地展现了其"三远""三大"创作理论（见图4-3）。

① 韩拙，字纯直，号琴堂，晚署全翁，河南南阳人，生卒年不详。善画山石窠石，宋哲宗绍圣年间（1094—1097）授翰林书艺局祗侯，一说宣和1119–1125年授画院祗侯，嗜画成癖。累迁为直长，授忠训郎。著《山水纯全集》，现存九篇。因作者平生喜好山水绘画，故书中所论多为具体技法，《四库全书提要》称："其持论多主规矩。所谓逸情远致，超然于笔墨之外，殊未及之。盖画院之体如是，然未始非画家之格律也。"

② ［宋］韩拙：《山水纯全集》，于安澜编：《画论丛刊》（上），北京：人民美术出版社，1960年版，第36页。

③ ［宋］郭熙：《林泉高致集》，于安澜编：《画论丛刊》（上），北京：人民美术出版社，1960年版，第23页。

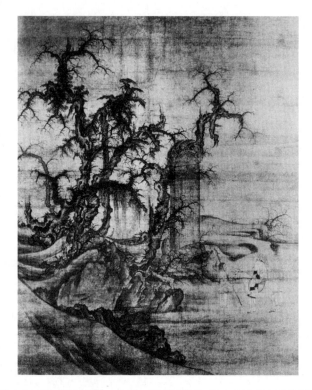

图 4-3 《读碑窠石图》 北宋 李成（传） 日本大阪市立美术馆藏

此外，在《林泉高致集》中郭熙还明确主张画家要"兼学并览"，反对一己之学，与他提倡的"心胸"说、"境界"论一脉相承。他在该书的《山水训》中论述到："人之学画，无异学书。今取钟王虞柳，久必入其仿佛。至于大人达士，不局于一家，必兼收并揽，广议博考，以使我自成一家，然后为得。"① 即是说学画与学书一样，只取一家，必然步其后尘，难脱窠臼。因而他指出，真正的文人达士，皆不局限于一家，必兼收并览，广议博考，以使自成一家。针对当时齐鲁人只临摹李成、关陕人只摹习范宽的现象，郭熙统称之为"一己之学"，认为这种蹈袭是一种弊端。他认为，千篇一律的音乐人们不肯再听，原因就在于"人之耳目，喜新厌故"。他一方面抓住了人的本质中求新求异的自然因素，另一方面又为绘画艺术的独创性、个性大唱颂歌，是一种有积极意义的思想方法。

① ［宋］郭熙：《林泉高致集》，于安澜编：《画论丛刊》（上），北京：人民美术出版社，1960 年版，第 18 页。

此外，郭熙还论述了笔墨问题，认为用笔与书法相关联，书法对绘画有重要意义，指出"善书者善画"。他说，画家应当将笔作为工具，把握它、驱遣它，应"使笔"，不能反为"笔使"。用墨亦是如此，"一种使笔，不可反为笔使；一种用墨，不可反为墨用。"在绘画中，笔墨只是传达心意的媒介手段，如果不能为人所用，反被它们操纵，则不可能获得绝妙的画作。要做到以人"使笔"，就须从书法中汲取营养。郭熙说："此亦非难。近取诸书法，正与此类也。故说者谓王右军喜鹅，意在取其转项，如人之执笔，转腕以结字，此正与论画用笔同。故世之人多谓：善书者往往善画，盖由其转腕用笔之不滞也。"[①]郭熙看待书与画的关系与前人又有不同，如张彦远之"书画同体""用笔同法"只是笼统地概述，至于怎样"同法"、如何运用，并没有阐明，而郭熙明确提出"使笔""转腕"，无疑切实具体。因此有人批评说，张彦远论画是鉴赏家言，有隔靴搔痒之感；郭熙论画则为行家妙悟，一针见血。

至于对用墨的议论，郭熙的观点大多沿袭荆浩旧说，如将墨分为淡、浓、焦、宿、退等种类，其可取之处在于论述得更为深入、实用，尤其能结合用笔谈用墨及其效果，将实在技法上升到理论层面。比如，他区分了几种笔法与用墨概念，称："淡墨重叠旋旋而取之，谓之斡淡；以锐笔横卧惹惹而取之，谓之皴擦；以水墨再三而淋之，谓之渲……"[②]如此等等，颇具方法论意义。

总之，郭熙在《林泉高致集》一书中针对山水画创作及欣赏提出了诸多有价值的理论、观点，凡有关山水画创作的问题，基本上都已涉及。可见《林泉高致集》是山水画走向成熟后的理论总结，它极大地丰富了中国古代山水画论，是中国画学史上不可多得的宝贵财富。

① ［宋］郭熙:《林泉高致集》，于安澜编:《画论丛刊》（上），北京：人民美术出版社，1960 年版，第 26~27 页。

② ［宋］郭熙:《林泉高致集》，于安澜编:《画论丛刊》（上），北京：人民美术出版社，1960 年版，第 27 页。

第五章　两宋画评

在我国古代发展史上，宋代不仅在社会经济方面达到最高峰，在文化领域也发展到了登峰造极的地步。宋代分北宋（960—1127）与南宋（1127—1279）两个阶段，整体上是文治大于武功的时期。北宋从未有过真正的统一，仅北方就存在着金、辽、夏等政权。南宋偏安于江南，失去了大半个江山。尽管如此，其文化艺术成就仍可圈可点。宋代商品经济的繁荣、文人由科举而参政、宫廷画院的设立，使得绘画繁荣鼎盛，画家辈出，佳作林立。其中，农业、手工业等的兴盛，使得绘画题材倾向于平民化、世俗化。文人士大夫成为宋代颇具影响力的审美阶层，他们力倡弘道、颂德的时代精神，为文人画注入强烈的人文情怀。画院体制的建立与完善，保证和带动院体绘画水平进一步发展。由此，院体画与文人画共同形成雅俗共赏的态势。此时文人画理论初具规模，订规立章，深刻影响着元明清时期的绘画认识及创作实践。

宋代文人画与院体画有着千丝万缕的联系，但其审美理想迥然不同。文人画家身份多数为政客、诗人或书法家，遵循"画者，文之极也"的认知，他们在进行创作的同时还撰写画评、感想，表达观点、立场与主张，由此产生许多简短而精辟的画评画议。其中以苏轼、文同、米芾等人最为

突出。他们作画的目的大多是自娱娱人，谈文而兼论艺，较少鸿篇巨制。推崇气节的文人画家，还试图与当时官方画院规整画风保持距离。画院重形似，他们重传神；画院多工笔遒丽的写实，他们多痛快淋漓的写意；画院重富贵，他们重野逸。关键是，文人画家把传统上社会教化的绘画功能，变为理想人格精神情趣的抒发，自觉地将诗、书、画融为一体，"文人画"的品格特征渐渐成形。

与前代相比，宋代绘画呈现明显的时代特征，首先体现在画种、画科的兴衰互替上。郭若虚在《图画见闻志》中曾做过比较："近方古多不及，而过亦有之。若论佛道人物、士女牛马，则近不及古。若论山水林石、花竹禽鱼，则古不及近。"①这里的所谓"远"约指唐代以前，而"近"概指五代至北宋咸宁年间。显然，郭若虚是从画科的兴衰来评价古今优劣的。然而重要的还不只是画科，而是社会审美趣味的转变。郭若虚接着说："且顾陆张吴，中及二阎，皆纯重雅正，性出天然。吴生之作，为万世法，号曰画圣，不亦宜哉！张周韩戴，气韵骨法，皆书意表。后之学者，终莫能到，故曰近不及古。至如李与关范之迹，徐暨二黄之踪，前不藉师资，后无复继踵，借使二李三王之辈复起，边鸾陈庶之伦再生，亦将何以措手于其间哉？故曰古不及近。"②可见，"纯重雅正""性出天然"和"皆书意表"才是"远不及近"的重要因素，这些恰恰是后期文人画的基本要素。艺术在发展，人们的审美观念、审美理想、审美境界也随之发生改变。宋代的文化氛围提供了传统文人画及其理论滋生的土壤。

绘画实践直接影响着画论发展的走向。宋代画论更加注重对艺术本体——用笔、用墨、韵致、情趣等的研究探讨。文人画的初兴，丰富了绘画的审美类型，并在理论上确立了文人画应遵循的基本规范，其中，苏轼、米芾等人的画评、题跋有着特殊作用，其他如沈括、欧阳修、黄庭坚、李公麟等的绘画实践与主张，同样功不可没。对绘画创作方法的归纳总结和对艺术形式的格外关注，形成了宋代文人画论的主要特色。

① ［宋］郭若虚：《图画见闻志》，于安澜编：《画史丛书》，上海：上海人民美术出版社，1963 年版，第 14 页。
② ［宋］郭若虚：《图画见闻志》，于安澜编：《画史丛书》，上海：上海人民美术出版社，1963 年版，第 14 页。

概括起来，宋代绘画、画论的总体面貌呈现为：首先，文人画与院体画交替消长，相互对立又相互影响。宫廷艺术是社会政治有意培植起来的，随着宫廷艺术实力的增强，绘画的伦理教化功能继续突出，写实画风继承唐代遗韵日益盛行。然而随着社会政治的衰微，院体画逐渐让位于文人画。其次，文人画理论全盘托出，尽管院体画实际上仍然占据着画坛上风。文人画论的出笼，为元、明、清文人画实践奠定了基础。随着社会政治经济形势的变化，文人画自然成为失意知识分子的最佳选择，它的繁荣昌盛乃至一统天下只是时间问题。再次，无论院体画还是文人画，宋代都更加重视艺术本体。这是时代风气影响的结果。笔墨技巧日益精进，而文化艺术的全面修养更被视为艺术优劣的重要标准。官方画院用人制度以及"画学"考试制度的实行，使人们在注重笔墨技巧的同时更加注重文化修养，它从另一方面拓宽了绘画艺术的领域，使书与画、诗与画的结合成为可能，并与文人画主张不谋而合。最后，禅宗思想开始过多地影响画家创作与绘画理论。唐宋以来，随着禅宗在文人士大夫中的流传，禅道重视自性的观念影响着一大批画论家。其中，最为突出的是兼具政治家、文学家、书法家、画家等多重身份的苏轼，他在自觉与不自觉中将喻禅诗与绘画评论结合在一起，为后世画界的分宗立派学说开列了技术清单。

宋代画论著述丰富，画史画评类尤为突出，它一方面说明了绘画创作的繁荣，另一方面说明了人们对绘画理论的重视。这些著作包括郭若虚的《图画见闻志》、刘道醇的《宋朝名画评》、米芾的《画史》、邓椿的《画继》、黄休复的《益州名画录》，也包括宫廷编纂的《宣和画谱》。且苏、黄、米等文学家、书法家、文艺理论家的画跋、画评，不仅为文人画确立了认识纲目，同时还使宋代画论风格出现转折性变化：长篇大论较少，多以短文诗词形式出现；精悍有余，深重不足。这些著作或记画史，或论画理，或述画法，或谈审美标准，内容丰富，深入浅出，具有一定的学术认识价值。

第一节 郭若虚论画

郭若虚，并州太原（今山西太原）人，生卒年不详，北宋贵族，宋真宗郭皇后侄孙，仁宗之弟相王赵允弼的女婿，曾任供备库使、西京左藏库使，并曾以贺正旦使、文思副使等职出使辽国。因出使辽国时，不告翰林司卒，自行逃出辽国，受到降职处分。其祖父、父亲均酷爱艺术，富于收藏，后因故散佚。郭若虚自少年时起即多方设法收回家藏名作，达十多卷，并根据这些名作以及和同道的交谈、平日见闻，写成继唐代张彦远《历代名画记》之后又一部绘画断代史著作《图画见闻志》。两书有很多相同之处，如在体例上，首叙论，次画传。两书的不同也很明显，《图画见闻志》第五、六两卷的故事拾遗与近事，实属新创，为《历代名画记》所无。此外，《图画见闻志》叙论部分虽略显薄弱，而见解独到，与《历代名画记》侧重点不同。

《图画见闻志》共六卷，记事时间上接《历代名画记》的最末年代唐武宗会昌元年（841），历五代，至北宋神宗熙宁七年（1074），涵盖了唐末、五代及北宋，正好补足了唐会昌年间至北宋末年的绘画史实，具有珍贵的史料价值，可以视为《历代名画记》的续书。该书第一卷首先论述历代画艺，阐明绘画理论，包括"论制作楷模""论气韵非师""论曹吴体法""论三家山水""论黄徐体异"等16篇文章，皆为画史的分论。第二、三、四卷为"纪艺"，记录了自唐武宗会昌元年至宋神宗熙宁七年233年间284位画家的传记。第五卷为"故事拾遗"，记述与李唐、朱梁、王蜀有关的艺术故事，共27则，可视为正史的补充。第六卷为"近事"，记述了赵宋、孟蜀、大辽、高丽的32则艺事。从该书的性质、内容、形式看，它无疑是《历代名画记》的续书，但从撰写体例等方面看，比《历代名画记》更合理、更体系化。难能可贵的是，《图画见闻志》在记述历史、艺事、阐发议论的同时，还体现出不少有价值的绘画思想。

一、人品与画品

　　郭若虚的《图画见闻志》在画理上有其独到之处。首先是关于气韵的阐述，谢赫的气韵学说在郭若虚这里有了进一步发展。郭若虚论画重视气韵，并将它与画家的人品修养联系在一起，对人品与画品的关系做了深入论述。他转引谢赫的话说："'……然而骨法用笔以下五者可学，如其气韵，必在生知，固不可以巧密得，复不可以岁月到，默契神会，不知然而然也。'尝试论之，窃观自古奇迹，多是轩冕才贤，岩穴上士，依仁游艺，探赜钩深，高雅之情，一寄于画。人品既已高矣，气韵不得不高。气韵既已高矣，生动不得不至。所谓神之又神，而能精焉。凡画必周气韵，方号世珍。不尔，虽竭巧思，止同众工之事，虽曰画而非画。"①

　　重气韵是自谢赫以降中国画论的传统，论画及人屡见不鲜，但是如此重视气韵与人品修养的关系，除郭若虚外尚属少见。郭若虚认为画家画品的高下来自个人天性，取决于画家的素质高低。在他看来，"轩冕才贤、岩穴上士"当然都是素质修养高的人，他们能够将高雅之情寄予绘画之中，使绘画作品生发出气韵。因而，人品决定着画品。要想使画品高人一筹，唯一的途径就是提高修养和人品。"人品既已高矣，气韵不得不高。气韵既已高矣，生动不得不至"，通俗而明确，成为此后文人画家不变的信条。直至今日，人们还在奉行的德艺双馨标准与之遥相呼应。人们坚信郭若虚所论，如果人品不高，其画作"虽竭巧思，止同众工之事，虽曰画而非画"。为此，郭若虚还特别引用扬雄的言论加以证明："言，心声也；书，心画也。声画形，君子小人见矣。"即是说言为心声，书为心画，通过书画，一个人的内心与品位都能充分展示出来，是君子是小人昭然若揭。

　　将艺术与人品修养结合是艺术的一个基本特质，也是艺术社会化的缩影。艺术是人们情感的外化，是意识形态在作品中的自然流露，它并不玄虚。仅从作品看，我们便能够分辨出"四王"的温驯、徐渭的狂放、八大

① ［宋］郭若虚：《图画见闻志》，于安澜编：《画史丛书》，上海：上海人民美术出版社，1963年版，第8~9页。

山人的冷逸、齐白石的天真。从艺术的教育功能上看，提倡人品即画品，主张加强个人文化、思想等多方面修养，也具有一定的进步意义，是艺术在社会道德领域里的必然反映。但也不尽然，二者也有不成正比、不相融合之处：人品不高而艺品较高的例子在历史上并不鲜见，如米芾、蔡京、王铎等，画品、书品可谓独步，但出于各种原因，其人品上鲜有良好口碑（见图5-1）。它说明人品与画品有一定联系而非必然，更说明人类情感的复杂性与艺术审美的多样性。这种思想认识对后世以人论画、以画论人的风气有深刻影响，并深化为这样的共识："画如其人""字如其人"。从另一个角度看，此种议论，在某种程度上使书与画的本体意味开始发生位移，开始负载更多、更为主观的社会文化内涵。它既是一种认识的飞跃，又是一次艺术的"异化"。

图 5-1　米芾尺牍　北宋　台北故宫博物院藏

在《图画见闻志》中郭若虚还提出了"画有三病"的理论，是对荆浩"画有二病"理论的发展和丰富。但是郭若虚将画中"三病"的根源归为用笔，认识上有所不同。他说："凡画，气韵本乎游心，神彩生于用笔，用笔之难，断可识矣。故爱宾称唯王献之能为一笔书，陆探微能为一笔画。无适一篇之文，一物之像，而能一笔可就也。乃是自始及终，笔有朝揖，连绵相属，气脉不断，所以意存笔先，笔周意内，画尽意在，像应神

151

全。夫内自足，然后神闲意定，神闲意定，则思不竭而笔不困也。"① 在郭若虚看来，用笔与神思是相互关联的，又直接影响到"画意"。气韵出于心，神采源于笔，用笔不佳不但没有神采，而且还会生出"病"来。他将画病分为三类，说："又画有三病，皆系用笔。所谓三者，一曰版，二曰刻，三曰结。版者腕弱笔痴，全亏取与，物状平褊，不能圜浑也。刻者用笔中疑，心手相戾，勾画之际，妄生圭角也。结者欲行不行，当散不散，似物凝碍，不能流畅也。未穷三病，徒举一隅，……"② "三病"说是绘画用笔的具体理论，从反面指明了绘画用笔的正确要求，并将用笔与意、气、神结合起来，是郭若虚对前人经验与理论的总结和升华。

论说画病，纠正绘画创作中的错误方法，具有实际的操作价值，为历代画论家所关注。此后宋代韩拙在《山水纯全集》中补充了绘画用笔的另外一病，说："愚又论一病，谓之礭病。笔路谨细而痴拘，全无变通，笔墨虽行，类同死物，状如雕切之迹者礭也。"③ 与此论不同的是，前文所述画论家刘道醇对绘画用笔主要从正面予以概括，提出了绘画用笔的"六要""六长"，其用意与韩拙殊途而同归。此外，黄公望、唐志契在此基础上对绘画弊病进行了更为深入的阐述，是对山水画创作方法的进一步深化、具体化。

重视体验生活，对自然悉心观察，手摹心记，是郭若虚与前人的共识。郭若虚的这种观点隐见于他对画家易元吉的评价中。《图画见闻志》记载：易元吉尝游历荆湖之间："寓宿山家，动经累月，其欣爱勤笃如此。又尝于长沙所居舍后，疏凿池沼，间以乱石丛花，疏篁折苇，其间多蓄诸水禽。每穴窗伺其动静游息之态，以资画笔之妙。"④ 这种认真体验的态度是宋代画界的普遍要求，更是今天我们需要继承的优良传统。齐白石为了画出草虫的生动神韵，亦曾畜养禽虫观察揣摩，并说："我绝不画我没

① ［宋］郭若虚：《图画见闻志》，于安澜编：《画史丛书》，上海：上海人民美术出版社，1963 年版，第 9 页。
② ［宋］郭若虚：《图画见闻志》，于安澜编：《画史丛书》，上海：上海人民美术出版社，1963 年版，第 9~10 页。
③ ［宋］韩拙：《山水纯全集》，于安澜编：《画论丛刊》（上），北京：人民美术出版社，1960 年版，第 43 页。
④ ［宋］郭若虚：《图画见闻志》，于安澜编：《画史丛书》，上海：上海人民美术出版社，1963 年版，第 59 页。

有见过的东西。"可谓是对这种绘画理念的直接继承。事实的确如此：只有从丰富多彩的生活中直接汲取艺术营养，深入观察、潜移默化，才可能"妙笔生花"。

观察自然与学习前人是相辅相成的，它表明了学习直接经验与间接经验的正确关系。郭若虚透过对前代画家故事的记述表达了这一思想："唐阎立本至荆州，观张僧繇旧迹，曰：'定虚得名耳。'明日又往，曰：'犹是近代佳手。'明日往，曰：'名下无虚士。'坐卧观之，留宿其下，十余日不能去。"①郭若虚从阎立本对张僧繇绘画的认识由浅入深，由不以为然到"坐卧观之"这一变化过程，说明学习、继承传统并非一蹴而就，优秀的艺术作品往往曲高和寡，高深莫测，观之愈详，得之愈丰，这也从一个侧面反映了艺术欣赏的规律。

二、气韵非师

郭若虚"气韵非师"的画论观点同样具有艺术价值和认识意义。"气韵非师"与上述画品与人品关系的议论有直接关系。郭若虚首先说明了气韵的重要性，认为凡是画作必须气韵周全，这样才能称得上稀世珍品，不然的话"虽竭巧思，止同众工之事，虽曰画而非画"。因此，他认为绘画艺术不全赖师传："故杨氏不能授其师，轮扁不能传其子，系乎得自天机，出于灵府也。"②他认为人们对艺术的觉悟归根结底全由其天性所定，绘画与古代相术同理，不是学来的而是得之于天然。郭若虚比喻说："且如世之相押字之术，谓之心印。本自心源，想成形迹，迹与心合，是之谓印。矧乎书画发之于情思，契之于绡楮，则非印而何？押字且存诸贵贱祸福，书画岂逃乎气韵高卑？"③虽然这一观点带有更多的唯心、迷信色彩，是时代局限性的表现，但是，它从一个方面强调了天赋、天性在绘画中的重要性，另一方面也说明加强画家自身各方面修养的必要性。

① ［宋］郭若虚：《图画见闻志》，于安澜编：《画史丛书》，上海：上海人民美术出版社，1963 年版，第 68 页。
② ［宋］郭若虚：《图画见闻志》，于安澜编：《画史丛书》，上海：上海人民美术出版社，1963 年版，第 9 页。
③ ［宋］郭若虚：《图画见闻志》，于安澜编：《画史丛书》，上海：上海人民美术出版社，1963 年版，第 9 页。

　　"气韵非师"理论在中国古代美术教育史上占有重要位置,对后世有这样或那样的影响。邓椿在记述米芾时写道:"芾人物萧散,被服效唐人,所与游皆一时名士。尝曰:'伯时病右手后,余始作画,以李常师吴生,终不能去其气。余乃取顾高古,不使一笔入吴生。又李笔神采不高,余为睛目面文骨木,自是天性,非师而能。'"①邓椿借米芾之口,清楚地表达了绘画"自是天性,非师而能"的观点。沈宗骞在《芥舟学画编》中曾说:"笔墨之道本乎性情,凡所以涵养性情者则存之,所以残贼性情者则去之,自然俗日离而雅可日几也。"清代另一位画论家王昱认为,学画就是为了修养性情,对为人与为画做了进一步的探讨。可见,郭若虚的画论观点在后世是有一定影响力的。

第二节　刘道醇论画

　　刘道醇,开封(今河南开封)人,生活于北宋前期,史传不载,生平事迹不详。《中国人名大辞典》云:"刘道醇(约 1057 年前后)宋大梁人,有《五代名画补遗》《宋朝名画评》。"

　　《宋朝名画评》,又名《圣朝名画评》,是一部以五代末至宋初为范围的评传体绘画史,大约成书于嘉祐(1056—1063)前后。前有序文,集中体现了作者的绘画思想。该书共三卷,分人物、山水林木、畜兽、花竹翎毛、鬼神、屋木六门,每门仍然采用张怀瓘的体例,分神、妙、能三品,不取朱景玄《唐朝名画录》中"四格"的分类方法,原因是:"神品足以贱逸品,故不再加分析,抑或无其人以当之,姑虚其等。"认为神品与逸品相当,怕无人可以当此称号,所以并为三品。而人物门每品又分上、中、下三等,共评说画家 90 余人,各系以传,传后加评语,或一人评,或二、三人合为一评,并说明所以列入各品的理由。同时,一人依

―――――――――――

①[宋]邓椿:《画继》,黄苗子点校,北京:人民美术出版社,1964 年版,第 20 页。

其所能，分列一品以上，并非笼统地列于一品，在画史画品的组织上，可谓一大进步。《四库全书提要》认为，该书评论较为平允，所叙画家画事，词虽简略，大多有凭有据，足资参考。

刘道醇的画论贡献在于他继谢赫"六法论"之后提出了绘画的"六要"和"六长"。刘道醇的"六要"与荆浩《笔法记》中的"六要"名同而实异。刘道醇如此解释："夫识画之诀，在乎明六要，而审六长也。所谓六要者：气韵兼力，一也；格制俱老，二也；变异合理，三也；彩绘有泽，四也；去来自然，五也；师学舍短，六也。"[1] 显然，刘道醇的"六要"是针对谢赫的"六法"加以提炼修正而来的。谢赫"六法论"第一法是"气韵生动"，第二法是"骨法用笔"；而"六要"则用"气韵兼力"统合之，强调气韵核心的同时，侧重力度、力量，与前者不同。"笔力""气势"是刘道醇评画的重要标准。他在论王齐翰时说"有挺立之势"，评侯翌时说"笔力刚健，富于气焰"，在评范宽的作品时说"其刚古之势，不犯前辈"等，从中可以看出，刘道醇论画已经不仅仅局限在谢赫神秘而不可捉摸的神采韵致上，而是将气韵与用笔的力度、用笔所体现出来的强度结合起来，也许这正是张彦远强调用笔的结果之一，更显示出书画合流的理论趋势。北宋书法成就在唐代盛世基础上的旷世独立和笔法技巧的深入精进，都为"气韵兼力"学说提供了现实土壤。深究其因，虽然可以笼统地归结为地理、环境、人文因素——因为刘道醇生于北方，不同于重清新、淡雅、情致趣味的南方人谢赫，但是更重要的应该是时代审美理想的改变。经过几百年的发展，在画种、画法、画理上北宋与南北朝皆有所区别，评价标准的变易是历史必然。

"格制俱老"与"骨法用笔"不同属、不同类，是格局、范式方面的要求，要求老到、成熟，与"用笔"关系不大。将"六要"中的"变异合理"与"六法"中的"应物象形"相对照，前者强调一个"变"字，要求不再拘泥于描写对象自身，突出合乎事理；或者说"变异合理"更注重画

① [宋] 刘道醇：《圣朝名画评》，于安澜编：《画品丛书》，上海：上海人民美术出版社，1982 年版，第 111 页。

家主观性的发挥，与亦步亦趋式的"应物象形"截然不同。追求事理是宋朝的文化风气，文有文理，画有画理，它是理论思考与理论自觉的深化，是时代的进步。由"象形"到"变异"的转化，更反映出人们对绘画主体的关怀，显然是在为这一时代文人画的兴起造势。

与"六法"论相比较，谢赫重方式方法，重过程，而刘道醇的"六要"则更多地着眼于结果。如与"随类赋彩"相对应的"彩绘有泽"，强调的是绘画的效果而非原则方法，在品评时，刘道醇常用"设色清润""施色鲜润""美艳闲冶"等词语，具有明确的形式审美倾向。"去来自然"与"经营位置"相比，谢赫的议论中多了一些人工性，在构图布置方面着重于个人的能动性、机动性，而刘道醇则立足于主观与客观的融合，自然而然，并将用笔与气韵、神采有机结合起来。如在评孟显时，他说："笔无所滞，转动飘逸，观者不能穷其来去之迹。"①似乎被遗忘的构图经营，却在自然而然的评论中不经意地浮现出来，这才是艺术的妙境和高层次要求。刘道醇的理论不能不说是一种认识的进步。"师学舍短"与"传移模写"都是关于学习与继承的论述，然而，学有不同，谢赫倡导的学习方式在特定的时代有其特殊价值，但与"师学舍短"相比，前者似乎过于笼统，多了一些机械，少了一些取舍；后者强调有所选择，取优汰劣。对于优秀文化艺术遗产，刘道醇的观点更有进步意义，符合我们今天"取长补短""去粗取精"的文艺策略。

作为绘画理论，重要的是发展，是符合时代特色。虽然刘道醇的"六要"源于"六法"，建立在"六法"的基础之上，但是，它所体现出来的勇于突破、敢于创新的精神值得称道。

"六长"是刘道醇对于绘画用笔用墨的专题性论述，他说："所谓六长者：粗卤求笔，一也；僻涩求才，二也；细巧求力，三也；狂怪求理，四也；无墨求染，五也；平画求长，六也。"②"六长"中的笔墨方法更注重平中见奇、化险为夷，是一种形式方面的变通。"六长"与"六要"是互为

① ［宋］刘道醇：《圣朝名画评》，于安澜编：《画品丛书》，上海：上海人民美术出版社，1982年版，第122页。
② ［宋］刘道醇：《圣朝名画评》，于安澜编：《画品丛书》，上海：上海人民美术出版社，1982年版，第111页。

关联的，刘道醇认为："既明彼六要，是审彼六长，虽卷帙溢箱，壁版周庑，自然至于识别矣。"①对笔墨形式高度重视并在理论上加以阐述，刘道醇是继荆浩之后的又一人，与前述郭熙的观点相映成趣。他的观点一方面显示了中国绘画艺术越来越朝着精深微妙处迈进，一方面显示出时代审美趣味的转变。无论"六要"还是"六长"，隐约可以听到此后历史上波澜壮阔的文人画的先声。

第三节　苏轼文人画论

苏轼是北宋中期文人画理论的发轫者之一，是中国画审美标准转折点上的关键人物。苏轼多方面的艺术才能淹没了他在绘画理论上的成就，这与元代以后他在绘画界的巨大影响力不相对称。苏轼不仅懂画而且善于实践创作，尤其以枯木竹石见长，史书笔记中多有记载，基本属于文人画的范畴。苏轼的绘画言论繁多，形式不一，有短文，有题记，有画跋，有赞颂，有以诗论画，而且论画诗数量可观。苏轼论画的内容丰富，绘画认识有一个发展过程，总体上趋向于以神为主，重神似轻形似，倡导修养深厚的文人画，与当时处于主导地位的院体画形成对比，是为文人画审美理论的先声。他在《书鄢陵王主簿所画折枝二首》中提出的"论画以形似，见与儿童邻"观点，几乎成了宋代绘画认识的一场革命，流传之广、影响之大、争议之多前所未有。

苏轼（1037—1101），字子瞻，一字和仲，自号东坡居士，四川眉山人。官至吏部尚书，一生仕途坎坷，屡遭贬谪，是杰出的政治家，更是一位多才多艺的艺术家。诗词、散文、书法、绘画无所不能，无所不精，在文学艺术领域成就很高。如其诗歌，在宋代占有重要地位，与黄庭坚并称"苏黄"；其词作，被视为豪放词派的开创者，与辛弃疾并称"苏辛"；其散

① ［宋］刘道醇:《圣朝名画评》，于安澜编:《画品丛书》，上海:上海人民美术出版社，1982年版，第111页。

文，与韩愈、欧阳修等被后世尊为"唐宋八大家"；其书法，则与黄庭坚、米芾、蔡襄并称为"宋四家"或四大行书家。苏轼绘画方面的成就同样不同凡响，他是北宋中期文人画的开拓者、发轫者之一。总之，苏轼是北宋后期不可多得的艺术大家，后人对他的文艺贡献评量甚高，甚至有神化重塑的倾向。[①]

在绘画方面，苏轼与表兄文同、挚友米芾、文学前辈欧阳修等，以相同的绘画主张及审美趣味，促成了一个新的绘画风气的形成，与当时广泛流行的宫廷院体绘画大异其趣。苏轼善画枯木怪石墨竹，并有作品流传后世（见图5-2）。作为特殊的文人画家，他们改变着中国绘画的审美走向，开创了一个全新的绘画时代，其标志就是转变自古以来"以形写神""形神兼备"的创作、欣赏观念，改为以神为主、重神轻形的新认识。苏轼"不以形似论优劣"的新主张，创立了宋代文人绘画的新标准，推动中国绘画步入了一个更加个性化的时代。

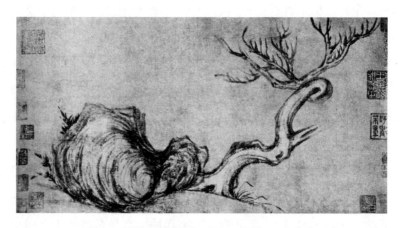

图5-2 《枯木怪石图》 北宋 苏轼 私人收藏

从顾恺之开始到苏轼之前，绘画中的形与神在几百年间一直被相提并论，虽然有所侧重而无所偏废，"以形写神""形神兼备"是其基本法则。顾恺之的"以形写神"、谢赫的"应物象形"、姚最的"心师造化"、张璪

① 参见贾涛：《宋人笔记对苏轼文人艺术家形象的神化与重塑》，《艺术探索》2020年第5期。

的"外师造化，中得心源"，以至张彦远的"象物必在于形似，形似须全其骨气"等观点，都力图在形、神之间求取一种恰当的平衡，这是自古以来的文化认知传统。然而，以苏轼为代表的北宋文人画家，随着创作实践的深入，使形与神关系发生了突变，极大地改变了原本关于形神之间的认识。在当时艺术胸怀还算宽广的社会背景下，文人画与院体画之间还能相安无事，但是，当社会气候发生改变之后，院体画让位于文人画新风在所难免。由于苏轼极力强调神似，强调绘画的抒情达意功能，从而成为北宋后期文人画理论的旗手。

一、重神轻形

苏轼在不同场合、利用不同形式阐述了他关于文人画重神似之主张。《传神记》一文可谓这一主张的宣示。他说："传神之难在目。顾虎头云：'传神写影，都在阿堵中。'其次在颧颊。吾尝于灯下顾自见颊影，使人就壁摸之，不作眉目，见者皆失笑，知其为吾也。目与颧颊似，馀无不似者。目与鼻口，可以增减取似也。传神与相一道，欲得其人之天，法当于众中阴察之。今乃使人具衣冠坐，注视一物，彼方敛容自持，岂复见其天乎！"①不难看出，苏轼对描绘人物的关注点是传神而非得形，即在形与神关系上他更加倾向于神情传达，尽管他并没有彻底否定写形。他认为人之音容笑貌与精神内涵——所谓"意思"——通过简单勾画就能活灵活现。苏轼认为与人传神有几个关键点：一是顾恺之所说的"阿堵"即目睛，二是他首先发现的颧颊，三是额头。苏轼明确地说，神韵的获得往往在"笔墨之外"，于笔墨之外求神韵，正是元代以后风行一时的文人画的重要特征。

苏轼指出，为了抓取人物最传神之处，要得其天性，就要像相术一样于众人中暗自察看，不能使被画者正襟危坐，应找到描绘对象在自然状态下的真实面貌。在苏轼看来，一个没有个性气质的空洞外形，对画家来说

① ［宋］苏轼：《苏轼全集》，上海：上海古籍出版社，2000年版，第909页。

是没有任何价值的。

　　苏轼"重神轻形"的文人画观点在其《书鄢陵王主簿所画折枝二首》诗中表述得最为清晰。其中写道："论画以形似，见与儿童邻。赋诗必此诗，定非知诗人。诗画本一律，天工与清新。边鸾雀写生，赵昌花传神。何如此两幅，疏淡含精匀。谁言一点红，解寄无边春。"①该诗开头两句是题眼，也是核心议题："论画以形似，见与儿童邻。赋诗必此诗，定非知诗人。"从字面上看观点十分鲜明，苏轼认为，以形似为标准去评价绘画，就如小孩子一样阅世不深、目光短浅、缺少见识。显然，苏轼论画的标准是崇尚传神而贬低形似的。"赋诗必此诗，定非知诗人"，是对首句的注解，意在进一步说明绘画不能只求形似，生搬硬套。这句注解式的发挥因版本不同存在争议、歧义。一种说法是"赋诗必此诗，定知非诗人"，这种字序见于绝大多数版本，然而于诗意不合，以致解读甚为平淡，并不能很好地注解苏轼以赋诗方式比拟绘画形似的真实意图。因为首句的比喻态度很明确，认为谈论绘画不能以形似为标准，接下来的比句应该强化这一观点。"赋诗必此诗"之"赋"字有两种解释，一是作诗，一是诵诗，含义差距很大。如果将本句理解为作诗、写诗，下句就明显平淡无味了。可后世偏偏有人就这样直接将苏轼的"赋"字改成了"作"字，如邓椿在《画继》"搢绅韦布"一节，评到画家鄢陵王主簿时对此诗进行引述，云："鄢陵王主簿，未审其名，长于花鸟。东坡有《书所画折枝二诗》，其一云：'论画以形似，见与儿童邻。为诗必以诗，定知非诗人。……'"②邓椿引述与一般版本有三处改动，至少两处改动十分无理，显示出古人引文草率之处：一是将"赋诗"直接改为"为诗"，这显然机械生硬，没有道理，一字之差，诗意的精微之处都被抹尽了。二是将"定非知诗人"改为"定知非诗人"。邓椿的"定知非诗人"是说如果那样就确定他不是诗人，而"定非知诗人"是说若如上，他一定不是懂诗的人。一字之差，谬以万里。苏轼是在讲"论画"而不是"作画"，因此，以诗作比，必然是"论诗"

①［宋］苏轼：《苏轼全集》，上海：上海古籍出版社，2000年版，第351页。
②［宋］邓椿：《画继》，黄苗子点校，北京：人民美术出版社，1964年版，第39页。

而非"作诗","非诗人"应为"知诗人"。"赋诗"有时可以理解为"作诗",但又有不同。在古汉语中,赋诗之"赋"有固定解释,所谓"无韵而歌谓之赋"。"赋"与"颂"相对应,"颂"即"有韵而歌"。春秋战国之际,士人相见或两国相交,必以诗句为进见之礼,以示有所学。其所颂之诗多为《诗经》中名句,赋一段诗,移花接木,比拟影射,另行发挥,有旁敲侧击的意思。故孔子曰:"不学《诗》,无以言。"这句话所说并非不学习《诗经》便不会说话,而是不学习《诗经》,便无法"赋诗",就无以在重要社交场合以诗互答。苏轼学识通古,"赋诗"一典十分精当,所以邓椿所改不合原意。

苏轼重神轻形的观点开始并不明显,有时也会强调造形的必需,下文还将详述。但是随着文人写意画主张的坚定,对神似的侧重越来越鲜明。他说:"观士人画,如阅天下马,取其意气所到。乃若画工,往往只取鞭策皮毛槽枥刍秣,无一点俊发,看数尺便卷。汉杰真士人画也。"[①]对画工的否定,即是对文人画的坚持,苏轼在突出意足神完、意境塑造的同时,将人们的绘画视野引向了重神轻形的一端,从而改变了传统评价标准。

然而,"论画以形似,见与儿童邻"不过是苏轼的诗句而已,尽管他有明显的重神轻形倾向,但在苏轼所处的时代,在院体写实绘画大行其道之时,苏轼并没有彻底背离这一风尚,而是在其他论述中予以加强,从而平衡了他的重神轻形理论。后人评价苏轼的观点往往断章取义或就事论事,这不符合苏轼论画的本意。如苏轼在《子由新修汝州龙兴寺吴画壁》诗中曾这样说:"丹青久衰工不艺,人物尤难到今世。每摹市井作公卿,画手悬知是徒隶。吴生已与不传死,那复典型留近岁。人间几处变西方,尽作波涛翻海势。细观手面分转侧,妙笔毫厘得天契。始知真放本精微,不比狂花生客慧……"[②]这里的"细观手面分转侧,妙笔毫厘得天契",在赞美吴道子绘画精妙的同时,明显的有赞赏绘画形似之意。"始知真放本精微"一句表述得更为明确,是说真正的放逸是基于处处符合法度的精

① [宋] 苏轼:《苏轼全集》,上海:上海古籍出版社,2000 年版,第 2194 页。

② [宋] 苏轼:《苏轼全集》,上海:上海古籍出版社,2000 年版,第 462 页。

微，而风格上的粗犷不羁不一定是"真放"。在另一篇题记中，苏轼将这种意思表达得更为清楚："故诗至于杜子美、文至于韩退之、书至于颜鲁公、画至于吴道子，而古今之变，天下之能事毕矣。道子画人物，如以灯取影，逆来顺往，旁见侧出，横斜平直，各相乘除，得自然之数，不差毫末，出新意于法度之中，寄妙理于豪放之外，所谓游刃馀地，运斤成风，盖古今一人而已。"①他认为吴道子的绘画"得自然之数，不差毫末"，加之出新意于法度，寄妙理于豪放，因此才被评定为"古今一人"，是为"画圣"，而吴道子得到这一称号的基础就是形似追求。在《石氏画苑记》中苏轼借苏辙的话将此认识进一步表达出来，说："子由尝言：'所贵于画者，为其似也。似犹可贵，况其真者。吾行都邑田野所见人物，皆吾画笥也。所不见者，独鬼神耳，当赖画而识，然人亦何用见鬼。'"②其中，"所贵于画者，为其似也"，表明苏轼赞同的态度，认为"此言真有理"，说明他并不是因为重神似而忽略形似，相反，他认为以都邑田野中的人物为绘画对象，绝不是不求形似所能达到的。

因此，对苏轼的绘画形神理论应做全面考察，不能以偏概全。然而，由于社会的、历史的种种因素，苏轼注重形似的观点几乎不为人知，而其"不求形似"的理论却家喻户晓。

苏轼重神轻形的主张无疑拉开了文人画与院体画、民间画的距离，是时代的一种新风尚、新趣味，无可厚非。然而由于他身份特殊、影响广泛，其言论已非同一般，直接引起了同时代或后代人更多的关注与评判，其中有赞成的，有反对的，形成了前所未有的评论热潮，反映出人们在对待"形似"与"神似"方面的态度与价值取向。

如南宋葛立方，他十分赞成苏轼的观点，并认为重神轻形是时代风尚。葛立方在《韵语阳秋》中说："欧阳文忠公诗云：'古画画意不画形，梅诗咏物无隐情。忘形得意知者寡，不若见诗如见画。'东坡诗云：'论画以形似，见与儿童邻。赋诗必此诗，定知非诗人。'或谓二公所论，不以

① ［宋］苏轼：《苏轼全集》，上海：上海古籍出版社，2000 年版，第 2190 页。
② ［宋］苏轼：《苏轼全集》，上海：上海古籍出版社，2000 年版，第 885 页。

形似，当画何物？曰：'非谓画牛作马也，但以气韵为主尔。'谢赫云：'卫协之画，虽不该备形妙，而有气韵，凌跨雄杰。'其此之谓乎？陈去非作《墨梅诗》云：'含章檐下春风面，造化工成秋兔毫。意得不求颜色似，前身相马九方皋。'后之鉴画者如得九方皋相马法，则善矣。"①葛立方显然是站在欣赏的立场上认同苏轼之论，并认为重神之议并非臆造，谢赫的评论也是如此。

　　元代赞同苏轼观点者亦不乏其人，如汤垕在《画鉴》一书中说："今人看画，多取形似，不知古人最以形似为末节。如李伯时画人物，吴道子后一人而已，犹未免于形似之失。盖其妙处，在于笔法气韵神采，形似末也。东坡先生有诗云：'论画以形似，见与儿童邻。作诗必此诗，定知非诗人。'余平生不惟得看画法于此诗，至于作诗之法，亦由此悟。"②汤垕认为自古以来形似都在其次，绘画之妙就在"笔法气韵神采"，画法如此，诗法也是如此。

　　明代李贽在《焚书·诗画》中以当时人物的观点评说苏轼这首诗，指出了两种不同的态度："东坡先生曰：'论画以形似，见与儿童邻。作诗必此诗，定知非诗人。'升庵（即明代诗人杨慎——笔者注）曰：'此言画贵神，诗贵韵也。然其言偏，未是至者。'晁以道（即宋人晁补之——笔者注）和之云：'画写物外形，要物形不改；诗传画外意，贵有画中态。'其论始定。卓吾子（即李贽本人——笔者注）谓改形不成画，得意非画外，因复和之曰：'画不徒写形，正要形神在；诗不在画外，正写画中态。'"③显然李贽客观表述了自己的看法，画诗既要写形，又要写神，总之须形神兼备。

　　明代画家董其昌则对苏轼与晁补之的言论做了另一番解读，说："东坡有诗云：'论画以形似，见与儿童邻。作诗必此诗，定知非诗人。'余曰：'此元画也。'晁以道诗云：'画写物外形，经物形不改。诗传画外意，

① [宋] 葛立方：《韵语阳秋》，上海：上海古籍出版社，1984 年版，第 185~186 页。

② [元] 汤垕：《画论》，于安澜编：《画论丛刊》（上），北京：人民美术出版社，1960 年版，第 61 页。

③ [明] 李贽：《焚书·诗画》，卷五。

贵有画中态。'余曰：'此宋画也。'"① 董其昌以元画与宋画风格特色之殊，指明苏轼与晁补之意见分歧的根本：时代使然，标准有别。

清代画家对苏轼重神轻形观点有新的认识，并直诉其不当。邹一桂说："东坡诗：'论画以形似，见与儿童邻。作诗必此诗，定知非诗人。'此论诗则可，论画则不可。未有形不似而反得其神者。"并且指出苏轼此论的根本原因是："此老不能工画，故以此自文。犹云胜固欣然，败亦可喜。空钩意钓，岂在鲂鲤？亦以不能奕，故作此禅语耳。"② 这种议论值得重视。苏轼天赋很高，是一位艺术全才，在各艺术种类中均有所成就，且影响广泛。但是他在绘画方面下的功夫有限，既比不得画院职业画家，也比不得民间画工，"文过饰非"是很自然的。邹一桂的批评不无道理。

方薰在《山静居画论》一书中说："东坡曰：'看画以形似，见与儿童邻。'晁以道云：画写物外形，要于形不改。'特为坡老下为转语。""画不尚形似，须作活语参解。如冠不可巾，衣不可裳，履不可屩，亭不可堂，牖不可户，此物理所定，而不可相假者。古人谓不尚形似，乃形之不足，而务肖其神明也。"③ 此观点与邹一桂类似，均认为这是苏轼在绘画上形似不足而作的自我粉饰。清人李修易的批评更为直接，说："东坡诗'论画以形似，见与儿童邻。'而世之拙工，往往借此以自文其陋。仆谓形似二字，须参活解，盖言不尚形似，务求神韵也。玩下文'作诗必此诗，定知非诗人'，便知东坡作诗，必非此诗乎。拘其说以论画，将白太傅'画无常工，以似为工'、郭河阳'诗是无形画，画是有形诗'，又谓之何？"④ 这种观点，与人们对明末以来"南宗文人画"不求形似理论与创作的反思、批评、矫正有关，是时代风气，也是历史必然，人们对苏轼绘画主张的迷信盲从已经降温。

无论后世如何评价苏轼重神轻形的观点，其流布之广、影响之大是

① [明] 董其昌：《画旨》，于安澜编：《画论丛刊》（上），北京：人民美术出版社，1960 年版，第 72~73 页。
② [清] 邹一桂：《小山画谱》，于安澜编：《画论丛刊》（下），北京：人民美术出版社，1960 年版，第 793 页。
③ [清] 方薰：《山静居画论》，于安澜编：《画论丛刊》（下），北京：人民美术出版社，1960 年版，第 434、437 页。
④ 俞剑华编著：《中国古代画论类编》（上），北京：人民美术出版社，2000 年版，第 273 页。

不容否定的。其实，在宋代，重神、轻形、求意的绘画观点并非为苏轼所独有，恰恰是时代审美的需要，苏轼不过是其中一个突出代表。欧阳修在《盘车图》一文中写道："古画画意不画形，梅诗咏物无隐情。忘形得意知者寡，不若见诗如见画。"① 论述了诗情画意的重要，具有明确的轻形似倾向。沈括曾说："书画之妙，当以神会，难可以形器求也。世之观画者，多能指摘其间形象、位置、彩色瑕疵而已，至于奥理冥造者，罕见其人。"② 又在《和苏翰林题李甲画雁二首》诗中说："画写物外形，要物形不改。诗传画外意，贵有画中态。"显然沈括倡导的是"遗物以观物"。

　　强调诗画结合、重视画家的文人气质，在邓椿那里表达得更为明确。他在《画继》中提出了"画者，文之极也"的观点，认为绘画不过是文人的能事罢了，说："其为人也多文，虽有不晓画者寡矣；其为人也无文，虽有晓画者寡矣。"③ 并且认为，宋代追求形似的院体画束缚了文人的手脚，许多人弃之而去。他曾记录了这一状况："图画院，四方召试者源源而来，多有不合而去者。盖一时所尚，专以形似，苟有自得，不免放逸，则谓不合法度，或无师承，故所作止于众工之事，不能高也。"④ 他把文学修养不高的画者视为"众工"，其注重神韵的观点与苏轼同步，显然是时代风气使然。

　　韩拙在《山水纯全集》中也说："凡用笔先求气韵，次采体要，然后精思。若形势未备，便用巧密精思，必失其气韵也。以气韵求其画，则形似自得于其间矣。"⑤ 这一表述充分说明：对神似与神采的过分偏爱已经成为这一时期文人艺术家、理论家的共同着眼点。诗与画的联姻、文人身份与画家角色的双重组合，使得宋代除院体画在形似追求之外有了另一种不同的选择，"不求形似求神韵"因不落窠臼而渐受青睐，文人气质、气韵

① ［宋］沈括：《梦溪笔谈》（卷十七），北京：中华书局，2015 年版，第 160 页。
② ［宋］沈括：《梦溪笔谈》（卷十七），北京：中华书局，2015 年版，第 159~160 页。
③ ［宋］邓椿：《画继》，黄苗子点校，北京：人民美术出版社，1964 年版，第 114 页。
④ ［宋］邓椿：《画继》，黄苗子点校，北京：人民美术出版社，1964 年版，第 125 页。
⑤ ［宋］韩拙：《山水纯全集》，于安澜编：《画论丛刊》（上），北京：人民美术出版社，1960 年版，第 43~44 页。

表达被视为绘画中更为重要的因素。这种氛围，足以说明宋代求神似、求意足的文人画主张呼声渐强，当时机成熟时，中国古代绘画新的一页将被揭开，它不仅影响着绘画的创作走向，还改变着人们传统的审美习惯。

客观地说，苏轼重神轻形的绘画主张带有一定意义上的消极因素。众所周知，专业画家多关注绘画的本体，如用笔、用墨、构成等，从上述荆浩、郭熙等人的画论中即可得到证实。而文人画家由于没有更多的时间进行技法锤炼或从事绘画研究，自然而然会重视、强调绘画的文化内涵，将书法、诗词更多地融入绘画当中，"以文掩技"，在形神关系上则侧重于神韵气息而非形似。辩证地说，苏轼重神轻形主张一方面为形成新的、独特的绘画风格造势；另一方面由于过分贬低形似追求，在一定程度上降低了绘画的技术要求，这对技术性很强的绘画发展来说是不利的。更由于这些文人掌握着宣传舆论工具，有条件、有能力推销自己的主张，使得文人写意绘画风格渐成气候，对唐宋以来的写实造型传统带来巨大冲击。元代以后，文人画倾向开始占据画坛主流，即使是专业画家如"元四家"，亦不再以唐宋的写实追求为能，偏爱疏阔、苍茫、简远的意境，偏爱士气逸笔、甚至不求形似，直接造成传统写实画风的缺失。到了明代，莫是龙、董其昌等人提出了更为极端的"画分南北宗论"，"贬北扬南""重文轻绘"意识成风，导致之后数百年中国绘画积弱、低迷。这一切，以苏轼为代表的文人画主张难脱干系，当然也与后人的取舍、曲解有关。因此，邹一桂才不无刻薄地指责苏轼论画其实不懂绘画，认为"东坡论画直似门外之人"。

二、诗画一律

在《书鄢陵王主簿所画折枝二首》一诗中，苏轼还将"形似之外求神韵"的观点进一步展开，明确提出"诗画一律""取法自然"等观点，是其文人画主张的又一个重要支点。

作为诗人兼画家、书法家的苏轼，将诗与画有机地结合在一起十分自然，这两种艺术形式的共通之处无疑为绘画与诗歌注入了新的元素。在此

之前，张彦远在《历代名画记》中明确提出"书画同体，用笔同法"，后被赵孟頫表述为"书画同源"，这一主张奠定了文人画的创作基础。而苏轼"诗画一律"的观点，使文人画理论更加明确，其内涵也更加丰富。

诗与画这两种艺术样式，在中国传统文人看来不过是表情达意、消闲解颐的方式，与琴、棋一样，没有根本上的不同，很少有人站在"成教化，助人伦"的高度看待它们。在书与画当中，书法以文字为载体，通过意匠经营传达审美意境，在读者想象中呈现似是而非的境界；绘画同样如此，尤其是文人画，对意象的把握向来游弋于"似与不似"之间，表现的是画家对生活现实的理解与认识，不绝对写实，也不绝对写虚，展现的是朦胧幽远、若即若离的意境意象。因此，诗与画在性质上是相同的，所以赵孟頫题其画曰："石如飞白木如籀，写竹还应八法通。若也有人能会此，须知书画本来同。"①

"诗画一律"即诗中有画、画中有诗，这一认识在折枝二首的第二首中有更多展现。诗曰："瘦竹如幽人，幽花如处女。低昂枝上雀，摇荡花间雨。双翎决将起，众叶纷自举。可怜采花蜂，清蜜寄两股。若人富天巧，春色入毫楮。悬知君能诗，寄声求妙语。"②王主薄的这幅花鸟画也许与上一幅不同，是比较写实的一种，枝雀、花雨、双翎、众叶等，各具神态，宛在目前，如此形象生动的画面在当时并不稀奇。诗中首句"瘦竹如幽人，幽花如处女"的拟人化手法，是画意之诗，是诗中有画的体现。

苏轼的"诗画一律"观点源于他既通诗又通画这一特殊身份，并能将二者融为一起，达到"通会"之境界。苏轼在论画中不止一次提及"诗画一律"问题，如评王维，他说："味摩诘之诗，诗中有画。观摩诘之画，画中有诗。诗曰：'蓝溪白石出，玉川红叶稀。山路元无雨，空翠湿人衣。'此摩诘之诗。"③苏轼推崇王维，原因正在于王维能将诗与画融会贯通。这种"诗画一律"式的贯通，扩展了诗与画的内涵，符合他的文人画

① 俞剑华编著：《中国古代画论类编》（下），北京：人民美术出版社，2000年版，第1069页。
② ［宋］苏轼：《苏轼全集》，上海：上海古籍出版社，2000年版，第352页。
③ ［宋］苏轼：《苏轼全集》，上海：上海古籍出版社，2000年版，第2089页。

主张。他认为艺术的最高境界莫过于诗画兼备、诗画相通。苏轼曾经对唐代这两位著名画家作过比较，一个是专业性的吴道子，一个是文人化的王维，其倾向性十分鲜明。他说："道子实雄放，浩如海波翻。当其下手风雨快，笔所未到气已吞。"① 这种评价已经很高了，但与王维相比却逊色得多："摩诘本诗老，佩芷袭芳荪。今观此壁画，亦若其诗清且敦。……吴生虽妙绝，犹以画工论。摩诘得之于象外，有如仙翮谢笼樊。吾观二子皆神俊，又于维也敛衽无间言。"② 尽管苏轼极力推崇吴道子的绘画，仍然掩饰不住他对王维这一诗人画家的过分偏爱，"二子皆神俊"，王维更在神俊之上，字里行间充满着对王维的敬仰。

究其原因，无外乎苏轼对诗的偏爱甚于绘画，与王维一样，骨子里他还是个诗人。关于诗文与绘画的关系，北宋诗人邵雍的认识更为客观一些，他说："史笔善记事，画笔善状物，状物与记事，二者各得一。"③ 如苏轼曾在《韩马十四匹》中说："韩生画马真是马，苏子作诗如见画。"他在一篇画跋中又说："能文而不求举，善画而不求售。曰：'文以达吾心，画以适吾意而已。'"④ 苏轼自身强烈的主观性与自信，或许是他在诗画之间更重诗文的原因之一，也是他不吝美词推举王维的关键所在。苏轼的这种"偏爱"，恰恰是明末南北宗论的倡导者将王维作为南宗绘画鼻祖并推崇备至的重要原因。

"诗画一律"是文人画的重要支点，也是其后诗、书、画、印相互融合的理论先导。在之后的绘画史上，诗、书、画的关系始终是人们十分感兴趣的话题，在赵孟頫等人那里，书与画、画与诗、画与印的融会达到了前所未有的高度，为文人画的发展奠定了理论与实践基础。明末清初的叶燮曾论道："画者，天地无声之诗；诗者，天地无色之画。"可视为对苏轼以来诗画一律理论的很好概括。

① 吴鹭山等合编：《苏轼诗选注》，天津：百花文艺出版社，1982 年版，第 8 页。
② 吴鹭山等合编：《苏轼诗选注》，天津：百花文艺出版社，1982 年版，第 8~9 页。
③〔宋〕邵雍：《邵雍集》，北京：中华书局，2010 年版，第 485 页。
④〔宋〕苏轼：《苏轼全集》，上海：上海古籍出版社，2000 年版，第 2191 页。

三、论常理

除重神轻形、诗画一律论画标准之外，苏轼还提出"常理"说，为文人写意绘画订立了又一标准。对"常理"的理解向来有歧义。有人认为"常理"与当时盛行的宋代理学有关，有人不以为然。

在中国绘画史上并非只有苏轼才重视"常理"，对画"理"的探讨可追溯到南北朝时期。宗炳在《画山水序》中即已多次涉及"画理"，他说："夫理绝于中古之上者，可意求于千载之下；旨微于言象之外者，可心取于书策之内。"①又说："夫以应目会心为理者类之成巧，则目亦同应，心亦俱会。应会感神，神超理得。"②通过前述可知，这里的"理"与"道"相关，"理"由"道"生，知其所以然者为"理"，它是可变的，是体现"道"的方式。南齐谢赫也提出了"穷理尽性，事绝言象"的观点，认为只有先透彻地研究事物的本质规律，在之后的创作中才能做到"言象"。

苏轼的"常理"论又与宗炳不同。他在《净因院画记》中说："余尝论画，以为人禽宫室器用皆有常形，至于山石竹木水波烟云，虽无常形，而有常理。常形之失，人皆知之。常理之不当，虽晓画者有不知。故凡可以欺世取名者，必托于无常形者也。"③可见"常理"是与"常形"相关联的，"常形"是事物较为稳定的外在状貌，这种状貌对于人禽宫室等是固定的，有章可循；而对于山石竹木水波烟云等，因变动不居，没有固定形状，但有一定内在规律。凡绘画若失于规范的物体形状，人们一望便知，而失于物体内在规律，则连画家有时也难以觉察。因此他说："虽然，常形之失，止于所失，而不能病其全，若常理之不当，则举废之矣。以其形之无常，是以其理不可不谨也。"④在苏轼看来，"常理"贯穿于整个绘画创作过程中，关系到整幅画的成败，与只关乎小节的"常形"不同。"常形"之失无关大局，情有可原，难于求全责备，但是，如果不合"常理"，

① ［南朝·宋］宗炳：《画山水序》，王微：《叙画》，北京：人民美术出版社，1985年版，第5页。
② ［南朝·宋］宗炳：《画山水序》，王微：《叙画》，北京：人民美术出版社，1985年版，第7页。
③ ［宋］苏轼：《苏轼全集》，上海：上海古籍出版社，2000年版，第886页。
④ ［宋］苏轼：《苏轼全集》，上海：上海古籍出版社，2000年版，第886页。

则一切都谈不上。因此他认为："世之工人，或能曲尽其形，而至于其理，非高人逸才不能辨。"①苏轼的这种观点，与他力倡的重神轻形文人画观点遥相呼应，对"常形"与"常理"关系的分析，其实正是文人画重神轻形、重内在轻外表理论的深入。

如果以"常理"的认识看待苏轼的一些言论，似乎"常理"就是规律，是总体原则。如在论书法时他说："把笔无定法，务使虚而宽。"意思是把笔无固定法则，只寻求"虚""宽"之理即可。在《石苍舒醉墨堂》一诗中他又说："我书意造本无法，点画信手烦推求。"②这里的"无法"如果是"常理"，则常理就变得相当虚渺、不可捉摸了。其实在一定意义上，无法与有法、常理与常形又是统一的。苏轼在《书吴道子画后》写道："出新意于法度之中，寄妙理于豪放之外，所谓游刃馀地，运斤成风，盖古今一人而已。"③这种"出新意"与"寄妙理"是理论的辩证，苏轼认为在吴道子那里已经巧妙地统一了，优秀的绘画创作既不会因"新"害"理"，也不会因"理"制"新"，只有像吴道子那样才能谈得上"游刃馀地，运斤成风"。

据米芾记载，苏轼画墨竹从地一直起到顶，不画竹节。有人问他为何竹不分节，他回答说："竹生时何尝逐节生耶？"看似强词夺理，实则有他独特的用意。苏轼执笔、画竹皆不同寻常，可见"常理"之说并非指人们习惯的、司空见惯的道理规范，它还包含着艺术创作的内在规律或艺术家慧眼识凡的独创精神。石涛说："东坡画竹不作节，此达观之解。其实天下之不可废者无如节。风霜凌厉，苍翠俨然，披对长吟，请为苏公下一转语。"④石涛对苏轼的批评是很婉转的。在论及宋代蔡襄的书法时，苏轼认为：事物皆出于一种道理，通其意则无适而不可。在苏轼眼中，常理、常形固然重要，但又非一成不变、千篇一律，通晓、掌握了描绘事物的规

① [宋]苏轼：《苏轼全集》，上海：上海古籍出版社，2000年版，第886页。
② [宋]苏轼：《苏轼全集》，上海：上海古籍出版社，2000年版，第56页。
③ [宋]苏轼：《苏轼全集》，上海：上海古籍出版社，2000年版，第2190页。
④ 俞剑华编著：《中国古代画论类编》（下），北京：人民美术出版社，2000年版，第1095页。

律，就可以法外施为、举一反三。因而他说："物一理也，通其意，则无适而不可。分科而医，医之衰也，占色而画，画之陋也。"① 就是说僵化、俗套的艺术同样不足取。以此来看他所谓"常理"，就是指绘画中不能亦步亦趋，有新意、能变化、会创造就是合理。

苏轼的常理之论对当时乃至后世颇有影响。追求事理是北宋的风气。《广川画跋》的作者董逌同样倡导常理。他认为"理"在神不在形，在意不在法，不必求于形似之中，而可在形似之外。重理与重神是统一的。董逌认为"以牛观牛，一牛百形"，而以人观牛，则牛为一形，说明观察角度、态度对观察结果有影响。② 这种认识与苏轼的观点遥相呼应，牛的一形与百形并不矛盾，从辩证的观点看，一牛是普遍，是常理；百牛是个别，是变化。牛各异形，源自观者内心所取之不同。

南宋时代，从程颐学术思想发展而来的朱熹学派创立了理学体系。朱熹将"理"看作是第一性的东西，是物质世界存在的基础，认为"理气合一""理象一源""理一分殊"，这一哲学社会学思潮同时成为艺术审美认识的基石。由于大量吸收了佛老有关禁欲以及艺术害性的思想，朱熹对苏轼的文章、理论敬而远之，说："苏氏文辞伟丽，近世无匹……是以平时每读之，虽未尝不善，然既想未尝不厌。"又说："道者文之根本，文者道之枝叶。惟其根本乎道，所以发之于文皆道也。三代圣贤文章，皆从此心写出，文便是道。"③ 这里的"道"与苏轼的"理"应有共通之处，但对"理""道"与文的关系二者看法并不一致。朱熹说："今东坡之言曰：'吾所谓文，必与道俱。'则是文自文而道自道，待作文时，旋去讨个道来入放里面，此是它大病处。"④ 朱熹认为苏轼把"文""道"分置毫无道理，主张"文"由"道"生，苏轼的"常理"之论割裂了文与道的联系，不足于取。

到了元代，黄公望在《写山水诀》中说："作画只是个理字最紧要。

① ［宋］苏轼：《苏轼全集》，上海：上海古籍出版社，2000年版，第2171页。
② 参见下节"董逌论画"所引。
③ 于民、孙道海编著：《中国古典美学举要》，合肥：安徽教育出版社，2000年版，第589页。
④ 于民、孙道海编著：《中国古典美学举要》，合肥：安徽教育出版社，2000年版，第589页。

《吴融》诗云：'良工善得丹青理。'"[1] 反而又肯定了苏轼的观点，认为绘画之"理"才是作画的根本，其他都成了枝节。如此看来，苏轼常理之说甚有影响。

总之，无论从哪个方面论画，苏轼都在极力推销他的文人写意绘画理论，为文人画的发展壮大培植土壤。事实的确如此，苏轼作为文人当中的杰出代表，同时作为一位略通笔墨、时常为之的业余画家，以他特有的地位，在中国绘画史上产生了相当大的影响。他的绘画理论有力推动了文人画潮流，他本人自然成为中国文人绘画理所当然的主要奠基者。对苏轼的评价不能简单化，在充分肯定其成就的基础上，对他画论画评中的偏颇之处、随性之处，以及由此造成的负面影响予以客观评价，皆十分必要。

第四节　宋代其他画论

宋代绘画创作的深入，造就了一大批卓有成就的专业画家，还吸引了更多文人参与其中，并把绘画作为个人修养的一个组成部分，成为身份、地位的象征。无论天子，还是乞儿，莫不将绘画作为不同凡俗的招牌。或多或少、或精或粗、或专业或余业的绘画实践，使他们对绘画有着不同的体验，对这些感受和体验的记录、阐述，无疑极大地丰富了绘画理论。官方主持编著的《宣和画谱》、黄休复的《益州名画录》、董逌的《广川画跋》、米芾的《画史》等，是其中的代表。这些画论著作有新解传统画论的，有将之发扬光大加以补充的，有提出新见解新思想的，亦有对绘画的观察方法、表现手段进行剖析研究的，还有对不同画种、画理进行细致探讨的。可以说，宋代画论、画评是这一时期画家、理论家创作实践经验的结晶，是其知识学养的展现，是后人不可多得的宝贵精神财富。

[1] ［元］黄公望：《写山水诀》，俞剑华编著：《中国古代画论类编》（下），北京：人民美术出版社，2000 年版，第 703 页。

一、《宣和画谱》论画

《宣和画谱》是我国绘画史上第一部系统品评宫廷藏画的著作，成书于北宋宣和年间（1119—1125）。此书未有作者署名，不太符合当时的著述习惯。因此，该书的作者一直是后世关注的问题。近人余绍宋从"称'我神考'凡三见"的表述中断定：此书为宋徽宗御制。又从《宣和画谱·叙》中可知，其署款为"宣和殿御制"，此论似乎合理。但是，同是在该序中，又有"今天子廊庙无事"，颇像臣属的语气，与上述观点相抵牾。在该书绘画评论记述中，常常出现"近时米芾喜论画，尝谓……"，可知该书又吸纳了米芾等一些专业画家的观点。由此可以推测，《宣和画谱》并非一人之力，应是从宋徽宗到侍臣到一些专业画家共同参与创作而成。

《宣和画谱》品评了宫廷所藏魏晋以来231位著名画家的画作6396轴，分为道释、人物、宫室、番族、龙鱼、山水、畜兽、花鸟、墨竹、蔬果十个门类，相较以前的品评体例，分科更为精细。总体理论思想倾向归宗儒家，强调绘画的成教化、助人伦、劝善戒恶与经世致用功能，采录了许多以往的经典论述，如"河出图，洛出书""识魑魅，知神奸""善足以观时，恶足以戒后，岂徒为是五色之章，以取玩于世也哉"等。《宣和画谱》承继了郭若虚《图画见闻志》"不复定品"的做法，对所记述、著录的画家、画作也"不以品格分"。但该书又与《图画见闻志》有不同之处，即以另一种方式保存了部分褒贬、批评精神。它承继了画史上对一些知名画家定论性的评述，如评顾恺之能"传神写照"，赞陆探微可"穷理尽性，事绝言象"，论周昉"得形似"并"兼得精神姿制"等，与以上所述《古画品录》《历代名画记》有类同之处。从中亦可看出，《宣和画谱》的论画标准仍然是形神兼备、以形写神的传统标准。也有学者认为《宣和画谱》在编撰时具有严重的政治倾向性，借选择入谱画家之机打压政敌。其中最重要的证据是没有收入元祐诸臣中善画且驰名北宋画苑者，如书中未出现擅长墨竹且为"湖州竹派"中坚的苏轼、苏过父子，但却将苏轼论画思想

换一种说法纳入《宣和画谱》中而不加注明。尽管如此，《宣和画谱》在画学上的系统性与资料保存方面的巨大贡献是不容抹杀的，不失为宋代画学之精品。

首先，它在强调画家的襟怀气度、志趣学养的同时，还强调勤恳，强调气质修为。这种观点似乎是时代的共同要求，与文人绘画的倡导者不谋而合。如论及李成，说："善属文，气调不凡，而磊落有大志。""故所画山林、薮泽、平远、险易、萦带、曲折……一皆吐其胸中而写之笔下。"[1] 在评论刘永年时说："永年喜读书，通晓兵法，勇力兼人。……疑其铁心石肠而雄豪迈往之气，不复作婉媚事，乃能从事翰墨丹青之学，濡毫挥洒，盖皆出于人意之表。"[2] 同样比较看重人格与画品的结合。

其次，不仅强调师法继承，而且更加推崇突破与出新。这对艺术自身的发展具有推动作用。如在评论五代画家朱繇时说："工道释，未有不以道元为法者，然升堂入室世罕其人，独繇不唯妙造其极，而时出新意，千变万态，动人耳目。"[3] 此种求新意识并非权宜之见，而是充溢在对画家的评论中，贯彻始终。如论及道释画家孙知微，称赞他"用笔放逸，不蹈袭前人笔墨畦畛"。[4] 师法传统而又自出新意是艺术进步的重要方式，《宣和画谱》无疑切中了要害。

最后，该书在颂扬天赋能力的同时，更加强调画家要师心、师物、师造化，这一点是对前人如宗炳"质沿古意、文变今情"、姚最"心师造化"、张璪"外师造化，中得心源"等理论的直接继承。基于上述创新认识，《宣和画谱》能以开阔的艺术胸怀，肯定与赞扬倡导写意的文人画家，如张璪、王墨、李公麟等。在谈到李公麟时，称："大抵公麟以立意为先，布置绿饰为次。其成染精致，俗工或可学焉，至率略简易处，则终不近也。"[5] 又对关全之画评价说："盖全之所画，其脱略毫楮，笔愈简而气

[1] 俞剑华注译：《宣和画谱》，南京：江苏美术出版社，2007 年版，第 243 页。

[2] 俞剑华注译：《宣和画谱》，南京：江苏美术出版社，2007 年版，第 394 页。

[3] 俞剑华注译：《宣和画谱》，南京：江苏美术出版社，2007 年版，第 90 页。

[4] 俞剑华注译：《宣和画谱》，南京：江苏美术出版社，2007 年版，第 104 页。

[5] 俞剑华注译：《宣和画谱》，南京：江苏美术出版社，2007 年版，第 173 页。

愈壮，景愈少而意愈长也。而深造古淡，如诗中渊明，琴中贺若，非碌碌之画工所能知。"[1] 在记述王洽时则说："每欲作图画之时，必待沈酣之后，解衣磐礴，吟啸鼓跃，先以墨泼图幛之上，廼因似其形象，或为山，或为石，或为林，或为泉者，自然天成，倏若造化。已而云霞卷舒，烟雨惨淡，不见其墨污之迹，非画史之笔墨所能到也。"[2] 虽然这些评价承袭了前人的观点，但作为官方正式文本，对人们深入理解写意文人画仍然是有帮助的。

二、米芾论画

米芾（1051—1107），世居太原，后迁至襄阳，故人称"米襄阳"。初名黻，30 岁后改名为芾，字元章，号海岳山人。后人以"米南宫""米癫"称之，概其性情怪僻。北宋时期著名山水画家、书法家，著有《画史》《书史》，其画论思想多见于《画史》及绘画跋语中。《画史》评画多以无篇目短文连缀而成，随笔、感悟特点鲜明。

米芾的画论思想与其创作态度一致。创作中他常作江南平远景色，不为奇峭之笔。因为他的绘画多用水，淡墨渍染，没有轮廓线，湿墨点染，墨和水形成一种浓与淡、显与隐的交融，给人以朦胧、湿润的印象，人称之为"米氏云山"，其子米友仁继承了这一风格，并有作品传世（见图5-3）。这种作画风格的出发点，即他所谓的"云山草笔"。他主张画山水要草草而成，重意趣不求工细，不要十分用心、十分着意。他在《云山草笔》一画中提道："芾岷江还，舟至海应寺，国祥老友过谈，舟间无事，因索乐草笔为之，不在工拙论也。"他又曾说："余又尝作支、许、王、谢于山水间行，自挂斋室。又以山水古今相师，少有出尘格者，因信笔作之多烟云掩映树石不取细意似便已。"[3] "不论工拙"与"意似"的绘画追求，已经具有写意文人画的浪漫情怀，相对院体画无疑是一种出新。

① 俞剑华注译：《宣和画谱》，南京：江苏美术出版社，2007 年版，第 234~235 页。
② 俞剑华注译：《宣和画谱》，南京：江苏美术出版社，2007 年版，第 227~228 页。
③ ［宋］米芾：《画史》，于安澜编：《画品丛书》，上海：上海人民美术出版社，1982 年版，第 199 页。

图 5-3 《潇湘奇观图》 北宋 米友仁 故宫博物院藏

在论画方面不苟同前论，自成一格，是米芾绘画思想的另一特色。邓椿在《画继》中称米芾"心眼高妙，而立论有过中处"，恰恰说明米芾不喜欢人云亦云。书法上米芾声言要"一洗二王恶札"，绘画上在众人皆推崇李成、范宽时，他却标榜自己"无一笔李成、关仝俗气"，甚至提出"无李论"以对抗时风。《宣和画谱》说"自祖宗以来，图画院为一时之标准，较艺者视黄氏制体为优劣去取"，米芾却说"黄筌画不足收""虽富艳皆俗"。宋徽宗十分服膺崔白等人的作品，米芾却予以鄙视，说它们只能"污壁茶坊酒店，不入吾曹议论"。不同众议的评论态度，还体现在时人并不看好的画家作品却常受到米芾的极力赞许，如对不以画名世的苏轼，他津津乐道，说："子瞻作枯木，枝干虬屈无端，石皴硬亦怪怪奇奇无端，如其胸中盘郁也。"[1]事实表明，凡是当时人们称道的，米芾几乎都要加以抑制，而他自己称道的，恰恰是时人所疏忽的。虽然有标新立异之嫌，却更与他独特的艺术审美态度有关。如米芾反对唐朝书法尚法循规的法度，注重平淡天真，他认为颜真卿、柳公权等唐人的书法有过度程式化的弊端，使得"趣味"缺失，这恰巧与米芾追求的平淡天真意境相悖，而晋人"尚韵"的审美精髓，是与米芾潇洒自然的"真趣"不谋而合的。

米芾对绘画功能的认识同样不同时流，认为绘画应"自适其志"，不

① ［宋］米芾：《画史》，于安澜编：《画品丛书》，上海：上海人民美术出版社，1982 年版，第 200 页。

能只作为装点皇室的工具。他曾在唐代薛稷所作二鹤一画中题写道："好事心灵自不凡，臭秽功名皆一戏。"又有诗云："棐几延毛子，明窗馆墨卿，功各皆一戏，未觉负平生。"[1]正因为功名皆空，才觉得书画一道更有意义。因此他在《画史·序》中开宗明义，引杜甫诗句说："惜哉功名迕，但见书画传。"与传统上看重书画的社会教化功能不同，米芾以自娱与游戏的态度待之，与南北朝时期宗炳、王微的绘画观念遥遥相应，可谓不同凡响。正鉴于此，米芾评书论画皆主张"天真""直率"，反对矫饰造作，恰如他所言："书出于无意于佳乃佳。"同时他力倡"古雅"，推崇晋人风格，并要求评画论书应客观公正，"要在入人，不为溢辞"，这些都十分难能可贵。

三、董逌论画

董逌，北宋末年东平（今山东东平）人，字彦远，生卒年不详，曾为徽宗时侍从官。著有《广川画跋》《广川书跋》等书。《广川画跋》共有题跋136篇，虽然偏重考据评议，不重论画，但是书中有不少涉及画理画性的内容，颇有认识价值。

董逌提倡以形传神，虽为旧谈，但在当时"重神轻形"的审美倾向中，可谓独树一帜。在《书徐熙牡丹图》中董逌说："世之评画者曰：'妙于生意，能不失真如此矣，是为能尽其技。'尝问如何是当处生意，曰：'殆谓自然。'其问自然，则曰：'能不异真者斯得之矣。'"[2]他认为符合自然实际，不失其真的画作，才具有生机，才是最值得推崇的，这与苏轼"论画以形似，见与儿童邻"的认识相左。在《书李营丘山水图》中，董逌还议论道："苟失形似，便是画虎而狗者，可谓得其真哉？营丘李咸熙，士流清放者也，故于画妙入三昧，至于无蹊辙可求，亦不知下笔处，故能无蓬块气。其绝人处，不在得真形，山水木石、烟霞岚雾间，其天机之动，阳开阴阖，迅发警绝，世不得而知也。故曰：'气生于笔，笔遗于

① [宋] 米芾：《画史》，于安澜编：《画品丛书》，上海：上海人民美术出版社，1982年版，第187页。
② [宋] 董逌著，张自然校注：《广川画跋校注》，郑州：河南大学出版社，2012年版，第224~225页。

像。'夫为画而至相忘画者，是其形之适哉！"①董逌明确指出绘画中形似的基础性，并把形似、写真、自然作为相互关联的要素加以论述，强调写真，强调真中求神，同时提出山水画与人物画在气韵方面的差异，认为"世之论画，都失古人意，不知山水草木、虫鱼鸟兽，都非其真者耶"，是对写意文人画重神轻形倾向的一种自觉矫正，正因为这种呼声在当时艺术氛围中渐趋微弱，才显得弥足珍贵。

评画亦是如此，《书醉道士图》一文中，在论证该画非顾恺之所画之后，董逌说："其论笔力简古，得形神全者，皆知画糟粕尔，不可谓真知趣者也。"②显然，董逌论画的标准，一看笔力，二看形神，似不苟同时流。董逌特别重视形与"使形"的问题，包括对物体形的观察方式、概括与结论。他在《书百牛图后》中说："一牛百形，形不重出，非形生有异，所以使形者异也。画者于此，殆劳于知矣。岂不知，以人相见者，知牛为一形，若以牛相观者，其形状差别，更为异相，亦如人面，岂止百耶？且谓观者亦尝求其所谓天者乎？本其所出，则百牛盖一性尔。"③如前文所述，董逌认为牛的形象是固定的，但由于观者不同，牛的形象也不同，是谓"一牛百形"。一牛百形，不是牛有什么不同，只是观者内心角度不同、心思不同、诉求不同而已，因此他说，对于画人亦是如此，是最费心智的，因为形有异而性相同，既要有所区别，又有求取共性，"百牛盖一性尔"正是概括、总结的结果。如此思维，显然比重神轻形思潮更为客观冷静。

同时，董逌论画还提出要广见识，胸存丘壑。他在《书燕仲穆山水后为赵无作跋》中，阐明历史所载吴道子嘉陵江写貌归来图画于大同殿一事后，说："论者谓丘壑成于胸中，既窠则发之于画，故物无留迹，景随见生。殆以天合天者耶！"④既然"景随见生"，画家就应广游博览，增长见识，以创作出更好的山水景致。显然，董逌的这些议论是在探讨艺术的本

① [宋]董逌著，张自然校注：《广川画跋校注》，郑州：河南大学出版社，2012年版，第266页。
② [宋]董逌著，张自然校注：《广川画跋校注》，郑州：河南大学出版社，2012年版，第175页。
③ [宋]董逌著，张自然校注：《广川画跋校注》，郑州：河南大学出版社，2012年版，第37页。
④ [宋]董逌著，张自然校注：《广川画跋校注》，郑州：河南大学出版社，2012年版，第35页。

质规律上，将前人创作经验的总结上升到道的哲学层次，难能可贵。"丘
壑成于胸中"与苏轼"成竹于胸"的观点十分接近，是此后"胸有成竹"
的最初表述。苏轼在《文与可画筼筜谷偃竹记》一文中说："故画竹必先
得成竹于胸中，执笔熟视，乃见其所欲画者，急起从之，振笔直遂，以追
其所见，如兔起鹘落，少纵则逝矣。"[①]文与可即文同，画竹千姿百态，为
人称道（见图 5-4）。由此可见，要求画家观察自然、行路体验，是时代
艺术风气使然，郭熙论画山水要"饱游饫看"，并提出观察山水的各种方
法，其认识与董逌、苏轼们何其仿佛！

总之，董逌论画既对画理、画法有自己的见解，主张兼备形、神、

图 5-4 《墨竹》 北宋 文同 台北故宫博物院藏

①［宋］苏轼：《苏轼全集》，上海：上海古籍出版社，2000 年版，第 885 页。

理，又能对创作经验的总结进一步发展深化，具有一定的学术价值。

四、邓椿论四格

关于绘画品格等级的评定问题，是历史上画论家与画史家关注并争论的焦点。不同的时代有不同的审美意趣，这是客观的、肯定的。从南北朝开始这种争论就已经非常表面化。齐梁时期谢赫的九品论就备受陈时姚最的诟病，但其分歧的焦点只是顾恺之这个画家的等级归类问题，是应当把他定为一品还是三品。因有此不满，所以姚最在写《续画品》时干脆就不再分等分品，按他自己的话说是"古今书评，高下必铨；解画无多，是故备取。人数既少，不复区别其优劣，可以意求也"。[1] 表面看是评品的数量人数有限，不再分等，而深层的原因，恐怕是担心陷入谢赫的困境，所以才任凭读者自己去判断。

这种担心并不能改变中国绘画品评过程中分等排序的热情。因为绘画艺术毕竟有优劣之分，审美趣味有彼此之差。作为统一体系的中国绘画有历史一以贯之的延续性与审美传统，评价标准并非随时改易。到了唐代朱景玄时期，画论家对绘画的分等热情依然不减，认为李嗣真的《画品录》只记人名，不论善恶，没有品格的高下，让后人观之无所考凭，不足道取。因此朱景玄借鉴张怀瓘将绘画分为"神""妙""能"三等的方法，在三等之外另加一个"格外不拘常法"的逸品，从而形成"神""妙""能""逸"四格评画体系。这种品评标准不同于谢赫之处在于它一方面在分等级，一方面又将绘画的品格、特征用最简洁的字眼描述了出来。在朱景玄看来，"神""妙""能"品就是一、二、三等，神品就是最高品，而逸品则另有风神，因此虽然排在第四，但并不就是第四等，是与前三者相平行、相并列的"另类"，这种认识无疑抬高了"逸品"的地位，对它持欣赏的态度。然而遗憾的是朱景玄并未对这四格进行具体描述，他只依照这四格进行了品评分类，如吴道子就是神品上第一人，无与伦比，其他依次类

① ［南朝·陈］姚最：《续画品》，于安澜编：《画品丛书》，上海：上海人民美术出版社，1982年版，第19页。

推。至于什么是神品，什么是妙品，什么是"格外不拘常法"，仍需要观者揣度。

之后四格论观念深入人心，即使是唐末影响深远的画论大家张彦远进行了某些修正，也未能改变四格评画的格局。张彦远在《历代名画记》中将绘画分作"五等"，即"自然、神、妙、精、谨细"，他汲取了四格理论，又修正之，去除逸品，将"自然"列为第一，有二者合并之意。然而，这种分类方式并未在他的画史品评中具体运用，即"五等"只是一个空泛的概念，张彦远评价人物作品要么并列，如"顾陆张吴"；要么按历史顺序排列，从古至今，并且多引用参照前人定论，如果前论有所偏差不能苟同，再附加上自己的观点。所以张彦远的"五等"论的影响就微乎其微了。

时至宋代，官撰的《宣和画谱》、郭若虚的《图画见闻志》、米芾的《画史》、黄休复的《益州名画录》等都对历史上的绘画名家名作进行品评，或取前人言论，或发个人见解，不一而足，而对格调标准的界定始终模糊不清。到了邓椿，这一状况才有了改变与转机，他对四格的明确界定与具体描述，使这一品评标准明朗化、准确化、系统化起来。

邓椿生卒年不详，主要活动在南宋初期，字公寿，四川双流人，官至通判。祖、父为官，虽位不显重，但特重画学，得当时名家名画甚多。富裕的书画收藏，加之邓椿本人阅画又多，遂促成他于乾道三年（1167）著成《画继》一书并流传于世。

《画继》一书的意义在于它与传统画史著作一脉相承，并成为其中不可或缺的一环。张彦远的《历代名画记》记载了从远古到唐末会昌年间的全部画史，具有通史性质。郭若虚的《图画见闻志》则是《历代名画记》的续书，记录了从唐会昌元年（841）至宋神宗熙宁七年（1074）的画史，属断代史，而邓椿的《画继》又记录了从郭若虚记录所止之时（1074），到他作书时即南宋乾道三年（1167）的绘画历史。通而观之，三部书恰好是一个连续的历史序列。

然而三者理论成就却无法类比。《历代名画记》是一部标志性著作，

具有开创性质，而《图画见闻志》与《画继》则多依例而行，思想境界波澜不惊。尽管如此，其成就亦不可磨灭。《画继》共分十卷，记录了两宋近百年的画坛史实，为 219 位画家立传，评述了众多名画名作、私家珍藏或遗闻轶事，可谓壮观。十卷中前五卷为画家传记，六至七卷以画科分载各类画题画材，明标优劣长短。卷八为"铭心绝品"，记述作者所见奇异画迹，九至十卷为杂说。

《画继》最突出之处是将文人画观念融入评画标准，因此对四格重新排列了顺序，将逸品提升至首位。时代更易，文人画精神已深入到南宋画家、理论家的意识之中。邓椿所说"画者，文之极也"，显示出"文"在绘画中的核心地位。邓椿赞同郭若虚对人品与画品关系的论述，不惜重笔转述，这一点前文已有所引用，体现了文化修养与绘画表现的关系。同时，他赞同黄休复的观点，强力推崇"逸品"，将传神与抒怀视为绘画优劣的重要因素。[①] 黄休复在《益州名画录》中给逸格下的定义是："画之逸格，最难其俦。拙规矩于方圆，鄙精研于彩绘。笔简形具，得之自然，莫可楷模，由于意表，故目之曰逸格尔。"[②] 邓椿十分赞成这一观点，在卷九中他说："自昔鉴赏家分品有三：曰神、曰妙、曰能。独唐朱景真撰《唐贤画录》，三品之外，更增逸品。其后黄休复作《益州名画记》，乃以逸为先，而神、妙、能次之，景真虽云'逸格不拘常法，用表贤愚'，然逸之高，岂得附于三品之末？未若休复首推之为当也。"[③] 这里肯定了逸品的超越地位，将其从四格中的末位提升至首位。他还感叹说："然则画者，岂独艺之云乎？难者以为自古文人，何止数公，有不能、且不好者，将应之曰：'其为人也多文，虽有不晓画者寡矣；其为人也无文，虽有晓画者寡矣。'"[④]

① 黄休复是逸格的最先推重者，可以北宋苏辙《汝州龙兴寺修吴画殿记》加以论证："予昔游成都，唐人遗迹，遍于老佛之居。先蜀之老，有能评之者曰，曰能、妙、神、逸。盖能不及妙，妙不及神，神不及逸。称神者二人，曰范琼，赵公祐；而称逸者一人，孙遇而已。"这里的"先蜀之老"即指黄休复。

② ［宋］黄休复：《益州名画录》，北京：人民美术出版社，1964 年版，第 1 页。

③ ［宋］邓椿：《画继》，黄苗子点校，北京：人民美术出版社，1964 年版，第 114 页。景真即《唐朝名画录》作者朱景玄。

④ ［宋］邓椿：《画继》，黄苗子点校，北京：人民美术出版社，1964 年版，第 113 页。

邓椿在四格中推崇逸品，而在逸品画家中，尤其推崇四川人孙位。他说："画之逸格，至孙位极矣。后人往往益为狂肆，石恪、孙太古犹之可也，然未免乎粗鄙，至贯休、云子辈，则又无所忌惮者也。意欲高而未尝不卑，实斯人之徒欤！"① 在邓椿看来，孙位的逸在于他的题材高雅，手法高古，笔法俊逸，而后诸人则相去愈远。

从《画继》所记画家人物也能看出其文人画倾向。如记宋徽宗赵佶，称赞他"益兴画学，教育众工"，提到"进士科下题取士，复立博士考其艺能"，将诗题为画题，如"野水无人渡，孤舟尽日横""乱山藏古寺"等，尽显文人特征。另写苏轼，归入轩冕才贤之首，并引用黄山谷《枯木道士赋》评语说："恢诡谲怪，滑稽于秋毫之颖。尤以酒为神，故共觞次滴沥，醉余嚬呻，取诸造化之炉锤，尽用文章之斧斤。"又引黄山谷《题竹石》诗云："东坡老人翰林公，醉时吐出胸中墨。"还引苏轼自己的诗《自题郭祥正壁》云："枯肠得酒芒角出，肺肝槎牙生竹石。森然欲作不可留，写向君家雪色壁。"② 显然，邓椿认为苏轼的绘画是文墨所积，气息溢出，非工细可比。总之，注重文人综合修养与绘画的结合，是邓椿评画的重要立足点。

《画继》的另一贡献在于其珍贵的史料价值。这主要体现在三个方面：其一，它记录了宋代画院招生考试的具体情形，真实展现了宋代绘画教育盛况。其二，它记录了当时中外艺术交流状况，尤其与印度、高丽、日本的美术交流情况，为其所亲睹，真实可信。如论高丽画："其所染青绿奇甚，与中国不同，专以空青海绿为之。"③ 论印度佛画："其佛相好与中国人异，眼目俏大，口耳俱怪，以带挂右肩，裸袒坐立而已。"④ 其三，《画继》还记录了当时绘画的市场状况，为研究宋代书画市场提供了宝贵资料。如卷六在论及"人物传写"一节时，说画家刘宗道："京师人，作照

① ［宋］邓椿：《画继》，黄苗子点校，北京：人民美术出版社，1964年版，第118页。
② ［宋］邓椿：《画继》，黄苗子点校，北京：人民美术出版社，1964年版，第17页。
③ ［宋］邓椿：《画继》，黄苗子点校，北京：人民美术出版社，1964年版，第126页。
④ ［宋］邓椿：《画继》，黄苗子点校，北京：人民美术出版社，1964年版，第127页。

盆孩儿，以水指影，影亦相指，形影自分。每作一扇，必画数百本，然后出货，即日流布，实恐他人传模之先也。"[1] 这里一方面说明了当时婴戏绘画题材所受欢迎的程度，另一方面说明了画家在当时已具有版权意识，耐人寻味。

[1] [宋] 邓椿：《画继》，黄苗子点校，北京：人民美术出版社，1964 年版，第 78~79 页。

第六章　元代绘画理论

　　元代（1279—1368）是我国历史上北方少数民族入主中原影响最大、最深刻的一个时期。传统的儒家思想与严酷的社会现实激烈碰撞，使得千百年来汉的忠节观念受到严重挑战，再加上民族间的复杂关系，致使人们从内心到外在环境都处在矛盾之中。在元代的近100年间，政治、经济、文化形成了一种特殊形态。绘画上表现突出的是文人画。元代不设宫廷画院，宋代兴盛一时的写实性院体画风被摒弃，士人"辱于夷狄之变"而恣情于山水之间，普遍的社会性退避引发画家群体对回归人本体的觉醒，于是开始推崇超逸、高迈风格的文人画精神，文人画创作渐成主流，论画标准由此发生重大改变。

　　元代绘画创作，以水墨写意风格最为风致，画家追求笔墨情趣，乐于表达胸中块垒，形成了个性十分突出的审美境界。隋唐以来科举制的逐步完善，出现了大量书画兼善的文人，自此诗、书、画、印合流开始形成趋势，为文人画的发展开拓了新的领域。书与画在用笔上本身有共通之处，诗与画在营造意境上互为表里，因此，元代的文人画家作画擅题诗书款，尤其是引书入画，赵孟頫、柯九思、钱选、吴镇等都有过精辟论述。由于画家生活环境、社会政治因素的变动，山水画在元代一改往常大山大水式

的描绘,不少画家在开创新的山水画风格上取得独特成就。元代花鸟画同样处在转型之中,"弃工求写"成为时代风尚,可以寄寓志向品格的墨花、墨禽、梅竹题材深受青睐,其画法日臻完备。道释人物画经过两宋的衰落期重新发展起来,流传至今的《八十七神仙卷》、山西永乐宫壁画仍然光彩照人(见图6-1)。

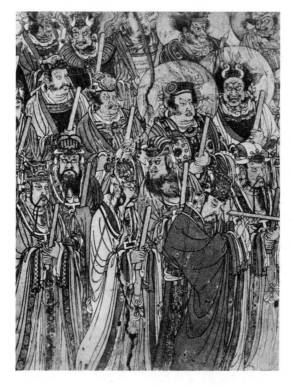

图 6-1　朝元图　元　山西永乐宫壁画

　　显然,在审美意趣、审美风格乃至艺术表现上,元代绘画均与宋代有所区别。元代对绘画意境的追求继承了宋代传统并且有所发扬,正如明人张泰阶在《宝绘录》中总结的那样:"古今之画,唐人尚巧,北宋尚法,南宋尚体,元人尚意,各各随时不同,然以元继宋,足称后劲。"[1]清代恽格在《南田画跋》中比较了宋元绘画的不同特征,说:"宋法刻画而元变

① 俞剑华编著:《中国古代画论类编》(下),北京:人民美术出版社,2000年版,第1264页。

化，然变化本由于刻画。妙在相参而无碍。"① 可看出元代对意境的追求更为执着，对笔墨的个性化表现更加强调，寄予绘画的感情色彩更加浓重。因而黄宾虹评价说："元代四家变实为虚，元人笔苍墨润。"其实也称得上是时代风格特色。

事实上，元代绘画延续了宋代兴起的文人画审美追求，使之更加突出，作品以韵制胜，以笔墨胜。同时，由于社会政治经济环境的陡变，与社会政治密切相关的人物画及写实绘画难觅踪迹，以更为含蓄、更为自我、更富有寓意的形式另辟蹊径。但不能因之认为元代绘画远离社会政治，而是反映社会政治的方式更巧妙、曲折和内在，它恰恰是"元人尚意"画风的突出表现。

总之，元代绘画是我国古代绘画史上开始发生巨大转变的时期。由"无我之境"至"有我之境"，由院体风格束缚到诗、书、画、印结合，由工致与细节忠实到水墨写意，由写实人物到道释人物，种种方面的转变可以说是文人士大夫对社会敏锐感受的结果。元代是艺术审美认识发生重大改变的特殊时期，绘画审美与社会总体艺术审美相呼应，堪称艺术领域的大变革。这种变革在实践与理论两个方面齐头并进，艺术实践与绘画理论天然地联系在一起。尤其是文人画审美理论的形成，不仅影响着元代的绘画实践，还影响与推动了明清文人画的发展。

基于元代文人画的一枝独秀，元代画论对宋代文人画派的代表人物苏轼等人的画论主张多有继承，并继续推向深入。对"逸气"的追求使文人画的社会目的性趋于隐蔽，个性特征更为鲜明。倪瓒的"逸笔说"或"逸气说"与钱选的"士气说"，是这一现象的理论表现。进一步强调传神是文人画审美的必然，由宋代的"重神轻形"发展为"不求形似"，这也成为元代画论的突出特征。但是，元人不似之似的追求仍然是有限的，一则由于元代与宋代相近，还存在着审美认识的历史惯性；二则由于传统意识中"以形写神"观念深入人心，神必以形为依托，它在一定程度上又保留

① [清] 恽格:《南田画跋》，俞剑华注译:《中国画论选读》，南京:江苏美术出版社，2007 年版，第 361 页。

了尊重客观自然、追求"近物之性""欲写其似"的习惯。

可见，在元代，由于特殊的历史文化背景，以知识分子为主流的画家具有较多的"内在矛盾"，他们一方面以绘画作为写愁寄恨的工具，鸣志遣兴，因而重抒情写意，轻写实描绘，重笔墨情趣，轻刻意求似，重潇洒简逸，轻繁缛工整；一方面又无法远离传统写实审美中心，无以在不似的追求上走得过远。于是，他们才不失时机地宣扬自己的观点主张，并积极实践，以期成为共识。因此，元代文人对忽略形似、适合抒情写趣的山水画情有独钟，"元四家"都是山水画家；花鸟画（尤其梅、兰、竹、菊题材）用笔简易，挥洒便利，适合抒发高逸坚贞之气，能够隐约表现处世理想，最为画家所津津乐道。书法题跋开始成为画面的构成部分，一改宋代之前题跋款识多隐于山石树根间的做法。同时，书法、音乐、文学修养对绘画的基础地位进一步提升，为画家所不懈追求。元代绘画成为社会政治生活的一种曲折反映。

元代画论在此基础上略有起色，但是尚未形成规模。除了文人画理论较为丰富外，其他重要画论思想相对少见，但对技法、技巧的研究更为深入，呈专门化趋势。比较重要的画论著作包括夏文彦的《图绘宝鉴》、汤垕的《画鉴》、饶自然的《绘宗十二忌》、黄公望的《写山水诀》、王绎的《写像秘诀》等。专门论述画技画法的竹谱较多，钱选、赵孟頫、柯九思、倪瓒、吴镇、杨维桢等的论画诗文题跋亦不乏精彩之处。很显然，元代画论除提出一些与文人画相关的"古意论""逸气说""士气说"之外，其他大多集中在对笔法、画法等的探究上，这是元代绘画理论的特点之一，也是时代政治在文化艺术上的一个缩影。

第一节　赵孟頫论画

赵孟頫（1254—1322），字子昂，号松雪道人，湖州（今浙江吴兴）人。宋朝宗室，宋太祖子秦王赵德芳的后裔。宋亡后，家居，益发致力于

学。1286 年，行台侍御史程钜夫奉诏搜访遗逸于江南，赵孟頫等 20 余人被推荐给元世祖忽必烈，受到重用，赵孟頫先为兵部郎中，后至翰林学士承旨，1319 年南归。身为大宋宗室而食元朝俸禄，赵孟頫被时人视为"贰臣"，因此后人多讥其丧失民族气节。尽管其绘画在元代有开先河之功，却不在后人概括的"元四家"之列，实事出有因。①

赵孟頫能诗文，善书擅画。楷书与唐朝颜、柳、欧齐名，并称为古代"楷书四大家"。绘画取法李思训、王维、李成，董其昌评价他的作品"有唐之致去其纤，有北宋之雄去其犷"，地位可观。代表作有《秋郊饮马图》《鹊华秋色图》《秀石疏林图》《古木竹石图》等。后二幅将书法用笔融于画法之中，绘画笔墨极尽书法艺术的韵味，被认为是其"书画同源"理论的典范之作。理论上除实践"书画同源"外，还以倡导古意著称，强调画家要从自然中提炼绘画素材，变自然云山为胸中丘壑。

一、自然为师

赵孟頫的画论多见于一些题画诗跋，无专门著作。他主张绘画要形神兼备，忠实于自然。这一点是对前人经验的总结，是宋代关于形神认识的继续。尽管始于北宋后期的文人画理论日渐盛行，但作为赵宋宗室，赵孟頫的传统认知更浓重一些。他认为人物画"以得其性情为妙"，而性情又必须表现在"形态"上。如果将形似与传神相比较，赵孟頫认为传神更为重要，但形似是基础，不能舍形而去。他之所以欣赏王维、李成、徐熙、李伯时的作品，就在于他们能够"与物传神，尽其妙也"。赵孟頫曾自述说："吾自少好画水仙，日数十纸，皆不能臻其极，盖业有专工，而吾意所欲，辄欲写其似，若水仙树石以至人物、牛马、虫鱼、肖翘之类，欲尽得其妙，岂可得哉！"②"欲写其似"道出了赵孟頫的绘画追求不局限于描

① 从另一个角度看，赵孟頫的入仕在一定程度上传播与保护了汉族文化，不仅无过反而有功。同时从现在的立场看，元代的蒙古族与汉族均为中华民族大家庭的成员，蒙汉之争是民族内部矛盾，对赵孟頫应辩证地、历史地评价。

② 俞剑华编著：《中国古代画论类编》（上），北京：人民美术出版社，2000 年版，第 92 页。

摹，而是融会于心，"欲尽得其妙"，有所创造。

赵孟頫继承传统观念，主张形神兼备，将形似作为传神的基础。形从何来？赵孟頫认为应源于自然，这一认识意义深远。他在一首诗中写道："桑苎未成鸿渐隐，丹青聊作虎头痴。久知图画非儿戏，到处云山是我师。"[1] 以自然为师，从自然中攫取传神的素材，是中国画创作与理论的一贯传统，更是绘画深入发展的精髓。以自然为师这一观念历魏晋南北朝、隋、唐至两宋而不衰，赵孟頫是其中一个不可或缺的链条。他的这种主张并非偶然提及，而是一以贯之，他在《题子仲穆画幅》中又说："云白山青几万重，溪边游子马如龙。眼前有景画不出，归云鸥波命阿雍。"[2] 即是说如此美好的自然景色，自己无暇画及，回去让儿子赵雍接着画——对自然之爱与自然忠实之意集于笔端。明清以降虽然大行摹袭之风，而深入自然、学习自然者亦有人在，并成为挽绘画于颓势的良方。

二、论古意

与此同时，赵孟頫极力提倡师古论，认为作画贵有"古意"。他在《跋〈幼舆丘壑图卷〉》中说："余自少小爱画，得寸缣尺楮，未尝不命笔模写。此图是初傅色时所作，虽笔力未至，而粗有古意。"[3] "有古意"成为他评画的重要标准。笔力可以不至，但古意不能没有。他曾在《二羊图》中题写道："余尝画马，未尝画羊，因仲信求画，余故戏为写生，虽不能逼近古人，颇于气韵有得。"[4] 即是说尽管自己所画的羊有点意味，但与古人相比尚有差异，能在绘画中"逼近古人"是赵孟頫的不懈追求。在论及李唐的山水画时，他说："落笔老苍，所恨乏古意耳。"可见赵孟頫看重的，一是古意，一是用笔。他认为："作画贵有古意，若无古意，虽工无

① 李来源、林木编：《中国古代画论发展史实》，上海：上海人民美术出版社，1997年版，第160页。
② 赵孟頫子名赵雍（1289-？），字仲穆，善画，元人郯韶、仇远、贡师泰等诗人为其画多有题跋。如：郯韶《题赵仲穆画》："水晶宫里佳公子，拄笏看山逸兴多。昨夜溪南新水涨，钓丝晴拂白欧波。"可见其优美意境。卢辅圣编：《中国书画全书》（第九册），上海：上海书画出版社，1996年版，第86页。
③ 陈传席：《中国绘画美学史》，北京：人民美术出版社，2000年版，第317页。
④ 陈传席：《中国绘画美学史》，北京：人民美术出版社，2000年版，第317页。

益。今人但知用笔纤细，傅色浓艳，便自谓能手，殊不知古意既亏，百病横生，岂可观也？吾所作画，似乎简率，然识者知其近古，故以为佳。此可为知者道，不为不知者说也。"① 在赵孟頫这里，"古意"是正本清源，若无"古意"则百病横生，虽然通晓用笔、傅色而无益。他不仅要求山水画、鞍马画有古意，佛道人物画也应如此："余仕京师久，颇尝与天竺僧游，故于罗汉像，自谓有得。此卷予十七年前所作，粗有古意，未知观者以为何如也？"② 显然，赵孟頫是以画中有古意自得的。那么怎样界定古意呢？

赵孟頫认为，古意存在于唐人笔墨中，宋代风尚不足学习，应当学唐人。他说："宋人画人物，不及唐人远甚。予刻意学唐人，殆欲尽去宋人笔墨。"③ 对画马他也有同样的看法："唐人善画马者甚众，而曹、韩为之最。盖其命意高古，不求形似，所以出众工之右耳。"再从赵孟頫的师承可知，他竭力追踪的是唐与五代、北宋的绘画。他曾说："盖自唐以来，如王右丞、大小李将军、郑广文诸公奇绝之迹，不能一二见。至五代荆、关、董、范未能与古人比，然视近世笔意辽绝。"唐代的名家不可见，至少要追踪到荆、关、董、范。赵孟頫说："仆所作者，虽未能与古人比，然视近世画手，则自谓稍异耳。"④ 所谓"近世"指南宋，因而他的"古意"当属唐至北宋的绘画意境，重神似，重笔墨韵味，而不是南宋工丽纤巧的院体风格。作为南宋遗民，这种主张是十分自然的。隔代相承几乎成了中国古代绘画的一种传统，赵孟頫的古意论既有避嫌之意，又确实有钟情于传统画意的审美认识。

实际上，"古意"观念并非赵孟頫的独创，宋代文学家欧阳修曾领导了文学领域里的"古文运动"，追随古意是一种旗帜，他在论画时说"古画画意不画形""忘形得意知者寡"。苏轼认为"古来画师非俗士，摹写物

① 俞剑华编著：《中国古代画论类编》（上），北京：人民美术出版社，2000年版，第92页。
② 俞剑华编著：《中国古代画论类编》（上），北京：人民美术出版社，2000年版，第475页。
③ 俞剑华编著：《中国古代画论类编》（上），北京：人民美术出版社，2000年版，第92页。
④ 转引自王伯敏：《中国绘画通史》（上），北京：生活·读书·新知三联书店，2000年版，第543页。

象略与诗人同"，在评价李伯时时苏轼说："一丘一壑，不减古人"，"终未得古人用笔相传之法"。汤垕认为："六朝至唐，画者虽多，笔法位置，深得古意。"[①]虽然他们对"古意"内涵的理解有些许差别，但说明"古意"认识并非空穴来风，而是绘画时代发展的必然。

可以认为，"古意"与"今意"的区别主要是传统画风与当下文人画风的区别：一个重神兼形，一个重神轻形。"形似"被认为是文人画家所不齿的画工特征。这一点可以在赵孟頫的《印史序》中得到证明："余尝观近世士大夫图书印章，壹是以新奇相矜。鼎彝壶爵之制，迁就对偶之文，水月木石花鸟之象，盖不遗余巧也。其异于流俗以求合乎古者，百无二三焉。"[②]在这时，区别雅与俗的标准恰恰是是否"合乎古者"。赵孟頫认为工巧有余而古雅不足，就会把艺术引向邪道。

"古意说"与赵孟頫提倡形神兼备、师法自然的观点相呼应。学古与师法自然是中国绘画发展中的两条主线，二者缺一不可。若没有传统的以形写神、形神兼备，即没有赵孟頫所谓的"古意"，中国画就失去了它的民族特色、传统风采；若没有师法自然，中国画只会陈陈相因、缺乏生活气息。因此，既有古意又注重生活实践才是唯一正确的途径，它对今天的绘画创作仍然具有借鉴意义。

对赵孟頫"作画贵有古意"的评价历来褒贬不一。有人批评这是旗帜鲜明的复古，是倒退；有人则认为它是改变南宋积习、远离文人写意画风的积极主张，是学习传统的正确态度。赵孟頫求"古意"的画论思想对后世影响颇大，到了王国维那里，"古意说"被发展为"古雅说"，而黄宾虹的"浑厚华滋"论，同样或多或少地带有这一观点的影子。

三、书画同源

赵孟頫的"古意说"包含有"以书入画""书画同源"等文人画内涵。这种认识始于魏晋南北朝时期，到赵孟頫这里开始发扬光大。谢赫所概

<hr>

① [元] 汤垕:《画论》，于安澜编:《画论丛刊》（上），北京：人民美术出版社，1960 年版，第 63 页。
② 转引自陈传席:《中国绘画美学史》，北京：人民美术出版社，2000 年版，第 318 页。

括的"六法论",第二法即"骨法用笔",它不仅方式方法与书法相通,在审美韵致上也十分接近。同时期的画家多善书,如王廙、王羲之、张僧繇等,这是书、画互通的实践基础。传统书法理论强调用笔,"骨气"更是书法的一个重要着眼点。如蔡邕在《九势》一文中说:"夫书肇于自然,自然既立,阴阳生焉;阴阳既生,形势出矣。藏头护尾,力在字中,下笔用力,肌肤之丽。故曰:势来不可止,势去不可遏,惟笔软则奇怪生焉。"①用笔的力度成了书画的重要元素,但用笔不是唯力是求,与之相比"形势"同等重要。之后传为卫铄的《笔阵图》中也充分论述了筋、骨、力之间的关系。南齐书画家王僧虔认为:"骨丰肉润,入妙通灵。"②强调骨力与当时瘦骨清相的审美趣味有关,这种社会风气在书与画两个方面均有所反映,再加上书法与绘画在工具、材料等方面的相同之处,"书画同源"的认识自然萌生。

张彦远对书与画在用笔、风格关系上做了积极、肯定的评价,前文已有所论述。郭熙认为书画用笔同体,他在《林泉高致集》中说:"故说者谓王右军喜鹅,意在取其转项,如人之执笔,转腕以结字,此正与论画用笔同。故世之人多谓:善书者往往善画,盖由其转腕用笔之不滞也。"③苏轼等人从文人画的角度加以发挥,强调了书法用笔与绘画的内在联系。到了赵孟頫这里,书法与绘画简直无法分割。前文提及,赵孟頫在《秀石疏林图》题画诗中写道:"石如飞白木如籀,写竹还应八法通,若也有人能会此,须知书画本来同。"④(见图6-2)这一论断被后人视为书画亲缘关系的经典论述。此后,柯九思更为直接地说:"凡剔枝当用行书法为之。"⑤元人杨维桢在《图绘宝鉴》序中认为,"书盛于晋,画盛于唐宋,书与画一耳。士大夫工画者必工书,其画法即书法所在。"⑥这些论述充分体现了元

① [东汉]蔡邕:《九势》,黄简编:《历代书法论文选》,上海:上海书画出版社,1979年版,第6页。

② [南朝]王僧虔:《笔意赞》,黄简编:《历代书法论文选》,上海:上海书画出版社,1979年版,第62页。

③ [宋].郭熙:《林泉高致集》,于安澜编:《画论丛刊》(上),北京:人民美术出版社,1960年版,第26~27页。

④ 俞剑华编著:《中国古代画论类编》(下),北京:人民美术出版社,2000年版,第1069页。

⑤ 俞剑华编著:《中国古代画论类编》(下),北京:人民美术出版社,2000年版,第1070页。

⑥ 俞剑华编著:《中国古代画论类编》(上),北京:人民美术出版社,2000年版,第93页。

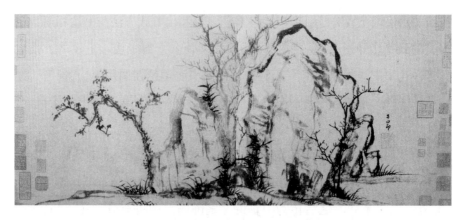

图 6-2 《秀石疏林图》 元 赵孟頫 故宫博物院藏

人书画一体艺术观念的深化，恰如黄宾虹所概括的那样，是"直以书法演画法"。

由上述赵孟頫的评画标准可以看出，用笔成了与他所倡导的"古意"交织在一起的重要因素。自赵孟頫开始，将"画"视为"写"的提法增多，并成为习尚：画竹称为"写竹"，画梅称为"写梅"。如柯九思善画竹，尝自谓："写竹干用篆法，枝用草书法，写叶用八分法，或用鲁公撇笔法，木石用折钗股、屋漏痕之遗意。"① 另如上文所引"凡剔枝当用行书法为之"，突出"写"字，目的正在于对书法用笔、以书写画观念的强化。"元四家"之一的王蒙曾说："老来渐觉笔头迂，写画如同写篆书。"将作画说成"写画"。倪瓒在题《王叔明画》一诗中称赞王蒙："笔精墨妙王右军，澄怀卧游宗少文。王侯笔力能扛鼎，五百年来无此君。"② 书法的笔力与绘画的表现竟然如此密切。倪瓒还在题《吴仲圭山水》时写道："道人家住梅花村，窗下松醪满石尊。醉后挥毫写山色，岚霏云气淡无痕。"③ 一个"写"字，将书法与绘画形象地、无可辩驳地融为了一体。

为什么这个时代的人们热衷于将画视为"写"？汤垕曾论及以写代绘的根由，别有一番新意。他说："画梅谓之写梅，画竹谓之写竹，画兰谓

① 俞剑华编著：《中国古代画论类编》（下），北京：人民美术出版社，2000 年版，第 1070 页。
② ［元］倪瓒：《倪云林先生集》，北京：商务印书馆，1936 年版，第 70 页。
③ ［元］倪瓒：《倪云林先生集》，北京：商务印书馆，1936 年版，第 70 页。

之写兰，何哉？盖花卉之至清，画者当以意写之。不在形似耳。陈去非诗云：'意身不求颜色似，前足相马九方皋。'其斯之谓与？"① 汤垕认为画家以写代画的原因，在于"花卉至清"，无此不足以求其精神。

"以书法演画法"还展现了元代以后文人画的突出特点，即扩展绘画想象空间，弱化写实意象表达。为达此目的，他们同时强调画家在诗词等方面的文学修养。诗与画、书与画、印与画的巧妙结合，继苏轼"诗画一律"之后进一步发展，几乎成了文人士大夫的共识，成为评价绘画作品含量大小、境界高低的重要标尺。清人刘熙载说："书与画异形而同品。画之意象变化，不可胜穷，约之，不出神、能、逸、妙四品而已。"② 既然书画形异品同，二者的沟通是再自然不过的了。这种艺术认识不仅扩展了绘画的审美容量，更使得中国绘画具有浓厚的文学性、象征性意味，抽象表现力更强，民族特色更为鲜明，也使画家的身份、修养相对有了一些变化。诗、书、印入画不仅增加了绘画的趣味性，更拓展了绘画的表现领域，使中国绘画充满了新的生机与活力。

"书画同源"理论经赵孟頫的提倡至现当代仍长盛不衰。20 世纪初，面对西方艺术思潮的涌进，无论革新者还是承继者仍然将书法视为发展中国绘画的必备修养。吴昌硕说："予偶以写篆法画兰。"又在《挽兰》诗中说："画与篆法可合并，深思力索一意唯孤行。"在《缶庐集·刻印》中有诗道："诗文书画有真意，贵能深造求其通。"黄宾虹曾说："赵孟頫谓'石如飞白木如籀'，颇有道理。精通书法者，常以书法用于画法上。昌硕先生深悟此理。我画树枝，常以小篆之法为之。"又说："书画同源，能以书法通于画法，为古来所独创者，则有陆探微。"③ 林风眠认为："书法由均齐、和谐变化到线条的形势，而又与绘画的曲线美代表同一个时代，其相互影响是事实，确很明显。……由书法的影响，促成物象单纯化的实现；

① ［元］汤垕：《画论》，于安澜编：《画论丛刊》（上），北京：人民美术出版社，1960 年版，第 61~62 页。
② ［清］刘熙载：《艺概》，黄简编：《历代书法论文选》，上海：上海书画出版社，1979 年版，第 713 页。
③ 以上黄宾虹议论引文见：周积寅、史金城编：《近现代中国画大师谈艺录》，长春：吉林美术出版社，1998 年版，第 441~443 页。

更由文学与自然风景的影响，促成中国山水画上时间变化迅速的观念。"[1] 如此等等，关于"书画同源"的阐述不胜枚举，"书画同源"一词成了古今书画界的自觉认识和不懈追求。

赵孟頫"书画同源"的观点既是对中国古代绘画理论与实践传统的弘扬，又突出强调了中国画的形式美意味，为中国书法的进一步发展开拓了新领域，更是文人画发展过程中的必然要求。"可以三月不作画，不可一日不习书"的观念深入人心，"以书养画"的主张带有普遍意义。但同时，书法的兴与衰开始明显地影响中国绘画，书法的停滞与沉潜甚至被视为当代中国画停滞不前的原因之一。

总之，无论"师法自然""古意说"，还是"书画同源"，赵孟頫的文人画理论尽管多有继承，实际仍在不断推进、出新，从形式方法到内容都不同于之前。也许赵孟頫是元代及其之后为数不多的形神兼备观点的坚守者，至"元四家"之一倪瓒"逸气说"的提出，不仅将文人画的实践上升到了审美层面，更变为一种可供操作的实践途径，离古意传统渐行渐远。

第二节　倪瓒论逸气

倪瓒（1301—1374），字元镇，又字玄瑛，号云林、云林子、荆蛮民等，有时自称懒瓒，又自署迂、倪迂，人们常以"倪迂"称之。祖上原为北方人，南宋初移居常州无锡。家富厚，"资雄于乡"，但隐居不仕。23岁之前学习书画，欣赏古玩，优游度日，清雅高洁。曾有《述怀》诗云："嗟余幼失怙，教养自大兄。厉志务为学，守义思居贞。……白眼视俗物，清言屈时英。贵富乌足道，所思垂令名。"[2] 后值元末大乱，又曾研求佛学，写诗曾自述云："嗟余百岁强半过，欲借玄窗学静禅。"工诗文，善画山水。其画法受董源影响很人，笔墨无多而意境幽深，"疏而不简""简而不

① 林风眠:《重新估价中国绘画底价值》,《亚波罗》1927 年第 7 期。
② [元]倪瓒:《倪云林先生诗集》, 北京:商务印书馆, 1936 年版, 第 8~9 页。

少"。用笔常用干笔皴擦，在水墨中常带"渴笔"，利落而有变化，极富特色，是著名的"元四家"之一。尝筑清閟阁蓄古书画于其中，故其传世著作名为《清閟阁集》。该集收录了倪瓒的许多论画文章与画跋，集中体现了作者的绘画主张，其中以"逸气说""自娱说"最为著名，影响深远。

"逸气"与"自娱"相关联，是倪瓒的主要绘画主张。"逸气说"是对绘画功能的一种认识，它排除了千百年来绘画"明劝诫，助人伦"的社会教化功利目的，认同宗炳等人的"畅神"论，推而认为绘画的作用是为了抒发个人胸中的逸气。倪瓒在几个不同的地方均提及"逸气"与"自娱"，如在一首题画诗中说："宜着山岩谢幼舆，鸥波落月夜窗虚。虎头痴绝无人识，把笔临池每自娱。"[①] 在他看来，自娱由来已久，顾恺之画谢幼舆就是一种自娱。

倪瓒的"逸气说"带有苏轼"士气说"的影子，更是文人画审美认识在精神上的升华。倪瓒说："仆之所谓画者，不过逸笔草草，不求形似，聊以自娱耳。近迂游来城邑，索画者必欲依彼所指授，又欲应时而得，鄙辱怒骂，无所不有。冤矣乎，讵可责寺人以不髯也！"[②] 这段文字有两层意思，一是"图写景物，曲折能尽状其妙趣"的写实绘画，是倪瓒所不能的。这种不能，应理解为并非能力有限而不能，而是因为意趣上不愿为之。既不愿"图真尽妙"以博取众人喝彩，"聊以自娱"便顺理成章，这是它的第二层含义。不求形似的"逸笔"正是表达胸中"逸气"的手段，是"自娱"的途径。因而不应将"逸笔"与"逸气"分而论之，虽然"逸笔"在倪瓒那里有时亦作为独立的审美因素、审美对象看待。

倪瓒有时把画抒"逸气"解释得非常明确，说："以中每爱余画竹。余之竹，聊以写胸中之逸气耳，岂复较其似与非、叶之繁与疏、枝之斜与直哉！或涂抹久之，他人视以为麻为芦，仆亦不能强辩为竹，真没奈览者何。但不知以中视为何物耳。"[③] 在这里，倪瓒明确地说，"逸气"与形似是

① 洪丕谟选注：《历代题画诗选注》，上海：上海书画出版社，1983 年版，第 52 页。
② 俞剑华编著：《中国古代画论类编》（下），北京：人民美术出版社，2000 年版，第 706 页。
③ ［元］倪瓒：《倪云林先生诗集》，北京：商务印书馆，1936 年版，第 83 页。

不相容的，如果从抒发"逸气"的层面考量，就不能计较似与不似，就不能按部就班地作画。他认为画景只是为了将内在的情感抒发出来，所借之景像不像所画对象都无所谓。纵使他人把自己所写之竹当作麻蒿、芦苇，也根本没有辩解的必要。他在一首诗中写道："爱此风林意，更起丘壑情。写图以闲咏，不在象与声。"① "不在象与声"既有"不求形似"的逸笔意蕴，又有为了表情达意忘却形式的观念。既然用什么方式抒情壮怀都无所谓，似与不似又有什么关系？

为了表明"逸气"而纵笔的观点正确，他以诗歌的风格多样作为根据，说："诗亡而为骚，至汉为五言，吟咏得情性之正者，其惟渊明乎。韦（应物）柳（宗元）冲淡萧散，皆得陶诗之旨趣，下此则王摩诘矣。何则？富丽穷苦之词易工，幽深闲远之语难造。至若李（白）杜（甫）韩（愈）苏（轼），固已炫赫煌煌，出入今古，逾前而绝后，较其情性，有正始之遗风，则间然矣。"② 倪瓒认为，诗歌以陶、韦、柳的平淡自然为正，而李、杜、韩、苏的作品虽豪放雄浑但却不属"正"品，这和他的绘画主张是相一致的。他认为绘画只是一种抒情壮怀的工具，这种工具与雄心壮志不同，更与"明劝诫、著升沉"的教化功能有显著区别，诗歌与绘画是表达个性情感的一种载体。倪瓒在评价他人作品时同样以此为标准，说："本朝画山水林石：高尚书之气韵闲远，赵荣禄之笔墨峻拔，黄子久之逸迈不群，王叔明之秀雅清新，其品第固自有甲乙之分，然皆余敛衽无间言者，外此则非余所知矣。"③ 可见，倪瓒是将逸气、笔墨作为画家全部的风格美来认识的，并将画品与人品结合起来，文人画的精神内涵比较突出。

如果将"逸气"与不求形似、追寻神韵的神似联系起来，那么，倪瓒的"逸气说"便成这一时代审美风尚的缩影。倪瓒、赵孟頫、汤垕、吴镇等都有近似的主张，这正是在当时异族统治下亡国之士唯一可以自我保全、又不至于噤若寒蝉的一种曲折表达方式。吴镇说："尝观陈简斋《墨

① 陈传席：《中国绘画美学史》，北京：人民美术出版社，2000 年版，第 334 页。

② ［元］倪瓒：《倪云林先生诗集》，北京：商务印书馆，1936 年版，第 82 页。

③ 俞剑华编著：《中国古代画论类编》（下），北京：人民美术出版社，2000 年版，第 706 页。

梅诗》云：'意足不求颜色似，前身相马九方皋。'是真知画者也。"汤垕认为："今人看画，多取形似，不知古人最以形似为末节。如李伯时画人物，吴道子后一人而已，犹未免于形似之失。盖其妙处，在于笔法气韵神采，形似末也。"[1] 又说："俗人论画，不知笔法气韵之神妙，但先指形似者。形似者俗子之见也。"[2] 追求形似就是俗气，在倪瓒看来是最不能容忍的，他一生厌俗，推崇清介磊落。如在评高尚书时，说他"以清介绝俗之标，而和同光尘之内"，"其政事文章之余，亦以写其胸中磊落者"。在倪瓒看来"逸气"就是胸中的磊落，而所写景物不过是滋养、强化画家胸次、人品、气质的媒介，因此，逸笔草草反而正当其用。这种为"逸气"而求"逸笔"的主张，追求神采而忽略形似的观点，是文人画的基本要求，既有积极意义，也有消极作用。元、明以后，文人画占据画坛主导地位，便开始排斥其他画种、画法，使得中国画向不求形似、惟重笔墨神采的方向极端发展，其中的科学态度、理性因素越来越少，主观自我逐渐膨胀，中国画品评的标准变得更加模棱两可。

　　如前所述，倪瓒的"逸气说"和"自娱论"较之苏轼有过之而无不及，苏轼尚在形神之间有轻有重，而倪瓒则干脆"不求形似"，这是历史发展的过程，也是一种必然。与他诗论中的"吟咏情性""冲淡萧散"一样，"逸气说"无疑是时代政治的一种反映，是元代"匈胡"统治下无可奈何心理在艺术上的折射。自唐至宋的文人士大夫在儒家学说的影响下，总体上呈现出忠君爱国思想，只有个别时期或个别人出入老庄，遁迹山林，弘扬放逸。而在元代，士大夫们认为既无君可忠，亦无国可爱，再加上没有可以晋升入仕的科举制度，因此，便自然滋生出"闲逸"之气，对"逸气"的抒发成了他们无法选择的选择。"聊抒胸中逸气"是时代的心声，画家钱选、赵孟𫖯也有近似的"士气"之论。[3] 这种口号一经喊出，

① ［元］汤垕：《画论》，于安澜编：《画论丛刊》（上），北京：人民美术出版社，1960 年版，第 61 页。

② ［元］汤垕：《画论》，于安澜编：《画论丛刊》（上），北京：人民美术出版社，1960 年版，第 61 页。

③ 钱选（1239—1301），宋末元初画家，吴兴人，与赵孟𫖯友好。能人物、山水、花鸟，多描绘古代高人隐士。在与赵孟𫖯讨论"士气"时，他答以"隶体""隶家画也"，主张绘画要"无求于世，不以赞毁挠怀"。钱选、赵孟𫖯皆认为，士夫画家应有"士气"，如王维、李成、徐熙、李伯时辈，与物传神，品格高尚。

人人为之津津乐道，代表着元代绘画的整体审美精神。

其实元代绘画仍不乏形神兼备、器重自然的画作与主张，不能一概而论。李衎的画竹著作就十分强调写生与观察自然，赵孟頫同样主张兼具形神。此后的明、清两季，社会政治气候虽然与元代相异，"不求形似"的主张并没有太多市场，尤其在南北宗画派的鼎力对峙中，北方画派的自然忠实反而根深蒂固，虽非主流。因此对于倪瓒在特殊时期提出的"逸气说"与"不求形似"主张，要辩证地看待。同时还应注意到，在倪瓒的绘画创作中，并未体现出特别的"不求形似"特色，反而呈现出荒寒简淡、境幽意远之景象。如其《容膝斋图》《渔庄秋霁图》等（见图6-3），广水旷远，湖光山色，景物历历具足，一派江南冬春景致，让人很难与其"不求形似"的主张联系起来。

图6-3 《渔庄秋霁图》 元 倪瓒
上海博物馆藏

第三节 元代其他画论

元代画论在形神关系上的分歧在赵孟頫、倪瓒那里非常明确，一个是维护传统、形神兼具，一个是倡导逸笔出新、忽略形似，体现出元代前后两个时期、两个不同阶层的文人画家在审美选择上的差异。对画家而言，基础是技巧技法，元代其他画家对技法技巧的关注也值得一提，它不仅代

表着一种绘画态度、倾向，也是技术探索的体现。在此方面有深入论述的，代表性画家有饶自然、黄公望、王绎、李衎等。

一、饶自然论十二忌

饶自然，字太虚，生卒、里籍不详。工诗善画，画作深得南宋马远笔法。约于元至元六年（1340）著《山水家法》一书（已佚），目前仅存《绘宗十二忌》一文。该文集中了饶自然画论认识的精髓。

该文把山水画中存在的问题从 12 个方面加以归纳，然后逐一论述具体的正确画法，是一部关于山水画艺术技法的专论。这"十二忌"也就是"十二病"，是荆浩总结山水画"二病"以来对"画病"的扩展和深入，其中包括：一、布置迫塞；二、远近不分；三、山无气脉；四、水无源流；五、境无险夷；六、路无出入；七、石止一面；八、树少四枝；九、人物伛偻；十、楼阁错杂；十一、瀚淡失宜；十二、点染无法。

饶自然并不局限于对画山水之病的概括，还指出正确的作画方法。他认为：绘画的第一步是构思，构思时需要神闲意定、意态洒脱。在绘画过程中，要区别远近，各种物体要表达适宜。要注意物体之间的关系，连接气脉，映带左右。如画水要活，其他事物须当境而立，立意深远，给人以真实的感觉。至于浓淡点染之法、远近透视之理、高低界划之矩等，都应当有所照应。

这些论说内容几乎涵盖了山水画创作中需要注意的重要方面，比之荆浩"画有二病"、郭若虚"画有三病"等更富于实用价值。饶自然从构图到设色，从局部到整体，从用笔到立意，给出了山水画创作的正确方法，十分细致入微，是习练山水画十分重要、十分宝贵的材料。由此可以看出，中国山水画在元代不仅臻于成熟，而且开始向更深阶段发展。饶自然的"十二忌"是传统山水画技法发展的结果，更是历代画家、画论家实践经验、理论探索的集大成。全文简明扼要，虽然称为"十二忌"，却从正反两方面论述了山水画创作时应注意的诸多技巧问题，为历代山水画家所珍视。

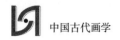

二、黄公望论写山水

黄公望（1269—1354），字子久，号大痴，平江常熟（今江苏常熟）人。本姓陆，名坚，幼年父母双亡，过继给永嘉（今浙江温州）黄家，黄公之欢喜溢于言表，故取名公望，字子久，有"黄公望子久矣"之喻。中年为官，后因事下狱，出狱后隐居虞山，专门从事艺术活动。作为画界著名的"元四家"之一，其绘画代表作为长卷《富春山居图》。该图应其同游好友之嘱而作，"十日画一水，五日画一石"，心平气和，不匆不迫，不急不躁，前后七年才完成，是黄公望绘画艺术的最高水平，充分体现了为后世所追慕不已的文人画精神。

在绘画实践基础上，黄公望总结概括了山水画法，撰写成《写山水诀》一文。该文共22则（依于安澜编《画论丛刊》），每则多则十几句，少则一二语。《写山水诀》行文虽简，却论述了山水画画法的秘要，它是荆浩《笔法记》、郭熙《林泉高致集》、韩拙《山水纯全集》和饶自然《绘宗十二忌》之外，又一篇专论山水画法的极具价值的文章。

《写山水诀》从笔法和所画树石两个方面，比较了五代、宋初江南与北方两大流派山水画的不同，论述了董源的树石、山水、皴染、用墨等各种优秀技法，并对郭熙的"三远"透视法进行引述，还对历史上的优秀山水画论加以概括，阐明了自己对绘画的审美认识。黄公望认为"山水之法，在乎随机应变，先记皴法，不杂布置，远近相映，大概与写字一般，以熟为妙。……古人作画，胸次宽阔，布景自然合古人意趣，画法尽矣。"[①]因此，绘画不能食古不化、亦步亦趋，"合意"即可。

黄公望主张，作画应先立题目，然后著笔，"若无题目，便不成画"。这正是中国画"意在笔先"在山水画论中的反映。他还认为："作画只是个理字最紧要。《吴融》诗云：'良工善得丹青理。'"[②]这里的"理"显然有别于南北朝时期宗炳所论的"道"与"理"，也有别于苏轼"常理"论的

① ［元］黄公望：《写山水诀》，于安澜编：《画论丛刊》（上），北京：人民美术出版社，1960年版，第57页。
② ［元］黄公望：《写山水诀》，于安澜编：《画论丛刊》（上），北京：人民美术出版社，1960年版，第57页。

202

"理"字。黄公望更侧重于对实践经验"道理"的总结。"理"是规律，是学习绘画、创作山水作品的正确途径，其实整个《写山水诀》，谈的就是方法和道理。黄公望还说："作画大要，去邪、甜、俗、赖四个字。"可见在黄公望看来，技法固然重要，而更重要的是格调气韵。无论李成、范宽，无论用笔、用墨，无论画石、画树、画水，归根到底是要展现绘画的文化气息，做到苍、朴、奇、厚、活、宽、润等，只有这样才可避免俗气，避免落入工匠者流。在此基础上，明人唐志契总结出了绘画的"五美"与"五丑"，"五美"即苍、逸、奇、圆、韵，"五丑"即嫩、板、刻、生、痴。近代黄宾虹概括得更加详尽、周全，他认为，优秀的中国画应在审美上体现"重、大、高、厚、浑、润、老、拙、活、清、秀、和、雄"，同时应避免"死、板、刻、浊、薄、小、轻、浮、甜、滑、飘、绝"等不良风气。[①]这些审美理论的源头与黄公望的绘画观点不无关系。

作为一个有高深造诣且备受推崇的画家，黄公望论写山水显然有王维《写山水诀》及郭若虚"画病"认识的影子，如"远水无痕，远人无目"，是画工常用的口诀。但他又提出要有士人家风，即是与画工画匠拉开距离。他说："画一窠一石，当逸墨撇脱，有士人家风，才多便入画工之流矣。"[②]显然黄公望同样提倡士人气，追求"逸墨撇脱"。

可以认为，《写山水诀》不仅是对董源、巨然以来山水画技法的经验总结、理论概括，还是黄公望一生山水画创作实践的心得体会，与饶自然的《绘宗十二忌》一起，丰富了元代的山水画论，为当时乃至以后的山水画创作提供了有价值的参考。

三、王绎论写像

王绎（1333—?），字思善，自号痴绝生，原籍睦州（今浙江建德），后久居杭州。父亲王晔，字日华，号南斋，是杭州有名的作曲家，著有《王日华乐府》。王绎在家庭文化艺术的熏陶下，自幼笃志好学，能文善

① 转引自谭涤夫：《我在油画创作中的艺术追求》，《中国油画》2002 年第 4 期。
② ［元］黄公望：《写山水诀》，于安澜编：《画论丛刊》（上），北京：人民美术出版社，1960 年版，第 56 页。

画、富有才华。10 岁时曾为江南著名学者李孝光绘一肖像，形态逼肖。后又经名家顾逵指点，画艺益进，成为当时著名的肖像画家。据陶宗仪称，其画像不但能描绘人物之形貌，而且能表达出神气："是故于小像特妙，非惟貌人之形似，抑且得人之神气。"① 所著《写像秘诀》《采绘法》等文收录于陶宗仪《南村辍耕录》中，另著有《写真古诀》《收放用九宫格法》等篇章。《写像秘诀》无疑是我国古代有关肖像画技法遗存最早的一篇专门文献。

王绎通过总结自己多年的实践经验，提出了较为系统的画像理论和具体表现技法，其中有许多独到见解和切实之言。如他主张画肖像画不应当让描写对象呆板地正襟危坐，而要在对象谈啸之间，从旁观察，默记于心，发现其本真性情，达到"闭目如在目前，放笔如在笔下"的熟悉程度。它与苏轼在《传神记》中的描述与主张有类似之处。不同的是，王绎不为风气渐浓的不求形似文人画观点所左右，反而强调形似，要求绘画做到"一一对去，无纤毫遗失"。但同时他又强调传神，认为形似最终要归结于传神，即"传真性情"，刻意观察与追求形似的目的就是要传写出对象的"真性情"，这与他提倡的敏于观察与善于默记的观点相一致（见图6-4）。

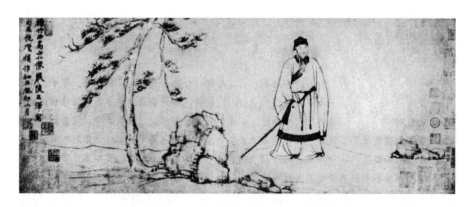

图 6-4　《杨竹西小像》　元　王绎、倪瓒　故宫博物院藏

① 陶宗仪：《南村辍耕录》，北京：文化艺术出版社，1998 年版，第 149 页。

"传真性情"自然不是王绎的发明，"传神论"自顾恺之以降绵延而下，坚持不绝。但王绎的"真"字是一种比神似、气韵更为本真的东西，是内在的、潜藏的，实际上是更严肃的要求。王绎还总结了颇具科学性的"八格""三庭""五配三匀"等画像要诀，另有九宫格缩放法，作为附录附于《写像秘诀》之后。联系到元代在寺观壁画人物塑造方面的巨大成就（如永乐宫壁画），王绎的人物画理论或许是一种潜在的促进力量。

四、李衎论画竹

爱竹之性情，尤为中国文人所独钟，苏轼有"可以食无鱼，不可居无竹"之谓。竹子的形象很早就出现在绘画之中。唐代白居易曾作《画竹歌·并引》，盛赞画家萧悦之画竹，可见其画生动深入之至。五代，黄筌父子便长于画竹，崔白、吴元瑜时有画竹佳构，梦休、李颇均以画竹知名。北宋的文同、苏轼更是墨竹画的重要实践者、倡导者。时至元代，画竹者之众蔚为壮观，《佩文斋书画谱》收录元代画家420多人，其中专长画竹或兼画墨竹者占整个画家的三分之一多，如众所周知的李衎、管道升等。明、清两代擅画竹者更不可胜数。人们爱竹无非爱其具有象征意义的"虚怀若谷""高风亮节"，爱其清冽孤傲的气质，在文人画倡导写胸中逸气、精神大于形似的前提下，作为一个具有象征意义的画题，画竹为元代画家所钟爱不难理解。因此，画竹理论的应运而生也是自然而然的，李衎便是其中的杰出代表。

李衎（1244—1320），字仲宾，号息斋道人，蓟丘（今北京宛平）人，曾任吏部尚书，晚年以疾辞官，定居淮扬（今江苏、扬州）。李衎善画枯木竹石，一生为之不辍，钻研各种画法，尤其倾慕于文同画竹。他曾到过云南交趾地区，深入竹乡，反复了解竹子的生长规律与各种形状特性，故其所画一枝一节、一梢一叶都能达到真实生动。传世作品有《修篁树石图》《双钩竹石图》《沐雨图》《纡竹图》等，被视为元代画竹的最高水准。在丰富的绘画实践基础上，李衎著成《画竹谱》《墨竹谱》和《竹态谱》等专论画竹的著作，对于画竹的表现方法作了详尽描述。

李衎论画竹，首先注意到竹子的高风亮节、君子风范。他说："竹之为物，非草非木，不乱不杂，虽出处不同，盖皆一致。散生者有长幼之序，丛生者有父子之亲。密而不繁，疏而不漏，冲虚简静，妙粹灵通，其可比于全德君子矣。画为图轴，如瞻古贤哲仪像，自令人起敬慕，是以古之作者于此亦尽心焉。"[①]这种拔高的社会认识功能与教育功能，是前代画论思想的继续，也是文人画对文人气质的普遍要求。

李衎强调，学习画竹应从基本规矩入手，要合乎法度，同时做到胸有成竹，他的《画竹谱》《墨竹谱》等画竹专著，即是对各种规矩、法度的总结。他说："人徒知画竹者不在节节而为，叶叶而累，抑不思胸中成竹，从何而来？……故当一节一叶，措意于法度之中，时习不倦，真积力久，至于无学，自信胸中真有成竹，而后可以振笔直遂，以追其所见也。……若遽放逸，则恐不复可入于规矩绳墨，而无所成矣。故学者必自法度中来，始得之。"[②]"胸有成竹"的绘画论说由来已久，最早由文同、苏轼概括，经李衎弘扬，概括精确，生动地道出了艺术创造构思的真谛，渐渐成为中国传统绘画追求"意存笔先"在画竹理论上的一种运用和变通。后经清代画家郑燮阐释，将"胸有成竹"与"胸无成竹"辩证化，令家喻户晓。而这一提法的前提却是中国画史上一脉相承的"意存笔先"观念，前述张彦远率先提出并加以阐述，郭若虚在《图画见闻志》中更进一步明确："所以意存笔先，笔周意内，画尽意在，像应神全。"[③]

李衎还主张画竹要"似神兼足，法度赅备"。他并不是一味强调求神似，而是讲求对形的把握。他认为画竹"须一笔笔有生意，一面面得自然。四面团栾，枝叶活动，方为成竹"。[④]他评黄筌父子画竹"神而不似"，崔白、吴元瑜的画竹"似而不神"，从中可见他本人的审美取舍。

① [元]李衎：《画竹谱》，俞剑华编著：《中国古代画论类编》（下），北京：人民美术出版社，2000年版，第1064页。

② [元]李衎：《画竹谱》，俞剑华编著：《中国古代画论类编》（下），北京：人民美术出版社，2000年版，第1057页。

③ [宋]郭若虚：《图画见闻志》，于安澜编：《画史丛书》，上海：上海人民美术出版社，1963年版，第9页。

④ [元]李衎：《画竹谱》，俞剑华编著：《中国古代画论类编》（下），北京：人民美术出版社，2000年版，第1061页。

李衎还就如何经营位置、如何画墨竹的竿、节、枝、叶等做了详尽的论述。如论画竿时他说："若三竿之上，前者色浓，后者渐淡，若一色则不能分别前后矣。然从梢至根，虽一节节画下，要笔意贯串，梢头节短，渐渐放长，比至节根，渐渐放短。每竿须要墨色匀停，行笔平直，两边如界，自然圆正。若臃肿偏邪，墨色不匀，间粗、间细、间枯、间浓，及节空匀长、匀短，皆文法所忌，断不可犯。"[1] 具体而微，实用周正。在论画节时李衎说："立竿既定，画节为最难。上一节要覆盖下一节，下一节要承接上一节。中间虽是断离，却要有连属意。"[2] 这些论述既体现了上述"法规"的重要，又给明了具体"法则"，经验所出，是十分难得的技法理论（见图6-5）。

图6-5 《双钩竹石图》 元 李衎
故宫博物院藏

李衎还提到竹的形态、性质以及不同气候、环境里的变化问题，体现了他对竹子自然状态的关注与观察。他说："若夫态度则又非一致，要辨老嫩荣枯，风雨晦明，一一样态。如风有疾、慢，雨有乍、久，老有年数，嫩有次序。根、干、笋、叶，各有时候。"[3] 深入生活、取法自然、悉心观察、分门别类，在写意风气盛行、不少文人画家"逸笔草草"、强调主观抒写的情况下，尤其难能可贵。李

① ［元］李衎：《画竹谱》，俞剑华编著：《中国古代画论类编》（下），北京：人民美术出版社，2000年版，第1061~1062页。
② ［元］李衎：《画竹谱》，俞剑华编著：《中国古代画论类编》（下），北京：人民美术出版社，2000年版，第1062页。
③ ［元］李衎：《画竹谱》，俞剑华编著：《中国古代画论类编》（下），北京：人民美术出版社，2000年版，第1064页。

衎被誉为"写竹之圣者"并不是偶然的。

　　总之，李衎有关画竹理论的著述，虽指竹而论，却涉猎广泛，从画理到画法，从用笔到用墨，从局部到整体，细致入微，意味深长，是研究中国画基础理论和习练画竹题材的良册。其"成竹在胸"之论虽然明显带有前人画竹认识的影子，但能结合实践，从经验体会中引申，因此更有真知灼见。这一观点一经清代画竹能手郑燮的推崇发挥，极富中国艺术特色。李衎"似神兼备"的观点在当时颇有新意，其重自然、重观察的主张不同时弊，独树一帜，值得借鉴。

第七章　明代画学

　　明代初期至清代中期，是中国封建社会发生急剧变革的时期。明初采取了一系列解放生产力的措施，使得兴于宋代、在元代一度中断的商品经济重获发展，明末资本主义生产关系开始萌芽。明代的对外交流有所加强，与南洋、中亚、日本、朝鲜多有来往，其中，郑和七下西洋有沟通中外文化交流之效。绘画艺术上承宋元文人画传统，下应明清时代风俗气象，画派画家辈出，艺术方面虽难称上乘，却蕴含一定的社会意义，值得关注。明朝统治者建立政权后，意在恢复汉族文化及各种规章制度，尽管未建立正式的宫廷画院体制，但在锦衣卫中编入画家的做法同样具有相应功能。由于明代社会相对稳定，商品经济迅速发展，市民阶层不断壮大，审美价值取向出现变化，世俗化成为新的趋势。明末，意大利传教士罗明坚、利玛窦来到中国，带来不同于中国传统的西方宗教绘画，对中国绘画也产生了一定程度的影响。

　　明代绘画总体上是反元复宋，从元代绘画崇尚"写意"到宋代院体画的"尚技崇法"，表现出强烈的复古倾向。山水画、花鸟画逐渐取代人物画成为主要画科。明初由院体画背景的浙派主导画坛，其代表人物戴进、吴伟成就颇高。明中期以沈周、文徵明为代表的吴门画派兴起，山水画各

有风采，形成一种新的文人画风，开辟了明代绘画新境界。人物画发展缓慢，整体成就不高，但出现了仇英、陈洪绶等杰出的人物画家。陈淳、徐渭的水墨写意花鸟画别具一格，王绂、夏昶等人的写竹画独步一时。但明中叶以后绘画上沿袭之风盛行，加之对笔墨情趣的过分钟爱，对笔法技巧的刻意追求，致使绘画少有新意，乏善可陈。

在绘画理论上，明代的文人士大夫画家重视继承与总结前人的画法经验，尤其重视对宋、元绘画的研究，绘画理论著述更为丰富，成为专集的著作多达50余种。除画理、画史外，丛书辑要、题跋笔记之类的书籍、文章不计其数。韩昂的《图绘宝鉴续编》、朱谋垔的《画史会要》、徐沁的《明画录》等史传类著作，何良俊的《四友斋画论》、沈颢的《画麈》、顾凝远的《画引》等画理类著作，在史料汇集或理论阐述上皆有独到之处，另有李开先的《中麓画品》、王穉的《吴郡丹青志》等。王履的《华山图序》、王世贞的《艺苑卮言》、唐志契的《绘事微言》、张萱的《西园画评》等，对画理、画家、作品皆有所评论，其中不乏真知灼见。在沈周、文徵明、唐寅、陈继儒、李日华、陈洪绶等人的诗文集与题跋画语中，对各家各派的绘画特点、发展规律亦有所论说，更对文人画的创作思想与创作要求做了明确阐述，是明代画论的重要组成部分。

明代绘画理论以董其昌影响最大，以他为代表、由莫是龙提出的"画分南北宗论"成为各家各派争论的焦点，这种争论一直绵延至清代末期，成为扭转中国绘画审美方向的重要理论学说。顾凝远的《画引》阐明了文人画创作的特色，王履在《华山图序》中提出"吾师心、心师目、目师华山"的主张，要求画家"读万卷书，行万里路"，与日趋浓郁的摹袭画风形成鲜明对照。唐志契在《绘事微言》中明确提出画家要看真山水，不应该只师古人之迹，与王履的绘画主张形成和声，共同对抗着日渐沉靡的拟古风气。同时，明代文人画家进一步探讨了绘画与书法的关系，是传统笔墨认识的深化。文人士大夫那种"闲情寄兴""自娱娱人"的风气日盛，复古思想与变革主张发生着激烈碰撞。

总括起来，明代画论作者多持文人画观点，以论山水画为主，各有见

地。虽然南宗文人画主张在这一时期还没有一统画坛，绘画界尚有南北对峙，北宗画派那种重实践、重生活的主张还时时被提起，无奈艺术创作大势已定，北宗画家的努力怎么也抵不住画界如潮的拟古与模仿风气。明代王履、唐志契重生活、重感受、重个性的绘画观点减缓了这一颓势，并成为这一时期不可多得的理论亮点。因此从明代至清代，绘画在你争我论中延续，偶尔碰擦出一些火花，而审美辉煌只能是明日黄花、过眼烟云。对绘画理论的研究热情并不能挽回绘画创作的颓势，而理论的交锋又恰恰在如何对待传统、如何学习古人、如何看待生活等方面铺开。画理在延续，画科在萌生。明代画学亦有不少原创点，但大多局限于对绘画文献的搜集整理方面，且处于起步阶段，这种学术自觉和文献准备已经为画学学科的强劲发展奠定了根基。尽管在鉴赏、批评、画法诸方面有独到之处，但掇集前人学说者大有人在，互相抄袭之弊时有发生，伪造画作、欺世盗名、割裂原著者屡见不鲜，张泰阶撰写的《宝绘录》就是其中一例。可以说，画学学术的理论自觉还有待时日。

第一节　画分南北宗论

中国绘画很早就有门派产生，它主要受传统师承关系影响，是一个自然而然的形成过程。直到明代万历年间分宗立派意识才逐渐增强。此前的分门别派大多以画风演变为依据，并没有明显的抑扬。自元代汤垕起，已有梳理宗派之意："自王维、张璪、毕宏、郑虔之徒出，深造其理，五代荆关，又别出新意，一洗前习。迨于宋朝董源、李成、范宽，三家鼎立，前无古人，后无来者，山水之法始备。三家之下，各有入室弟子三二人，终不逮也。"[1]明初宋濂（1310—1381，字景濂，浙江浦江人）《画原》云："顾、陆以来是一变也；阎、吴之后又一变也；至于关、李、范三家者出，

① [元]汤垕:《画论》，于安澜编:《画论丛刊》(上)，北京:人民美术出版社，1960年版，第63页。

又一变也。"① 这里讲的是整体画风的变化，且不分人物画、山水画。到了明代中期，王世贞（1526—1590，字元美，号凤洲，江苏太仓人）在《艺苑卮言》中讲得更为具体："人物自顾、陆、展、郑以至僧繇、道玄一变也。山水至大小李一变也，荆、关、董、巨又一变也，李成、范宽又一变也，刘、李、马、夏又一变也，大痴、黄鹤又一变也。赵子昂近宋人，人物为胜；沈启南近元人，山水为尤。二子之于古，可谓具体而微。大小米、高彦敬以简略取韵，倪瓒以雅弱取姿，宜登逸品，未是当家。"② 其中对山水画的画家风格已经有所归纳与取舍，如将荆、关、董、巨并称，却无李成、范宽；"元四家"中不提吴镇，略有好恶上的倾向性。

而明代后期的张丑（1577—1643）③ 在《清河书画舫》中的论说则具有明显的开宗立派之意："妄谓古人中断以王维为开山第一祖，别派则道玄、鸿一、郑虔、张璪、大小李（思训、道昭）。一变而为荆（浩）、关（仝）、董（源）、巨（僧巨然）、米氏父子（芾、友仁），再变而为范（宽）、张（择端）、燕（肃）、赵（伯驹）、王（诜）、刘（松年）、马（远）、夏（珪）、三李（成、公麟、唐）、二郭（忠、恕熙），三变而为鸥波（赵孟頫）、房山（高克恭）、大痴（黄公望）、黄鹤（王蒙）、梅道人（吴镇）、清閟阁主（倪瓒）。此三十二人者，虽翩翩各成其家，求其兼综条贯，巨细靡遗，则未有若启南翁之集大成者也。"④ 张丑这一说法以王维为开山鼻祖，开南宗画派之端，以沈周为终结者，褒扬之意溢于字里行间。

一、画分南北宗论的形成

绘画分宗的代表人物是莫是龙、董其昌、陈继儒，三者为同时代人，又是同乡，均为画家，气息相投，主张相似，从而共同扯起绘画分宗的大旗，其中以董其昌影响最大。过去人们普遍认为董其昌是"南北宗派"的

① 见陈传席：《中国绘画美学史》，北京：人民美术出版社，2000 年版，第 384 页。
② ［明］王世贞：《艺苑卮言》，俞剑华编著：《中国古代画论类编》（上），北京：人民美术出版社，2000 年版，第 207 页。
③ 张丑，字叔益，改字青甫，号米庵，昆山（今江苏昆山）人，善鉴藏，家藏书画甚富。
④ ［明］张丑：《清河书画舫》，上海：上海古籍出版社，2011 年版，第 583 页。

首倡者，似乎是一种误解。王伯敏认为：到了明代，以董其昌为代表的一种论点，抓住王维'笔意清润'的特点，说他'一变勾斫之法'而专长'水墨渲淡'，从而定其为'南宗之创始者'，这与历史事实就很不相符。^①事实上，莫是龙首先提出了"画分南北宗"的观点并加以阐述，董其昌只是将莫是龙的观点掇录到其著名的画论著作《画旨》中，致使后人误以为是董其昌提出了该学说。因此，针对"画分南北宗论"提出者的问题，王伯敏认为：莫是龙提出在先，董其昌继之于后，陈继儒则推波助澜于其中。^②三人之中董其昌声望最高，影响最大，故历史上皆推董其昌是该学说的代表人物。

莫是龙（？—1590），字云卿，后更字廷韩，号秋水，又号后明，松江华亭（今属上海市）人，能诗文，工书画。他首先将绘画南北宗与禅宗的南北宗相比，说："禅家有南北二宗，唐时始分。画之南北二宗，亦唐时分也，但其人非南北耳。"^③莫是龙明确指出，画家的南北宗与禅家南北宗不同，不能以地域南北而论，而要以手法、风格为判定标准。他说："北宗则李思训父子著色山，流传而为宋之赵干、赵伯驹、伯骕，以至马夏辈。南宗则王摩诘始用渲淡，一变钩斫之法。其传为张璪、荆、关、郭忠恕、董、巨、米家父子，以至元之四大家。亦如六祖之后，马驹云门临济儿孙之盛，而北宗微矣。"^④这里明确了绘画的分宗立派说，规定了各宗派的风格及其代表人物，已有轩轾之意，在传承上"南盛于北"的观点较为突出。

莫是龙还曾盛赞王维，认为："要之摩诘所谓云峰石迹，迥出天机，笔意纵横，参乎造化者。东坡赞吴道子王维画壁亦云'吾于维也无间然'，知言哉！"^⑤在这里他虽然推崇王维但并没有明显地指出南北宗的优劣，也没有如后人那样将"北宗"的绘画贬低得一无是处。另外，莫是龙的画论

① 参见王伯敏：《中国绘画通史》（下），北京：生活·读书·新知三联书店，2000年版，第78页。
② 参见王伯敏：《中国绘画通史》（下），北京：生活·读书·新知三联书店，2000年版，第78~80页。
③ ［明］莫是龙：《画说》，于安澜编：《画论丛刊》（上），北京：人民美术出版社，1960年版，第66页。
④ ［明］莫是龙：《画说》，于安澜编：《画论丛刊》（上），北京：人民美术出版社，1960年版，第66~67页。
⑤ ［明］莫是龙：《画说》，于安澜编：《画论丛刊》（上），北京：人民美术出版社，1960年版，第67页。

不仅仅提出了"南北宗论",还对历史上著名的画家做出评价,点明自己的绘画主张,如师古、笔墨等,对绘画技法进行了分析阐述。有些观点具有一定的参考价值。

董其昌(1555—1636)字思白,号玄宰,别署香光居士,谥文敏,松江华亭(今属上海市)人。进士出身,做过太子太傅,官至尚书,地位极高,但勤于书画,能诗文,善鉴识,收藏颇多。董其昌的绘画取董源、巨然、米芾、倪瓒、黄公望等众人之长,古雅秀润,别具一格。董其昌不仅书画造诣高深,绘画理论更是家喻户晓。"画分南北宗论"与他的名字联系在一起,长期以来,人们都认为董其昌是该理论的倡导者,至今这种声音也没有断绝。①

董其昌将王维视为南宗文人画派之祖,将李思训视为北宗画派之祖,但并没有说明两派在画法上的区别,更没有明显贬低北宗,只是在师法上提出谁当学、谁不当学。他说:"文人之画,自王右丞始。其后董源、巨然、李成、范宽为嫡子,李龙眠、王晋卿、米南宫及虎儿,皆从董巨得来,直至元四大家:黄子久、王叔明、倪元镇、吴仲圭,皆其正传。吾朝文沈,则又远接衣钵。若马夏及李唐、刘松年,又是大李将军之派,非吾曹当学也。"②从中可知,董其昌虽未直接提到南北宗,却明言李派不当学,对两派艺术水平的高下存在明显偏向,罗列历史古人,有衬托当朝文(徵明)沈(周)之意。他对南宋四大家李唐、刘松年、马远、夏圭较为隐蔽的褒贬,隐含着对当朝"浙派"的排斥,似乎"醉翁之意不在酒"。

之后陈继儒明确了绘画分宗,贬抑之意溢于言表。陈继儒(1558—1639),字仲醇,一字眉公,号糜公,华亭(今上海松江)人,与莫是龙、董其昌皆是同乡。工诗善文,书法学苏轼、米芾、米友仁,萧散秀雅,兼能绘画,画山水空远清逸;亦善写水墨梅花,意态萧疏。他竭力倡导文人

① 参见韦宾:《南北宗论的史学转向——西学东渐与问题虚构》,《艺术探索》2020 年第 1 期。现当代学者对比历史遗案多有论说,无外乎两种截然不同的观点:一种赞同画分南北宗为董其昌首创,一种反对,认为他不过攫取了莫是龙的理论成果,这一纠纷至今仍难以定论。

② [明]董其昌:《画旨》,于安澜编:《画论丛刊》(上),北京:人民美术出版社,1960 年版,第 76 页。

画，自言儒家作画，便是涉笔草草，要不规绳墨为上乘。画分南北二宗，他是一个推波助澜者。陈继儒说："山水画自唐始变，盖有两宗：李思训、王维是也。李之传为宋王诜、郭熙、张择端、赵伯驹、伯骕以及李唐、刘松年、马远、夏皆李派。王之传为荆浩、关仝、李成、李公麟、范宽、董源、巨然以及于燕肃、赵令穰、元四大家皆王派。李派板细无士气，王派虚和萧散，此又慧能之禅，非神秀所及也。至郑虔、卢鸿一、张志和、郭忠恕、大小米、马和之、高克恭、倪瓒辈又如方外不食烟火人，另具一骨相者。"[1] 从中可以看出，陈继儒以南宗慧能之禅来比虚和萧散的王派，也就是董其昌所论的文人画派；以北宗的神秀比板细无士气的李派，也就是董其昌所说的非文人画派。显然，陈继儒既是莫是龙、董其昌学说的注解者，又旗帜鲜明地有着自身立场。比如，陈继儒在南北宗派之外另立一支，以郑虔等为代表，说他们是"方外不食烟火人，另具一骨相者"，颇有赞誉之意。

虽然莫是龙、董其昌、陈继儒提法不同，明确程度有差异，但从各自所列派系传承清单看，绘画上的南北宗划分已相当明晰，而且抑北扬南、褒王贬李的思想日益显现。他们认为绘画（含文人画、山水画）分为南北宗应是从唐代开始，与禅宗分宗时间一致；南宗盛于北宗、优于北宗，亦与禅宗的情形相仿。这当然只是他们分宗立派的一种说辞。

尽管基本确立了分宗之论，爱恶倾向也比较明显，但"画分南北宗论"的这些倡导者并不严格排斥北宗。比如莫是龙认为南北两派并非不可混合，并非南宗一定好、北宗一定不好，而是各有所长，均可取舍。他说："画平远，师赵大年，重山叠嶂，师江贯道，皴法用董源麻皮皴，及《潇湘图》点子皴，树用北苑子昂二家法，石用大李将军《秋江待渡图》，及郭忠恕《雪景》。"[2] 既然对南北二宗的画家都可以师学，对各自的方法都可以采纳，说明无论南宗北宗各有其独到之处。董其昌并非仅有一句"非

① ［明］陈继儒：《偃曝余谈》，王伯敏：《中国绘画通史》（下），北京：生活·读书·新知三联书店，2000 年版，第 80 页。
② ［明］莫是龙：《画说》，于安澜编：《画论丛刊》（上），北京：人民美术出版社，1960 年版，第 68 页。

吾曹当学也"，在《画旨》中他将"李思训写海外山"与董源写江南山、米元晖写南徐山、李唐写中州山等相提并论，认为他们都是写真山，并无优劣之分。董其昌还说："宋画至董源巨然，脱尽廉纤刻画之习，然惟写江南山则相似，若《海岸图》，必用大李将军。"[①]说明北宗鼻祖同样是他师法的对象，也有可取之处，并非完全"不当学"。董其昌在题画时说："赵令穰、伯驹、承旨三家合并，虽妍而不甜；董源、米芾、高克恭三家合并，虽纵而有法。两家法门如鸟双翼，吾将老焉。"董其昌对作为北宗李派的"三赵"评价为"妍而不甜"，这是一种褒扬；将之与南宗王派相比，认为是"如鸟双翼"，显然并无优劣轻重之别，甚至言外之意对北宗还很推崇。他在《画旨》中说："李昭道一派，为赵伯驹、伯骕，精工之极，又有士气。后人仿之者，得其工，不能得其雅，若元之丁野夫、钱舜举是已。盖五百年而有仇实父，在昔文太史亟相推服。"[②]"精工之极""又有士气"对北宗画当然是颂扬之词，推崇之意有加。董其昌对北宗的评价是较为公允的。

但是，董其昌在另外一些场合又着实贬低了李派而推崇王维，明显呈现矛盾心态。他曾说："右丞山水入神品，昔人所评云峰石色，迥出天机，笔意纵横，参乎造化，唐代一人而已。"[③]"右丞以前作者，无所不工，独山水神情传写，犹隔一尘。自右丞始用皴法，用渲染法，若王右军一变钟体，凤翥鸾翔，似奇反正。右丞以后，作者各出意造，如王洽李思训辈，或泼墨澜翻，或设色娟丽，顾蹊径已具，模拟不难，此于书家欧虞褚薛，各得右军之一体耳。"[④]我们知道，王维的声望在画坛上并不甚高，从历代画论著录中均可以看出（如《历代名画记》《图画见闻志》《画史》等），画圣吴道子、大小李将军都不比他弱，王维出名，在于他首先是一位诗人，是一个文人，如东晋顾恺之一样。但是董其昌却推王维为"唐代

① ［明］董其昌：《画旨》，于安澜编：《画论丛刊》（上），北京：人民美术出版社，1960年版，第76页。
② ［明］董其昌：《画旨》，于安澜编：《画论丛刊》（上），北京：人民美术出版社，1960年版，第76页。
③ ［明］董其昌：《画眼》，《美术丛书》（第一册），南京：江苏美术出版社，1997年版，第132页。
④ ［明］董其昌：《画旨》，于安澜编：《画论丛刊》（上），北京：人民美术出版社，1960年版，第75页。

一人而已"，实在事出有因。王维的作品流传至明代真迹早已无存，董其昌也说"余未尝得睹其迹"，并说："画家右丞，如书家右军，世不多见。"那么仅凭主观臆断就横加指点、随意抑扬，除了有所影射之外，与前论相比恐怕难以自圆其说。董其昌曾说："是故论画当以目见者为准，若远指古人曰：此顾也，此陆也，不独欺人，实自欺也。"如此明白事理的画家、理论家，在评判南北宗时为何如此自相矛盾？其深层原因尚待进一步研究，其中不乏他与王维身份相同、境遇相似等因素。

事实上，"画分南北宗论"的提出与形成，是南宗画派的策略与借口，这一派别理论的提出有明显的倾向性，代表着南宗文人画派的立场与观点。相比而言，"北宗画派"只在理论上存在，它不过是南宗画派主动树起的靶子，直指一些有着这种绘画特点的画家。在绘画实践上，董其昌确实集历代名作之大成，汲取各家笔墨精华，独辟蹊径，创作出不少经典画作，成为理论、实践两收的大家（见图7-1）。

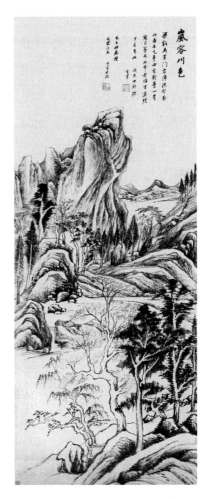

图7-1 《岚容川色》 明 董其昌
故宫博物院藏

二、画分南北宗论的分歧

明代绘画界分宗立派观点一出，有人赞同、拥护，也有人反对，从明代末期至清代中后期，对这一理论的评价不绝如缕，一方面体现了它的影响力之大、之久，持续吸引着人们的关注，另一方面也说明人们越来越客观地认识它、对待它。

后人出于派系之争（尤其是吴门画派对浙派），继承了董其昌等人的分宗立派学说，并加以阐发，将明朝画家分宗续写，极力排斥北宗绘画，认为北宗绘画坏得要不得，甚至斥之为野狐禅、邪派。明代沈颢①就认为："禅与画俱有南北宗，分亦同时，气运复相敌也。南则王摩诘，裁构淳秀，出韵幽澹，为文人开山。若荆关宏璪，董巨二米，子久叔明，松雪梅叟迂翁，以至明之沈文，慧灯无尽。北则李思训，风骨奇峭，挥扫躁硬，为行家建幢。若赵干、伯驹、伯骕、马远、夏圭，以至戴文进、吴小仙、张平山辈，日就狐禅，衣钵尘土。"②沈颢重在以禅喻画，明确两者"分亦同时，气运复相敌也"，分宗学说更为明确有力。王维与李思训的风格技法之分，体现在美学上是刚柔之别。南宗为文人画、北宗为行家画，这种评价集莫是龙、董其昌等论说为一体，分宗立派的目的十分明确。

沈颢显然难以置身于宗派之外，就南宗传至沈文"慧灯无尽"，北宗至浙派而"日就狐禅，衣钵尘土"之论，可见其强烈的宗派色彩。但在接下来论及董源、赵孟頫之精神风韵传承时，托出"孤踪独响，复然自得"之旨："董北苑之精神在云间，赵承旨之风韵在金阊，已而交相非，非非赵也、董也……"③表明了他虽论宗列派，却并非无据，而是有其自主性与创造性。这一观点集中体现在沈颢的绘画主张上，他认为绘画要"味外取味"，将人品与作品联系在一起，称"无其人无其画"。所谓画家必须是具有特定气质的人。"味外取味"的画作，"挹之有神，摸之有骨，玩之有声"。④要创作这样的作品，就不能拘于常理、常法。纵使临摹古人，也只重神会。他说："临摹古人，不在对临，而在神会。目意所结，一尘不入，似而不似，不似而似，不容思议。"⑤他推崇画面的简洁高逸，只要能"味

① 沈颢（1586—?），字朗倩，号石天，江苏吴县（一作长洲）人。性豪放好奇，诗文书画无所不能。山水画风格略近沈石田，《明画录》中认为他"山水临摹诸家，位置华整。小景有极淡远者"。沈颢深明画理，《画麈》是他的重要绘画理论著作。据说他还著有《画传灯》，已佚。他的画论主张在前述"南北宗论"中已有所阐明，从中可知他是一位为绘画明确分宗，并极力"贬北扬南"的画论家。
② [明]沈颢：《画麈》，于安澜编：《画论丛刊》（上），北京：人民美术出版社，1960年版，第134页。
③ [明]沈颢：《画麈》，于安澜编：《画论丛刊》（上），北京：人民美术出版社，1960年版，第135页。
④ [明]沈颢：《画麈》，于安澜编：《画论丛刊》（上），北京：人民美术出版社，1960年版，第135页。
⑤ [明]沈颢：《画麈》，于安澜编：《画论丛刊》（上），北京：人民美术出版社，1960年版，第139页。

外取味"，"颓林断渚"，甚至连倪瓒"为茅为芦"的竹子均一样称怀。

这样，一切经营位置、章法规则、用笔用墨都不是他的栅栏。他说："良工绘事，有布置而实无布置，无布置而实有布置，象之所有不必意，意之所有不必象。理不离于异见，事不关乎慧用。"①"胸中有完局，笔下不相应；举意不必然，落楮无非是机之离合，神之去来，既不在我，亦不在他。临纸操笔时，如曹瞒欲战若罔欲战，头头取胜矣！"②他对绘画中似是而非、若即若离的美学境界理解得非常充分，表述得十分形象生动。

从沈颢的画论中可以得到一个明确信息，即他是在古人古意中讨生活，喜从临摹，时时处处以古人为准，显示出明末清初绘画思潮的主体走向。他说近日画少丘壑，习得搬前换后法。对临摹他还有自己的见解："专摹一家，不可与论画。专好一家，不可与论鉴画。"③然而，无论如何临习，无论临习多少家，总是在"粉本"上打转转，他与唐志契的"画要自然""要看真山水"不能同日而语。就连绘画"命题"沈颢也要求与古人契合一致，他说："自题非工，不若用古。用古非解，不若无题。"在论及"点苔"这一具体技法时他同样拿古人作绳法，说："古多有不用苔者，恐覆山脉之巧，障皴法之妙。今人画不成观，必须丛点，不免媸女添痂之诮。"④可见沈颢评画论作的标准全是拿前人作参照的。虽然他还倡导"胸中有丘壑"，但是这种"丘壑"，恐怕与临多少古人、理解多少古法有关。⑤

不过，清代画论家对"画分南北宗论"的看法除"四王"外，越到后来越客观，综合议论、公正评价者日多，趋炎附势者渐少。方薰认为：

① ［明］沈颢：《画麈》，于安澜编：《画论丛刊》（上），北京：人民美术出版社，1960 年版，第 138 页。
② ［明］沈颢：《画麈》，于安澜编：《画论丛刊》（上），北京：人民美术出版社，1960 年版，第 137 页。
③ ［明］沈颢：《画麈》，于安澜编：《画论丛刊》（上），北京：人民美术出版社，1960 年版，第 140 页。
④ ［明］沈颢：《画麈》，于安澜编：《画论丛刊》（上），北京：人民美术出版社，1960 年版，第 137 页。
⑤ ［明］沈颢关于画面落款的论述，却是有史以来破天荒，这与他深通古人、提倡入古的绘画主张有关。他深入研究了落款与画面整体关系问题，提出了不少真知灼见，这些都不可否认。如他认为："元以前多不用款，款或隐之石隙，恐书不精，有伤画局。后来书绘并工，附丽成观。"又说："迂瓒字法道逸。或诗尾用跋，或跋后系诗，随意成致，宜宗。""衡山翁行款清整，石田晚年题写洒落，每侵画位，翻多奇趣，白阳辈效之。""一幅中有天然侯款处，失之则伤局。"这些论述尚属精辟，符合历史事实。至于一幅画面的"天然侯款处"在何处，他并未加以详述，而清人郑绩受沈颢的启示或影响，对题画款识解释得更为具体详实可参见后文。

219

"画分南北两宗,亦本禅宗南顿北渐之义。顿者根于性,渐者成于行也。"①在评到唐寅的绘画时,方薰说:"六如原本刘李马夏,和以天倪,资于书卷。故法北宗者,多作家面目;独子畏起,而北宗画法有雅格。"②说明画分南北宗论只是理论上的主张,画家并不为其所拘,兼收并蓄、广收博取才是为画之正途。

清代盛大士(1771—?,字子履,号逸云,镇洋即今江苏太仓人)的观点更有代表性,他认为要想成为绘画之大家,应该包罗万象、兼收南北两派的风格特征,一味偏废、排斥并不高明。他曾评论说:"耕烟集宋元之大成,合南北为一宗,法律则精深静细,气韵则疏宕散逸。"③盛大士认为能合南北宗于一体,无论规范与气韵都可以达到卓越。他又说:"徵君云:'古人胸列五岳,故灵气奔赴于腕下;今人墨守成规,所画山水树石皆如木刻泥塑,愈细密愈窒滞矣。'又云:'近日江左画家多崇尚南宗。若能于北宗中寻讨源流,亦足以别开生面。'余曰:'南宗固吾人之衣钵,然须用过北宗之功,乃能成南北之大家。'徵君笑而语余曰:'知言哉!'"④据此可知,时至清代,南宗北宗已经没有优劣上的分野。

这种观点在另一位清代画家王昱那里反而变成了突破。王昱(生卒年不详,曾于1714、1748年有仿作,字日初,号东庄,江苏太仓人)认为不必因为"家数"拘谨了自己,与其"性灵"理论相呼应,提出了"自我作古""自成家数"的观点,将"画分南北宗论"几乎弃而不用。他说:"自唐宋元明以来,家数画法,人所易知,但识见不可不定,又不可着意太执。惟以性灵运成法,到得熟外熟时,不觉化境顿生,自我作古,不拘家数,而自成家数矣。"⑤钱泳(1759—1844,字梅溪,金匮即今江苏无锡人),他认为,绘画只要笔墨到位,没有必要分南宗北宗。他说:"画家有

① [清] 方薰:《山静居画论》,于安澜编:《画论丛刊》(下),北京:人民美术出版社,1960年版,第439页。

② [清] 方薰:《山静居画论》,于安澜编:《画论丛刊》(下),北京:人民美术出版社,1960年版,第455页。

③ [明] 盛大士:《溪山卧游录》(卷二),于安澜编:《画论丛刊》(上),北京:人民美术出版社,1960年版,第411页。耕烟即清代"四王"之一的王翚,号耕烟散人。

④ [明] 盛大士:《溪山卧游录》,黄宾虹、邓实编:《美术丛书》(第二册),南京:江苏古籍出版社,1997年版,第1354页。

⑤ [明] 王昱:《东庄论画》,于安澜编:《画论丛刊》(上),北京:人民美术出版社,1960年版,第260页。

南北宗之分，工南派者每轻北宗，工北派者亦笑南宗，余以为皆非也。无论南北，只要有笔有墨，便是名家。有笔而无墨非法也，有墨而无笔，亦非法也。"①

清代画家李修易（1811—?，字乾斋，号子健，浙江海盐人）更进一步分析了"扬南抑北"的症结所在，认为文人画家之所以推崇南宗，是由于"畏北宗之难"，他说："或问均是笔墨，而士人作画，必推尊南宗，何也？余曰：'北宗一举手即有法律，稍觉疏忽，不免遗讥，故重南宗者，非轻北宗也，正畏其难耳。约略举之。如山无险境，树无节疤，皴无斧劈，人无眉目，由淡及浓，可改可救，赭石螺青，只稍轻用。枝尖而不劲，水平而不波，云渍而不钩，屋朴而不华，用笔贵藏不贵露，皆南宗之较便也。'"②李修易从笔法墨法等技术的角度对南宗畏惧北宗的理由做了详细阐述，说它是"避重就轻"，很有说服力，在一定程度上有矫枉之功。

总之，"画分南北宗论"以手法、风格区别画派，又拘于青绿与水墨两种画法，所论前辈画家并非出于自觉，故有自相矛盾与歪曲历史之虞。自诩为"宿世缪词客，前身应画师"的王维，沉寂了几百上千年之后，突然被推为南宗绘画的"祖宗"，连他自己都会始料不及。王维的主要成就还是诗歌，其绘画之所以被推为"有唐一人而已"，不是因为他画绝当代，而是由于他创立的"诗中有画，画中有诗"的文人画意境，其中，还有苏轼等人的偏好以及推波助澜。

"画分南北宗论"在明清两代的流传盛行，实际是处在文人画思潮中的画家对历代审美风气的选择性反映，文人画在明清两代盛行于世的优势，从客观上支撑了这一理论的传续。尽管石涛等人在清初便对南北宗论说"不"，其后许多画家、理论家纷纷予以矫正，但是，"画分南北宗论"积习已深，对清代画坛影响日重，至今仍有残存。只是到了近现代，当新

① ［明］钱泳：《履园画学》，黄宾虹、邓实编：《美术丛书》（第一册），南京：江苏古籍出版社，1997年版，第49页。

② ［清］李修易：《小蓬莱阁画鉴》，李来源、林木编：《中国古代画论发展史实》，上海：上海人民美术出版社，1997年版，第431页。

的文化思潮袭来，新的艺术风气形成之后，这种画风和极端理论才得以彻底匡正。

第二节　"北宗"画家论画

这里的北宗画家显然是"画分南北宗论"产生之后被南宗的倡导者或后继者认定为北宗画派的代表人物。这些画家不苟同以南北宗来论画的观点，他们以自己切实的绘画实践、生活体验为基础，总结创作经验，宣示创作主张，与"画分南北宗论"者针锋相对。其中包括明代画家王履、唐志契，清代画家石涛、郑燮等。

一、王履论画华山

取法古人，舍近求远大约是绘画史上的一种普遍现象。对古人的态度往往折射出两种思想：一是与现实社会拉开距离，推古崇旧"借古讽今"，甚至钻入象牙塔，少惹是非，元代绘画取法北宋以至唐人，摒弃南宋传统即是一例；一是对审美趣味进行取舍。也许古人的主张更符合自己的理想愿望，如明初戴进、吴伟等画家摒弃元人传统，师法南宋马远、夏圭，形成所谓的"浙派"，当然这里边也有明初严酷的政治迫害因素。[①]"浙派"的师承在很大程度上脱离生活，虽学习南宋，却并无南宋一定范围内对自然的忠实，因而显得空洞乏味，这恰恰成为后来兴起的以沈周、文徵明为代表的吴门画派攻击的目标，进而成为将绘画明确分宗立派的背景之一。

明代初期拟古之风不仅表现在画院之内，画院以外同样大有人在。与之不同的是画家王履，他在绘画实践方面对自然的忠实以及相关理论总结，表明了师古与师造化之间的正确关系，在明初画坛独树一帜。王履（1332—？），字安道，号畸叟，又号抱独老人，江苏昆山人。一生在农村

① 参见陈传席：《中国山水画史》（修订本），天津：天津人民美术出版社，2001 年版，第 322~324 页。

教书，能文，工画，更精于医道，以医学家而闻名于世。曾编医书《溯洄集》21 篇，自著《百病钩玄》20 卷，《医韵统》100 卷，皆为医家所推崇。其绘画理论集中在《华山图序》《画概序》等文章中。王履在绘画继承上不合时流，师学在当时普遍遭受非议、被后世斥为"北宗"的马远、夏圭一派。他认为马、夏的山水画"粗也而不失于俗，细也而不流于媚，有清旷超凡之远韵，无猥暗蒙尘之鄙格，图不盈咫，而穷幽极遐之胜"①，与南北宗的创立者看法迥然不同。1373 年，他由南方至北方历尽艰辛游历了华山。此次对自然山川的体验促使他创作了 40 幅《华山图》，并把自己的绘画体会、主张以赞、序、跋的方式记录下来，后订成一帙，名《华山图》，其主要画论观点多集中在《华山图》的序文中，尽管这一序文非常短小，但思想内涵异常丰富（见图 7-2）。

图 7-2　《华山图册》（之一）　明　王履　上海博物馆藏

王履提出，山水画应使人获得"神游虚无，悟入恍惚"之乐。为达到这样的效果，他主张绘画要反映出基于形的意——显然他仍然强调写形基础，并不赞同渐行渐浓的"弃形写意"。王履说："画虽状形主乎意，意

① 转引自陈传席：《中国绘画美学史》，北京：人民美术出版社，2000 年版，第 344 页。

不足谓之非形可也。虽然，意在形，舍形何所求意？故得其形者，意溢乎形，失其形者形乎哉！画物欲似物，岂可不识其面？"[1] 在这里王履强调：画什么就得像什么，形似是绘画的基础，虽然不是唯一的要求。作为艺术，绘画所反映的还应当是基于形的那种"意"，即通过画家的主观感受、理解，重新熔铸绘画对象，进而形成情景交融、内外统一的东西。他说得很明确，"没有形，意何在"？这种形意兼备的观点和宋代主流绘画主张是相吻合的，却与元人的画论观点相悖。形神关系一直是画界的重要争议，经历代传承，到明代，重意轻形者居多，而形意兼济者少见。北宋人主张"得意忘形"，元代文人主张"不求形似"，"逸笔"与"逸气"之求更加无视形似。后来的文人画重神轻形，致使神与意无从着落。王履重形似以达"意"的理论主张，虽无扭转世风之力，却有不入世俗之奇，被人称道。

　　为达到本乎形的"意"，王履极力主张师法造化，这是他绘画理论中最动人、最精彩的地方。他说："古之人之名世，果得于暗中摸索耶？彼务于转摹者，多以纸素之识是足，而不之外，故愈远愈讹，形尚失之，况意？苟非识华山之形，我岂能图耶？"[2] 他以自己的亲身体会批评了"多以素纸之识是足"的"转摹者"，认为转摹的恶果是"愈远愈伪，形之不得，意焉何存"。王履肯定了生活是艺术创作的源泉，要做到形似，由形而达乎意，非有具体的生活体验不可。他所谓"画物欲似物，岂可不识其面"，强调的正是对对象的认识观察。如何观察自然？如何在造化中攫取对绘画有用的东西？王履认为，山峦"皆常之变者也"，"彼既出于变之变，吾可以常之常者待之哉？吾故不得不去故而就新也。虽然，是亦不过得其仿佛耳，若夫神秀之极，固非文房之具所能致也。……余也安敢故背前人，然不能不立于前人之外。俗情喜同不喜异，藏诸家，或偶见焉，以为乖于

① [明] 王履：《华山图序》，俞剑华编著：《中国古代画论类编》（下），北京：人民美术出版社，2000年版，第707页。
② [明] 王履：《华山图序》，俞剑华编著：《中国古代画论类编》（下），北京：人民美术出版社，2000年版，第707页。

诸体也，怪问何师？余应之曰：'吾师心，心师目，目师华山。'"①"心师造化"自姚最提出之后，传为张璪更明确的"外师造化，中得心源"，历荆浩、赵孟頫而不竭。元代以后，这种认识日渐式微，"吾师心，心师目，目师华山"的观点在明代摹习之风日盛情况下，无异如空山绝响，振聋发聩。王履针对时弊，将传统画论精髓加以弘扬，不仅在当时具有匡扶画风之效用，对今天的艺术实践同样具有积极意义。

由此王履认为，生活实践是绘画创作的源泉，由生活而来的灵感取之不尽，神圣可嘉。就此他表述了生活与构思、创作的关系："既图矣，意犹未满，由是存乎静室，存乎行路，存乎床枕，存乎饮食，存乎外物，存乎听音，存乎应接之隙，存乎文章之中。一日燕居，闻鼓吹过门，怵然而作曰：'得之矣夫！'遂麾旧而重图之。斯时也，但知法在华山，竟不知平日之所谓家数者何在。"②构思的艰辛，灵感的飞动，创作的喜悦，对陈规旧范的突破等，一以贯之。这一切的基础，仍然要归结于"识华山之形"，否则从何而来？

一句"不知平日之所谓家数"，突出了对前人、传统的突破，更反映了王履在艺术上力求创新的强烈意识。王履认为："夫家数因人而立名，既因于人，吾独非人乎？夫宪章乎既往之迹者谓之宗，宗也者从也，其一于从而止乎？可从，从，从也；可违，违，亦从也。违果为从乎？时当违，理可违，吾斯违矣。吾虽违，理其违哉！时当从，理可从，吾斯从矣。从其在我乎？亦理是从而已焉耳。"③王履认为前人的成法不能全部抛弃，应当适当遵循。当从者从，当违者违，这是继承传统的正确态度。"可从，从，从也；可违，违，亦从也"十分具有辩证性，意思是说对传统的学习、借鉴是一种继承；反传统而行，突破、否定传统，也是一种继

① [明] 王履：《华山图序》，俞剑华编著：《中国古代画论类编》（下），北京：人民美术出版社，2000 年版，第 708 页。

② [明] 王履：《华山图序》，俞剑华编著：《中国古代画论类编》（下），北京：人民美术出版社，2000 年版，第 707 页。

③ [明] 王履：《华山图序》，俞剑华编著：《中国古代画论类编》（下），北京：人民美术出版社，2000 年版，第 707 页。

承——它继承的是那种勇于突破、否定的精神。这种艺术精神值得赞赏，不唯古人是从，让笔墨紧随时代，是艺术上一条颠扑不破的真理，即王履所谓的当从之"理"，时代不同，事理也会随之改变，艺术创作为什么不能突破？

至于什么应当遵从、什么应当违背，王履认为不能一概而论，应视具体情况，该继承者继承，该突破时突破，这需要眼界和胆识。他说："谓吾有宗欤？不局局于专门之固守；谓吾无宗欤？又不远于前人之轨辙。然则余也，其盖处夫宗与不宗之间乎？"①这种随时应变、具体情况具体分析的思想方法，既有传统又不拘泥在古人言下的艺术见解，亦适用于当代。王履"宗与不宗"的认识观念是深刻而切合实际的，对后世的石涛、郑燮等人的绘画主张有直接启示，后者虽身处浓烈的摹古习尚之中而能超凡脱俗，在绘画创作实践与观念上与王履遥相呼应。

二、徐渭的绘画主张

在明清绘画认识中，除去南北宗论者的争执纠结之外，还有一些虽然参与其中但主张相对客观的画论家。如明代的徐渭、清代的恽恪等，其画论观点基于创作实践，接地气、吐真言，是明清画论的精彩浪花。

徐渭在我国绘画史上是值得一提的人物。徐渭（1521—1593），字文长，号天池，又号青藤，浙江山阴（今浙江绍兴）人。画史上将他与明代花鸟画家陈淳一起并称为"青藤白阳"。徐渭不仅是开大写意画派先河的杰出画家，而且还是著名的剧作家，他在诗、文、戏曲、书法等方面都有相当深的造诣，并取得了很高的成就，是一位多才多艺、修养全面的艺术家，这些为他的绘画创作与理论认识提供了良好的基础。

徐渭从事文艺创作的时代，正是前后七子文学复古运动的时代，他一生坎坷多艰，对世态炎凉感触颇深。徐渭又是个愤世嫉俗、狂放不羁、不拘于封建礼法、不肯摧眉折腰事权贵的人，因此在文艺上和沈周、文徵

① ［明］王履：《华山图序》，俞剑华编著：《中国古代画论类编》（下），北京：人民美术出版社，2000 年版，第 707 页。

明、唐寅一样不苟时尚，不盲从复古，革新精神最强，为明代万历年间文学艺术界直抒性灵、轻视格法、反对复古的公安派所激赏。徐渭的绘画以花卉居多，采用水墨大写意手法，奔放淋漓，追求个性解放，所画作品"无法中有法""乱而不乱"，与南北宗画派的领袖人物董其昌形成鲜明对比。徐渭的著名绘画作品有《墨葡萄图》《牡丹蕉石图》《雪蕉图》等。

徐渭没有专门的论画著作，其见解散见于题画诗跋中。徐渭论画，首先重视"生韵""生动"。他追求艺术自然天成，求生韵不求形似，深得文人画精髓。徐渭曾有诗云："世间无事无三昧，老来戏谑涂花卉。藤长刺阔臂几枯，三合茅柴不成醉。葫芦依样不胜揩，能如造化绝安排？不求形似求生韵，根拨皆吾五指栽。胡为乎区区枝剪而叶裁？君莫猜，墨色淋漓雨拨开。"[1]这里透露出徐渭的两种绘画认识：一是师法造化，认为人为的布置安排都没有天然自然的真实、绝妙；二是不求形似，应之于心而得之于手，才是真正的艺术创造。这一点与元代倪瓒的"逸气说"一脉相承。徐渭在《书谢叟时臣渊明卷为葛公旦》中说："吴中画多惜墨，谢老用墨颇侈，其乡讶之。观场而矮者相附和，十之八九。不知画病不病，不在墨重与轻，在生动与不生动耳。"[2]他认为画花鸟画也应当"飞动栖息，动静如生"。在徐渭的绘画观念里，生动与否是绘画成败的关键，用笔用墨皆应为"生韵"服务。生韵与传统的气韵生动含义接近，但更强调韵味，有"有生气、有韵致"的新内涵。

其次，徐渭主张绘画要能抒发胸臆，抒写性情，且鉴于水墨写意绘画的特殊性，他在题材选择上有自己的喜好标准，比如他不喜牡丹，认为："牡丹为富贵花，主光彩夺目，故昔人多以钩染烘托见长。今以泼墨为之，虽有生意，终不是此花真面目。"[3]他不喜牡丹还因为牡丹象征的是富贵。

① 《徐文长集》，李来源、林木编：《中国古代画论发展史实》，上海：上海人民美术出版社，1997年版，第205页。

② 《徐文长集》，李来源、林木编：《中国古代画论发展史实》，上海：上海人民美术出版社，1997年版，第205页。

③ ［明］徐渭：《与两画史书》，李来源、林木编：《中国古代画论发展史实》，上海：上海人民美术出版社，1997年版，第204页。

他终生未第，衣食无着，过着依附他人的野逸生活，又以高洁自适，因此他的人生志趣和艺术价值取向与官宦出身的董其昌不同，徐渭说自己"性与梅竹宜。至荣华富丽，若风马牛弗相似也"，应是他个人生活路径的真实体现。

最后，为达到抒写性情的目的，徐渭还主张根据画面去采用相应的特定表现手法。如画"光彩夺目"象征富贵的牡丹，用勾染烘托；画奇峰绝壁，大小悬流，怪石苍松，幽人羽客，则"以墨汁淋漓，烟岚满纸，旷若无天，密如无地为上"。元人饶自然在《绘宗十二忌》中说山水画应"上下空阔，四旁疏通，庶几潇洒。若充天塞地，满幅画了，便不风致"[1]；徐渭却有不同看法，他认为山水画"旷如无天，密如无地为上"，强调了夸张之美、反常之美，不失为一种独特见解。为了直抒胸臆，徐渭在创作上主张挥挥洒洒，皆著我意。在《墨葡萄图》题画诗中他写道："半生落魄已成翁，独立书斋啸晚风。笔底明珠无处卖，闲抛闲掷野藤中。"[2]（见图 7-3）体现出一种怀才不遇、不为人识又自我解嘲的心绪，真情实感，将个人命运与社会变化巧妙地结合在了一起。在另一首题画梅诗中徐渭写道："从来不见梅花谱，信手拈来自有神。不信且看千万树，东风吹着便成春。"[3]反映出不以古人为师的自然艺术观，这也是将他归为北宗画派的主要依据。[4]

图 7-3 《墨葡萄图》 明 徐渭
故宫博物院藏

[1] 俞剑华编著：《中国古代画论类编》（下），北京：人民美术出版社，2000 年版，第 695 页。

[2] 见徐渭绘画作品《墨葡萄图》题跋。

[3] 李来源、林木编：《中国古代画论发展史实》，上海：上海人民美术出版社，1997 年版，第 205 页。

[4] 徐渭的绘画既有重形神的北宗画特征，又有直抒胸臆、酣畅淋漓的南宗画因素，尤其是他独创的大写意花鸟画风，颇具文人绘画艺术气息，但又与董其昌等背道而驰，因此，很难以南宗北宗去界定他。

画随心成，是徐渭一贯的艺术主张，他在题《墨荷图》中写道："荷花如妾叶如郎，画得花长叶也长。若使画莲能并蒂，不须重画两鸳鸯。"尽管其中主观意味较浓，但其不拘的创造精神与激情澎湃的生活气息还是十分明确的。

总之，由于徐渭一生经历坎坷不平，以画笔表现生活，以文字抒发主张，无拘无束。或直接表达，或间接讽喻，皆能针砭时弊。如画《掏耳图》题云："做哑装聋苦未能，关心都犯痒正疼。仙人何用闲掏耳，事事人间不耐听。"在画蟹题诗时说："稻熟江村蟹正肥，双螯如戟挺青泥。若教纸上翻身看，应见团团董卓脐。"[1]对作威作福的权贵进行了辛辣的讽喻。他在另一幅题画水墨牡丹的诗中云："墨染娇姿浅淡匀，画中亦是赏青春，长安醉客靴为祟，去踏沉香亭上尘。"借古讽今，表现出一副蔑视权贵、不阿谀奉承、自我超脱、脱俗拔尘的傲岸气节。

徐渭的艺术主张与处世哲学对清代"扬州八怪"之一的郑燮影响巨大。郑燮对徐渭的绘画艺术赞叹不已，曾以"五十金易天池石榴一枝"，还刻了一方印章，内容是"青藤门下走狗"，毫不掩饰对这位极具个性的艺术家的顶礼膜拜。齐白石对徐渭同样推崇备至，自谓"恨不生三百年前，为青藤磨墨理纸"。现代画家潘天寿在论及徐渭时有诗云："风情怪诡朴而古，元气淋漓淡有神。一代奇才谁认识，天教笔墨葬斯人。"又云："草草文章偏绝古，披离书画更精神。如椽大笔淋漓在，三百年中第一人。"[2]徐渭的艺术及其艺术主张对后世的影响可见一斑。

三、唐志契画论微言

唐志契（1579—1651），字敷五，又字玄生，江苏扬州（一说江苏江都或江苏泰州）人。明末秀才，性喜石，善画山水，兴来便携干粮上山，经月在山中写生，画风清远淡逸，颇得元人笔趣。著有《绘事微言》4卷，其画论观点多集中于此。

① 李来源、林木编：《中国古代画论发展史实》，上海：上海人民美术出版社，1997年版，第204页。
② 周积寅、史金城编：《近现代中国画大师谈艺录》，长春：吉林美术出版社，1998年版，第220页。

　　该书第一卷为绘画理论，因作者擅长山水画，因而书中所论内容几乎全以山水画为主。唐志契认为，山水画是绘画中的最高艺术，把画山水当作风流潇洒之事，与写草书行书相同。他说："山水原是风流潇洒之事，与写草书行书相同，不是拘挛用工之物。如画山水者，与画工人物花鸟一样，描勒界画粉色，那得有一毫趣致？"① 他指出画山水的要害是应"得趣"，与前人所论"畅神"一说类同而略异。唐志契认为工致山水是画院"俗子"的把戏，为的是取悦于人，当作品画成之时，自己早已兴趣索然，没有表达出个人的情趣。因此，他说山林逸趣者，多取写意山水，不取工致山水。

　　无论画什么题材，唐志契均要求"笔下有神"。这种"神"并非传统上所表达对象的神，而是以特定的笔墨技巧表现画家的某种特定情致、趣味，其内涵与前人又颇不相同。他说"山性即我性，山情即我情"，"水性即我性，水情即我情"。那么他所主张的"最要得山水之真性情"，就只能是画家自己的"真性情了"。唐志契将"物"与"我"同化，体现出中国画主观大于客观的一面。

　　唐志契赞同"气韵生动"的观点，但非谢赫"六法"中的原意，亦非荆浩"六要"中的"气""韵"。他解释说："盖气者有笔气，有墨气，有色气，而又有气势，有气度，有气机，此间即谓之韵，而生动处，则又非韵之可代矣。生者生生不穷，深远难尽。动者动而不板，活泼迎人。要皆可默会，而不可名言。"②"气韵生动"原指绘画对象的精神本质，在唐志契这里却变成了生动活泼、表达作者感想情思的笔墨趣味与情致了。解读虽具体细微，但观点不成系统，缺乏整体精神指向。

　　唐志契还主张为了达"意"，用笔"不必写到"："写画亦不必写到，若笔笔写到便俗。落笔之间，若欲到而不敢到便稚。唯习学纯熟，游戏三昧，一浓一淡，自有神行。神到写不到乃佳。至于染又要染到。古人云：

① ［明］唐志契：《绘事微言》，于安澜编：《画论丛刊》（上），北京：人民美术出版社，1960 年版，第107~108 页。

② ［明］唐志契：《绘事微言》，于安澜编：《画论丛刊》（上），北京：人民美术出版社，1960 年版，第114 页。

宁可画不到，不可染不到。"①笔不到意到与"笔不周意周"是同一概念，是张彦远早已提出的表现方法与审美方式，唐志契只是再次强调，论述得更为通俗、明确。

在复古风潮日盛的明代末年，唐志契却提出"要看真山水""画要读书""画要自然"，反对一味地摹袭古人，实属卓尔不群、难能可贵。唐志契认为，向古人学习、模仿古人是必要的，而向自然学习更必要，否则就不能高于前人、超越古人。他说："探讨之久，自有妙过古人者。古人亦不过于真山真水上探讨，若仿旧人而只取旧本描画，那得一笔似古人乎？"②并且认为，凡是学画山水者，看真山水极长学问，只有看真山水，才能脱尽时人笔下套子，才能无作家俗气，因为山水所难在咫尺之间，有千里万里之势，不擅长于此者纵然摹画前人粉本，其意原本自远，到落笔时反而近了。所以唐志契认为画山水而不亲临极高极深处，徒摹前人的栈道瀑布，终究是一种"模糊丘壑"，无论如何也不能到达最理想的境地。

唐志契与南宗倡导者的主张不同，他坚持绘画要有形似，然后传神。为此，"要看真山水"，"画要自然"。师法自然，在自然中得天真、得性情、得精神是他对传统理论的继承和发扬。他说："传神者必以形，形相与心手凑而相忘，未有不妙者也。夫天生山川，亘古垂象，古莫古于此，自然莫自然于此，孰是不入画者？宁非粉本乎？"③因此他认为，"画不但法古，当法自然。凡遇高山流水，茂林修竹，无非图画。又山行时见奇树，须四面取之。树有左看不入画，而右看入画者，前后亦然。看得多，自然笔下有神。"④唐志契将古人"心师造化"的简约概括转化成了"要看真山水"的生动语言，将形似、神似与自然观察视为一个彼此关联的链条，并将矛头指向专以临摹为能事、以"粉本"为源泉的拟古派，其维护北宗绘画的观点可谓旗帜鲜明。

① ［明］唐志契：《绘事微言》，于安澜编：《画论丛刊》（上），北京：人民美术出版社，1960年版，第115页。

② ［明］唐志契：《绘事微言》，于安澜编：《画论丛刊》（上），北京：人民美术出版社，1960年版，第113页。

③ ［明］唐志契：《绘事微言》，于安澜编：《画论丛刊》（上），北京：人民美术出版社，1960年版，第110页。

④ ［明］唐志契：《绘事微言》，于安澜编：《画论丛刊》（上），北京：人民美术出版社，1960年版，第110页。

　　唐志契在《绘事微言》中还论述了许多写画山水的具体方法、要领，均以重形式、重笔墨意趣、重媒介材质为主线，体现出时代对物质材料的新认识。他认为作画须要好墨，画扇面要关注绢绫。同时笔、墨、纸张等材料只是个基础，最重要的还是要得用笔用墨之法，提出"必八法皆通，乃谓之善用笔墨"。从中可以看出，时至明清之际，中国画论的研究趋势已经从过去对总体性的事理关注，转变为对古人画理的诠释、注解，对笔墨等技法的深入探讨，对工具材料的具体研究。这一方面说明文人画风影响日深，连唐志契这样的北宗画的坚持者亦受其影响；另一方面说明时至明末，浓重的形式主义艺术思潮已经开始有所显露。

第八章　清代画论

　　清代（1644—1911）是满族统治时期，政治上阶级矛盾与民族矛盾斗争激烈。商品经济发展不如唐宋，文化艺术几乎处于封闭禁锢状态。清中叶持续上百年的"文字狱"，不仅扼杀了大批知识分子，且造成了文化艺术上的巨大空白。绘画方面，清廷虽无画院，但是蓄养画家，宫廷绘画活动比较频繁，绘画水平较低。民间绘画承明代之风有所推进，且商品化、文人化、职业化倾向日趋显明。清代山水画、花鸟画成就卓著，人物画次之。山水画家中，清初"四僧"风范独标，他们独抒性灵，师法自然，立意新奇，风格独特，同时文墨并举，深思熟虑，极大地丰富了清代的山水画理论。康熙、乾隆年间，盛极一时的"四王"功力深厚，影响较大。但出于复杂的社会政治因素，他们倡导师古，主张摹拟，与当时文坛上的复古风气彼此呼应。"四王"利用自己的影响著书立说，使清代绘画观念在临摹的方向上越走越远。与之不同的是，乾隆年间以金农、郑燮等为代表的"扬州八怪"，在绘画创作上张扬个性，标新立异，以锐意创新的精神面貌和画论主张与"四王"等人的摹古风气针锋相对。

　　清代绘画理论在著述与资料编纂、出版方面较有成就。论画理、画

法、品评鉴别的著作，以及名画收藏著录与画家传略汇编等，约有350余种，但绝大多数为摘录旧说，有创新、有启示的不过几十种。其中石涛的《画语录》、恽格的《南田画跋》、郑燮的《板桥题画》、高秉的《指头画说》、沈宗骞的《芥舟学画编》、黄钺的《二十四画品》、方薰的《山静居画论》、钱杜的《松壶画忆》、盛大士的《溪山卧游录》等或立一家之言，或抒一己之见，有较高的学术价值。这些画论著作中有论画理的，有谈画法的，有叙画史的，还有讲述个人创作经验的。其中，石涛的《画语录》见解独标，影响最大。

在资料编纂上清代做了不少工作。这类著作大致可分为三种：一是丛辑，即辑录各家有关书画的论述、著录、画家史传，较为重要的有《佩文斋书画谱》《式古堂书画汇考》等。二是将收藏或所见名迹、笔录编辑成册，如清宫编录的《石渠宝笈》和《秘殿珠林》、孙承泽的《庚子销夏记》、高士奇的《江村销夏录》、吴升的《大观录》、安岐的《墨缘汇观》、吴其贞的《书画记》等。三是史传类著作，辑录历代画家或本朝画家传略，有专辑宫廷画家的，有辑专长一艺的，如《墨梅人名录》《玉台画史》等。张庚的《国朝画征录》、厉鄂的《南宋院画录》、彭蕴灿的《画史汇传》均属整理、编辑类画史著作。有些不免重复，但对于当时的收藏、鉴赏者来说是必备的工具书，有一定的参考价值。

由于时代与思想方法的局限性，清代许多画论类著作不能广开思路，存在着这样或那样的问题，总体成就不高。但是《半千画诀》《芥子园画传》《张子祥课徒画稿》等书籍，具有绘画教科书性质，有一定的参考与普及作用。其中尤以《芥子园画传》流传最广、影响最大，为后世学画者提供了基础类教材。

在绘画理论上，清代的主要功绩是在拟古与创新、守旧与开拓两种观点的相互斗争、交锋中，体现出新思想、新精神。清代有代表性的画论学说包括：以土原祁为代表的"拟古论"，恽格的"摄情说"，石涛的"一画说"，金农、郑燮重视创造的艺术主张，另有邹一桂的"活脱说"。其中，恽格、石涛、郑燮反对摹袭、力主创新的观点理论，是清代画论中最精彩

的篇章，影响直至今日。

　　总而言之，清代画论种类繁多、鱼龙混杂；其中论画法者多，论画理者少；总结前人经验者多，有独特见解者少。对笔墨、章法等技法的深入探究，一方面使中国画的形式追求、技术表现登峰造极，一方面又陷入程式化、模式化困境。它虽然是艺术发展的正常轨迹，但不利于中国绘画的开拓与创新。这也为中国画在近现代的革新创造埋下了伏笔。

第一节　"四王"的南宗画情结

　　清初画坛，宗派分歧与门户之见日趋严重，"临摹"一道成了画家的不二法门，从上述明末画论家董其昌、沈颢的画论观点中已经可以看出端倪。董其昌曾说，画家以古人为师，已是上乘，但他同时还说"进此当以天地为师"，相对客观。沈颢无论论人、论画、论法，唯古人马首是瞻。时至清初，分宗立派学说更是金科玉律，山水画方面几乎成了"四王"的天下，而"四王"又对南宗画风推崇备至，崇南贬北虽走向极端却很少有人怀疑。这一现象是明代画分南北宗论艺术氛围的延续，也是当时文化政策下艺术风气的自然选择。

　　王时敏（1592—1680）为"四王"之首，字逊之，号烟客，晚号西庐老人，江苏太仓人。其绘画观点多出自《西庐画跋》一书。王时敏是"四王"的代表人物，也是南北宗画论的忠实继承者。他师从董其昌，从摹古入手，深究传统画法，从技法（"树法石骨，皴擦钩染"），到意趣（"随笔率略处，别有一种贵秀逸宕之韵"），由表及里、由浅入深，可称得上"天衣无缝"。王时敏还重视以古人为师，从黄公望、倪瓒到董源，所"仿"对象皆为"南宗"大家，取传统画学之精髓，颇有集大成性质。他曾说："书画之道，以时代为盛衰。故钟、王妙迹，历世罕逮；董、巨逸轨，后学竞宗。固山川毓秀，亦一时风气使然也。唐、宋以后，画家正脉自元季四大家、赵承旨外，吾吴沈、文、唐、仇以暨董文敏，虽用笔各殊，皆刻

意师古，实同鼻孔出气。"① 概括得有一定道理，但对画界南宗崇敬之意溢于言表，并且将董其昌、陈继儒等人的南宗画派谱系，往后延伸至明代，突出吴门本位，用心良苦。

王时敏曾说："画虽一艺，古人于此冥心搜讨，惨淡经营，必功参造化，思接混茫，乃能垂千秋而昭后学。"② 既然如此，时人何必舍近求远，何不从古人那里讨资源？他分析说："吴门自白石翁、文、唐两公时，唐、宋、元名迹尚富，鉴赏般礴，与之血战。观其点染，即一树一石，皆有原本，故画道最盛。自后名手辈出，各有师承，虽神韵浸衰，矩度故在。后有一二浅识者，古法茫然，妄以己意衒奇，流传谬种，为时所趋，遂使前辈典型，荡然无存，至今日而澜倒益甚。"③ 从王时敏对"古法不存"的慨叹可知他浓烈的恋古心态。他还说："迩来画道衰熸，古法渐湮，人多自出新意，谬种流传，遂至邪诡，不可救挽。"④ 自出新意的画家被王时敏斥为"谬种"，艺术创新成了怪事，作画一树一石皆须有出处，须"刻意师古"，与古人"同鼻孔出气"，摹古之沉疴到了何种严重的地步。

既然以古人而非以自然为师，绘画只能在笔墨之中做文章。于是王时敏在《西庐画跋》一书中认为："画不在形似。有笔妙而墨不妙者，有墨妙而笔不妙者。能得此中三昧，方是作家。"⑤ 文人画家玩弄笔墨、不求形似的立场坚定而明确，如此种种，为他所竭力倡导的摹古思想加上了一个美丽的冠冕。

王鉴（1598—1677），字圆照，号湘碧，自称"染香庵主"，江苏太仓人，王世贞之孙，家富收藏，"缔岁即好点染"，自幼受到良好的艺术教

① ［清］王时敏：《西庐画跋》，李来源、林木编：《中国古代画论发展史实》，上海：上海人民美术出版社，1997 年版，第 259 页。

② ［清］王时敏：《西庐画跋》，李来源、林木编：《中国古代画论发展史实》，上海：上海人民美术出版社，1997 年版，第 258 页。

③ ［清］王时敏：《西庐画跋》，李来源、林木编：《中国古代画论发展史实》，上海：上海人民美术出版社，1997 年版，第 260 页。

④ ［清］王时敏：《西庐画跋》，李来源、林木编：《中国古代画论发展史实》，上海：上海人民美术出版社，1997 年版，第 259~260 页。

⑤ ［清］王时敏：《西庐画跋》，李来源、林木编：《中国古代画论发展史实》，上海：上海人民美术出版社，1997 年版，第 259 页。

养与熏陶，其山水画深得董源、巨然意诣。王鉴同样唯古是尊，曾说画之有董巨，如书之有钟王，舍此则为外道。王鉴极为推崇元代四大家，认为他们才是绘画的正派，明代的文徵明、沈周得其真传，可堪为师，其他皆不足学。王鉴还认为，学古亦有要法，重在得其神，并指出"元四家"可学，尤其是"风格尤妙"的黄公望——他觉得虽然"元四家""皆宗董、巨，各有所得"，只有黄子久独"得其神"。

王鉴提倡学古，并非排斥今人。如对同属"四王"之一的王翚（字石谷）崇敬有加，这一点与王时敏有相同之处。王时敏曾盛赞王翚说："石谷画道甲天下，鉴赏家定论久归。然余比年，每见其新作，必诧为登峰造极，无以复加；及继见，则又过之，未知将来所诣果何底止。"[1]此种不加掩饰地偏袒在王鉴那里以另一种方式出现，王鉴说："客冬遇王子石谷、沈子伊在于金阊，得观所作，俱师子久，而各有出蓝之妙，不啻如朝彩敌夜光，令人应接不暇也。此卷乃石谷一夕所成，以赠伊在者。余见其笔法遒美，元气淋漓，爱之不忍去手，几欲学米颠据船无赖。"王鉴拜服王石谷的原因是"得观所作，俱师子久"，原来还是因为王石谷学黄公望学得好，"有出蓝之妙"。然而，用历史的眼光看，王石谷与黄公望的差距是显而易见的，王鉴议论的真正目的不言自明。王鉴现存作品中大多题有"仿"某家之作，但依样画葫芦地模拟却未之见。王鉴论画常以"树石苍润，墨气遒美""笔法遒美，元气淋漓"（染香痷画跋）为典范，这是一种气完力足、精神奕奕的笔墨境界。"苍润""遒美"不是自然景色的美，而是以笔墨形式美为艺术创作主体的新的绘画观念，实际上，这些仍离不开对绘画艺术本体的讨论，浓厚的复古思想和形式主义画风显而可见。

王翚（1632—1717），字石谷，号耕烟散人、清晖老人等，江苏常熟人，擅山水，融会南北诸家而能出己意（见图8-1）。这位被王时敏、王鉴推崇备至的画家，其实更是一个学古的高手、拟古风气的推波助澜者。王翚学古与王时敏、王鉴的不同之处在于，他主张博历代画人之长，而

[1]［清］王时敏：《西庐画跋》，李来源、林木编：《中国古代画论发展史实》，上海：上海人民美术出版社，1997年版，第259页。

图 8-1 《江城话别图》 清 王翚 南京博物院藏

不以某家某派为师。他说，学古应是"以元人笔墨，运宋人丘壑，而浑以唐人气韵"，这样，"乃为大成"。王翚还创立了所谓南宗笔墨、北宗丘壑的新面貌，故王时敏称"画有南北宗，至石谷而合为一"。对于董源这个南派"正宗"，王翚最为推崇。他认为董其昌的绘画之所以能"起一代之衰"，原因正在于他"抉董、巨之精"。于是，王翚主张："由是潜神苦志，静以求之，每下笔落墨，辄思古人用心处，沈精之久，乃悟一点一拂，皆有风韵；一石一水，皆有位置。渲染有阴阳之辨，傅色有今古之殊。于是涵泳于心，练之于手，自喜不复为流派所惑而稍稍可以自信矣。"[①] 王翚在摹袭中沾沾自喜、乐此不疲，不放过一点一滴、一石一水，令人不胜感慨。

"四王"的摹古理论，以王原祁的阐述最为丰富、完整。王原祁（1642—1715），字茂京，号麓台，王时敏之孙，江苏太仓人，康熙进士，曾为宫廷作画，任《佩文斋书画谱》纂辑官、户部侍郎，擅山水，师法黄公望，喜用干笔焦墨，笔墨沉厚，著有《雨窗漫笔》《麓台题画稿》等论画著作。王原祁精研学古之法，颇有心得，他说："临画不如看画，遇古人真本，向上研求，视其定意若何？结构若何？出入若何？偏正若何？安放若何？用笔若何？积墨若何？必于我有一出头地处，久之自与吻合

① ［清］王翚：《清晖画跋》，李来源、林木编：《中国古代画论发展史实》，上海：上海人民美术出版社，1997 年版，第 284 页。

矣。"①无论是临还是看，学古的宗旨不能变，不同的是怎样学古、学古的程度如何。他认为绘画妙在"似古人与不似古人"之间，他评价自己学画经历时说："艺虽不工，而苦心一番，甘苦自知。谓我似古人，我不敢信；谓我不似古人，我亦不敢信也。究心斯道者，或不以余言为河汉耳。"②既似古又不似古，好像自出己意，实则仍然跳不出古人的藩篱，因而他说："余心思学识不逮古人，然落笔时不肯苟且从事，或者子久些子脚汗气，于此稍有发现乎？"③这种对古人"脚汗气"有嗜癖者却受到达官显贵或皇帝的"知遇"，声势烜赫，甚至被誉为一代"宗匠"，被同样显赫一时的王时敏、王鉴视为至宝，清代初期的绘画风气可见一斑。临摹、蹈袭自然无所谓创造，因此，难怪王原祁说："余少侍先大父，得闻绪论，又酷嗜笔墨，东涂西抹，将五十年，初恨不似古人，今又不敢似古人，然求出蓝之道，终不可得也。"④既然匍匐在他人脚下，以"发现"前人的"脚汗气"为荣，又怎能挺起腰板以开一代新风的气魄去创造"青出于蓝"的新艺术？一旦艺术家的精神世界为前人的笔墨所牢笼，怎能跳出这道樊篱另辟蹊径？

王原祁提倡"仿古"的同时，还强调脱离古法的束缚，这在其绘画理论及画跋中大量存在。"画道与文章相通，仿古中又须脱古"，"画须自成一家，仿古皆借境耳"。可见他的"仿古"不过是为了"借境"，最终还要自成一家，"仿古"的根本是为了"脱古"，要有青出于蓝而胜于蓝之势。在"脱古"基础上，王原祁进一步提出了一些积极的、可取的地方。比如他曾谈到在绘画创作中，画家人品、气质、胸次的作用，意匠经营的作用，创作激情的作用，广泛修养的作用等。他在《雨窗漫笔》一书中说："山水苍茫之变化"，应"取其神与意"，"但得意、得气、得机，则无美

① ［清］王原祁：《雨窗漫笔》，于安澜编：《画论丛刊》（上），北京：人民美术出版社，1960 年版，第 207 页。

② ［清］王原祁：《麓台题画稿》，于安澜编：《画论丛刊》（上），北京：人民美术出版社，1960 年版，第 214 页。

③ ［清］王原祁：《麓台题画稿》，黄宾虹、邓实编：《美术丛书》（第一册），南京：江苏古籍出版社，1997 年版，第 72 页。

④ ［清］王原祁：《麓台题画稿》，黄宾虹、邓实编：《美术丛书》（第一册），南京：江苏古籍出版社，1997 年版，第 70 页。此之所称"大父"，即其祖父王时敏。

不臻矣"。又认为："作画以理气趣兼到为重，非是三者，不入精妙神逸之品。故必于平中求奇，绵里有针，虚实相生。"[①]王原祁主张作画应有"言外意"，不然，便将有"伧父气"。大体看来，王原祁和许多古人一样，是主张形、神、情、思兼备的。而实际上，除所谓"理"之类是指"不得不形似者"，即离了它便不像那个东西的一种必要的基本造形规律，他所谓的神、意、机、趣、气等，皆是指特定笔墨技巧所造成的某种情趣，是所谓"高卑定位而机趣生，皴染合宜而精神现"。王原祁认为，只要在经营画面时，将高卑定位搞对，即可生出"机趣"；只要在运用笔墨时把皴染弄得合宜，就可显出"精神"。此类"机趣""精神"，显然不是传统画论中所述的绘画对象的精神本质，而是摹袭而来的画面效果。

同时，王原祁还将"气韵生动"的追求简单化为笔的运用问题，认为："用笔忌滑、忌软、忌硬、忌重而滞、忌率而溷、忌明净而腻、忌丛杂而乱。又不可有意着好笔，有意去累笔。从容不迫，由淡入浓，磊落者存之，甜俗者删之，纤弱者足之，板重者破之。又须于下笔时，在着意不着意间，则觚稜转折，自不为笔使。"[②]似乎只有这样，才可求得气韵生动。可以看出，王原祁所讲的气韵问题，纯粹是风格问题、笔墨技巧问题，只要作品具备某种风格美、形式美、笔墨技巧美，就算是有所谓"气韵"了。这些论说在一定程度上反映了时代的审美价值观。

虽然不能完全否定王原祁的绘画艺术及画论主张，因为其中的确有一些可取的地方，比如学习古人的若即若离、用笔的技巧等。然而，他"须以神遇，不以迹求"的主张，"意在笔先，为画中要诀"的提法，"笔墨一道，用意为尚"的论述，"安闲恬适，扫尽俗肠"的观点，都是为了使人更好地模仿古人，只是他的摹古论比别人更为精到、在理论上更为深入系统而已。

综而观之，清初"四王"在学习古人方面观点一致、立场鲜明，并为学古风气创立了种种规范，这种绘画理论发展的结果，显然是对形式主义

① [清]王原祁：《雨窗漫笔》，于安澜编：《画论丛刊》（上），北京：人民美术出版社，1960年版，第208页。
② [清]王原祁：《雨窗漫笔》，于安澜编：《画论丛刊》（上），北京：人民美术出版社，1960年版，第208页。

的公开标榜，使摹袭风气甚嚣尘上。事实上，从绘画艺术发展角度来说，"师古"并非一无可取，它是艺术创新的基础，是臻于妙境的必由之路。问题是如何"师古"，"师古"的目的是什么？"泥古而不化"，拜倒在古人脚下，抱残守缺，墨守成规，唯古人马首是瞻是一种态度；"师古而化之"，在汲取古人精华的基础上，结合生活实际，融会贯通，别出心裁，别开生面，勇于创新，大胆创造，以体现时代风貌，却是另一种态度。孰优孰劣，不言而喻。

　　总之，清初"四王"不过是董其昌艺术创作的直接继承者、艺术理想的实践者，是明末"画分南北宗论""正脉"的延续与极端化，没有特别的创造，是时代风气使然，同时也在助长这种摹袭之风。比如清人沈宗骞，其绘画认识更为偏激，他唯南宗马首是瞻，对北宗的贬斥一如此前："北宗一派，在明代东村、实父以后，已罕有绍其传者。吴伟、张路，且居狐禅，况其下乎？百年以来，渐渐不可究诘矣！何则？正道沦亡，邪派日起，一人倡之，靡然成风。"[①] 因此沈宗骞更加强调学古，他说画家欲于古人法外另辟一径，鲜有不入魔道者。"士生明备之后，苟能得古人所用之法以为法，则心手间自超凡轶俗矣。"[②] 尽管他有时也主张要"古中有我""运我之思""发我之性灵"，但是古人之规矩是首先要遵守的，"我"只不过是古人规章的派生，即使个性不足，只要古法在，也不失趣味："运我之心思，不可暂忘古人之法度也。心思虽变化而无方，法度则一定而不易。"[③] 并且说："惟以古人之矩矱，运我之性灵，纵未能便到古人地位，犹不失自家灵趣也。"[④] 正因为如此，锐意革新、勇于逆"师古"潮流而动的石涛的画论思想，才显得弥足珍贵。

① [清] 沈宗骞：《芥舟学画编》，于安澜编：《画论丛刊》（上），北京：人民美术出版社，1960 年版，第 325 页。

② [清] 沈宗骞：《芥舟学画编》，于安澜编：《画论丛刊》（上），北京：人民美术出版社，1960 年版，第 350 页。

③ [清] 沈宗骞：《芥舟学画编》，于安澜编：《画论丛刊》（上），北京：人民美术出版社，1960 年版，第 351 页。

④ [清] 沈宗骞：《芥舟学画编》，于安澜编：《画论丛刊》（上），北京：人民美术出版社，1960 年版，第 351 页。

第二节　石涛论画

石涛（1642—1707）[1]，俗姓朱，初名若极，后名道济，字石涛，号苦瓜、石道人、清湘道人、零丁老人等，明靖江王后裔。当明朝的北京政权覆亡后，其父靖江王朱亨嘉于 1645 年在桂林自称"监国"，因势力单薄被南明福王所杀。石涛童年时便遭遇国破家亡，长大后出家当了和尚。这种不幸遭遇造就了石涛不屈的性格，更影响到他的绘画主张及创作。郑燮的一首诗是对石涛生活与绘画艺术的生动写照："国破家亡鬓总幡，一囊诗画作头陀。横涂竖抹千千幅，墨点无多泪点多。"[2]石涛 14 岁开始学画，到处游览、吟诗、作画，各地辗转，晚年才定居扬州。他的绘画笔墨纵横，气象万千，以山水、花卉、兰竹为最妙，重写生、写自然，反对一味摹古，主张"笔墨当随时代""搜尽奇峰打草稿"（见图 8-2），但他也能善待传统，开拓创新。石涛从古法中汲取营养，他对周昉、黄筌、高房山、倪瓒、管仲姬、钱舜举的作品都悉心研摹过。石涛对后起的"扬州八怪"影响颇深，具有先驱作用。石涛不仅是一位杰出的画家，而且在诗文、书法、篆刻方面都有较深造诣。石涛《苦瓜和尚画语录》一书集中了他的主要绘画理论思想，包含着许多精辟的见解，且其大量的题画诗文、跋语，

图 8-2　《搜尽奇峰打草稿》（局部）　清　石涛　故宫博物院藏

① 石涛生卒年说法不一，生年有 1630、1636、1641、1642 年等，卒年有 1705、1707、1710、1718 年等诸说，据《中国美术家人名辞典》，石涛于 1707 年摹蓬莱仙境卷，时年 78 岁，或于是年 7 月卒于扬州。

②《郑板桥集》，上海：上海古籍出版社，1979 年版，第 107 页。

或长或短，深化了他的绘画观念，时见精辟。

《苦瓜和尚画语录》又称《石涛画语录》《画语录》，是一部专论山水画创作的著作，所述观点明显受到历代画家理解生活、观察自然、重视师法造化思想的影响，是传统画论的结晶。该书体系性强、境界高妙，有较强的革新精神、创造意识。在宇宙本体之太朴、绘画本体之一画、画家本体之有我的统一上，石涛将绘画技巧、哲学精神、人格理想紧密结合，构成了一个气韵生动的整体。从此立论基础上看，石涛与当时以"四王"为代表的仿古风气形成鲜明对比，他敢于针砭画坛时弊，与泥古不化、倚傍门户者相对峙。但是石涛并非一味否定古法，而是坚持批判继承、自出新意等主张，至今仍具有很强的借鉴意义。

石涛《苦瓜和尚画语录》用语隐约，超忽不拘，又多取道禅观念，字句生涩，含义艰奥，后人理解起来歧义颇多。概括起来主要有以下几点。

一、"一画"说

首先，石涛提出并论述了"一画"说。对"一画"的理解学术界存在着较大差异。不少学者认为石涛所谓"一画"是指画家在造型时所用之线。用线是中国画创作的关键技法，是绘画的最基本条件，是画论研究的中心。因此石涛十分重视它，说："人能以一画具体而微，意明笔透……我故曰：'吾道一以贯之。'"石涛认为："夫画者，从于心者也。"要使绘画从心所欲，线条功夫是第一位的。所以"自一以至万，自万以治一""亿万万笔墨，未有不始于此而终于此"[1]。他还认为："夫一画含万物于中。画受墨，墨受笔，笔受腕，腕受心。"[2]"一画"说肯定了用线在中国画造型中的基础地位，间接说明了绘画与中国书法之间的密切关系。正如石涛所指出的"字与画者，其具两端，其功一体"。既然书画一体，那么手法则不二，所以"腕不虚则画非是，画非是则腕不灵"，强调了用笔与用腕的联

① [清]原济：《苦瓜和尚画语录》，俞剑华编著：《中国古代画论类编》（上），北京：人民美术出版社，2000年版，第147页。

② [清]原济：《苦瓜和尚画语录》，俞剑华编著：《中国古代画论类编》（上），北京：人民美术出版社，2000年版，第149页。

系。其实，石涛所谓"立一画之法者，盖以无法生有法，以有法贯众法"的思想，带有更多的道家哲学意味，"一"与"道"、"有"和"无"几乎是对老庄思想的直接袭用，他或许是在用画法来注解道家思想，或许是在用道家思想来说明画法画理，具有"形而上"的意义，甚至可以理解为一种哲学方法论，是对绘画实践、精神的整体把握和宏观观察。

因此，有学者认为"一画"既包含着"形而下"的技法意义，又包含有中国山水画"形而上"的哲学思考。[①]据此可以认为，"一画"在中国画中首先是指一根造型的线，凭此一画，画家即可以为天地万物传神写照。石涛在《苦瓜和尚画语录·运腕章》中说："受之于远，得之最近；识之于近，役之于远。一画者，字画下手之浅近功夫也。"[②]显然这里的"一画"是指有形的手下笔迹。石涛还说："行远登高，悉起肤寸。此一画收尽鸿濛之外，即亿万万笔墨，未有不始于此而终于此，惟听人之握取之耳。"[③]此处既为终又为始的笔墨，是对具体笔画的抽象概括，是带有共性的东西。在另一处石涛说："夫画者，形天地万物者也，舍笔墨其何以形之哉？"[④]可见，在石涛看来，对于绘画这一造型艺术，离开笔墨线条就无法表现物象的形态神气，"一画"并非指一笔、一点，而是具有集合特征、代表意义的线条，既包含着具体的点画形态，又是对它们的提炼归纳。

同时，"一画"还是通贯宇宙——人生——艺术生命的"形而上"之线。石涛解释说："一画者，众有之本，万象之根。"[⑤]"夫一画含万物于中。""一画"既为根本，相当于老子所谓的"道"，"道"是"一"，因此具有本源意义。石涛论述道："一画者，字画先有之根本也。字画者，一

① 参见韩林德：《石涛与〈画语录〉研究》，南京：江苏美术出版社，1989年版，第115页。

② ［清］原济：《苦瓜和尚画语录》，俞剑华编著：《中国古代画论类编》（上），北京：人民美术出版社，2000年版，第151页。

③ ［清］原济：《苦瓜和尚画语录》，俞剑华编著：《中国古代画论类编》（上），北京：人民美术出版社，2000年版，第147页。

④ ［清］原济：《苦瓜和尚画语录》，俞剑华编著：《中国古代画论类编》（上），北京：人民美术出版社，2000年版，第148页。

⑤ ［清］原济：《苦瓜和尚画语录》，俞剑华编著：《中国古代画论类编》（上），北京：人民美术出版社，2000年版，第147页。

画后天之经权也。能知经权而忘一画之本者，是由子孙而失其宗支也。"①
由此可知，作为根本的"一画"，存在于字画之先，像老子的"道"是万物的母体一样。一切从"一画"而始，从"一画"而化，蕴含万事万物，又映照万事万物。《苦瓜和尚画语录》开篇便说："太古无法，太朴不散，太朴一散，而法立矣。法于何立？立于一画。"②在这里，石涛以宇宙生成论为比喻，说明"一画"是艺术之始，是绘画创作论的立法之本。它贯通宇宙，同时还勾连艺术。石涛说："信手一挥，山川、人物，鸟兽、草木，池榭、楼台，取形用势，写生揣意，运情摹景，显露隐含，人不见其画之成，画不违其心之用。"③所以，"一画"既可以抒情、状物，又可以达意、寄怀，不仅上通宇宙，而且还理贯人生，其中均以绘画为纽带，"一画"的形而上意义是比较明朗的。

因此，在石涛的认识中，"一画"既是具体的，又是抽象的；既是"形而下"的，又是"形而上"的；既是笔墨点线，又是总体构成；它还是辩证的，不能拘于一点一画，又不能脱开一点一画，失之繁乱，为之所蔽。石涛指出："一画明，则障不在目，而画可从心，画从心而障自远矣。""古今法障不了，由一画之理不明。"④如果从传统哲学上去观照，将"一画"比作天地之"元气"，则更为明了。石涛在一处题画诗跋中说："天地浑熔一气，再分风雨四时，明暗高低远近，不似之似似之。"⑤在题《自画松》中又说："画松一似真松树，予更欲以不似似之。真在气不在姿也。"⑥在另一画跋中还说："作书作画，无论老手后学，先以气胜得之者，

<div style="text-align: right">第八章 清代画论</div>

① ［清］原济：《苦瓜和尚画语录》，俞剑华编著：《中国古代画论类编》（上），北京：人民美术出版社，2000年版，第158页。

② ［清］原济：《苦瓜和尚画语录》，俞剑华编著：《中国古代画论类编》（上），北京：人民美术出版社，2000年版，第147页。

③ ［清］原济：《苦瓜和尚画语录》，俞剑华编著：《中国古代画论类编》（上），北京：人民美术出版社，2000年版，第147页。

④ ［清］原济：《苦瓜和尚画语录》，俞剑华编著：《中国古代画论类编》（上），北京：人民美术出版社，2000年版，第148页。

⑤ ［清］汪绎辰辑：《大涤子题画诗跋》，上海：上海人民美术出版社，1987年版，第29页。

⑥ ［清］陈撰：《玉几山房画外录》，黄宾虹、邓实编：《美术丛书》（第八卷），南京：江苏古籍出版社，1997年版，第454页。

精神灿烂，出之纸上。意懒则浅薄无神，不成书画。"[1] 可见"气"与"一画"之间原来是可以贯通的。

石涛的"一画"说是其绘画理论的核心，也是对中国绘画的一种独特认识，它将传统绘画理论推向了理性思辨的高峰，堪与南北朝时期宗炳的《画山水序》相媲美。石涛之前的书画史上曾有过"一笔书""一笔画"的议论，如张彦远在《历代名画记》中说张芝书法成今草书之体势："一笔而成，气脉通连，隔行不断，唯王子敬明其深旨，故行首之字，往往继其前行，世上谓之一笔书。其后陆探微亦作一笔画，连绵不断。故知书画用笔同法。"[2] 说明"一画"说在画史上有源头。唐人孙过庭在《书谱》中亦曾说："一画之间，变起伏于峰杪；一点之内，殊衄挫于豪芒。况云积其点画，乃成其字。"[3] 这里的"一画"显然更多地指具体的笔画形态及用笔与结构方法，还没有上升到总体的高度。因而石涛的"一画"说具有升堂入室之妙，将具体的形态升华到哲思的高度了。

二、借古开今

石涛在许多场合论证了"法"与"化"的关系，提倡借古开今，反对泥古不化。石涛可谓反对"画分南北宗论"的先锋斗士，对摹袭之风毫不退让。他说："画有南北宗，书有二王法"都是后人刻意概括出来的规范。法是人类在社会实践活动中对事物规律性认识的经验总结，是人类的行为准则。法又叫"法则"，艺术上既有规范之意，又有方法之谓。这些法则是约定俗成的规则、范畴，有它存在的特殊意义，是传续传统文化艺术的必要条件，同时，法又不是一成不变的，时代不同，对待法则的态度会发生相应变化。能出能入、知法而变才是正确态度。宋人陈善在谈读书之法时曾说："读书须知出入法。始当求所以入，终得求所以出。见得亲切，此是入书法；用得透脱，此是出书法。盖不能入得书，则不知古人用

① [清] 汪绎辰辑：《大涤子题画诗跋》，上海：上海人民美术出版社，1987 年版，第 39 页。
② [唐] 张彦远：《历代名画记》，于安澜编：《画史丛书》，上海：上海人民美术出版社，1963 年版，第 22 页。
③ [唐] 孙过庭：《书谱》，黄简编：《历代书法论文选》，上海：上海书画出版社，1979 年版，第 125 页。

心处；不能出得书，则又死在言下。惟知出知入，乃尽读书之法。"① 读书如此，书画艺术亦然。

然而在清初的泥古论者眼中，古人之法变成了至高无上、不可更改的教条，以致画坛上形成临摹成风、陈陈相因的不良习气。石涛不随波逐流，坚持创新，坚持树立自我的艺术面目。他认为"古者识之具也"，即古法只是认识的途径、工具，为法所限，人不得自由，艺术反而会受到损害。他在《苦瓜和尚画语录·了法章》中说："所以有是法不能了者，反为法障之也。"② 石涛在此表达得非常清楚：法具有两种特性，是一把"双刃剑"，既是规则方法，又给书画程式带来僵化的一面。

因此石涛提出面对法则要勇于"化"。"化"是"法"的变通，是对"法"的弘扬。有"法"无"化"则"识拘"，有"化"无"法"则失度。他说："古者识之具也，化者识其具而弗为也。具古以化，未见夫人也。尝憾其泥古不化者，是识拘之也。"③ 他明确主张具古以化，反对泥古不化。关于对"化"的理解，石涛并非执其一端，而是辩证看待。他说："又曰：'至人无法。'非无法也，无法而法乃为至法。凡事有经必有权，有法必有化。一知其经，即变其权；一知其法，即功于化。"④ 他认为绘画也是如此，应该知法而变，推陈出新。不能说某家皴点可以立脚，就去似某家山水，这是不能长久的；非似某家之巧，只足娱人。如果这样，则容易被某一家法所奴役，而不是拿来我用。这种拾人牙慧、陈陈相因的行为，石涛称之为"知有古而不知有我者"。不仅在《苦瓜和尚画语录》中，在其他场合他对只知其"经"不知其"权"的做法同样深恶痛绝。石涛在一篇画跋中说："万点恶墨，恼煞米颠；几丝柔痕，笑倒北苑。远而不合，不知山水之萦洄；近而多繁，只见村舍之鄙俚。从窠臼中死绝心眼，自是仙子临风，

① [宋] 陈善：《扪虱新话》（卷四），上海：上海书店出版社，1990 年版，第 44 页。

② [清] 原济：《苦瓜和尚画语录》，俞剑华编著：《中国古代画论类编》（上），北京：人民美术出版社，2000 年版，第 148 页。

③ [清] 原济：《苦瓜和尚画语录》，俞剑华编著：《中国古代画论类编》（上），北京：人民美术出版社，2000 年版，第 148 页。

④ [清] 原济：《苦瓜和尚画语录》，俞剑华编著：《中国古代画论类编》（上），北京：人民美术出版社，2000 年版，第 148 页。

肤骨逼现云气。"①在这里石涛的议论是不客气的，可以看出他对死守古法的厌恶。石涛一方面提倡画家要广泛学习前辈艺术大师的范作，务须博采众长、融会贯通；另一方面又提倡画家在师法传统的过程中，不落俗套，别出心裁，独树一帜。这种态度十分可取。

石涛认为，古法不仅不能死守，要灵活变通，还得确立"我"这一核心，这才是变法的根本。古人、某家皆应为我所用，我应自抒我之胸襟，呈现我之面目。他说："我之为我，自有我在。"②"我"是世界和艺术的中心，一切成法均应随我变化。"古之须眉不能生在我之面目，古之肺腑不能安入我之腹肠，我自发我之肺腑，揭我之须眉，纵有时触着某家，是某家就我也，非我故为某家也。天然授之也，我于古何师而不化之有？"③石涛反对泥古不化的思想观点异常鲜明，态度坚决，在当时日甚一日沉闷的摹古风气下，着实难能可贵。

为什么石涛能在画论主张上如此不同凡响？他在一题画诗跋中是这样论述的："古人未立法之先，不知古人法何法？古人既立法之后，便不容今人出古法。千百年来，遂使今之人，不能一出头地也。师古人之迹而不师古人之心，宜其不能一出头地也。"④这一见解十分独到，即是说既然古人没有成法，为什么今人非要死守古法不变？古人在创作之前没有规矩条条，是师心、师自然的结果，今之人为什么非要被古人束缚？今人不能出人头地的原因，在石涛看来是"师古人之迹"而没有"师古人之心"，没有真正学到古人的精髓。他曾反问道："余曰：某家博我也，某家约我也。我将于何门户？于何阶级？于何比拟？于何效验？于何点染？于何鞟皴？于何形势？能使我即古而古即我？"⑤他认为只有这样，才叫作只知有古而

① 韩林德：《石涛与〈画语录〉研究》，南京：江苏美术出版社，1989 年版，第 139 页。

② ［清］原济：《苦瓜和尚画语录》，俞剑华编著：《中国古代画论类编》（上），北京：人民美术出版社，2000 年版，第 149 页。

③ ［清］原济：《苦瓜和尚画语录》，俞剑华编著：《中国古代画论类编》（上），北京：人民美术出版社，2000 年版，第 149 页。

④ ［清］汪绎辰辑：《大涤子题画诗跋》，上海：上海人民美术出版社，1987 年版，第 39 页。

⑤ ［清］原济：《苦瓜和尚画语录》，俞剑华编著：《中国古代画论类编》（上），北京：人民美术出版社，2000 年版，第 149 页。

不知有我。因此石涛主张法是相对的，有法即应有"化"，"化"而又成有法，二者是辩证的，不能僵、不能不化。他曾直言，如果得其法而不化，就等于作茧自缚。

因此，石涛响亮地提出"笔墨当随时代"，并以诗比画，说："笔墨当随时代，犹诗文风气所转。上古之画，迹简而意澹，如汉魏六朝之句。然中古之画，如初唐、盛唐，雄浑壮丽。下古之画如晚唐之句，虽清丽而渐渐薄矣。到元则如阮籍、王粲矣。倪黄辈，如口诵陶潜之句：'悲佳人之屡沐，从白水以枯煎。'恐无复佳矣。"①在石涛看来，每个时代都有其独特的审美趣味，诗文是这样，书画艺术也是这样。这种风气因时而转，因此艺术创作便不能因循守旧，唯古人马首是瞻。书画中的创新、创造是历史的必然、也是时代的要求。

三、蒙养生活

石涛提倡以造化为师，指出"墨非蒙养不灵，笔非生活不神"。既然提出"笔墨当随时代"，法为我立而非古人所定，那么立法的标准是什么？时代又需要什么样的笔墨？石涛认为绘画应当师法造化，据之以生活。所谓"搜尽奇峰打草稿"，就是以生活、造化立法的最好宣言。他曾在一首题诗中写道："黄山是我师，我是黄山友。心期万类中，黄山无不有。事实不可传，言亦难住口。何山无草木？根非土长而能寿。何水不高源？峰峰如线雷琴吼。知奇未是奇，能奇奇足首。……我昔云埋逼住始信峰，往来无路，一声大喝旌旗走。夺得些而松石还，字经三写乌焉叟。"②可见，石涛对师造化的理解并不是指对自然简单摹袭，而是要将自然内"化"于心，绘画不是对生活亦步亦趋，而是充分展现主体的感受，发挥主动性，是"夺得些而松石还"。因此，体验生活，提高内心感受力是时刻不能停止的。他说："如天之造生，地之造成，此其所以受也。""夫受：画者必尊而守之，强而用之，无间于外，无息于内。"他还引用《易经》

① ［清］汪绎辰辑：《大涤子题画诗跋》，上海：上海人民美术出版社，1987年版，第35~36页。
② ［清］汪绎辰辑：《大涤子题画诗跋》，上海：上海人民美术出版社，1987年版，第53~54页。

的话表达这一观点："天行健，君子以自强不息。"①石涛将拟古与感受生活联系起来，在一则画跋中写道："古人立一法非空闲者，公闲时拈一个虚灵，只字莫作真识想，如镜中取影。山水真趣，须是入野看山时，见他或真或幻，皆是我笔头灵气。下手时，他人寻起止不可得，此真大家也，不必论古今矣。"②即是说无论古今，最鲜活的还是真山水、真自然，在自然中得到的灵气、创造的图景，是他人从图画中难以追踪的。

石涛认为生活是绘画笔墨存在的基础，从而将蒙养生活与"一画"说贯通在一起。"能受蒙养之灵，而不解生活之神，是有墨无笔也。能受生活之神，而不变蒙养之灵，是有笔无墨也。"③意思是只有内心的修为观照，没有与生活的融会交流，还不足以得绘画之真谛，反之亦然。因此，笔墨线条看似是一种载体，其实它正与思想、生活相沟通，是后者的凝练和升华。

那么画家如何蒙养生活？石涛说："山川万物之具体，有反有正，有偏有侧，有聚有散，有近有远，有内有外，有虚有实，有断有连，有层次，有剥落，有丰致，有缥缈，此生活之大端也。故山川万物之荐灵于人，因人操此蒙养生活之权。"④石涛阐述得十分明确，蒙养生活使人获得灵感、思想源泉，其核心就存在于千变万化、丰富多彩的自然之中，做到外观世界，内观自身，身即山川，心与物融，才能妙悟通神。与此相关的是，绘画的笔墨不在于古法，而在于对自然造化的观察体验、概括总结，石涛说："苟非其然，焉能使笔墨之下，有胎有骨，有开有合，有体有用，有形有势，有拱有立，有蹲跳，有潜伏，……有奇峭，有险峻，一一尽其灵而足其神！"⑤如此理解生活、思想与艺术，是绝非师古、泥古所能比拟的。

① 周振甫译注：《周易译注》，北京：中华书局，1991年版，第3页。

② [清]汪绎辰辑：《大涤子题画诗跋》，上海：上海人民美术出版社，1987年版，第37页。

③ [清]原济：《苦瓜和尚画语录》，俞剑华编著：《中国古代画论类编》（上），北京：人民美术出版社，2000年版，第150页。

④ [清]原济：《苦瓜和尚画语录》，俞剑华编著：《中国古代画论类编》（上），北京：人民美术出版社，2000年版，第150页。

⑤ 以上并引自[清]原济：《苦瓜和尚画语录》，俞剑华编著：《中国古代画论类编》（上），北京：人民美术出版社，2000年版，第150页。

石涛主张"蒙养生活",以造化为师、以自然为笔墨,"山川与余神遇而迹化",体现在追求"物我交融"的绘画意识上。石涛主张于墨海中立定精神,笔锋下决出生活,尺幅上换去毛骨,混沌里放出光明。他自我总结说:"此予五十年前未脱胎于山川也,亦非糟粕其山川,而使山川自私也。山川使予代山川而言也,山川脱胎于予也,予脱胎于山川也。搜尽奇峰打草稿也。山川与予神遇而迹化也,所以终归之于大涤也。"[1]石涛倡导"物我交融",但他并非纯粹的自然主义者,他在倡导师法自然的同时,更提倡使山川自然融入画家的思想观念中,为山川代言,使山川脱胎换骨,即所谓"神遇而迹化",进而达到主观与客观的统一,物与我的浑然一体。其"搜尽奇峰打草稿"的口号,喊出了艺术与时代的最强音。这种艺术观点,既体现了艺术源于生活的一面,又体现了艺术高于生活的一面,是卓有见地的理论总结,符合艺术创造的规律,也成了艺术理论的经典之笔。

石涛还从另外一个角度证明了"化物"与"我化"的必要性,认为假如"因法之化不假思索",则"外形已具而内不载"。[2]说明不假思索只能得其形而不能具其实,是外实中空,不能直抵本质。他主张"内外合操",心物迹化,这正是传统中国画意境审美的基本点。赋形式于意义,寓精神于物象,情中有景,景中生情,情景交融,既体现了人与自然之间的交融和谐,又展示了人作为主体的创造精神。

此外,石涛还重视笔墨技艺在画面中的表现,具有本体论意义。一切艺术创造归根结底要落实到一定的形式,形式表达才是艺术的终极关怀。作为画家的石涛十分重视绘画的表现技巧,他总结、发展、创造了许多表现手段。《画语录》共有 18 章,石涛用了大量篇幅来论述表现方法问题,紧扣绘画的根本,如《笔墨章》《运腕章》《皴法章》《蹊径章》《林木章》

① [清] 原济:《苦瓜和尚画语录》,俞剑华编著:《中国古代画论类编》(上),北京:人民美术出版社,2000年版,第153页。

② [清] 原济:《苦瓜和尚画语录》,俞剑华编著:《中国古代画论类编》(上),北京:人民美术出版社,2000年版,第154页。

《海涛章》《四时章》等。各个章节针对一个问题展开专论，具体而微，这些技法技巧既是对实践经验的总结，又是他思想智慧的结晶。比如在《皴法章》中石涛总结了 13 种皴法、16 种峰变，并概括了二者之间的关系，又归结于自然造化，与其总体绘画主张契合一致。石涛的许多题画诗跋同样谈到技法问题，有些论说十分详尽。

石涛《画语录》及其绘画言论，内涵丰富，涉猎广泛，既有对前人的概括总结，更有他自己独特的精神创造。在凡事以古为准的清初别具一格，别开生面，其影响不仅在当时，而且远及现当代。

其后，石涛为历代绘画大家所推崇，如"扬州八怪"之一的郑燮在其题画诗中对石涛的敬仰溢于言表："十分学七要抛三，各有灵苗各自探。当面石涛还不学，何能万里学云南？"吴昌硕亦是如此，有诗曰："天开一画雪个驴，推十合一涛能渔。直从书法演画法，绝艺未敢谈其余。睛江毋固亦毋必，洒落如泉声汩汩。道在读书无他求，不涛不个二而一……"齐白石在其日记中曾写道："前清以青藤、大涤子外，虽有好事者论王姓（王翚）为画圣，余以为匠家作。"[1] 又云："青藤、雪个、大涤子之画，能横涂纵抹，余心极服之。恨不生前三百年，或为诸君磨墨理纸，诸君不纳，余于门之外，饿而不去，亦快事也。余想来之视今，犹今之视昔，惜我不能知也。"[2] 又赋诗云："青藤雪个远凡胎，老缶衰年别有才；我欲九原为走狗，三家门下转轮来。"[3] 其对石涛的仰慕之情，溢于言表。

第三节 郑燮的绘画主张

郑燮（1693—1765），字克柔，号板桥，江苏兴化人。1736 年中进士，出知山东范县，后调潍县。据《扬州府志》记载："燮生有奇才，性旷达，

[1] 周积寅、史金城编：《近现代中国画大师谈艺录》，长春：吉林美术出版社，1998 年版，第 186 页。
[2] 周积寅、史金城编：《近现代中国画大师谈艺录》，长春：吉林美术出版社，1998 年版，第 46 页。
[3] 周积寅、史金城编：《近现代中国画大师谈艺录》，长春：吉林美术出版社，1998 年版，第 46 页。

不拘小节，于民事纤悉必周。官东省先后十二年，无留牍，无冤民。"郑燮为官爱民，以至潍人"为建生祠"。又据《兴化县志》记载："岁荒，人相食。燮开仓赈贷，或阻之，燮曰：'此何时？俟辗转申报，民无孑遗矣，有谴我任之。'发谷若干石，令民具领券借给，活万余人。"[1]郑燮为饥民请赈触犯上司，遂罢官。归扬州，以卖画终其生。工诗词，善书画，长于兰竹，脱尽时习，别具一格。郑燮是"扬州八怪"的代表画家，有《郑板桥集》传于世。郑燮不像石涛那样有专门的画论著作，他的绘画主张大多包含在其丰富多彩的诗文题跋中，其中以《板桥题画》最为集中。

一、胸有成竹

郑燮论画与作画，主要受苏轼、石涛的影响，总体追求"神理俱足"。在郑燮的一些题记中经常出现"真魂""化机"与"道理"等词语，反映出他充分继承了传统的形神认识。以神为主，直抒胸臆，也是文人画在清代发展的必然。郑燮曾将自己与石涛相比，说："石涛画兰不似兰，盖其化也；板桥画兰酷似兰，犹未化也。盖将以吾之似，学古人之不似，嘻，难言矣。"[2]化与不化在他看来是辩证的，关键是自己要认识清醒，得其真谛。他在赠"扬州八怪"画家黄慎的一首诗中写道："爱看古庙破苔痕，惯写荒崖乱树根；画到情神飘没处，更无真相有真魂。"[3]这种不求"真相"求"真魂"的主张与师古泥古、唯古人是问的时习格格不入。他认为绘画应去除定则，随情任性，然后才会有所得。

但是，求神理并非不要形似，郑燮反对借写意之由，不求形似的画风，认为绘画应工在前，写在后，先工而后写，先形而后神。他说："殊不知写意二字，误多少事。欺人瞒自己，再不求进，皆坐此病。必极工而后能写意，非不工而遂能写意也。"[4]这种先形后神的认识与其神理俱足

① 《郑板桥集》，上海：上海古籍出版社，1979年版，第238页。
② 《郑板桥集》，上海：上海古籍出版社，1979年版，第219页。
③ 《郑板桥集》，上海：上海古籍出版社，1979年版，第84页。
④ 《郑板桥集》，上海：上海古籍出版社，1979年版，第155页。

的主张并不矛盾，形似是艺术创造的必经阶段。于是他认为石涛画竹"好野战，略无纪律"，但实际上"纪律自在其中"。这与石涛对绘画中"法与化""经与权"的理解殊途而同归。理想的作品既在法则之外，又在法则之内，法外施为是自苏轼起就极力提倡的创作主张。郑燮对自己画竹的评价同样是"横涂竖抹"，但仍力求"笔笔在法中"，不使"一笔逾于法外"，神与理相得益彰。他曾以诗鸣志，云："画竹插天盖地来，翻风覆雨笔头栽。我今不肯从人法，写出龙须凤尾排。"① 他认为不人云亦云，自创新路，才是绘画的正途。

郑燮认为，绘画创作要做到神理俱足，就应当胸有成竹，意在笔先。在一篇画跋中他写道："江馆清秋，晨起看竹，烟光日影露气，皆浮动于疏枝密叶之间。胸中勃勃遂有画意。其实胸中之竹，并不是眼中之竹也。因而磨墨展纸，落笔倏作变相，手中之竹又不是胸中之竹也。总之，意在笔先者，定则也；趣在法外者，化机也。独画云乎哉！"② 的确，这番从眼中之竹到胸中之竹再到手中之竹的妙论，不仅适用于绘画，也适用于其他艺术，它以形象化的描述说明了生活体验、创作构思和艺术表达之间的递进关系，以及达到神理俱足的途径，而"意在笔先"的议论既是对前人理论的总结，又是对绘画上师古时弊的有力抨击。

郑燮"胸有成竹""意在笔先"的艺术主张是一贯的，在一首诗中他这样写道："信手拈来都是竹，乱叶交枝戞寒玉。却笑洋洲文太守，早向从前构成局。我有胸中十万竿，一时飞作淋漓墨；为凤为龙上九天，染遍云霞看新绿。"③ 可见，"胸有成竹"或"成竹在胸"即是"意在笔先"，二者异说而同理。以意使笔、不落俗套、自出新意，是"胸有成竹"的目的所在，它与"胸有古人"的论调截然不同。在另一处画跋中郑燮说："文与可画竹，胸有成竹；郑燮画竹，胸无成竹。浓淡疏密，短长肥瘦，随手写去，自尔成局，其神理具足也。藐兹后学，何敢妄拟前贤。然有成竹无

① 《郑板桥集》，上海：上海古籍出版社，1979 年版，第 209 页。
② 《郑板桥集》，上海：上海古籍出版社，1979 年版，第 154 页。
③ 《郑板桥集》，上海：上海古籍出版社，1979 年版，第 214 页。

成竹，其实只是一个道理。"① "胸有成竹"与"胸无成竹"在他的理论上并不矛盾，关键是从哪个角度着眼。有成竹即作画之前胸中有数，无成竹即作画时无条条框框，不受局限，两者都不失为艺术的妙谛。在这里"有竹"与"无竹"既相互区别，又相得益彰，充满着艺术辩证。

郑燮"胸有成竹""意在笔先"的观点立足于以造化为师，重生活修养，又熔冶情思，像石涛的"自然迹化"一样，构成了艺术创造不可缺少的两极，极富现实意义。

二、师意不师迹

面对铺天盖地的习古之风，郑燮同样有自己的认识。他并不反对学习古人、古法，但反对亦步亦趋、食古不化。他的学古原则是"师其意，不师其迹"，与上述"意在笔先"的主张相辅相成。"师意不师迹"的观点虽然与王原祁的主张有些近似，但二者却有保守与出新两种观念的不同。在乾隆甲戌重九日画的《竹石图》上，郑燮题写道："昔东坡居士作枯木竹石，使有枯木石而无竹，则黯然无色矣。余作竹作石，固无取于枯木也。意在画竹，则竹为主，以石辅之。今石反大于竹，多于竹，又出于格外也。不泥古法，不执己见，惟在活而已矣。"② 郑燮不仅不拘泥于古法，也"不执己见"，锐意出新的思想极其鲜明，这正是他艺术生命的精髓：不拘一格，嬉笑怒骂皆成画。他说："掀天揭地之文，震电惊雷之字，呵神骂鬼之谈，无古无今之画，原不在寻常眼孔中也。未画以前，不立一格，既画以后，不留一格。"③ "无古无今之画"的创新意识，是郑燮的艺术之源和立论之本。这里所谓的"活"，就是灵活变通，与死在古人脚下或一成不变、冥顽不化等不可同日而语。

这种"无古"并非不学古人，而是不生搬硬套，古为我用，学谁、学什么、怎么学，全在自己掌握。他曾说："郑所南、陈古白两先生善画兰

① 《郑板桥集》，上海：上海古籍出版社，1979年版，第154页。

② 《郑板桥集》，上海：上海古籍出版社，1979年版，第206页。

③ 《郑板桥集》，上海：上海古籍出版社，1979年版，第167页。

竹，燮未尝学之；徐文长、高且园两先生不甚画兰竹，而燮时时学之弗辍，盖师其意不在迹象间也。文长、且园才横而笔豪，而燮亦有倔强不驯之气，所以不谋而合。彼陈、郑二公，仙肌仙骨，藐姑冰雪，燮何足以学之哉！昔人学草书入神，或观蛇斗，或观夏云，得个入处；或观公主与担夫争道，或观公孙大娘舞西河剑器，夫岂取草书成格而规规效法者！"[1]（见图 8-3）郑燮这段论述说明了两点：其一，师古应有选择，不是唯古人是尊，而是要选取合乎自己性情的方面学习。郑燮师法徐渭、高其佩的兰竹而不习学郑思肖、陈古白，正因为其倔强不驯

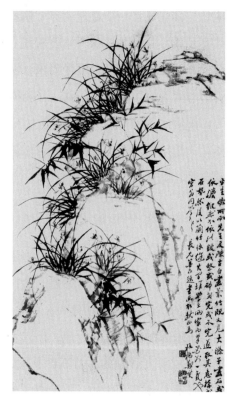

图 8-3 《兰竹图》 清 郑燮
扬州博物院藏

之气与徐、高不谋而合。其二，学习古人不能囿于格法，绘画学习的原则是"师其意不师其迹"。在此前提下，学习古人就不必全学，正确的方法是"学一半，撇一半"，即有所选择、有所取舍。他说："石涛和尚客吾扬州数十年，见其兰幅，极多亦极妙。学一半，撇一半，未尝全学；非不欲全，实不能全，亦不必全也。诗曰：十分学七要抛三，各有灵苗各自探；当面石涛还不学，何能万里学云南？"[2]郑燮这种取其精华，去其糟粕的学古主张，是迄今为止我们继承优秀传统文化的正确原则和方法，郑燮于300多年前已有过精辟论述。郑燮的书法融魏碑、隶书、草书、楷书、行书等于一体，绘画中画法兼书法，用笔多杂以兰叶描，在书画界独创了被

①《郑板桥集》，上海：上海古籍出版社，1979 年版，第 166 页。
②《郑板桥集》，上海：上海古籍出版社，1979 年版，第 159 页。

誉为"六分半书"的"板桥体",这正是学古思想与创新精神有机结合的结果。

郑燮一生画竹吟兰,借兰竹言志抒情,将传统文人画的艺术理想与绘画中的意境美追求推向了一个新高度。他在《靳秋田索画》一文中说:"石涛善画,盖有万种,兰竹其余事也。板桥专画兰竹,五十余年,不画他物。彼务博,我务专,安见专之不如博乎!"① 郑燮一生很少画梅花,与他托物言志的绘画主张有关,他曾作诗说:"一生从未画梅花,不识孤山处士家。今日画梅兼画竹,岁寒心事满烟霞。"用绘画表达自己的情思,反映社会现实,叙说民间疾苦,是郑燮绘画的一贯主张,更是与钻进"象牙塔"里的泥古派分道扬镳的根本原因之一。他喜欢兰竹,正取其谦谦君子之风,高洁脱俗之意。无论为官为民,在郑燮心目中,人都是平等的,无所谓高低贵贱,他在一首诗中借竹子表达了这种认识:"两枝修竹出重霄,几叶新篁倒挂梢。本是同根复同气,有何卑下有何高!"② 在一幅题画诗中他还写道:"衙斋卧听萧萧竹,疑是民间疾苦声;些小吾曹州县吏,一枝一叶总关情。"③ 并以此为画题名之曰"衙斋竹"。当不能实现自己为官、不能为民请命的愿望时,郑燮也不愿与贪官污吏同流合污。他在以绝壁幽兰竹影为图的作品中,抒发了自己寄情江湖的意愿:"一顶乌纱须早脱,好来高枕卧其间。"他认为弃官渔隐比保留那顶违心的乌纱要强得多,在一幅《清瘦竹图》中,郑燮题写道:"乌纱掷去不为官,囊橐萧萧两袖寒;写取一竿清瘦竹,秋风江上作渔竿。"④ 关心民间疾苦,不辞两袖清风,甘贫乐道的为官之志跃然纸上。

郑燮无疑是清代中期绘画革新的旗手,他以个性化的绘画创作充分实践自己的艺术主张,这种创新精神极为后人所称道。然而,由于过分强调逸笔草草,追求精神意趣,而粗放求新,难免有碍格调。清人秦祖永曾赞

① 《郑板桥集》,上海:上海古籍出版社,1979 年版,第 165 页。

② 《郑板桥集》,上海:上海古籍出版社,1979 年版,第 209 页。

③ 《郑板桥集》,上海:上海古籍出版社,1979 年版,第 156 页。

④ 《郑板桥集》,上海:上海古籍出版社,1979 年版,第 156 页。

誉郑燮"笔情纵逸，随意挥洒，苍劲绝伦"，同时又批评说："此老天恣豪迈，横涂竖抹，未免发越太尽，无含蓄之致，盖由其易于落笔，未能以酝酿出之，故画格虽超，而画力犹粗。"[1] 这种评价是较为客观的。总之，作为以新面貌名世的"扬州画派"的核心人物，郑燮的绘画思想具有时代的与历史的价值。他的观点尽管大多是对石涛、恽格绘画主张的追继，带有丰富的浪漫色彩，但更多注重的是自我意识、创新精神。他针砭时弊、旗帜鲜明反对师古风气，以及"自我作古""自立门户"的不羁风格，对清代画坛有一定的影响。只可惜这种不同的声音在当时还没有形成强大声势，师古复古的氛围仍然十分浓重，新的艺术思潮与艺术表现，只有到了近现代国内形势发生翻天覆地变化之后，才蔚然成风。

第四节　方薰论画

方薰（1736—1799）是清代书画家、理论家，字兰坻，一字懒儒，号兰士等，浙江石门（今浙江崇德）人，一生布衣。性情高逸狷介，人谓之"朴野如僧心"。诗、书、文皆妙绝一时，绘画上，兼擅山水、人物、草虫、花鸟等各类题材，尤好于写生，对具体绘画创作有着切实、精专的技法理论，修养全面，与书画家奚冈齐名，号称"浙西两高士"，诗画人品皆称卓绝。[2] 时人评论说，方薰的绘画为恽格后唯一人，其山水花卉，得宋元人秘法。方薰生平著述甚多，以《山静居画论》最为著名。《山静居画论》约成书于1780年，是一部随感式杂录，以随笔形式论画二百四十四则，无明确体例，是其艺术实践与审美探索的结晶。该书艺理蕴深，时见精彩；技法独到，可寻可鉴。

关于绘画的总体思想，在方薰看来，将画理、画法、画趣三方面相结合，所谓"有画法而无画理非也，有画理无画趣亦非也"，应是绘画创作

① ［清］秦祖永：《桐阴论画》，上海：上海古籍出版社，2015年版，第109页。

② 于安澜编：《画论丛刊》（上），北京：人民美术出版社，1960年版，第18页。

和品评艺术的最高标准。这一独特理论为清代画学作出了重要贡献。"古人谓不尚形似,乃形之不足,而务肖其神明也",如造成冠不可巾、衣不可裳、亭不可堂、牖不可户,就是有违物之常理。①他的所谓"理"是指客观景物的常理,即不变的规律。"趣",通常指客观景物动静变化无方的"机趣",即不断变化的景物之勃勃充沛的生命律动。而"法",即是指把上述两者反映出来的某种表现方法、技巧。"画无定法,物有常理。物理有常,而其动静变化机趣无方",其绘画理论无不是依照理、法、趣进行,精辟独特,为人称道。

一、神会心谋

方薰论画,首先关注于各类艺术的融通性,以及艺术家修养的丰富性,做到"神会心谋"。方薰说:"故公寿多文晓画,摩诘前身画师,元润悟笔意于六书,僧繇参画理于笔阵,戴逵写南都一赋,范宣叹为有益,大年少腹笥数卷,山谷笑其无文,又谓画格与文,同一关纽。"②这样,诗、书、画、文、赋等艺术样式,在艺术家"道通为一"理念下,追求艺术之间的相互提升,多种艺术修养成了传统文人的基本素养。所以方薰说,"洵诗文书画,相为表里者矣"。在中国艺术史上,出现了众多诗、书、画、印、文、乐、舞、赋集于一身的艺术大家、艺术通才,"能通"是其最显著特点。孙过庭在《书谱》中指出,"通会"对于一位书法家来说是至高的境界:"至如初学分布,但求平正;既知平正,务追险绝;既能险绝,复归平正。初谓未及,中则过之,后乃通会。通会之际,人书俱老。"③何谓"通会"?"通会"就是对艺术的各个领域、对人生都有所悟有所得,并能够将它们融会贯通,应用于艺术创造,也就是曹丕所说的"夫文本同而末异"。

传统文人画论认为,"通会"是艺术的根本修养,是打通艺术、人生、

① [清]方薰:《山静居画论》,于安澜编:《画论丛刊》(下),北京:人民美术出版社,1960年版,第437页。
② [清]方薰:《山静居画论》,于安澜编:《画论丛刊》(下),北京:人民美术出版社,1960年版,第433页。
③ [唐]孙过庭:《书谱》,《历代书法论文选》,上海:上海书画出版社,1979年版,第129页。

思想、经历等的关纽，将最强烈、最精华、最直接的感受汇聚起来表现于创作，这样才能成就经典艺术。在此精神引领下，宋代欧阳修、苏轼，明代徐渭、唐寅等，诗文书画样样精通，甚至成了无法归类的"全科艺术家"。方薰亦是其中一员，他通诗、晓文、能画，是著名的书法家，印文亦称绝一时。作为布衣百姓，有如此丰厚的修为，在中国艺术史上并不多见。方薰一生无意于仕途，不去应考赴举，心甘情愿做一个平常人，以至于生活困顿无着、含辛茹苦，而一旦面对诗文书画艺术，竟乐此不疲。

方薰在绘画上推崇以"古雅""士气"为高，主张以气韵生动为主，以"意象"或意境塑造为核心，作为人本追求，说到底，就是那种自始至终、一以贯之的人文关怀。方薰说："气韵生动，须将生动二字省悟。能会生动，则气韵自在。"[①]"气韵"是什么？方薰说，"气韵生动为第一义。然必以气为主，气盛则纵横挥洒，机无滞碍，其间韵自生动矣。"[②]这里着重强调了一个"气"字。"气"在中国艺术各门类中有贯穿作用。曹丕说："文以气为主，气之清浊有体，不可力强而致。"[③]刘勰也有类似言论。书法中气的表述比比皆是。[④]什么是气？为什么方薰说"气盛，……其间韵自生动矣"？中国古人讲究"体气"，考察一个人的精神面貌，要从他身体上投射出来的气息、活力来判断，这在魏晋时期十分流行。体气、书气、文气、气韵，从人体本身到艺术本体，实际只有一点，那就是生命的精神状态。气盛，则光芒四射，神采奕奕，活力无穷，韵致自然流露。由此观之，气韵又是生命活力的象征，是不息的生气。一个人，一幅画，一首诗，一篇文章，一支乐曲，一段舞蹈，如果没有奕奕的精神韵致，便会昏昏沉沉，不能动人。总之，"气韵"就是生命活力的核心内涵，是昂扬向上的正能量。"气韵"虽微茫，却蕴含着生命的大能量。作为绘画艺术的第一要义，方薰强调它，正是千百年来传统画论的立足点与根本归宿。

① ［清］方薰：《山静居画论》，于安澜编：《画论丛刊》（下），北京：人民美术出版社，1960 年版，第 433 页。

② ［清］方薰：《山静居画论》，于安澜编：《画论丛刊》（下），北京：人民美术出版社，1960 年版，第 433 页。

③ ［魏］曹丕：《典论·论文》，郭绍虞主编：《中国历代文论选》，上海：上海古籍出版社，1979 年版，第 60 页。

④ 参见贾涛：《书气刍议》，《中国书法》2002 年第 5 期。

正基于气韵第一的大义，方薰才有对绘画创作过程的要求："古人不作，手迹犹存。当想其未画时，如何胸次寥廓；欲画时，如何解衣磅礴；既画时，如何经营惨淡，如何纵横挥洒，如何泼墨设色，必神会心谋，提笔时张吴董巨，如在上下左右。"[1] 在此，方薰解答了艺术之气韵从何而来的问题：根本上来自艺术家丰厚的人文修养，包括对前人、名家的学习掌握，同时也阐明了古人经验如何化为自己的方式方法问题。因此，中国绘画及其他艺术都将人的修为与艺术联系起来，并有"画如其人""书如其人""文如其人"等说法，如前述北宋郭若虚所论。

建立在人文修养之上的气韵和基于气韵生动为核心的艺术，是一种品位。品位高下，不在资历，不在位次，不在相貌，总之，不在人之外，而在人之内，在苦心经营、日积月累中的精神气概。气韵审美的这种人性、模糊性，决定着中国艺术的呈现方式必然不会如西方式的历历惧足、刻意追摹，而在于意象提炼、意境经营和氛围塑造。为什么方薰赞同苏轼"论画以形似，见与儿童邻"的观点，并用晁补之"画写物外形，要物形不改"为其注解？为什么形神之识、形神之辨贯穿于中国画学乃至传统艺术发展全过程？根源仍在于气韵追求的精神性、人本性和主体性。与气韵相关联，则中国艺术的创造必然借形使意，借物抒怀，中国艺术审美中的赋、比、兴、拟、似、借等手法才应运而生、适得其所，由此，意境美才如此牵肠挂肚。可见，人文性、气韵美与意境追求构成了一个有趣的理论序列。方薰之所以赞赏欧阳修"萧条淡泊"的意境追求，认为画凡至此，不在"飞起迟速"，而在于"闲和严静"，恰恰点明了意境审美的终极关怀。

二、法我相忘

方薰说："行家知工于笔墨，而不知化其笔墨。"[2] 学而化之，就与感悟、修为、人生境界合为一体了。如何既知笔墨，又知化其笔墨，画外求

[1]［清］方薰：《山静居画论》，于安澜编：《画论丛刊》（下），北京：人民美术出版社，1960年版，第434页。
[2]［清］方薰：《山静居画论》，于安澜编：《画论丛刊》（下），北京：人民美术出版社，1960年版，第436页。

妙？回到北宋黄山谷的话上：要从禅道之悟中领会。方薰说得好："凡画之作，功夫到处，处处是法。功成以后，但觉一片化机，是为极致。"[①]成与败似乎有一个分水岭。岂止是画，凡艺术无不如此。一句话，没有对人生终极的体悟参透，艺术终归是空话。

为什么方薰用大量笔墨谈技巧、讲方法、说步骤？其实，中国艺术与对艺术的参悟都是一个渐进过程，是"道生一，一生二，二生三"的过程，没有实践操作，就没有真切地体会感受，"终日而思，不如须臾之所学"。技术的锤炼恰如阶梯，否则欲速则不达。韩拙说："夫画者笔也，斯乃心运也。索之于未状之前，得之于仪则之后，默契造化，与道同机。"[②]中国艺术是借景抒怀，是澄怀味象，没有引发良思的景物，便无以生发，亦无从生发。庄子有"游刃有余""运斤成风"之喻，苏轼有"边鸾雀写生，赵昌花传神"之说，不外乎在言明：形似追求必不可少，技术是基础、阶梯，要千锤百炼，但要使"技进乎道"，要登堂入室，不能停留于技术表现，不因术废艺。因此，方薰作为画家，不惜笔墨，谈形象构造，论画理画法，所举个案特例，都是在强调切实的、不能超越的基础。

方薰尤其强调绘画中的临摹，认为要临摹，要摹古，要从摹中得，从古人中求。古为一古，摹当何以摹？这是技术方法问题，也是艺术取舍问题——方薰认为，其核心仍然是平淡天然，萧和简静。这样，技术问题又转化为了艺术风格问题、时代审美取向问题，也是艺术的最终归宿。摹古要法，在于穷理尽性，去除外在表象，摈落筌蹄。摹拟终究是手段不是目的，摹古而能忘古才是至理。从艺理上讲，中国艺术深受老庄思想影响，极端地说就是一种"忘"的艺术：相忘于江湖，相忘于艺术，得鱼而忘筌，坐忘归……。荆浩说，真正的绘画要有笔有墨，笔墨兼备，他批评唐代画家项容与吴道子，一个有墨无笔，一个有笔无墨，他的理想追求是笔墨兼具，自成一家。可最终他却借石鼓子的话说："愿子勤之，可忘笔墨，

①［清］方薰：《山静居画论》，于安澜编：《画论丛刊》（下），北京：人民美术出版社，1960年版，第436页。
②［宋］韩拙：《山水纯全集》，于安澜编：《画论丛刊》（上），北京：人民美术出版社，1960年版，第43页。

而有真景。"[1] 笔墨如此重要为什么还要"忘笔墨"? 忘掉笔墨或技法之后，要保存的是什么? 方薰说："法我相忘。"即是说，古法、古人都是一种途径，是过程，连"我"本身也不足为限，既要超越古人古法，又要超越自己。这就是艺术创新，是一种生命精神，虽不为初论，却是中国艺术精神的代代传承。[2] 艺术创新不是另起炉灶，不是推倒重来，而是在前人基础上提升、超越，既要摹，就要似;既相似，就要破;既能破，就能立。在似与不似之间找平衡，是艺术，也是智慧。方薰说："始乃惟恐不似，既乃惟恐太似，不似则未尽其法，太似则不为我法。"[3] 艺术到最后，根本上要有"我"，即具有独立风格的自我。临摹、继承不是目的，只是达于目的的方法、途径，终止于学古的路上，就是舍本逐末。画家齐白石说"学我者生，似我者死"[4]，另说："作画妙在似与不似之间，太似为媚俗，不似为欺世。"显然其精神根源是在方薰这里。

可见，《山静居画论》虽然大多涉及技艺技法，而最根本的却不在技法。所以方薰说："古人画人物，亦多画外用意，以意运法，故画具高致。"相反，"后人专工于法，意为法窘，故画成俗格。"[5] 由此，在意与法之间，法可忘，而意必须足。技法是基础，是登堂入室的阶梯，入室既定，那个梯子便无所谓了。恰如当代诗人余光中所言："技术是一条看护花园的恶狗。"进园需要解决狗的问题，而进得园来，赏心即可，谁还在意门口那条看园的狗呢?

方薰论画虽然多撷取古人要义，亦不乏真知灼见，从中可以发现，我国传统画论的核心概念在这里基本上得以体现，并且形成了互为联络的链条: 在气韵、写意、意境、相忘、摹拟、不似之似等环环相扣的序列概念

① [五代] 荆浩:《笔法记》, 于安澜编:《画论丛刊》(上), 北京: 人民美术出版社, 1960年版, 第10页。
② 前述南北朝的姚最在《续画品》中说:"夫丹青妙极, 未易言尽。虽质沿古意, 而文变今情。"讲的就是继承与创新的关系。清人石涛说:"古之须眉不能生在我之面目, 古之肺腑不能安入我之腹肠, 我自发我之肺腑, 揭我之须眉, 纵有时触着某家, 是某家就也, 非我故为某家也。天然授之也, 我于古何师而不化之有?"极言创新之重。
③ [清] 方薰:《山静居画论》, 于安澜编:《画论丛刊》(下), 北京: 人民美术出版社, 1960年版, 第438页。
④ 周积寅、史金城编:《近现代中国画大师谈艺录》, 长春: 吉林美术出版社, 1998年, 第49页。
⑤ [清] 方薰:《山静居画论》, 于安澜编:《画论丛刊》(下), 北京: 人民美术出版社, 1960年版, 第444页。

基础上，在人文精神、人本观念、气韵之美、意境追求、技术路线与终极关怀引领下，这些理论认识所呈现的，不仅是技术方法，还是一种文化思想、审美意识，是一种超越绘画艺术本身的学术境界，并且包含着与其他艺术相通、相贯、相依、相牵的部分。可以说，方薰论画，几乎涉及了中国画学的大多数关键词。①

第五节　清代其他画论

绘画作为人生修养的一部分在清代越来越受到重视，文人士大夫对绘事的特别喜爱无疑对绘画理论总结、研究有促进作用。不少通晓笔墨的文人著书立说蔚然成风，形成清代画论著作异常丰富、画论研究盛况空前的局面。虽然这些著作质量上良莠不齐，但是仍不乏有价值、有意义的作品，除上述著名的画家、著作外，还包括笪重光的《画筌》、徐沁的《明画录》、邹一桂的《小山画谱》、王昱的《东庄论画》、布颜图的《画学心法问答》、沈宗骞的《芥舟学画编》、刘熙载的《艺概》等。在清代画家中，较少与南北宗论纠缠的画家、理论家值得一提，如恽格、金农、邹一桂、张庚等。

一、南田论画

恽格（1633—1690），字寿平，一字正叔，号南田，别号东园生、白云外史等。常州武进（今江苏武进）人，明清之际，少年恽格随父抗清，失败后被俘，被敌军统帅之妻收为义子。后遇战败后在灵隐寺出家的父亲，一起返回家乡，开始读书学诗作画。恽格擅画山水、花卉，水墨淡彩、清润明丽。没骨花卉为"常州派"之首，山水画成就很高，是著名的"清六家"之一。著有《瓯香馆集》，画论观点多集中在《南田画跋》一

① 参见贾涛:《中国传统艺术理论关键词探颐——以清代方薰论画为中心兼论艺术学理论学科建构》,《艺术百家》2020 年第 4 期。

书中。

恽格和当时的摹古派"四王"有较为密切的联系，他曾在多个方面受到过王时敏、王翚的帮助，但是，恽格的绘画观点却与"四王"大相径庭，尤其对"四王"之流"仿某家、仿某法"的做法深恶痛绝。在"法"与"化"的关系上恽格与石涛等人的主张基本一致，只是在创作上没有石涛做得彻底、到位。他曾说："作画须有解衣般礴旁若无人意。然后化机在手，元气狼藉，不为先匠所拘，而游于法度之外矣。"[①] 又说："作画须优入古人法度中，纵横恣肆，方能脱落时径，洗发新趣也。"[②] 这种观点在他的画论中反复出现。显然，恽格在绘画上看重的不是古人的法规，而是画中的趣味。他说："随意涉趣，不必古人有此。"[③] 即是说古人有古人的道理，今人有今人的角度，继承、学习并自出新意是艺术的必然。他很欣赏宋人所谓"能到古人不用心处"的议论，[④] 也就是在绘画创作上另辟路径、别开生面。他进一步说："黄鹤山樵得董源之郁密，皴法类张颠草书，沈著之至，仍归缥缈。予从法外得其遗意，当使古人恨不见我。"[⑤] "当使古人恨不见我"，饱带浓烈的自我意识和创新精神，这是艺术发

图8-4 《落花游鱼图》 清 恽格
上海博物馆藏

①［清］恽正叔：《南田画跋》，于安澜编：《画论丛刊》（上），北京：人民美术出版社，1960年版，第179页。
②［清］恽正叔：《南田画跋》，于安澜编：《画论丛刊》（上），北京：人民美术出版社，1960年版，第178页。
③［清］恽正叔：《南田画跋》，于安澜编：《画论丛刊》（上），北京：人民美术出版社，1960年版，第204页。
④［清］恽正叔：《南田画跋》，于安澜编：《画论丛刊》（上），北京：人民美术出版社，1960年版，第177页。
⑤［清］恽正叔：《南田画跋》，于安澜编：《画论丛刊》（上），北京：人民美术出版社，1960年版，第190页。

展的动力，是时代的呼声，更是对拟古派画风的有力抨击（见图 8-4）。

在另一处，恽格强化了这种创新观念，对当时声势浩大的追随文徵明、沈周和"云间派"的做法予以否定，他说："自文沈创兴，遗落笔墨，而笔墨之法亡；云间崛起，研精笔墨，而笔墨之法亦亡。何则？衍其流者亡其故。渐靡滥觞，不可使知之矣。墨工椓人，研丹调青，且不识绢素为何物，涂垩浪藉，辄侈口曰：仿某家，曰：学某法。某所矜，剩唾也；其所宝，涤溺也；其所尚，垢滓也。举世贸贸莫镜其非。耳食之徒，又建鼓而趋之，遂使龌龊贱工亦往往参入室之誉。盖郑声作，而大雅之音亡；骏骨不来，而鼠璞宝矣。嗟呼，又岂独绘事然哉！"① 将拟古画家的师古论视为"剩唾、涤溺、垢滓"，将唯古人马首是瞻的画家称作"耳食之徒""龌龊贱工"，锋芒可谓犀利，所恨可谓彻骨，立场可谓鲜明。

恽格强调出新并非一味求怪，他追求的目标是富于学养的俊逸"士气"。他说："不落畦径，谓之士气；不入时趋，谓之逸格。"② 还认为："高逸一种，盖欲脱尽纵横习气，淡然天真，所谓无意为文乃佳。故以逸品置神品之上，若用意模抚仿，去之愈远。"③ 要想在具体画面中体现只可意会不可言传的士气、逸格，恽格主张应当从如下两方面着力：一是情，一是境。他说："笔墨本无情，不可使运笔墨者无情。作画在摄情，不可使鉴画者不生情。"④ 这就是恽格著名的"摄情说"，它使人想起了苏轼的"人生自是有情痴，此恨不关风与月"的议论。的确，绘画及其他艺术是人类精神的创造物，是画家审美理想、审美观念、审美趣味的一种载体，它无关人事，又厚蕴人情，否则何以动人？由此可见，恽格的一个"情"字，可谓抓住了艺术的根本，这在当时是极为可贵的。

"情"是无迹的，绘画对"情"的追求只有从"画意"中体现出来，

① ［清］恽正叔：《瓯香馆集》，陈传席：《中国绘画美学史》，北京：人民美术出版社，2000 年版，第 528~529 页。

② ［清］恽正叔：《南田画跋》，于安澜编：《画论丛刊》（上），北京：人民美术出版社，1960 年版，第 179 页。

③ ［清］恽正叔：《南田画跋》，于安澜编：《画论丛刊》（上），北京：人民美术出版社，1960 年版，第 180~181 页。

④ ［清］恽正叔：《南田画跋》，于安澜编：《画论丛刊》（上），北京：人民美术出版社，1960 年版，第 177 页。

因而"意"便成了画家的着力点。什么是"意"？上述方薰已经有所解释，在恽格看来，意，就是人人能见到的，人人又不能见的。他认为，群必求同，同群必相叫，相叫必于荒天古木，这才是画中所谓的"意"。这里的"意"与艺术审美中的"意境"相似，在中国古典美学中"意境"是情与景、景与情的有机结合，是思想在形象中的折射，也是物象所映照出来的情感。意境美的追求是中国艺术的基本出发点，诗词、音乐、书法等艺术样式，无不着力营造既不同于生活又蕴含生活的氛围。因此恽格说："草草游行，颇得自在，因念今时六法，未必如人，而意则南田不让也。"对于绘画，其他技法要求可以不到，只要意足就够了。

"意"虽无踪，但仍可寻，"意"就在"远处""静处"。他说："意贵乎远，不静不远也。境贵乎深，不曲不深也。一勺水亦有曲处，一片石亦有深处。绝俗故远，天游故静。古人云：'咫尺之内，便觉万里为遥。'其意安在？无公天机幽妙，倘能于所谓静者深者得意焉，便足驾黄王而上矣。"[1] 幽远、深静的绘画意境的确能引发一种地老天荒式的人生感喟，故有"欲寄荒寒无善画"的名论。恽格看重高简，正因为"郁密非深"，他说："高简非浅也，郁密非深也。以简为浅，则迂老必见笔于王蒙；以密为深，则仲圭遂阙清疏一格。"[2] 艺术的最高境界无外乎启发人们对生命的敏感、对生活的思索，而落寞、寂然、简远是最为有效的视觉方式。因此，荒寒的悲情意识始终为画家所钟爱，黄公望、倪瓒等人的绘画之所以在明清之际深受嘉许，正在于此。所以恽格说："寂寞无可奈何之境，最宜入想，亟宜着笔。所谓天际真人，非鹿鹿尘埃泥滓中人，所可与言也。"[3]

对绘画中繁与简的认识是清代画论的一个重要方面，有必要深入讨论。出于文人画抒情壮气的需要，自宋末以来，文人画论者都认为越简越难，越简越妙。明代画家恽向（1586—1655，字道生，号香山翁，常州

① ［清］恽正叔：《南田画跋》，于安澜编：《画论丛刊》（上），北京：人民美术出版社，1960年版，第180页。
② ［清］恽正叔：《南田画跋》，于安澜编：《画论丛刊》（上），北京：人民美术出版社，1960年版，第180页。迂老指元代倪瓒，仲圭即吴镇，与王蒙、黄公望并称"元四家"。
③ ［清］恽正叔：《南田画跋》，于安澜编：《画论丛刊》（上），北京：人民美术出版社，1960年版，第177页。

人）曾说："画家以简洁为上，简者，简于象而非简于意，简之至者，缛之至也。……而或者以笔之寡少为简，非也。……予尝以画品高贵在繁简之外，世尚无有知者。"① 明末师古论画家沈颢在《画麈》一书中曾提道："予创作《十笔图》，以闻同社。尚繁者芟洗日净，颓林断渚，味外取味，如经所云：霹雳火中清冷云也。"② 简笔以取味外之味，是明清文人画的普遍追求，日益形成风气。恽格继续着这种意境观念，说："画以简贵为尚，简之入微，则洗尽尘滓。"③ 又评价说：倪云林的画天真淡简，一木一石，自有千岩万壑之趣。恽格对简淡的倡导与他"情"与"意"、"静"与"远"的美学理想相一致。

然而恽格认为绘画之繁也未必不贵。当繁而简，则情、意不能尽抒；当简而繁，往往冗长无味，无法令人振奋。所以他说："高逸一种，不必以笔墨繁简论。如于越之六千君子，田横之五百人，东汉之顾厨俊及，岂厌其多？如披裘公人不知其姓名，夷叔独行西山，维摩诘卧毗耶，惟设一榻，岂厌其少？双凫乘雁之集河滨，不可以笔墨繁简论也。"④ 可见，恽格对于求简的绘画认识相当辩证，并与其求"意"、求"境"、求"士气"的审美追求相映衬。

此外，恽格对绘画中"学"与"化"、"同"与"似"关系的论述也颇为精到。他说："笔笔有天际真人想。一丝尘垢，便无下笔处。古人笔法渊源，其最不同处，最多相合。李北海云：'似我者病。'正以不同处同，不似求似。同与似者，皆病也。"⑤ 不难看出，此论对后世影响甚深，如齐白石主张"作画妙在似与不似之间"，就明显带有恽格等人艺术认识的影子。

二、金农论画

金农（1687—1764），字寿门，号冬心，仁和（今浙江杭州）人，是

① ［清］陈撰：《玉几山房画外录》，黄宾虹等编：《美术丛书》，南京：江苏古籍出版社，1997年版，第471页。

② ［明］沈颢：《画麈》，于安澜编：《画论丛刊》（上），北京：人民美术出版社，1960年版，第135页。

③ ［清］恽正叔：《南田画跋》，于安澜编：《画论丛刊》（上），北京：人民美术出版社，1960年版，第176页。

④ ［清］恽正叔：《南田画跋》，于安澜编：《画论丛刊》（上），北京：人民美术出版社，1960年版，第176页。

⑤ ［清］恽正叔：《南田画跋》，于安澜编：《画论丛刊》（上），北京：人民美术出版社，1960年版，第175页。

扬州画派的重要画家，在绘画主张、艺术风格上，与郑燮有诸多相似之处。金农同样不愿与当时师古之风甚浓的画坛同流合污，主张在内容上自我抒情，在表现技法上自我作古。

金农曾以一首诗表达自己对待古人的态度："浩荡天机旧往还，不摹董巨仿荆关，驱毫别具分云力，幻出云边两后山。"可见他并非绝对反对学古，要反对的恰恰是被后人肢解了的、变了调的文人画习气，要师法的却是被"南宗"所不齿的荆浩、关仝北方画风。纵使是学习古人，也有态度上的差别。金农主张学习前人应当"不求同其同，而相契合于同"，"纵意所到，不习其能"，但求"幽渺间小有合"，"仿其意，不求形似"，"游戏通神，自我作古"①。这种有选择的继承态度本身就是一种创新，比之亦步亦趋的摹古论，当然更为可取。金农还认为，绘画应先脱离南宗与北宗之论，应不求同于人，因为"同于人，则有瓦砾在后之高"。同时，他一方面主张绘画应"游戏通神，自我作古"，一方面又提倡以自然为师，说"画竹以竹为师"，并"于画竹满幅时，一寓己意"。他还举例证明："冬心先生年逾六十始学画竹，前贤竹派，不知有人，宅东西种植修篁约千万计，先生即以为师。"②这种观点无疑是对摹古家的一种反动和矫正。

金农与郑燮同时同地，日常多有书信来往，他的这种绘画主张对郑燮甚有影响。从中可知，在清代虽然有影响甚大、风气甚浓的"四王"师古论，同时还有以恽格、石涛、金农、郑燮等为代表的锐意创新说，有个性的艺术家向来不苟同时弊，显示出强烈的创造精神，极其难能可贵。两种截然不同的绘画主张的斗争交锋，自然丰富了清代的绘画审美理论。

三、邹一桂论画

邹一桂（1686—1772），字原褒，号小山，江苏无锡人，雍正时进士，官至内阁学士兼礼部侍郎。善花卉，其画论主张多见于著作《小山画谱》中。

邹一桂在画论上最独到之处在于对传统绘画"六法"的新解释。自谢赫概括出"六法论"以来,人们大多趋同、附会、理解、追随,如张彦远、荆浩、郭若虚、苏轼等,很少有人提出不同看法,尤其是相反的意见。人们大多与谢赫一样将"气韵"作为绘画的第一要素,邹一桂则独辟蹊径,认为"气韵"第一只是对鉴赏家而言的,画家作画无法先求气韵。他说:"愚谓即以六法言,亦当以经营为第一,用笔次之,傅彩又次之,传模应不在画内,而气韵则画成后得之。一举笔即谋气韵,从何著手?以气韵为第一者,乃赏鉴家言,非作家法也。"①这种认识有一定的合理性,是通晓笔墨者的经验之谈,即使在认识的层面上,与盲从于定论相比,勇于提出不同见解,亦难能可贵,何况是在学术氛围并不尽如人意的清代。

另外,邹一桂从专业画家的角度重新评价了苏轼的文人画论,其中不乏真知灼见。他反对不求形似的文人画,认为绘画如果没有形似就是空谈,没有写真就无所谓传神,这与他上述新解"六法"的出发点是一致的。邹一桂认为,苏轼关于诗与画、肖与神关系的论述,完全是一个写诗的内行和绘画的外行给出的不负责任的极端认识,是苏轼对自己不精于绘事的掩饰和狡辩,更为荒唐的是许多人将这种"戏言"当成了真正的艺术标准。邹一桂一针见血地指出:"东坡诗:'论画以形似,见与儿童邻。作诗必此诗,定知非诗人。'此论诗则可,论画则不可,未有形不似而反得其神者。此老不能工画,故以此自文,犹云胜固欣然,败亦可喜。空钩意钓,岂在鲂鲤?亦以不能奕,故作此禅语耳。又谓'写真在目与颧肖,则余无不肖',亦非的论。唐白居易谓'画无常工,以似为工;学无常师,以真为师'。宋郭熙亦曰:'诗是无形画,画是有形诗。'而东坡乃以形似为非,直谓之门外人可也。"②用"门外人"比喻苏轼,确实有不少合情合理之处,此论显示了邹一桂对文人画弊端的个性化认识。苏轼绘画方面的业余性质连苏轼本人都承认,他曾说:"夫既心识其所以然而不能然者,内

① [清]邹一桂:《小山画谱》,于安澜编:《画论丛刊》(下),北京:人民美术出版社,1960年版,第791~792页。
② [清]邹一桂:《小山画谱》,于安澜编:《画论丛刊》(下),北京:人民美术出版社,1960年版,第793页。

外不一，心手不相应，不学之过也。"① "内外不一，心手不相应"即所谓
"眼高手低"，绘画上不能掌握充分表现内在情思的技巧，当然不能称得上
一个真正的画家。尽管有自谦的成分，从另一方面说，苏轼的确是绘画方
面的"门外汉"。但是，同时还应当看到：苏轼的过人之处在于能够扬长
避短，所以黄庭坚评论道："东坡画竹多成林棘是其所短，无一点俗气是
其所长。"又说："东坡居士游戏于管城子、楮先生之间，作枯槎寿木……
笔力跌宕于风烟无人之境。盖道人之所易，而画工之所难。如印印泥，霜
枝风叶，先成于胸次者欤？……夫惟天才逸群，心法无执。笔与心机，释
冰为水，立之南荣；视其胸怀，无有畦畛，八面玲珑者也。"② 显而易见，
黄庭坚对苏轼的褒贬之意共存。因而邹一桂对苏轼"门外汉"的批评并非
无的放矢。

　　邹一桂倡导恢复写实传统、并对苏轼以神似为绘画根本的批评并非凭
空而来，而是与他所处时代的特殊背景有密切关系。自明代以来，西洋画
不断登陆中国。明代西洋传教士利玛窦等带来的异域艺术，人们最初并没
有予以重视。但到了清代，中西方绘画交流更为频繁，郎世宁作为画家甚
至穿上了清朝官服，在一定程度上影响着人们的艺术视线，将中西方绘画
优劣进行比较在所难免。邹一桂与同时期的张庚是做出这种记录和比较为
数不多的几个③。中国画家尽管一开始不习惯于西式画法，但是也在慢慢接
受、欣赏与运用，邹一桂就是较早欣赏西洋画法的画家之一。他在《小山
画谱》中就曾有专论，说："西洋人善勾股法，故其绘画于阴阳远近，不

① ［宋］苏轼：《苏轼全集》，上海：上海古籍出版社，2000 年版，第 885 页。
② 转引自舒士俊：《水墨的诗情》，上海：复旦大学出版社，1998 年版，第 77 页。
③ 张庚（1685—1760），原名焘字浦山，号瓜田逸史、白瘵者，浙江嘉兴人。作为画家、理论家，张庚对
西洋绘画更为关注，认识与描述比邹一桂更为具体。他在其《国朝画征录》一书中比较了中西绘画的区别：
"明时有利玛窦者，西洋欧罗巴国人，通中国话，来南郡，居正阳门西营中，画其教主，作妇人抱一小儿，
为《天主像》，神气圆满，彩色鲜丽可爱。尝曰：'中国只能画阳面，故无凹凸；吾国兼画阴阳，故四面皆圆
满也。凡人正面则明，而侧处880暗，染其暗处稍黑，斯正面明者，显而凸矣。'焦氏得其意而变通之，然非
雅赏也。好古者所不取。"（［清］张庚：《国朝画征录》，李来源、林木编：《中国古代画论发展实史》，上海：
上海人民美术出版社，1997 年版，第 339 页。）从中可知，利玛窦率先比较了中西绘画的不同，当时的确有
人借鉴西方明暗画法，但也许过于拙劣，［清］张庚评之为"非雅赏""好古者不取"。张庚的叙述，记录了近
代西方绘画刚传入中国时不被理解、不被接受的真实状况，也表明了张庚自己的态度。

差锱黍。所画人物屋树，皆有日影，其所用颜色与笔，与中华绝异。布影由阔而狭，以三角量之。画宫室于墙壁，令人几欲走进。学者能参用一二，亦具醒法。"[1] 可见，邹一桂完全是持欣赏的态度，并点明了西画的优势所在。他对西方写实绘画的概括比较准确，其"学者能参用一二"的虚心态度极为可贵。但是站在传统绘画的角度去衡量西方绘画，难免与张庚一样有以我为主的色彩，他对西洋画的评价是："但笔法全无，虽工亦匠，故不入画品。"[2] 显示出批评认识上的时代局限性。但是，毕竟邹一桂与其他画家一起在自觉与不自觉中将中西比较美术方法引入绘画领域。此后，松年（1837—1907，字小梦，号颐园，蒙古人）在《颐园论画》中同样论及西洋画，由于时局变化，其认识就大不相同，其中认同的成分更多。松年说："西洋画工细求酷肖，赋色真与天生无异。细细观之，纯以皴染烘托而成，所以分出阴阳，立见凹凸。不知底蕴，则喜其功妙，其实板板无奇，但能明乎阴阳起伏，则洋画无余蕴矣。中国作画，专讲笔墨勾勒，全体以气运成，形态既肖，神自满足。古人画人物则取故事，画山水则取真境，无空作画图观者。西洋画皆取真境，尚有古意在也。"[3] 说西洋画皆取真境，尚有古意在，是看到了中西绘画均有写实性的一面，而忽略了它们在材料、方法上的差异，尤其是文化背景、审美趣味的不同。松年论西洋画虽然更为客观，却也尚处于简单化阶段。

可以认为，邹一桂对苏轼重神轻形、重写轻工的批评，具有历史的敏感和别具一格的洞见能力。由上述可知，形与神、真与写的关系自顾恺之以来几经变易。唐宋时期二者并行不悖，虽然对神韵略有侧重，但仍是建立在写形的基础上；宋代以后，尤其是苏轼故意忽略形似、一味追求神韵之后，传统绘画美学思想开始变调走形，开始误入"歧途"，开始在"非画"的领域里拓展。苏轼之后数百年，画家均将他的"谬论"奉若神明，这才真正是"谬种流传"，真正是"野狐禅"。然而，尽管有人提出

① [清]邹一桂:《小山画谱》,于安澜编:《画论丛刊》(下),北京:人民美术出版社,1960年版,第806页。
② [清]邹一桂:《小山画谱》,于安澜编:《画论丛刊》(下),北京:人民美术出版社,1960年版,第806页。
③ [清]松年:《颐园论画》,于安澜编:《画论丛刊》(下),北京:人民美术出版社,1960年版,第623页。

过质疑、进行过简单辩驳，可始终没有对这一论调进行彻底清理，以致绘画创作在这条路上越走越远。清代成为历史以后，尤其是近现代有识之士接触、认识真正的西洋写实美术之后，康有为、吕澂、陈独秀等才猛然惊醒，慨叹文人画主张害人不浅。康有为曾说："中国近世之画衰败极矣，盖由画论之谬也。"[①]直接触及了绘画的病根。吕澂悲叹道："我国美术之弊，盖莫甚于今日。"陈独秀禁不住要为中国绘画"放声一哭"。这种危机意识的确十分珍贵，只是在中西绘画对比之后才认识到。由此看来，200多年前邹一桂的论述更具有前瞻性和历史意义。

四、郑绩论题款

郑绩（1813—1873），字纪常，室名梦幻居、梦香园，广东新会人，寓居广州，1866年著成《梦幻居画学简明》一书。该书在论述绘画题款方面很有特色，是继明代沈颢论题款之后最为系统明确的。

在《梦幻居画学简明》中，郑绩首先总结了绘画题款发展变化的历史，认为唐宋之画，偶然有书款，但是大多不留书款，即使留款，常隐于石隙间，并用小名印。自元以后，画款开始盛行。画上题诗，诗后志跋，如赵孟頫、黄公望、王蒙、倪瓒、俞紫芝、吴镇、柯九思等，无不志款留题。在画面上记录年月及为某人所画，始见于元代。郑绩十分赞赏沈周、文徵明、唐寅、徐渭、陈淳、董其昌等名家的款式，说其行款诗歌，清奇洒落，更助画趣。继而郑绩又批评当下人不知题款之妙处，"惟近世鄙俚匠习，固宜以没字碑为是，即少年画学未成，或画颇得意味，而书法不佳，亦当写一名号足矣，不必字多，翻成不美。每有画虽佳而款失宜者，俨然白玉之瑕，终非全璧。"[②]他认为画款题字有一定章规，不是随便可以凑成的，并列举了绘画题款常见的问题，以为禁忌，如画面细幼而款字过大者，画雄壮而款字太细者，作意笔画而款字端楷者，画向面处宜留空旷

① 康有为：《万木草堂藏画目·序》，河南大学图书馆影印本。

② ［清］郑绩：《梦幻居画学简明》，于安澜编：《画论丛刊》（下），北京：人民美术出版社，1960年版，第569页。

以见精神而款字逼压者，等等。至于那些抄录旧句、自我长吟、贪多书伤画局者，都是不明题款之法。

同时，郑绩进一步指出了绘画题款的正确方法，认为一幅画自有一幅应款之处，如空天书空，壁之题壁，人人尽知。然而书空之字，每行伸缩，应长应短，须看画顶的高或低。从高低画外，又离开一路空白，他称这是绘画的灵光通气。灵光之外，方是题款的佳处。郑绩说题款断不可平齐，不可四方刻板窒碍。如写峭壁参天，古松挺立，画偏一边，留空一边，则在一边的空处，直书长行，以助画势。再如平沙远荻，平水横山，则可以平款横题，如雁排天，但又不可以参差。题字如此，用章也有讲究，细论画面图章用法，郑绩还是第一人。他说，凡题款字如果较大，即当用较大之图章，"图幼用细篆，画苍用古印"。郑绩认为"图章之顾款，犹款之顾画"，应以气脉相通为准，题款要能够触景生情，因时权宜，不能拘泥。①

郑绩的这些论说，是明代沈颢落款题跋理论的深入与具体化，具有一定的方法论意义和审美价值，有些仍为现代中国画题款钤印所沿用，并形成审美习惯。对题款钤印方式方法的概括归纳，一方面为画面布陈提出了有章可循的规范，便于习练；一方面说明书法、印章在与绘画的配合中关系更为密切。书法对绘画的渗透已不止乎用笔一面，而是全方位、多方面的，二者相辅相成、相得益彰。同时还可以看出，正如前述所论：明清画论的着眼点确实已经不仅仅是对绘画事理的认识探讨，而是着力对技术技法展开更为细致的分析研究，中国古代画论的理性光芒日渐式微，形式追求更加细微。

① ［清］郑绩：《梦幻居画学简明》，于安澜编：《画论丛刊》（下），北京：人民美术出版社，1960 年版，第570 页。

余论
——中国古代画学的现代延伸

中国画学从萌芽到发展壮大，一路走来，历经千年，与绘画实践相得益彰，与社会审美遥相呼应，最终成为一门独具特色的艺术理论，跌宕起伏，丰富多姿，弥足珍贵。历史进入现当代，中国绘画及中国绘画理论迎来了新的变革。

艺术及其理论往往带有社会的、时代的印记，这种现象在中国近现代体现得尤为明显。鸦片战争之后，我国封建社会日暮途穷，在内忧外患、内外交困的19世纪末，中国画坛随之发生了深刻变化。20世纪初，清朝统治如风中残烛，摇摇欲坠，资产阶级民主革命高涨，新的思想、新的社会意识猛烈地冲击着旧有文化。从1911年辛亥革命起，历史步入新的发展时期，中国绘画与画论思想随着社会政治、经济、文化的大变革，呈现出与过去迥然不同的形态。

19世纪末至20世纪前半叶，国家与人民饱受了各种困苦，先后经历了鸦片战争、列强侵略、辛亥革命、大革命时期、抗日战争、解放战争；新中国成立后，又历经抗美援朝战争、"文化大革命"、改革开放等重大历史事件。其中，列强的侵略、日本发动的全面侵华战争，使古老的中国及

其文化艺术濒于覆亡。中国现代史、艺术史正是在这种侵略与反侵略、压迫与反压迫、愚昧与反愚昧的斗争中艰难前行的。

在这种特殊的历史背景下，中国现代绘画经历了前所未有的沧桑巨变。西方列强在政治军事上的入侵与意识形态上的渗透，必然带来西方文化艺术对民族传统文化艺术的冲击。在两种文化、两种制度的交锋中，中国艺术家惶惑不安。唯我独尊传统观念的破灭，科学与民主意识的增强，审美价值观念的多样化，明清以来中国传统绘画的萎靡不振，使得不少人深思反观。有人悲叹，有人崇洋，但更多的是探索、借鉴，更新、求变。

在现代中国画家中，尽管社会政治风云变幻，艺术领域花样翻新，确有许多人竭尽全力维护或保持传统绘画的基本模式，拒绝外来绘画的影响。其中可以分为两支：一支以模仿、传承前人技巧和风范为基本创作原则；一支则在继承传统的同时力图变革出新，建立自己的绘画风格，为作品注入新内容，但不动摇传统基础。前者以金城、顾麟士等为代表，其贡献在于保存与传承传统技巧；后者以齐白石、黄宾虹等为代表，其贡献在于发展传统，以自己独特的艺术个性，使传统绘画别开生面。

这些传承型画家在对待中国画形式与表现的态度上，主要依靠对古典绘画尤其是文人画的继承借鉴和写生观察。它赖以存在的基础首先是传统笔墨功力，并博采众长，遍临名作，融会贯通又别出心裁。广富收藏，印刷业和博物事业初具规模的大都市，为这种临习提供了前所未有的可能；而交通运输的发展、现代展览形式的出现，更为画家"行万里路，读万卷书"创造了便利条件。但是，传统绘画毕竟属于旧时代特定社会背景下的审美样式，与新时期新的审美要求相比还有相当大的差距。当前，这种差距日渐加大，因此，如何发扬传统是中国画过去乃至现在仍然需要面对的重大课题。

习惯上将中西结合进行创作的画家称为"融合型画家"。西方美术思潮、艺术论著、美术教育方式、美术作品的大量引入，大批青年美术家留学日本与欧美，使得借鉴西方美术以变革中国画的呼声与实践成为时代潮

流。理论家蔡元培、康有为、陈独秀、鲁迅和画家徐悲鸿、林风眠、高剑父、刘海粟等，都提倡将西方古典写实美术或西方现代艺术与中国传统美术相融合，并且在此后的几十年中不懈探索，融合型中国画形成大潮。

以高剑父、高奇峰、陈树人为创始人的岭南画派倡导折中中外、融合古今的绘画样式，他们从日本及西方绘画中汲取营养，强调写生，立足于现实性、教育性，引进西方的光色感、纵深感，在山水画、花鸟画领域里创造出一种奔放雄劲、时代感强的艺术美。徐悲鸿则受近代思想家康有为的启示，将欧洲写实画法与传统技巧结合在一起，提出"素描是一切造型艺术的基础"，把惟妙惟肖的艺术形象塑造和忧国忧民、关注现代生活的艺术思想引入中国画创作与教学，其同路者遍及全国各地，成为20世纪50~70年代中国写实绘画的主流。徐悲鸿对中国画的改造大大提高了中国画描绘人与自然的能力，并在形式趣味方面极大地增强了中国画的丰富性。林风眠则以调和中西、创造新艺术为宗旨，继承传统绘画重视意境的特色，汲取民间美术刚健质朴的营养，引入西方现代绘画强调感性直观与形式创造因素，形成了独特的风格。林风眠在色彩与光的表现力、线的力量与速度、内心意蕴表现、整体突破与超越等方面，都获得了成功。

对中国画的改造、中西绘画的融合体现在多个方面，进而形成多种类型、形态与风貌。陈之佛的工笔花鸟融东方、西洋装饰性色彩于一体，并不着痕迹；张大千晚年的泼彩画法，借鉴西方抽象表现主义因素，带有唐代张璪的影子，并未改变中国传统绘画的风神；李可染利用西画写生的方法与写实观念也没有减弱传统笔墨的作用；直至后来，吴冠中、赵无极等的作品中，虽然利用了西方现代艺术的形式、方法，却同样能够感受到中国传统绘画的诗情画意、文化底蕴，他们既不等同于西方现代艺术，又与传统绘画有着千丝万缕的联系……如此等等可以看出，在中西绘画的大交汇、大合唱中，各种新形式、新观念、新方法、新风格、新趣味异彩纷呈，各领风骚。

同时，现代中国画从创作者到创作内容全面走向大众化。中国画自元代以来渐渐封闭在士大夫与少数贵族的小圈子里，他们以抒发个人感受、

追求逸情韵致为旨归，极少描写下层劳动者与繁杂的社会生活，文人画成了贵族化、文化人的艺术。新中国成立前，伴随着各个领域里的民主革命运动与思想启蒙运动，美术家提出了"民众的艺术""大众化"等口号，中国画的内容、题材、表现形式都与此相适应，逐渐产生较大变化。其中，吴友如、陈师曾、黄少强、赵望云等在 20 世纪二三十年代的作品最为突出。尤其是赵望云，他常到冀南、塞上等地作农村写生，以农民的辛勤生活为素材进行创作，并在天津《大公报》上连载，引起了广泛的社会反响。他不理会"不遵师道""不法古人""任意涂抹"的指责，"一本自己创造的真精神"，用"诚信之爱"以唤醒群众，备受艺坛关注，郭沫若等将之视为一场艺术上的革命。抗战时期的沈逸千、身居敌占区的蒋兆和和生活在大后方的关山月等，都注重深入普通百姓生活，使中国绘画突破了旧有的观念、题材乃至形式局限，使高逸脱俗的传统艺术样式走出了逃避人生矛盾的象牙之塔，真正成为人民的艺术、生活的艺术，并与时代同呼吸、共命运。——这一切，都直接影响了现当代人们对绘画的感受和认识。

鉴于上述历史文化背景、创作实践基础，中国现代画论的内容大多集中在对继承传统与融会西方关系的论述上。对于中国传统绘画，要么肯定，要么否定，要么将二者糅为一体。其中有关中国画革新的论争最为突出。20 世纪二三十年代，参与探讨中国画发展问题的重要人物有康有为、高剑父、高奇峰、陈独秀、刘海粟、徐悲鸿、林风眠、林纾、金城、陈师曾等。康有为对清代绘画的因循守旧进行了猛烈攻击，提出"以复古为革新""合中西而为画学新纪元"的主张，提倡宋代院画传统，批评元明清文人写意画风，号召借鉴西方写实绘画。陈独秀、吕澂在《新青年上》发表以《美术革命》为题的通信，抨击清代画家"四王"的摹古风气，同样提出需要借鉴西方写实绘画的观点。徐悲鸿则认为："古法之佳者守之，垂绝者继之，不佳者改之，未足者增之，西方画之可采入者融之。"[1] 在中国画教学中要不要学习西方素描的问题上，徐悲鸿及其支持者、反对者进

① 徐悲鸿：《中国画改良之方法》，《北京大学日刊》1918 年 5 月 23~25 日。

行了长期论战。刘海粟主张发展东方固有的美术，研究西方艺术的精英，借鉴西方艺术。但他对西方美术的借鉴，不是徐悲鸿式的写实再现，而是以抒写心灵为目的的表现主义。高奇峰认为绘画是一件有生命、能变化的东西，中国画家应当学习解剖学、色彩学、光学、哲学、自然学，同时也要学习古代六法。林风眠对中国画的基本主张是"调和中西艺术，创造时代艺术"，认为中西绘画各有短长，中国画的抒情性胜于西方机械描绘的作品，而西方近代绘画又比中国画更讲求形式和独创性。陈师曾在"五四"运动后不久发表了《文人画的价值》一文，对传统文人画的特质和意义做了肯定性回答与分析。林纾出于尚古文学家的身份，不仅反对"五四"时期的白话文，而且反对借鉴西画，号召画家"古以为宗"，鄙弃"外洋新学"。金城在其《画学讲义》中对革新理论与实践持否定态度，主张"宣圣明训，不率不忘，衍由旧章"。

卢沟桥事变后，艺术界主要精力用于抗战宣传，救亡大于一切，中国画创作相对沉滞，继承与革新的论争暂告休歇，版画、宣传画、漫画空前发展。20 世纪 40 年代末，徐悲鸿主持北平艺术专科学校，坚持以素描作为中国画造型的基础，曾引起一些主张以临摹、以书法作为教学基础的教师的反对，双方激烈论争，互不相让。

新中国成立后，在毛泽东"二为"方针和"推陈出新""百花齐放"文艺政策影响下，关于中国画革新的论争不但没有平息，反而更加激烈，如何将中国画与新的社会生活实际结合，如何借鉴西方绘画，如何看待笔墨技巧，如何看待新中国画等问题，成为论争焦点。但是总的来看，坚持革新的观点渐渐得到承认，而坚持传统道路、技巧和方法的意见给革新者以有力补充，使之能够更冷静地对待传统，不至于在革新的路上走得太偏太远。

历史可以用年代划分而艺术则一脉相承，越过现代与当代的界线，越过"文化大革命"那场大动荡，时至目前，绘画中关于继承与革新的论争一直没有停息。20 世纪 80 年代后，改革开放的国情，中西方多层次、多领域的交流合作，使人们开始更为客观地检讨传统文化及其艺术价值。尤

其是意识形态的差异，使人们更加珍视优秀传统文化，"风筝不断线"的主张赢得了更多的支持与理解，而"笔墨等于零"的论调将人们带入更深层次的思考。期间，"85新潮美术""中国现代艺术"及后现代艺术的粉墨登场，和以西方现代艺术为范本的装置艺术、达达艺术、波普艺术、行为艺术、观念艺术移植中国，让人们面对新与旧、改革与固守、继承与创新、传统与现代等艺术问题，有了更广阔的认识空间。

从中我们认识到，文化艺术及其理论有很强的民族性，文化价值取向与民族历史、社会定位息息相关。只要历史在发展，传统与现代、继承与创新、民族性与世界性的矛盾就不会消失，权衡其中的取舍、把握住"度"与分寸至关重要。中国画在现代的多舛命运更磨砺了它的当代精神，"死亡论"没有言中，"废纸论"也没有市场。中国人心灵深处的艺术精神、民族情怀是支撑中国传统绘画继续前行的根本；也正是这种精神，才使得中国画在世界艺术之林中占有不可或缺的重要地位。创新中国画是必然的趋势，如何创新、如何对待传统、如何认识外来艺术资源等，不仅是中国古代画学研究的核心问题，亦是当前乃至今后一个时期艺术家、理论家仍然需要审慎对待、努力探寻的大问题。

参考文献

［1］陈传席:《陈传席文集》［M］,郑州: 河南美术出版社, 2001 年版。

［2］陈传席:《中国绘画美学史》［M］,北京: 人民美术出版社, 2000 年版。

［3］陈传席:《中国山水画史》(修订本)［M］,天津: 天津人民美术出版社, 2001
年版。

［4］陈戌国校注:《尚书校注》［M］,长沙: 岳麓书社, 2004 年版。

［5］范文澜:《中国通史简编》［M］,北京: 人民出版社, 1964 年版。

［6］傅抱石:《中国古代山水画史的研究》［M］,上海: 上海人民美术出版社,
1960 年版。

［7］葛路:《中国画论史》［M］,北京: 北京大学出版社, 2009 年版。

［8］葛路:《中国绘画美学范畴体系》［M］,北京: 北京大学出版社, 2009 年版。

［9］郭绍虞编:《中国历代文论选》［M］,上海: 上海古籍出版社, 2001 年。

［10］郭因:《中国绘画美学史稿》［M］,北京: 人民美术出版社, 1981 年版。

［11］韩林德:《石涛与〈画语录〉研究》［M］,南京: 江苏美术出版社, 1989
年版。

［12］何延喆:《中国画论史要》［M］,天津: 天津人民美术出版社, 1993 年版。

［13］洪丕谟注:《历代题画诗选注》［M］,上海: 上海书画出版社, 1983 年版。

［14］胡蛮:《中国美术史》［M］,上海:新文艺出版社,1951年版。

［15］黄宾虹、邓实编:《美术丛书》［M］,南京:江苏古籍出版社,1997年版。

［16］黄简编:《历代书法论文选》［M］,上海:上海书画出版社,1979年版。

［17］贾涛:《荆浩及其艺术研究》［M］,郑州:河南大学出版社,2015年版。

［18］贾涛:《中国画论论纲》［M］,北京:文化艺术出版社,2005年版。

［19］康有为:《万木草堂藏画目》［M］,河南大学图书馆影印本。

［20］李来源、林木编:《中国古代画论发展史实》［M］,上海:上海人民美术出版社,1997年版。

［21］李一:《中国美术批评史纲》［M］,哈尔滨:黑龙江美术出版社,2011年版。

［22］林木:《明清文人画新潮》［M］,上海:上海人民美术出版社,1991年版。

［23］卢辅圣主编:《中国书画全书》［M］,上海:上海书画出版社,1993年版。

［24］［南朝·梁］刘勰:《文心雕龙》［M］,周振甫注,北京:人民文学出版社,1981年版。

［25］［南朝·宋］刘义庆:《世说新语译注》［M］,刘孝标注,曲建文、陈桦译注,北京:北京燕山出版社,1996年版。

［26］［南朝·宋］宗炳、王微:《画山水序》《叙画》［M］,陈传席译解,吴焯校订,北京:人民美术出版社,1985年版。

［27］倪志云:《中国画论名篇通释》［M］,上海:上海人民美术出版社,2015年版。

［28］［清］秦祖永:《桐阴论画》［M］,上海:上海古籍出版社,2015年版。

［29］［清］石涛:《石涛画语录》［M］,俞剑华注译,北京:人民美术出版社,1959年版。

［30］［清］汪绎辰辑:《大涤子题画诗跋》［M］,上海:上海人民美术出版社,1987年版。

［31］［清］严可均:《全晋文》［M］,北京:中华书局,1999年版。

［32］［清］恽格:《南田画跋》［M］,上海:上海古籍出版社,1979年版。

［33］［清］郑燮:《郑板桥集》［M］,上海:上海古籍出版社,1962年版。

［34］［日］鹤田武良:《近百年中国绘画史研究》［M］,陈莺等译,北京:商务印

书馆，2020 年版。

［35］山东大学中文系古典文学教研室选注：《杜甫诗选》［M］，北京：人民文学
出版社，1980 年版。

［36］舒士俊：《水墨的诗情》［M］，上海：复旦大学出版社，1998 年版。

［37］［宋］陈善：《扪虱新话》［M］，上海：上海书店出版社，1990 年版。

［38］［宋］邓椿：《画继》［M］，黄苗子点校，北京：人民美术出版社，1964
年版。

［39］［宋］董逌：《广川画跋校注》［M］，张自然校注，郑州：河南大学出版社，
2012 年版。

［40］［宋］黄休复：《益州名画录》［M］，北京：人民美术出版社，1964 年版。

［41］［宋］邵雍：《邵雍集》［M］，郭彧整理，北京：中华书局，2010 年版。

［42］［宋］沈括：《梦溪笔谈》［M］，金良年校，北京：中华书局，2015 年版。

［43］［宋］苏轼：《苏轼全集》［M］，上海：上海古籍出版社，2000 年版。

［44］［宋］俞剑华注译：《宣和画谱》［M］，南京：江苏美术出版社，2007 年版。

［45］［唐］张彦远：《历代名画记》［M］，秦仲文、黄苗子点校，北京：人民美术
出版社，1963 年版。

［46］王伯敏、任道斌编：《画学集成》［M］，石家庄：河北美术出版社，2002
年版。

［47］王伯敏：《中国绘画通史》［M］，北京：生活·读书·新知三联书店，2000
年版。

［48］王世襄：《中国画论研究》［M］，桂林：广西师范大学出版社，2010 年版。

［49］王振德：《中国画论通要》［M］，天津：天津人民美术出版社，1992 年版。

［50］温肇桐：《中国古代画论要籍简介》［M］，天津：天津人民美术出版社，
1980 年版。

［51］温肇桐：《中国绘画批评史略》［M］，天津：天津人民美术出版社，1982
年版。

［52］伍蠡甫：《中国画论研究》［M］，北京：北京大学出版社，1983 年版。

［53］谢巍：《中国画学著作考录》［M］，上海：上海书画出版社，1998 年版。

［54］徐复观：《中国艺术精神》［M］，沈阳：春风文艺出版社，1987 年版。

［55］徐震堮：《世说新语校笺》［M］，北京：中华书局，1984 年版。

［56］杨伯峻编著：《春秋左传注》［M］，北京：中华书局，2016 年版。

［57］杨伯峻编著：《论语译注》［M］，北京：中华书局，1980 年版。

［58］杨大年编：《中国历代画论采英》［M］，南京：江苏教育出版社，2005 年版。

［59］杨有礼注：《淮南子》［M］，开封：河南大学出版社，2010 年版。

［60］于安澜编：《画论丛刊》［M］，北京：人民美术出版社，1960 年版。

［61］于安澜编：《画品丛书》［M］，上海：上海人民美术出版社，1982 年版。

［62］于安澜编：《画史丛书》［M］，上海：上海人民美术出版社，1963 年版。

［63］于民、孙通海编：《中国古典美学举要》［M］，合肥：安徽教育出版社，
 2000 年版。

［64］余绍宋：《书画书录解题》［M］，杭州：浙江人民出版社，1982 年版。

［65］俞剑华：《中国美术家人名辞典》［M］，上海：上海人民美术出版社，2009 年版。

［66］俞剑华编：《中国古代画论类编》［M］，北京：人民美术出版社，2000 年版。

［67］俞剑华注译：《中国画论选读》［M］，南京：江苏美术出版社，2007 年版。

［68］［元］倪瓒：《倪云林先生诗集》［M］，上海：商务印书馆，1936 年版。

［69］［元］陶宗仪：《南村辍耕录》［M］，文灏点校，北京：文化艺术出版社，
 1998 年版。

［70］张强：《中国画论体系》［M］，北京：文化艺术出版社，2013 年版。

［71］张同标：《北派山水画论研究》［M］，北京：人民出版社，2006 年版。

［72］《中国大百科全书》（美术卷）［M］，北京：中国大百科全书出版社，1992 年版。

［73］周积寅编：《中国画论辑要》（增订本）［M］，南京：江苏美术出版社，2005
 年版。

［74］周积寅、史金城编：《近现代中国画大师谈艺录》［M］，长春：吉林美术出
 版社，1998 年版。

［75］周振甫译注：《周易译注》［M］，北京：中华书局，1991 年版。

［76］《诸子集成》［M］，北京：中华书局，2006 年版。

［77］宗白华：《美学散步》［M］，上海：上海人民出版社，1981 年版。

索引

索引

人名类

图书类

跋

当今，中国画学问题研究炙手可热，一下子从原来的边缘冷门变成了学术热点。2020 年的国家社科艺术基金艺术学重大招标项目，有两项都是"中国画学研究"；一些著名专业期刊近年来还就中国画学问题展开专题讨论。显然中国画学不再是个别人的兴趣爱好、偶然所为，已经成为公众瞩目的重要学术领域，其人才培养、课程建设、研究成果、学术队伍、文化影响等，皆前所未有，蔚为壮观。

笔者对中国画学的研究并非追赶热点，早在 20 年前就有所涉足。2005 年出版的《中国画论纲》（文化艺术出版社）和 2015 年出版的《中国画论论要》（人民美术出版社）两书，可谓多年学术努力的些微收获。1998 年开始为美术专业本科生开设中国画论课程，苦于教学资料匮乏，开始着手搜集、整理、编写，当初固然是应现实之需，没想到多年以后此类研究竟从者如流、汪洋恣肆。

这部小书无疑是笔者上述两部著作递进的结果，初衷仍然是服务教学，除旧布新；同时想对自己二十多年来的画学研究做一小结，查漏补缺，汇成一部像样的成果。于是不避朝暮寒暑，不辞案牍劳烦，前后

修删，字斟句酌。至于结构关联、遣词效果、认识呈现等能否臻于客观完整，令读者称意，竟在所不顾了。唯愿尚有机会，再作修造，另行完善。

贾澄 于开封铁塔湖畔
2022 年 3 月